동양화는 왜 문인화가 되었을까

8대 명화로 읽는
장인용의 중국 미술관

동양화는 왜 문인화가 되었을까

장인용 지음

동아시아

이 책을 쓰기 시작한 이유는 내가 10대 후반에 우연히 심주沈周가 그린 〈백채도白菜圖〉를 본 것에서 유래한다. 별로 대단할 것 없고 푸성귀에 가까운 배추가 배경도 없이 그려져 있었을 뿐인데, 왜 그 그림에서 큰 느낌을 받았는지 모르겠다. 그 느낌에서부터 중국 미술에 대한 호기심이 생겼으며, 이를 해결하기 위해 제임스 캐힐James Cahill의 『중국회화사』나 마이클 설리번Michael Sullivan의 『중국미술사』 같은 책을 읽고 중국 미술에 관한 강의도 듣게 되었다. 그렇게 해서 서양 미술처럼 양식의 변화를 통해 어렴풋이 중국 미술의 갈래를 알게 되었다.

그렇지만 여전히 그 느낌의 정체가 무엇인지는 몰랐으며, 채워지지 않는 갈증을 해소하려 중국 미술사를 전공하게 되었다. 그렇지만 중국 미술사의 바다는 넓고 다채로워 다른

데 정신이 팔려 있었고, 그 의문은 여전히 해결하지 못한 채로 남았다. 그러다 인생 후반기에 이림찬李霖燦 선생이 쓴 『중국미술사』를 번역하느라 다시 중국 그림 공부를 하게 되었고, 예전의 의문이 떠올랐다. 지금도 나는 그 의문에 대한 대답을 찾는 중이다.

이 책을 쓰게 된 것은 그 의문을 풀어가는 과정에서 파생된 것이고, 그 의문에 대해 확실한 대답을 찾을 수 있을지는 여전히 잘 모른다. 아마도 끝까지 모든 것이 명확하게 드러날 수 없을 것이다. 이 책의 내용은 그 가운데서 파생된 중간 보고서라 할 수 있겠다. 아직 문제가 다 드러나지는 않았지만, 여기서는 중세에서 근대에 이르는 중국 회화가 상업화된 과정과 추상적인 표현으로 나아간 과정을 살펴볼 것이다. 그 가운데 심주의 배추 그림도 자리하고 있기 때문이다.

상업회화의 과정은 그림의 용도와 소장자의 변화가 가장 큰 줄기이다. 곧 그림이 어떻게 궁중과 귀족의 품에서 탈출하였으며, 또 새로운 수요층과 교감을 나누게 되었나를 추적하는 일이다. 극소수의 수요층에서 탈피하여 저변을 넓히는 것은 예술의 사회화 과정이기도 하다. 물론 상업회화라 해서 관객이나 금전으로부터 완전히 자유로운 것은 아니다. 그렇지만 화가의 고용주가 국가나 군주, 귀족일 때와는 달

리 선택의 여지가 생긴다.

중세 이후 동양화의 추상적 표현이라는 말에 의아함을 표시하는 사람이 많을 줄 안다. 일찍이 소식蘇軾이 그림에서 "닮은 것을 논함은 어린아이와 같다"라고 했지만, 실제로 현대 이전의 동양화에서 그런 추상성을 보지 못했기 때문이다. 물론 소식이 한 말도 사물의 형상과 비슷함을 완전히 배제한 것이 아니라 '따지지 말라'라는 말에 가깝기는 하다.

그렇다고 동양화, 특히 문인화에서 추상 예술이 진행되지 않았다고 볼 수는 없다. 다만 그 추상이란 것이 필선筆線에 들어 있는 우리 눈에 추상으로 보이지 않았을 뿐이다. 그렇다면 그 필선의 추상을 추상으로 받아들이지 못한다면 심주의 배추 그림을 이해할 수 없고, 추사秋史 김정희의 난 그림도 이해할 수 없을지 모른다. 예전 사람들이 먹을 갈아 붓으로 선을 그을 때, 그 선은 단순한 선을 넘어서 그 사람 자신이었다. 아마도 배추에서의 느낌은 이 필선의 추상성에서 기인한 것인지도 모른다.

책에서 다루는 여덟 명의 화가와 여덟 장의 그림은 아무렇게나 고른 것은 아니다. 책에서 언급되는 대략 남송부터 청나라까지 이 500년의 세월 동안 동양화는 전례에 없던 혁신이 있었으며, 혁신을 가장 잘 설명할 수 있는 동력을 가

진 화가를 골랐다. 그렇다고 이 여덟 화가가 대표적인 화가가 아니라는 소리는 결코 아니다. 이 긴 시기에는 수많은 대가들이 있었기에 사실 여덟 화가로 압축한다는 일은 불가능하다. 그렇기에 여덟 명의 화가는 이야기를 끌고 갈 수 있는 인물로 골랐다는 말이다.

가령 오파吳派의 화가를 고르라면 많은 사람이 심주와 문징명을 대뜸 떠올리지만, 둘 가운데 누구 그림이 낫다고 이야기할 수는 없다. 사실 문징명의 아들 문가文嘉의 그림을 내세워도 손색이 없다. 그렇지만 심주는 애초부터 벼슬을 포기하고 평생을 살았기 때문에, 당시 문인들과는 다른 길을 밟았다. 그렇기 때문에 이 시대의 전형으로는 문징명을 고르는 게 옳았다.

물론 이렇게 고르다 보니 책의 내용이 헐거워 보이는 건 어쩔 수 없다. 황공망黃公望, 예찬倪瓚, 심주, 대진戴進, 운격惲格, 김농金農 등이 빠진 것은 아쉽기는 하다. 그렇지만 이들을 다 집어넣는다면 책의 두께는 두 배가 넘을 터이니, 집약된 주제를 빠른 시간에 보기 원하는 독자에게는 또 다른 부담일 수밖에 없다.

한 화가에게서 하나의 그림만 고르는 문제는 화가를 고르는 일보다는 훨씬 쉬웠다. 양해와 같은 화가는 남아 있는 작

품 수도 적거니와 쓰려는 주제와 연관해 생각하면 손쉽게 찾을 수 있었다. 몇몇 남아 있는 작품이 많은 화가의 그림은 대표작들도 많아 고민되는 지점이 있었지만, 대체로 책의 주제를 생각하면 답안을 찾기는 어렵지 않았다. 다만 좋은 그림을 책에 실을 수 있을까가 변수였을 뿐이다.

여기에 실린 작가의 그림이 그 작가의 대표적 작품이라고는 할 수 없다. 물론 대표작이란 것이 보통은 유명한 작품을 뜻하기 때문에 그리 큰 의미는 없다. 다만 여기서는 그런 의미의 대표작보다는 책의 주제를 더 잘 설명할 수 있는 그림을 택했다. 가령 서위의 경우 〈황갑도〉보다 〈포도도〉가 더 유명하지만 그의 심중을 드러내는 데는 〈황갑도〉가 더 낫다고 생각하여 선택했다.

이렇게 여덟 화가의 여덟 장의 그림으로는 500년이 넘는 중국 회화에서 가장 치열했던 시기를 설명하기는 역부족일 수 있다. 그렇지만 초심자에게는 복잡한 여러 계곡과 봉우리가 얽혀 있는 산을 이리저리 끌고 다니며 이해시키는 것보다는 주능선을 종주하며 간략하게 개괄해주는 게 더 좋을 수 있다. 그러고서 남은 개별적인 오밀조밀하고 깊은 세계는 나중에 탐색해야 하겠지만 말이다.

덧붙여 독자들이 내가 심주의 배추를 보며 느꼈던 의문을

이 여덟 그림을 통해 느끼고 다시 천천히 다른 그림들을 음미하는 시간을 가질 수 있다면 그것보다 더 좋은 일은 없을 것이다. 그것이 이 여덟 장의 그림으로 회화사의 한 시기를 단면으로 잘라 보여주기로 한 이유이다.

2019년 3월
장인용

차례

여덟 장의 그림을 보기 전에

양해梁楷

예술의 자유를 위한 첫 발걸음 〈이백행음도李白行吟圖〉

오진吳鎭

고통의 내면화 〈어부도축漁父圖軸〉

서위徐渭

광인, 그림으로 울부짖다 〈황갑도黃甲圖〉

팔대산인八大山人

큰 상처는 평생 남는다 〈고매도古梅圖〉

여덟 장의 그림을 보기 전에

우리에게 중국화란 무엇인가

현대 우리 사회의 거의 모든 문명이 서양에서 건너온 것들로 채워졌다. 그것은 문화와 예술이라고 다르지 않아서 현재 옛 음악이나 그림이 우리의 예술에서 차지하는 부분은 아주 작다. 그리고 실제로도 우리는 그다지 이것들을 즐기지도 않거니와, 그것이 어떤 의미인지조차 잘 모른다. 간혹 우리나 이웃의 것들에 관심을 가지고 살피려 하지만 그림을 보거나 그와 관련된 해설을 찾아 읽기도 쉽지 않다. 그래서 그림의 경우는 인상파의 회화와 이중섭, 박수근의 그림은 친근하지만, 그 나머지 동양화라 부르는 그림들은 익숙하지 않은 사람이 훨씬 더 많다.

서양의 회화 사조思潮를 비롯해 고흐, 세잔, 고갱, 피카소, 샤갈, 달리, 뒤샹, 폴록, 워홀까지 줄줄이 꿰고 있는 미술 애호가들도 황공망, 오진, 예찬, 왕몽, 심주, 문징명 하면 고개

를 흔드는 사람들이 꽤 많다. 그만큼 동양의 회화, 또는 우리 예전의 회화는 가깝지 않고 조금은 이상한 존재가 되어버린 느낌이다. 그렇지만 여전히 붓과 먹을 이용해 화선지에 그림을 그리는 화가들도 많고, 단지 재료의 차이만 있을 뿐이지 그들이 표현하는 것 또한 이 시대의 산물이다. 곧 지금 시대의 예술을 논하기 위해서도 동양화의 전통이란 살펴보아야 할 대상이다.

동양화라는 모호한 이름부터가 문제가 된 적도 있다. 붓, 먹과 채색 물감을 가지고 그린 그림들을 뭉뚱그려 동양화라 불렀는데, 이것이 중국 그림, 일본 그림, 한국 그림을 한꺼번에 이를 수 있는 이름이기에 정체성의 혼란이 생겼다. 그래서 '한국화'라는 이름으로 해도 한국인이 유화로 그린 그림은 과연 무슨 그림이냐는 문제가 생긴다. 그래서 옛 방식대로 그린다고 하여 '한국 전통 회화'라고 부르기는 하지만 아직 입말로까지 정착된 용어는 아니다. 여하튼 우리의 옛날 회화도 당연히 중국 그림의 영향을 받았으며, 둘 사이의 변별점이 그다지 많지 않기에, 일본의 회화는 논외로 하고 이 둘을 엮어 동양화라고 부르는 것이 아직 우리 입말이다.

우선 동양화에서 중국화와 한국화의 관계만 두고 이야기하자면 한국화에서 중국화의 영향을 배제하기는 힘들다. 일

단은 관료제도 자체를 중국에서 들여왔기에 중국의 화원畵院을 본떠 고려나 조선 모두 도화원이니, 또는 도화서圖畵署니 하는 이름의 왕실 소속 화원들이 존재했고, 그림 또한 중국의 화보畵譜를 보고 배운 화가들이 많았기 때문에 중국풍의 그림을 그렸다. 우리가 우리의 실경實景을 그린 것을 17~18세기의 겸재謙齋 정선鄭歚(1676~1759년)으로 꼽고 있으니, 그 이전에는 우리 풍경을 그리지 않고 대략 중국풍의 산수도를 그렸다고 생각함이 맞다.

그렇지만 우리가 중국풍의 그림을 그렸다고 해도, 중국의 영향을 시시각각 받았느냐 하면 그렇지는 않다. 중국과 한국 사이의 그림에서의 교류는 그다지 활발하다 볼 수 없었기 때문이다. 그 원인은 여러 가지가 있을 수 있으나, 중국 그림의 황금기인 송나라와 고려와의 교류가 거란과 여진이 사이에 끼어 원활하지 않았던 것도 있고, 지식의 전달자인 책과는 달리 그림은 절실한 교환의 대상이 아니었던 탓도 있다. 또한 성리학적 관점에서 조정에까지 실용 이외의 그림이 수요가 미치지 못한 면도 있을 것이다. 더군다나 몽골의 원나라 때에는 중국의 강남江南(중국 장강長江의 남쪽 지역을 이르는 말)과 심리적 거리가 더 멀어졌고, 명나라가 되어서도 조선의 교류 대상은 중국의 북경이었지 남쪽 강남의 문인들

과는 교류가 이어지지 않았다. 물론 청나라 시기에도 이 현상은 큰 변함이 없었다.

그렇지만 일본의 경우는 바쿠후幕府의 쇼군將軍이 직접 나서서 중국의 서화를 많이 수집했다. 이것은 쇼군의 개인적인 취향이기는 했으나, 그들은 많은 돈을 들여 체계적으로 작품을 수집한 것 같다. 그리하여 이 중국의 그림들을 보고 체계적으로 공부한 일본의 화가들이 생겨나 일본 미술에 크나큰 영향을 끼쳤으며, 여기서 일본 회화의 정체성이 발현했다. 오히려 남송에서 명·청에 이르는 시기의 회화에 있어 중국과의 관계는 일본보다 못하다고 할 수 있다. 이런 점들을 보면 동양화라고 뭉뚱그리는 것에 사실 긴밀한 연대감이 생기기는 쉽지 않은 것 같다. 다만 그림의 재료와 형식에 있어서, 또 그림을 구성하는 기본적인 사고에서는 공통된 기반이 있었음은 의심할 여지가 없다.

동양화, 특히 중국화에서 송나라에서 명·청에 이르는 시기는 이전의 예술과는 다른 근본적인 변혁이 일어났다. 실용이나 국가의 권력에 매여 있던 예술은 점차 순수미술로, 또는 상업미술로 바뀌었다. 문인들이 화단을 이끌어가면서 서예의 추상성이 회화 전반을 지배하기 시작하고, 문학과 회화가 한 화폭에 합쳐지기 시작했다. 사실 이 시기 중국의

회화는 서구에서 혁명적이라 인식되는 인상주의부터 시작하는 회화의 급격한 변화와 견주어도 무척이나 다이내믹한 변화가 벌어진다. 다만 우리가 그 자세한 내막을 잘 알지 못할 따름이다.

우리가 모른다고 해서 그 중요성이 사라지지는 않는다. 중국의 이 시기는 우리에게도 고려와 조선을 거치며 근대를 만들어간 중요한 시기이다. 그러므로 직접적인 연결이 희미하기는 해도, 서로의 생각은 시간의 차이를 두고 전해지는 시기이기도 하다. 그렇기 때문에 조선에서도 서예의 창의성이 중시되어 추사秋史 김정희金正喜(1786~1856년) 같은 불세출의 서예가가 나와 그림을 남기기도 했으며, 겸재 정선이 실경을 중심으로 한 회화 예술을 발전시킨 것들은 결코 중국 회화의 흐름과 관련이 없지 않다. 시기의 편차가 있기는 하지만 중국과 한국 사이의 교감은 여전히 이루어지고 있었다. 그렇기에 우리 회화를 이해하기 위해서도 중국 회화의 변화를 살펴보는 일은 중요하다.

▌작품을 낳은 시대와 사회, 개인적 배경이 중요하다

예술작품을 이해하는 데 있어서 그 창작 주변의 상황을 안

다는 것은 중요하다. 어떤 시대를 사는 사람은 그 시대의 영향을 받을 수밖에 없다. 예술가가 만들어낸 예술작품도 시대를 떠나서 있을 수 없다. 이것은 모든 인간의 산물의 특성이기도 하다. 예술을 제대로 이해하기 위해서는 그 시대와 사회를 이해하려 노력해야 한다. 또한 예술에는 창작자 개인의 성향과 특징이 있게 마련이다. 문학이나 음악, 미술을 이해하기에 앞서 늘 그 작가의 품성이나 처지가 어땠는가를 알려고 애를 쓴다. 왜냐하면, 작가의 심리상태는 작품의 내용과 분위기를 좌우하기 때문이다. 흥분하거나 절망적인 작가의 심리상태는 작품의 소재와 분위기에 직접적인 영향을 주며 작품에 그대로 드러난다. 늘 우울한 작곡가가 밝은 노래를 만들기 어렵듯이 작가의 상태가 작품에 반영이 되는 것은 피할 수 없는 일이다.

그래서 예술가를 논할 때 무엇보다도 그들이 어떤 환경에서 자랐으며 어떤 생활을 했는가를 먼저 알아본다. 개인적인 면모가 그의 예술에도 그대로 반영된다는 의미에서 당연한 시도이다. 그렇지만 그 개인이 처한 정치·사회적 환경의 영향은 문학과 같은 문자로 구체화한 예술에서는 중시되지만, 미술이나 음악과 같은 언어로 표현되지 않는 예술에 있어서는 크게 중시되지 않는 경향이 있다. 그것은 그 정치·

사회적 요소가 예술작품 안에서 크게 주목받지 않는 경우가 많기 때문이고, 또 소수의 작품을 제외하면 그것이 확실한지 증명하기 어렵기 때문이다.

그러나 미술가나 음악가도 사회 안에서 다른 사람들과 어울려 살아가고 있으며, 그래서 정치·사회적인 생각도 그의 작품에 담기게 되는 것은 당연한 일이다. 추상적인 생각과 개념들의 작품이라 해도 구체적인 환경과 전혀 관련이 없는 것은 결코 아니다. 다만 그것이 무의식에 잠긴 것처럼 겉으로는 명확히 드러나지 않을 따름이다.

이민족 지배하에서의 괴롭고 힘든 삶의 기억들은 그들이 그린 산하와 풍경, 또는 음악의 선율에도 오롯이 남아 있다. 다만 관람자나 청자가 그 작품에 담겨 있는 정치·사회적 상흔이 무엇인지를 모른다면 작품에 담긴 뜻을 제대로 이해할 수 없을 따름이다.

겉으로 평온한 사회라고 해서 이런 정치·사회적인 상흔이 없는 것은 아니다. 남들이 보기에는 더없이 평안하고 부러울 만한 인생과 삶에도 이런 정치·사회적 상흔들이 새겨져 있을 수 있다. 우리의 인생이 언제나 방황하는 것처럼 우리 사회는 태평성세에도 숙명처럼 어떤 슬픔과 상처를 안고 살아간다. 그리고 그런 것들은 작가의 생각 속에 녹아서 그림

에 나타난다. 때로는 이를 예술가 자신조차 의식하지 못할 때도 있다. 그러나 객관적인 입장에서 자세히 관찰하면 우리는 그것이 무엇인지를 알 수 있을 것이다.

그리고 때로는 개인적인 경험과 정치·사회적 상흔들이 한 작품에 어우러져 증폭작용을 일으킬 때도 많다. 그럴 경우에 관람자들은 그것의 무엇을 의미하는지를 쉽게 간파할 수 있고, 그 느낌들을 고스란히 전달받기도 한다. 추상적인 세계라고 해서 이런 증폭작용이 절대 약하지는 않다. 오히려 어떤 때에는 언어로 된 구체적인 묘사보다 추상의 울림이 더욱 크고 간절할 때도 많다. 왜냐하면 언어로 한 번 다시 규정된 것보다 시각이나 청각의 울림은 근원적인 것이어서 더 큰 울림을 전달하기 때문이다.

작가가 작품에 반영하는 주변 환경의 요소 가운데는 당시 사회의 정치·사회적 요소들 이외의 것도 많다. 그 가운데 꼽아야 할 것이 인문적 환경이고, 이것은 당시의 작가가 종교·철학·문학적 흐름 가운데 어떤 것의 영향을 많이 받았는가를 말한다. 종교의 경우 중국은 도교와 불교, 유교가 있으나 종교적인 심성의 문제는 주로 불교와 도교가 차지했고, 유교는 세상과 인간을 보는 눈을 제공한 것 같다. 그러나 불교와 도교 가운데 꼭 하나를 선택해야 하는 것은 아니었으며,

이 둘은 장기간 서로 다른 역할을 수행했기에 개인에게 있어서도 동시에 종교적인 심상을 제공하기도 했다. 실제로도 도교와 불교의 승려를 왔다 갔다 한 경우도 많다. 유교의 경우는 인간과 사물의 이치를 구성하는 원리가 있기에 작가가 그림의 사물을 이해하는 한 도구가 될 수 있었다. 특히 송宋나라 때의 성리학인 이학理學과 심학心學, 또는 양명학陽明學은 이런 자연과 인간을 보는 눈을 제공했다고 볼 수 있다.

곧 문인이기도 했던 화가들은 이런 세상의 인문적인 흐름에서 제외될 수 없었으며, 특히 문인화가들의 일상은 이런 문제를 늘 접하며 자극하는 것이었기에, 당연히 이들이 작품의 소재와 의미에 구현될 수밖에 없었다. 다만 그것이 추상적인 것들을 구상적인 그림에 구현이 되었기에, 이들을 읽으려면 보다 세밀한 눈을 가지고 작가의 마음을 읽을 필요가 있다. 특히 산수화에 나타난 자연과 인간과의 관계는 대개 이런 인문적인 생각의 요체에 해당하는 것일 수 있다. 한 사람 안에는 여러 유형의 인문적인 사고들이 복합적으로 자리 잡고 있다. 어떤 생각들은 서로 모순이 되기도 하고, 주관적인 필요에 의해 또는 다른 사고들에 의해 자신의 생각과 행동을 합리화시키기도 한다.

인간은 원래 복잡하고 편향적인 존재이기 때문에 객관적

으로 생각하기 어려운 존재이기도 하다. 밖으로 나타나는 한 작가의 인문학적 소양은 어떤 때에는 혼란스럽기 짝이 없다. 그렇지만 인간은 이를 조절하는 방법이 있다. 곧 사회적 관계에 의존하는 것이다. 작가의 사회적 관계란 대개 가족, 직장의 동료, 친구들, 그리고 스승과 제자의 관계이다. 직업화가인 화원畵員의 경우에는 대부분 상사와 스승이 함께 되는 경우가 많았으며, 문인화가의 경우에도 더러는 스승 없이 옛 그림만 보고 배웠지만 대개는 그림 스승이 따로 있었다. 그리고 스승에게는 그림만 배우는 것이 아니라 학문과 인품도 함께 배운다. 또한 문인의 경우에는 같은 고장이 대부분이기 때문에 서로의 취향과 인문적 경향을 같이하는 긴밀한 관계인 경우가 많았다.

또 다른 친밀한 사회적 경로는 친구이다. 물론 이때 화가의 친구들이라면 꼭 같이 그림에 취향이 있는 친구들만을 뜻하는 건 아니다. 그림에는 재주가 없지만 시문詩文에 재주가 있는 경우도 있고, 철학적 문제들을 탐구하거나 종교적 성향을 지닌 친구일 수도 있다. 보통은 친구들과의 교류를 통해 자신의 인문적 정체성을 확립해나가는 것은 요즘과 다르지 않다. 그리고 예술가는 이 친구들과의 교류를 통해 자신의 삶의 방향과 가치관을 확립해나간다. 또한 이들과 작

품 창작과 증여를 통해서 교류를 강화한다.

또 하나는 자연환경이다. 작가가 사는 지역이 추운 북방이냐 따뜻한 남방이냐, 산이 많은 지역이냐 또는 강과 호수가 많은 지역이냐 하는 자연환경은 작품에 많은 영향을 끼친다. 왜냐하면 작가 자신이 주변의 자연환경에 정서적인 반응을 하기 때문이고, 그 정서적인 반응은 그림의 대상과 함께 작품에 직접적인 영향을 미치기 때문이다. 사실 기후와 환경이 사람의 정서에 끼치는 영향은 우리가 생각하는 것보다 훨씬 더 지대하다. 우리의 기분에 영향을 주는 것은 물론, 인문적 성향에도 많은 영향을 끼쳐서 지역적인 특성을 만들어낸다. 그래서 철학이나 문학에서도 이런 지역적 특성들이 많이 나타난다. 미술은 시각적인 것이니 이런 특성의 강화는 두말할 필요도 없다.

이런 지역의 차이는 직업화가라 해도 결코 다르지 않다. 중국에서 북과 남의 대비가 극명하게 드러난 것은 북송과 남송이다. 송나라는 급격히 세력을 키운 금金나라의 여진족에 밀려 수도인 개봉開封이 함락당하고, 남쪽으로 내려가 임안臨安(지금의 항주杭州)으로 수도를 옮기고 다시 나라를 세우게 된다. 이런 강북과 강남의 정서적 차이가 화풍에 많은 차이를 가져왔다. 크고 웅장함을 내세웠던 북송과는 달리 남송

은 아기자기하고 정감 있는 화풍으로 변신했다. 책에서 살펴볼 화가들은 대부분 중국의 강남을 근거지로 한 작가들이다. 왜냐하면 순수미술을 향해 가는 과정에서 이곳 화가들이 그 중심에 있었기 때문이다. 산수화든 그림의 배경이든 거의 모든 것이 강남 풍경이다.

　책에서는 화가 한 사람의 한 작품을 중심으로 다루겠지만 이런 그림의 배경이 되는 지식을 설명하는 데 많은 노력을 기울일 것이다. 예전에 중국의 회화를 이야기한다 하면 주로 구도나 필선, 준법皴法이나 태점苔點과 선염渲染*과 같은 그림의 기본적인 기교를 많이 이야기했지만, 여기서는 이런

*　준법은 산수화에서 산이나 바위를 묘사할 때 입체감이나 명암, 또는 질감을 나타내기 위해 표면을 필선으로 처리하는 기법을 말한다. 도끼로 잘라낸 단면 같다 하여 부벽준斧劈皴, 삼을 풀어놓은 것 같다 하여 피마준披麻皴, 소의 털과 같다 하여 우모준牛毛皴, 빗방울 같다 해서 우점준雨點皴이라 부르는 여러 준법橫皴이 있다. 시대와 화가에 따라 준법의 종류도 다르기에 회화사 가운데 산수화의 시대 구분이나, 작가 추정의 기초 자료가 되기도 한다.

태점은 산의 바위나 흙, 작은 나무나 이끼를 묘사할 때 쓰는 작은 점을 태점苔點이라 한다. 준법처럼 보편적으로 쓰이지는 않았지만 이 역시 시대와 작가를 가늠하는 기준이 된다.

선염은 그림을 그릴 때 종이에 물이나 옅은 먹물을 먼저 칠하고, 물기가 마르기 전에 먹으로 선을 그어 번지게 하는 기법을 말한다. 이렇게 하면 선에서 붓 자국이 보이지 않아 색다른 효과를 낼 수 있다. 물 대신 색채를 풀어 응용할 수도 있고, 먹을 단계별로 진하게 올릴 수도 있는 등 여러 응용 방법들이 있다.

기법에 대해서는 최소한으로 줄일 것이다. 이런 양식이나 기교들은 화가나 전문가에게는 중요할지 몰라도 감상자에게는 느낌과 배경의 설명이 훨씬 중요한 탓이다. 과도한 기교와 화면의 분석은 어떤 때는 감상자의 감상을 방해한다. 그래서 시대와 역사를 통해서 개인의 생애로 깊숙이 들어가 그림의 의미에 더 치중할 것이다.

▌ 그림이 있던 장소와 형태도 중요하다

우리는 그림이나 예술품을 대개 미술관이나 박물관에서 본다. 아주 부자라면 자신이 좋아하는 그림을 사서 소장하고픈 욕구가 있겠지만 명작들의 값어치가 녹록지 않기에 일반인이 그런 사치를 누리기는 어렵다. 보통 때 그림은 달력 속의 것이나, 아니면 복제품이나 포스터, 화집의 안에서나, 인터넷 아니면 공공장소의 일부에서 제한적으로 보기 마련이다. 대부분의 사람들은 미술관이나 전시회를 통해 자신의 예술 취향을 만족시키는 수밖에 없다.

시민사회 이전에는 어떤 식으로 미술 작품을 감상하며 눈을 만족시킬 수 있었을까. 일반적으로 이야기하자면 미술은 대중적인 것이 아니었고 특수층의 전유물이었으며, 그것이

손으로 즐기는 과학 매거진 《메이커스: 어른의 과학》
직접 키트를 조립하며 과학의 즐거움을 느껴보세요

vol.1

70쪽 | 값 48,000원

천체투영기로 별하늘을 즐기세요!
이정모 서울시립과학관장의
'손으로 배우는 과학'

make it! **신형 핀홀식 플라네타리움**

vol.2

86쪽 | 값 38,000원

나만의 카메라로 촬영해보세요!
사진작가 권혁재의
포토에세이 사진인류

make it! **35mm 이안리플렉스 카메라**

vol.3

Vol.03-A 라즈베리파이 포함 | 66쪽 | 값 118,000원
Vol.03-B 라즈베리파이 미포함 | 66쪽 | 값 48,000원
(라즈베리파이를 이미 가지고 계신 분만 구매)

라즈베리파이로 만드는
음성인식 스피커

make it! **내맘대로 AI스피커**

vol.4

74쪽 | 값 65,000원

바람의 힘으로 걷는 인공 생명체
키네틱 아티스트
테오 얀센의 작품세계

make it! **테오 얀센의 미니비스트**

일본어판 《大人の科学》 시리즈 판매 중
자동으로 글씨를 쓰는 팔, 미니어처 특수촬영 카메라 등 다양한 시리즈를 만나보세요

순수한 개인적인 예술이 된 것도 그다지 오래전이 아니다. 서구만 하더라도 미술은 왕과 귀족들의 전유물이었다. 그러다 부르주아에게까지 넓어지고, 다시 일반 시민들까지 예술을 즐길 수 있게 된 것은 아주 짧은 시간에 불과하다. 일반 대중에게 개방된 미술관과 화랑들도 그렇게 오랜 역사를 지니고 있는 것은 결코 아니었다.

그렇다면 동아시아는 과연 어떠했을까. 전통의 사회에서 일반 백성들이 미술을 감상하는 기회가 있었다고 보기는 어렵다. 대개는 왕과 귀족, 사대부들만이 그림과 가까울 수 있었다. 가령 김홍도가 마당에서 씨름을 하는 풍속화를 그렸다 하더라도 정작 그림의 대상이 된 씨름꾼이나 구경꾼은 그 그림을 볼 수 없었다. 예술의 의미는 그것을 보는 사람의 눈과 직접적인 관련이 있다. 이것은 상품이 소비자에게 선택을 받는 것과 동일하다. 가령 소비자가 왕이라면 왕이 필요한 것을 그려야 하며, 소비자가 부자라면 그들이 원하는 그림이어야 한다는 것이다. 그렇기 때문에 소재나 화법의 문제뿐만 아니라 작가와 감상자의 관계 또한 중요한 법이다. 결국 김홍도는 여러 종류의 그림을 그리기는 했지만, 그의 작품 대부분을 도화서 화원으로 그렸기 때문에 왕과 관료들을 위한 그림이었다고 보아야 한다.

　우리가 미술을 감상하고 미술사 책을 읽을 때 이런 문제를 홀시하는 경향이 있다. 가령 왕을 위한 관요官窯의 도자기를 보면서도 왕을 위한 일상의 기물이라는 뜻은 버리고, 박물관의 유리창 너머로 보이는 형상의 절대성에만 치중하는 경향이 있다는 것이다. 그렇기에 미술과 회화라는 문제도 그 절대적인 예술적 가치 못지않게 예술가와 작품과 그 수요층의 관계가 작품의 의미에서도 중요하다. 과거의 미술 작품을 감상할 경우에 그것을 염두에 두고 작품을 감상해야 온전한 감상이 될 수 있다.

　대개의 회화 작품들도 마찬가지이다. 그림이 순수한 예술과 표현이 된 역사는 길지 않다. 회화에서 절대적인 미감을 추구하고 작가의 의식과 사고의 표현 욕구만이 그림의 전체를 지배한 것은 지극히 최근의 일이다. 대다수의 그림을 볼 때는 그 그림을 그린 사람과 수요자, 또는 감상자의 눈길을 의식하지 않으면 안 된다. 가령 화원의 그림은 절대적으로 왕이나 황제만을 위한 그림이었다. 보좌하는 대신들 일부도 그림을 볼 수 있었겠지만, 그 그림에 대해 참견할 수 있는 기회는 지극히 제한적일 수밖에 없었다. 우리가 일반적으로 '민화民畵'라 부르는 그림 가운데 궁궐 정전의 임금 뒤를 장식하고 있는 〈일월도日月圖〉의 경우를 보자. 이 그림은 '민

화'라는 생뚱한 이름이 붙어 있지만 오로지 임금의 뒤에만 둘 수 있는 그림이다. 그리고 이 그림을 그린 작가도 도화서의 관리이고, 더군다나 임금 뒤를 장식할 것이기에 도화서의 화가 가운데 가장 뛰어난 사람이 그렸다. 그림의 내용도 해와 달, 천하를 상징하는 다섯 봉우리의 산을 그려 넣어 하늘의 뜻을 받들어 이 세상을 다스리는 임금의 지위를 상징하고 있다. 천지의 운행은 천명을 받은 사람만이 이 세상에 실행할 권한이 있다.

사실 이 '민화'란 이름은 일본의 조선 미술 애호가였던 야나기 무네요시柳宗悅가 붙인 주관적인 이름이다. 그린 화가의 이름도 모르겠고, 화가의 특성이 잘 드러나지도 않으며, 정형화된 그림이기에 그저 백성들의 그림이겠거니 해서 붙인 이름일 따름이다. 그렇다고 이런 '민화'가 모두 백성하고 관련이 있는 것도 아니다. 그저 일반적이며 정형화되었다 뿐이지, 이 '민화'가 쓰인 곳 또한 재산이 어느 정도 있는 중인 이상의 양인 집에서 쓰던 그림일 뿐이다. 이들의 수

* 산수화나 화조도와 같이 화공이나 문인이 그리지 않는 실용화를 뜻한다. 보통은 여염집에서 집 안의 장식을 위해 쓰거나 다른 여러 생활의 용도로 쓰인 속된 그림을 말한다. 이것이 꼭 무명화가들의 수준 낮은 장식화라 할 수는 없으며, 일부는 화공들이 그린 작품들도 있다. 민화의 특징은 형식화된 소재를 되풀이하여 그려 여러 유형을 이루고 있다는 점이다.

요도 사실 전체 사회의 10퍼센트 안쪽의 꽤나 부유한 계층이었던 셈이다.

이렇듯 모든 그림은 박물관이나 미술관의 벽면에서 떼어내서, 실제 그림이 있던 장소에 놓고 보아야 그림을 제대로 감상할 수 있다. 그래야만 그림의 진정한 의미들이 드러나기 시작하는 것이다. 가령 중국에서 인물화가 최초의 회화로 등장한 것은 결코 장식이나 예술가의 감성을 드러내기 위함이 아니고 용도가 따로 있었다. 선조나 선왕들의 초상을 그려 궁중에 걸어놓는다거나, 아니면 역대의 이름난 신하들을 전시해서 후세 관료들의 모범을 삼는다거나, 아니면 유력 가문에서 자신의 조상의 초상을 그려 보존하거나 하는 것들이 바로 그 그림의 목적이자 쓰임새였다. 이런 욕구는 인간에게 상당히 일반적인 것으로 그 풍속은 지금까지 남아 있다. 가령 유럽의 귀족들도 자신의 집에 조상들의 그림을 그려서 집의 거실을 장식했으며, 우리나라 사대부들도 유력 가문이라면 초상화를 그려 남겨두었다. 이제는 그림의 이런 용도의 쓰임새 전부를 사진에게 넘겨주었지만, 아직도 용도 자체는 남아 있다고 봐야 할 것이다. 그런 초상화에서 그 그림이 걸렸던 곳과 의미를 무시하고 그림의 예술성만을 논한다면 결국 그림의 의미는 절반으로 줄어든다. 마찬가지로

화첩에 꼽아두고 계절과 장소에 관계없이 자연을 감상하기 위한 화조화花鳥畫들도 그 보는 의미를 생각하지 않으면 그림을 온전하게 이해한 것이라 보기는 어렵다. 산수화와 같은 풍경화도 마찬가지로 처음에는 주인공들이 처한 곳의 장식이었으며, 점차 건물 안에서도 자연을 가슴에 담아두고 즐기기 위한다는 역할도 생겼으며, 자연에 의탁하여 은일隱逸을 즐기는 의미로까지 변화해나갔다. 그것들의 시대적인 의미를 이해하지 못한다면 제대로 그림을 감상했다고 하기 어렵지 않겠는가.

가령 화원의 경우나 특별한 용도의 그림들은 주인과 그 주인에 예속된 화가라는 특수한 관계에서 탄생했다고 보아야 할 것이다. 화원이 국가기관이 되기 이전의 시기에 화가들은 왕실이나 귀족에 전속된 경우가 많았다. 사실 이런 경우에도 일정의 보수를 받고 그림을 그리는 경우라고 이해할 수 있겠지만, 그 이전에 신분과 권력에 대한 예속 관계가 먼저였을 것이다. 그러던 것이 최상층의 화가는 국가와 권력에 의해 관청의 관료로 귀속되고, 지방의 호족이나 귀족을 위한 화가들도 관청의 형태는 아니지만 거의 전적으로 이들에게 의지하는 형태가 되었을 터이다. 이런 경우에 화가의 개성이나 의지는 의미가 없을 수밖에 없었다. 결국 순수

미술이 등장한 것은 화가들이 관료나 지원자의 굴레에서 벗어나 그림을 자유롭게 그릴 수 있을 때 가능한 것이었다. 그 첫 번째는 화원의 해체를 통해 화가들이 그림을 팔아 생활하는 방법을 찾은 것이고, 또 다른 하나는 그림을 생계의 수단으로 삼지 않는 화가들의 나타나는 것이니, 바로 문인화가들의 대거 등장이다.

물론 그림을 돈을 주고 사고파는 경우에도 화가는 수요자를 의식할 수밖에 없다. 왜냐하면 생계가 그림에 달려 있을 때에는 그림을 원매자願買者 취향에 맞게 그릴 수밖에 없기 때문이다. 그렇지만 그 영향력은 완전히 예속된 경우보다 현저하게 적을 수밖에 없다. 지속적인 관계가 아니기 때문에 화가 자신의 뜻을 관철할 수도 있거니와 수요자의 취향도 편차가 있기 때문이다. 이 경우에도 유행이 있고 잘 팔리는 종류의 그림이 있기 때문에 완전히 독립적인 예술관을 펼치기 어려웠을지 몰라도, 일정 정도의 자유스러움은 지닐 수 있게 되었다. 그리고 그것이 회화가 순수미술로 내딛게 된 원동력이 되었다.

그림의 판매 이외의 다른 한 방법은 생계에 지장이 없는 문인들이 그림을 그리는 경우이다. 물론 이런 문인화들은 직업적인 훈련을 받은 그림은 아니기에 여기餘技의 성격

이 강하다고 할 수 있다. 그렇지만 문인들도 그림을 그리는 붓은 어릴 적부터 늙어서 몸을 가누지 못할 때까지 늘 쓰는 도구인 데다, 특히 동아시아의 경우에는 글씨를 예술로 여겼기에 붓을 쓰는 기교도 화가 못지않았다. 거기에다 시의 전통이 몸에 밴 문인들은 그림의 모티브로 쓰는 문학에서는 화가보다 강점이 더 많았다. 이런 연유로 오래전부터 문인들 가운데 그림을 취미로 하는 사람들이 나타났으니 당唐나라의 시인 왕유王維가 대표적인 사람이다. 왕유 이후로도 정치적 혼란기에 자연 속에 은거하며 그림을 여기로 삼는 문인들이 나타났다. 이들은 대개 선대先代 스스로가 벼슬을 지내 가산이 넉넉했기 때문에 생계를 위해 그림을 사고팔 필요가 없는 사람들이 많았다. 그랬기에 이들 사이에서 그림은 매매의 수단이 아닌 친교와 감상을 위해 서로 주고받는 문화적인 행위였다. 물론 이들 가운데는 여러 불행으로 인해 생계가 여의치 않아 그림을 팔아 생계를 해결해야 하는 경우도 있었지만, 그럴 경우에도 자신이 가진 예술적 이상을 포기하지 않았다. 이런 문인들이 화단에 대거 등장하면서 회화에서 순수미술로의 이행이 촉진된다.

이 두 가지가 동시에 일어나 미술이 실용의 굴레를 벗어버린 사건이 일어나게 된 계기는 남송의 멸망과 중원의 원元

나라의 성립이라 할 수 있다. 몽골의 침입으로 원나라가 들어서자 남송의 국가에서 운영하던 화원을 철폐하고, 또한 남송의 조정과 지방에서 벼슬을 하던 사대부들은 모두 직업을 잃을 수밖에 없었다. 또한 화원이 없어지면서 화원의 화가들은 호구糊口를 위해서 그림을 그려 팔거나 다른 직업을 찾지 않을 수 없었다. 문인들의 경우에 극소수만이 원의 조정에서 일했으며, 대부분은 관직에서 배제되었기에 다른 여가의 일을 찾을 수밖에 없었다. 그 가운데 하나가 그림이었고, 그림에 재주 있는 문인들은 자신의 문학과 그림을 합치시킨다. 문인들은 여행과 서로의 교유交遊에 대부분 시간을 할애했기에 독특한 문인화의 영역을 개척했다.

몽골의 제국이 쓰러지고 명明나라가 들어서면서 화원이 다시 회복되어 문인화가와 직업화가로 다시 두 갈래로 갈라졌다. 하지만, 화원은 예전처럼 꽃을 피우지 못하여 쇠락하고, 문인들의 그림은 이들을 능가할 정도로 이념화되고 다양해졌다. 그런 풍조를 거쳐 결국 회화는 차츰 순수미술로 정착해갔다고 보아야 한다. 그러나 순수미술이 되었다고 해도 그림은 여전히 문인 사대부들의 사랑방이나, 돈 많은 부호들, 궁중의 황제를 위한 장소에서나 볼 수 있는 제한적인 예술인 것은 마찬가지였다.

▌베끼기도 예술이다

미술품을 흔히 창작물이라고 한다. 이 '창작물'의 의미는 '예전에는 없던 새로운'이란 뜻이 분명히 있다. 그리고 그 '창작물' 가운데 뛰어난 것을 '베껴' 만든 것을 '모사품'이라고 한다. 당연히 모사품은 가치가 없다. 그런데 중국 미술, 특히 문인들의 회화를 볼 때 이 '모사품'에 두어야 할지를 의심하는 작품들이 상당히 많다. 이를테면 왕유가 그렸다고 하는 〈망천도輞川圖〉(망천의 풍경) 같은 그림은 여러 화가들이 반복해서 그리는 소재가 되었으며, 〈고사관폭도高士觀瀑圖〉(덕이 높은 선비가 폭포를 바라보다)와 같은 그림들도 그러하다. 이렇게 한 소재를 그 구도나 필선까지 살려 되풀이해서 그리는 그림들이 많은데 중국 미술에서는 이들을 모사품이라고 하지 않는다. 그것은 같은 소재를 작자의 새로운 정신으로 녹여 다시 그렸다고 생각하기 때문이다.

그런데 어떻게 생각해보면 미술이란 모방에서 시작하는 것임은 틀림없다. 화가가 되려는 사람들은 사물을 그리기에 앞서 다른 사람의 표현법을 가지고 '그림 그리는 법'을 배운다. 사물에서 바로 자신의 필선으로 옮겨갈 수 있는 사람들은 드물다. 그렇게 남의 시선과 표현법을 빌려 그림을 배우다가 결국 자신의 필선과 표현법을 익히게 되는 셈이다. 그

래서 화가 지망생들의 경우 데생도 하지만, 남의 그림 모사도 많이 한다. 결국 모사는 미술 교육의 한 과정인 셈이다. 이는 중국에서도 마찬가지였다. 화원의 화가가 되려는 사람과 문인 가운데 그림을 배우는 사람들은 잘 그린 사람들의 저본을 가지고 그림을 배웠다. 글씨도 마찬가지였다. 잘 쓴 사람의 글씨를 보고 배우다 어느 정도의 경지에 올라서 자신만의 글씨를 쓸 수 있는 것이다. 그런 면에서 필선을 중시하는 중국의 경우에는 그림의 소재보다는 개인의 필선의 힘을 더 강조하는 면모가 있었다.

어쨌든 이것이 직업적인 화가가 아닌 문인화로 온 뒤에는 더욱 심화되었다. 그림의 소재는 옛것을 따오되, 이것에 자신의 생각과 감정을 불어넣어 새로운 것을 만들어낸다는 개념이다. 결국 새로이 짓지作 않아도 표현述 할 수 있다는 『논어』의 '술이부작述而不作'의 정신이 여기서도 적용되는 셈이다. 사실 이것은 고육지책이었을지도 모른다. 글씨만 쓰던 문인들이 3차원의 사물을 2차원의 공간으로 끌어들여 완결시키는 것이 쉽지 않았기 때문에, 이미 있던 저본을 되풀이하며 표현해내는 방식이 된 것에 대한 변명일지도 모른다. 또는 "닮은 것形似'을 논함은 어린아이와 같다"라는 말처럼 제대로 닮지 않을까 두려워 미리 보호막을 친 것일 수도 있

다. 물론 소식蘇軾**의 이 말은 그림이 사물과 닮는 데 급급할 것이 아니라 내용을 가져야 한다는 말이지만, 초보 화가들에게는 적지 않은 위안이 되는 말이기도 하다. 그러나 원·명元明을 지나면서 뛰어난 화가들은 직업화가와 문인화가의 회화 기교상의 차이가 없어졌다고 할 수 있을 정도로 문인화가들의 사생 능력이 향상되었다.

회화에서 모방을 뜻하는 말도 여럿이 있다. 그림을 앞에 두고 베낀다는 뜻의 '임모臨摹'란 말과 '사寫'의 경우도 베낀다는 뜻으로 쓰이기도 했으며, '방仿'이란 글자가 가장 많이 쓰이고 있다. 이 글자는 흔히 '방고仿古'처럼 옛것의 뜻을 살려 다시 그린다는 뜻으로 많이 사용된다. 원나라 이후의 문인들 사이에서 고전으로의 회귀는 자연스러운 현상이었으

* 형사形似는 눈에 보이는 형태와 닮았다는 말이다. 그러니 결국은 겉모습이 비슷하다는 것이고, 이 말은 문인화가들이 자신들은 '닮은 것을 추구하지 않는다'라고 하는 뜻으로 쓰인 것이다. 그러나 직업화가라 할지라도 '형사'의 닮은 것에 만족하지 않고 '전신傳神'이라 하여 눈에는 잘 보이지 않지만 대상이 주는 '신묘한 느낌을 이끌어 표현하는 것'에 더 중점을 둔다.

** 소식(1037-1101)은 북송北宋의 문인으로 자는 자첨子瞻이고 호는 동파東坡이다. 사천四川 미산眉山에서 태어났으며, 스무 살에 진사進士가 되었다. 다재다능한 시인이자 서예가이고, 묵죽화를 그린 화가이기도 했다. 아버지 소순蘇洵과 아우 소철蘇轍 모두 문장이 뛰어나 이들 셋을 '삼소三蘇'라고 불렀고, 문학으로는 모두 당송팔대가唐宋八大家에 꼽힌다.

므로, 회화에서도 마찬가지로 고전적인 주제의 재현이 이루어졌기 때문에 '방'이란 개념도 널리 쓰이게 되었다. 사실 이 여러 단어들은 구분을 할 필요가 있으며, '임모'와 '사'의 경우가 대체적으로 학습의 의미를 지니고 있다면, '방'의 경우는 재창조로 보는 것이 옳을 것이다. 물론 해석의 문제이기는 하지만 이 '방'을 가지고 완전한 모방을 했다고 말할 수는 없다. 이 또한 마치 연주가가 작곡자의 작품을 새로이 해석해서 토해내듯이, 고전을 이해하고 마음속에 담아 자신의 생각과 느낌으로 풀어내는 재창조의 과정이기 때문이다. 이 '방'에 해당하는 형태의 작품을 서양 미술의 '모사품'으로 취급할 수는 없다는 것이 동아시아 미술의 입장이다.

동아시아 회화의 형태를 이야기하면서 표구의 형태를 빼놓을 수 없다. 그림은 그것을 대하는 관람자의 위치에서 재현되기 때문이다. 동아시아 회화의 표구 방식에는 여러 가지가 있다. 가장 이른 형태가 병풍이라는 형식일 것이다. 병풍을 우리는 흔히 제사상 뒤의 배경이라 생각하지만, 중국의 병풍은 주로 개인의 생활공간인 평상의 삼면을 막는 역할을 했다. 사실 이 병풍의 장식을 위해 산수화가 시작되었

고, 이 장식이 꼭 회화만은 아니어서 부조浮彫도 있고 자수를 놓기도 했다. 그렇지만 병풍도 여러 종류로 발전해서 공간 구획을 위해 있었던 것도 있으며, 이런 종류의 병풍이 지금 우리가 떠올리고 있는 병풍인 셈이다. 다른 하나는 족자 형태인데 걸개로 쓸 수 있게 한 것이다. 이런 용도의 그림을 '축軸'이라 한다. 그야말로 실내에 걸고 장식 삼아 실내에 있는 여러 사람이 감상할 수 있게 한 그림이다. 이런 그림들 가운데는 예전에 병풍의 형식을 다시 족자의 형태로 표구한 것들도 있다. 또 다른 하나는 두루마리 형식으로 그림을 그린 '권卷'이라는 방식이 있다. 이것은 펼쳐가면서 파노라마처럼 봄·여름·가을·겨울로 시간의 흐름을 드러내기도 하고, 강의 하류·중류·상류로 공간을 펼치기도 하고, 어떤 경우에는 도시 전체를 담아내기도 한다. 이런 그림은 걸어놓고 감상하는 용도가 아니라 개별적으로 서안書案에 올려놓고 부분부분 펼쳐가며 감상하는 용도로 쓰였다. 또 다른 개인적인 용도의 그림으로는 화첩畵帖 형식의 책자가 있다. 작은 여러 장의 그림을 가지고 일련의 그림책을 만든 것이다. 화첩의 형식이 모든 형식들 가운데 그림과 감상자의 거리를 가장 가깝게 좁힌 개인적인 방식이라 할 수 있을 것이다. 이런 표구의 방식은 화가가 그림을 그리기 전에 미리 생각해두어

야 하는 문제이고, 그 형식에 따라 그림의 의미도 달라질 수 있다는 점을 감상자들도 염두에 두어야 한다.

┃그림에는 화가만의 그 무엇이 있다

이 책에서는 중국 남송에서 청나라에 이르는 시기의 대표적인 화가의 한 작품을 골라 위의 여러 항목들을 살펴보며 그림을 이해하려 노력할 것이다. 한 그림을 살펴보면서 이 모든 요소를 전부 살필 수는 없겠지만, 그림에 숨어 있는 중요한 배경들은 드러내 새로운 시각으로 그림을 보게 하려 한다. 그림을 그리는 사람이 그림의 대상을 정하고 그것을 어떻게 표현할까 하는 고려 안에는 수많은 것들이 복합적인 요인으로 작용한다. 그것들이 어떻게 시각적인 요소들로 정착되었는가를 살펴보는 일도 그림을 보는 방법의 하나가 될 것이다.

여기서 선별된 화가들과 작품은 모두 대가의 대표작이라 할 수 있을 정도로 혁혁한 것이기는 하지만, 이 화가나 그림이 그 시기를 대표하는 것이라는 뜻은 아니다. 시대와 회화의 변모를 가장 잘 알려줄 수 있는 화가와 그림을 기준으로 선택했다.

그럼에도 여기 수록한 여덟 화가와 여덟 그림은 모두 중국 장강長江 유역의 강남을 중심으로 활약하던 화가들이다. 물론 이 시기 그 이외의 지역에는 회화 예술이 존재하지 않았던 것은 아니다. 그렇지만 이 시기 중국의 인문과 문학, 회화의 중심은 바로 이 지역이었으며, 역사·정치·사회적 변동도 이 지역이 가장 극심했기 때문에 이 지역의 회화의 흐름이 전체 중국 회화의 흐름을 이끌었다고 말할 수 있다. 남송 이래로 중국 문화의 중심지는 단연 장강을 중심으로 한 강남이었다.

한 화가의 그림 하나를 보여주거나, 긴 시대의 흐름을 몇 작품으로 이야기하기에는 적지 않은 무리가 있다. 한 사람의 화가도 화풍이 변하기도 하며, 시기별로 주안점이 다를 수도 있다. 또한 시대의 흐름은 한 사람만 역할을 하는 것이 아니라 일군의 화가들에 의해서 자연스럽게 이어지는 결과의 총합이기에, 이런 식의 서술은 당연히 한계가 있을 수밖에 없다. 그렇지만 이 시기의 중국화에 대해 익숙하지 않은 독자들에게 여러 화가들의 여러 작품을 열거하는 방식도 바람직한 방법은 아니다. 기초적인 배경지식이 없는 가운데 여러 화가들의 수많은 그림들을 한 번에 일별하는 것은 오히려 혼란스러움만 가중시킬 수 있다. 그림의 감상과 미술

사도 계단을 밟아 올라가듯이 차근차근 익히는 법이 좋다는 말이다. 물론 넉넉한 시간이 있다면 많은 그림을 보면서 익히는 것이 가장 좋은 방법이기는 하다.

이렇게 몇 그림을 가지고 서술하는 방식의 장점은 역사의 잡다한 갈래길 속에서 커다란 흐름을 놓치지 않고 잡아갈 수 있다는 것이다. 또 다른 장점은 처음부터 흥미를 놓치지 않을 정도로 긴박한 긴장감을 유지하고 한 그림을 자세하게 바라볼 수 있다는 점이다. 그러나 단점들도 많다. 너무 간략하게 개론적 사실로 설명하여 선입견을 품게 한다는 것과, 세밀하고 작은 갈래 부분이 눈에 들어오지 않는다는 점은 분명한 약점이다.

그러나 처음 중국 그림을 이해하고자 하는 사람에게는 이 방식의 장점이 단점보다 많다고 여긴다. 그래서 옆 나라의 회화가, 또 그 영향을 받은 우리의 동양화 또한 유럽의 회화 예술에 못지않은 변화가 있었으며, 어떤 면에서는 그들보다 훨씬 문학적이며 내용도 풍부했음을 알게 되는 즐거움이 있으리라 희망한다. 이들 그림을 이해하고 나면 보다 많은 그림을 보다 자세하게 감상할 수 있다. 그리고 중국의 회화를 이해함이 우리 그림을 이해함에도 많은 도움이 된다. 반드시 서구에만 찬란한 문화적 흐름이 있었던 것은 아니다. 장

강의 뒷 물결이 앞 물결을 밀어낼 때도 많은 생각과 의식을
담은 그림들이 그곳에 나타났었다.

여덟 장의 그림을 보기 전에

양해 梁楷

예술의 자유를 위한 첫 발걸음

〈이백행음도 李白行吟圖〉

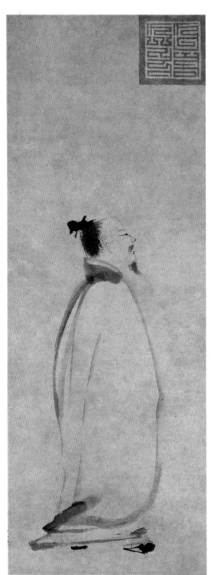

① 양해, 〈이백행음도李白行吟圖〉, 종이에 수묵, 30.5x81.1cm, 도쿄 국립박물관

▎시대를 뛰어넘은 자유로운 영혼의 만남

모든 사람은 자신이 하고 싶은 것만 하며 자유롭게 살고 싶어 한다. 그러나 실제로 그렇게 할 수 있는 사람은 지극히 적다. 우리 주변에서 비교적 자유로운 영혼이라고 할 만한 사람들은 대개 예술가들이며, 그래서 대체로 예술가들의 일탈에 관한 사례들을 많이 접한다. 그렇지만 예술가들이라고 해서 현실에서 일탈해 자유롭게 사는 경우는 거의 보기 힘들다. 더군다나 요즘과 같이 빡빡한 일상을 살아가는 세상에서는 예술가조차 일반 생활인들과 다르지 않다. 그러나 과거라 해도 진정으로 현실을 벗어날 수 있는 예술가들은 거의 없었다. 예술가도 한계를 가진 신체와 사회적인 구속을 지닌 사람이었기 때문이다. 그렇지만 가끔은 이를 초월하는 듯한 예술가들이 나타나 깜짝 놀라게 한다.

그 시인은 당唐나라에서, 아니 중국 전체에서 시대를 초월

해 가장 유명한 시인인 이백李白이고, 이백이 취한 듯 노니는 듯하며 시를 읊는 모습을 그린 〈이백행음도李白行吟圖〉를 그린 화가는 남송南宋의 양해梁楷이다. 시인과 화가로 치자면 세상에 이보다 더 자유로운 사람들이 어디 있었을까 싶다. 세속의 구차함을 벗어나 한 사람은 시, 다른 한 사람은 그림으로, 그리고 이들 둘은 술로 이 세상의 모든 속인들을 희롱하며 한평생을 살았다.

이백은 너무도 유명하여 여전히 많은 이들이 그의 시를 아낀다. 그런데 이백이 등장하는 당시唐詩 관련 책에 빠지지 않고 등장하는 삽화가 〈이백행음도李白行吟圖〉(이백이 시를 읊으며 걷다)이다. 그러니 대개 우리는 이 그림이 이백의 실제 모습이라고 여기고 있다. 그렇지만 사실 이 그림을 그린 양해는 이백보다 500년 더 지난 다음의 사람이라 이 시인을 만날 수도 없었거니와, 아마도 그의 초상화조차 구경한 적이 없었을 것이다. 이백의 초상화가 있다는 이야기도 없지만 설령 누가 그렸다 하더라도 양해가 이것을 보았다 하기에는 너무 시간이 지났던 탓이다. 그러나 이 절묘한 이백의 모습을 상상하여 그림으로써 거의 세상 모든 사람들에게 이백의 이미지를 확실하게 전달한 셈이다. 얼마나 그림이 신묘하면 그럴 것이며, 세상 모든 사람들의 마음속에 이백이라

생각했던 모습을 정확하게 짚어냈기에 그럴 것이다. 이백이 벼슬을 마다하고 거나하게 술을 마시고 달을 바라보며 시를 읊는 바로 그 모습이 이 그림에 담겨 있다.

양해가 이백을 그린 것은, 또 그의 이미지를 불러낼 수 있었던 것은 서로가 같은 유형의 사람이었기 때문이다. 양해 자신도 남송 화원에서 가장 높은 대조待詔라는 벼슬을 걸어차버리고, 그 벼슬의 상징인 금 허리띠는 화원의 문 위에 걸어두고 세상에 나가 험한 일생을 살았다. 술을 얼마나 마시고 취해서 살았으면 그의 별명이 '양풍자梁風子'인데 이는 '미치광이 양씨'란 뜻이다. 그렇게 미친 사람처럼 술을 마시다 어쩌다 붓으로 그림을 그리면 걸작을 그렸다. 화원을 벗어났으니 술을 한 잔 마시고 살려면 그림을 팔아야 한다. 그렇게 그림을 팔아 연명을 하면서 무슨 자유를 추구했던 것일까. 어쨌거나 '사람은 자신과 가장 비슷한 사람을 알아본다'라는 말이 있는데 그는 500년 전에 살았던 이백을 흠모하여 그의 초상화를 그린 것이다. 이백은 뒤에 나온 양해라는 화가를 알 턱이 없으나, 그가 그린 자신의 모습을 보았다면 기꺼이 술 한 잔을 대접했을 터이다.

〈이백행음도〉는 배경 없이 고개들 들고 시를 읊으며 앞으로 나아가는 시선詩仙 이백의 모습을 그리고 있다. 이백의

몸체는 사지와 몸통이 구분이 되지 않는 도포로 감싸여 있으며, 담묵淡墨과 농묵濃墨*의 선 몇 개로 단순하고 총괄적으로 표현하고 있다. 그렇다고 해서 부족하거나 모자란 느낌은 없다. 이것이 이른바 감필법減筆法이다. 감필법은 여러 획으로 표현해야 할 것을 단순하게 줄여서 최소한의 획으로 표현하는 방법이다. 글씨를 쓸 때도 여러 획을 한 획으로 줄이면 감필법이라 한다. 초서草書**는 극단의 감필법인 셈이다. 이렇게 두루뭉술하게 표현하고 있음에도 구태여 팔은 어디고 다리는 어디 있는지 궁금하지 않다. 이 그림을 보고 이백의 팔과 다리 모양을 궁금해할 사람이 있겠는가. 그림에서 획을 줄여서도 어색하지 않다면 그것은 잘 쓴 초서와 마찬가지로 놀라운 기교가 된다. 그렇게 표현하려면 줄

* 담묵淡墨과 농묵濃墨은 먹의 농도의 옅고 짙음을 이르는 말이다. 농도라는 것이 상대적이기는 하지만 바탕이 보일 정도면 담묵에 속하고, 보이지 않을 정도는 농묵이라 할 수 있다. 먼저 담묵으로 그리고, 그 위에 농묵으로 그리는 것이 일반적인 순서이다. 담묵이 마르기 전에 농묵으로 그려 선염의 효과를 얻을 수도 있다. 농묵 가운데 보다 더 진한 것은 초묵焦墨이라 부르기도 한다.

** 일반적으로 빨리 쓰기 위해 획을 간소화하여 흘림체로 쓰는 글자체를 말한다. 한자는 전서篆書, 예서隸書, 해서楷書의 순으로 변천하고, 해서의 필기체를 행서行書라고 한다. 일반적인 초서는 행서를 더 간략하게 해서 쓴 글씨체이기 때문에 해서 이후에 나타난 서체로 보지만, 예서를 간략하게 하여 빨리 쓴 글씨체인 '장초章草'란 글씨체도 있었다.

인 획 속에 줄이지 않은 모든 획들이 자연스럽게 녹아들어야 하기 때문이다. 양해의 이 그림에서 감필법의 백미는 하단의 도포 끝자락과 발의 표현이다. 앞을 향한 도포의 끝단은 걷는 방향과 반대로 붓질이 되어 있다. 이렇게 그리면 붓질의 방향 때문에 반대편의 운동감을 표현하기 힘들지만 양해는 앞발의 끝에서 살짝 방향을 바꿔줌으로써 이 모든 문제를 가볍게 해결했다. 더 놀라운 건 농묵으로 그린 발이다. 그저 뭉툭한 붓질 한 번으로 신발을 신은 발의 모습을, 그리고 그 농묵을 살짝 끌어 발이 움직임을 만들어내고 뒷발은 가늘게 표현하여 도포 자락 밑으로 숨겼다. 화가가 이렇게 그리는 데는 그저 찰나의 시간이 걸렸을 것이다. 그렇지만 도포 자락이 휘날리고, 발을 끌듯이 앞으로 나가며 천천히 걷는 운동감을 효과적으로 표현해내고 있다. 이리 짧은 시간에 단 한 번의 붓질로 모든 것을 표현해내기 위해 양해는 뭉툭하게 닳은 붓으로 몇 개의 무덤을 만들 정도로 수련을 거듭했을 터이다. 그런 수많은 수련을 거쳐야 이런 붓질이 나올 수 있다.

이 그림에서 감필법으로 그린 몸과 대조적으로 얼굴의 부분은 농묵과 세필細筆*을 중심으로 정교하게 표현하고 있다. 이런 극단적인 대조법은 그림을 보는 사람이 긴장감을 지니

게 하는데, 양해의 경우 화원을 탈출한 뒤로 이런 새로운 기법이 엿보인다. 아니, 화원 시절에도 기법을 알고 있었을 터이지만 경직된 분위기 때문에 차마 그릴 수 없었을는지 모른다. 화원의 분위기는 가장 높은 대조 벼슬이 있어도 그림에 있어서 너그러움은 없었다. 양해의 다른 작품인 〈발묵선인도潑墨仙人圖〉에도 전체는 두루뭉술한 먹으로 그리지만, 얼굴에서의 눈과 코 부분은 세필로 묘사하여 이런 효과를 얻고 있다. 이 그림에서 농묵의 세필로 이백의 얼굴을 묘사하지만 양해의 여느 그림처럼 이 가는 필선들도 군더더기가 없다. 최소한의 것으로 세밀한 묘사까지 감당한다. 눈은 선과 점 하나로 자연스럽게 완성했으며, 귀도 선 몇 개로 중심에 앉혔다. 담묵의 이마와 얼굴 윤곽선 그저 단 한 번의 붓질로 고개를 치켜들고 있는 형태를 만들어냈으며, 머리와 수염도 그저 몇 번의 붓질로 완성했다. 그저 점 두 개로 시를 읊고 있는 입을 묘사한 것은 아무나 그릴 수 있는 성질의 묘사는 결코 아니다. 이 그림 전체는 순식간에 완성이 되었겠지만 정말로 농익은 양해의 손길이 아니라면, 또한 그 표현 대상이 마음속에 오랫동안 묵혀 담아둔 이백의 모습이

* 일반적인 붓보다 가는 붓, 또는 가는 붓으로 그린 가는 선을 '세필'이라 한다. 보통 가늘고 긴 선으로 윤곽선을 그리거나 세밀한 묘사를 할 때 이 세필을 쓴다.

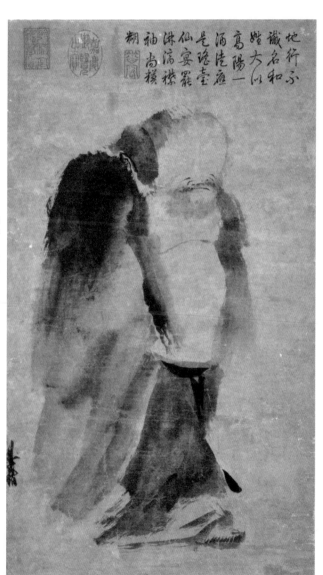

③ 양해, 〈발묵선인도潑墨仙人圖〉, 종이에 수묵, 22.7x48.7cm, 대만 국립고궁박물원

아니었으면 이런 그림은 탄생할 수 없었을 터이다. 짧은 시간에 그린다고 걸작이 나오지 않으라는 법은 없다. 이백이 시를 짓는 것도 짧은 시간에 놀라운 표현을 얻어낸다. 다만 평생을 수련하고 치열하게 온힘을 다하여 예술혼을 단련시켰을 때에만 짧은 시간에도 놀라운 결과를 만들 수 있다. 이런 점에서는 이백과 양해가 다를 바가 없다.

　화원을 벗어나 고삐를 치운 말처럼 술을 마시고 전당강을 헤매던 그가 왜 당나라 시인 이백을 그림의 소재로 삼았는지는 너무도 분명하다. 자유로운 예술의 혼을 그저 황제에 충성하는 일에 전부 쏟기 싫었던 양해의 우상이자 심정적인 반려자는 이백이었다. 그는 아마도 술에 취해 강가를 거닐며 이백이 술을 마시며 유랑했을 강남을 생각했을 것이다. 이백이 술을 마시다 시상이 떠오르면 시를 읊었듯이, 양해는 마음속의 풍경이 떠오르면 붓을 들어 그림으로 표현했다. 양해에게 이백이 눈을 들어 하늘을 응시하며 시를 읊는 광경은 자신의 모습을 반영한 페르소나였다. 전당강을 떠도는 이백과 양해는 시간은 몇백 년 차이가 있었지만, 예인으로는 두 사람이 아닌 한 몸이었다. 그렇기에 사실성을 떠나 이 작품은 영혼의 승화를 이룬 자화상이자 기념비적 작품이다. 그것이 이 작품이 이백의 모습을 한 번도 본 적이 없는

양해가 이백을 그린 그림을 요즘 사람들조차 이백의 정수라고 생각하는 것이다. 이백 외모의 유사함이나 복식의 고증은 이 작품에서는 더 이상 중요한 문제가 아니다. 이 그림은 예술혼으로 불타는 이백의 내면을 자유로운 예술인이고자 하는 양해의 붓으로 표현하고 있으며, 이백의 모습은 이 그림을 그리는 양해 자신의 모습이기도 하다.

▌군주의 오락거리 예술은 싫다

그렇다면 양해는 왜 이백을 자신과 동일시했을까? 왜 이백의 모습에서 자신의 모습을 보게 되었을까? 그것은 자신과 이백의 처지가 같다고 생각했기 때문이다. 이백은 젊어서부터 온 나라에 자신의 시로 이름을 떨칠 정도의 재능을 지니고 있었다. 당시 시를 잘 쓰는 것은 벼슬을 할 수 있는 기초 교양이었다. 글을 잘 다루고 시를 잘 쓰는 사람은 다른 재주도 뛰어나다고 여겼기 때문이다. 다만 그런 재주가 있는 사람이 귀족이 아니라면 신분의 제약 때문에 높은 관직까지 바라볼 수는 없었지만, 그래도 어느 정도까지는 출세의 기반이 되었다. 그래서 과거에서도 가장 중요한 과목이 시를 짓는 것이었다. 용감하며 남성다운 기개의 이백은 젊어서부

터 천하를 주유했고. 글을 읽고 검술을 익히며. 산에 들어가 도교적 수련을 하기도 했다. 그의 시를 보면 알 수 있지만 그가 살던 세상에 대한 불만과 회한도 많았다. 또한 이미 젊은 시절 시로 이름을 날렸기에 어느 정도 관직에 대한 욕심은 있었을 것이다. 만일 기회가 된다면 이 세상을 바로잡고픈 욕심과 기개를 지니고 있었다. 그리고 그의 인생 40대 초반에 그런 기회가 왔다. 황제는 그의 시를 보고 그를 만나고 싶어 했다. 황제의 눈에 그의 시가 들어온 것이다. 황제는 이백을 만나 그의 말과 시에 감탄했다. 드디어 세상에서 가장 큰 권력자의 곁에서 자신의 웅지를 펼 기회를 맞은 것 같았다. 그는 황제를 모시는 한림원翰林院에서 공봉供奉이란 벼슬을 얻었다. 천하의 일인자 바로 곁을 지키는 좋은 기회를 얻은 것이다.

그러나 황제 현종玄宗 곁의 이백은 그저 오락거리에 지나지 않았다. 당시 한림원이란 양해가 대조를 지낸 한림도화원의 뿌리였기에, 둘의 역할은 같았다. 황제가 찾으면 달려가서 그의 눈과 귀를 즐겁게 하는 것이 임무였다. 화가는 그림으로 황제가 기록하기 원하는 것을 그려야 했고, 시는 황제가 원하는 즐거움을 노래해야 했다. 그들의 역할은 궁정 시인이니 황제가 따뜻한 봄날에 양귀비와 노닐며 부르면 달

려가, 시를 지을 줄 모르는 그들을 위해 시를 지어 즐겁게 하는 것이 이백의 임무였다. 이 세상을 삼킬 기개로 시를 지어도 시원치 않을 이백이 기껏 황제와 양귀비 사이에서 연애시를 지어 올려야 했다. 그 시절 지은 이백의 시 가운데는 이런 시가 있다.

> 모란과 미인이 서로 만나 기뻐하니,
> 군왕은 미소를 머금으며 그를 바라보게 하는구나.
> 봄바람을 맞으며 무한한 애가 타는 마음을 알고 있으니,
> 심향정의 북쪽 난간에 함께 기대고 있네.
> 名花傾國兩相歡, 長得君王帶笑看,
> 解釋春風無限恨, 沈香亭北倚闌干.
> 이백 〈청평조사清平調詞〉 3.

결국 이런 무료한 광대 노릇에 절망한 이백은 황제가 불러도 술에 취해 나가지 않고, 황제의 측근 환관 고력사高力士와 싸운 뒤 벼슬을 때려치우고 다시 방랑길에 오른다. 이 어찌 양해가 화원의 문에 대조의 허리띠를 걸어두고 나간 것과 다르지 않겠는가. 천하의 양해가 수십 년 각고의 노력을 해서 화원에서 가장 높은 벼슬인 대조가 되어봤자 황제

의 오락거리일 뿐이다. 그림 실력으로는 황제가 도저히 미칠 수 없지만 황제의 지시와 품평에 따라야 함은 낮은 지위일 때나 높은 지위일 때나 마찬가지이다. 양해의 화원 시절 그림에는 이렇게 황제 앞에서 그린 어전화御前畵가 많다. 그러니 그의 예술적 영혼의 상처는 깊을 수밖에 없었다. 화원을 떠나 전당강을 방랑하며 어찌 이백을 떠올리지 않을 수 있었겠는가. 동병상련의 마음에 자유로운 이백의 영혼을 자신과 동일시하지 않을 수 없었을 터이다. 그래서 이백을 향한 지극한 예술의 영혼을 담은 그림이 바로 이 걸작이다. 그림의 이백은 또한 전당강을 따라 걷는 자신의 투영이기도 했다.

▌금 허리띠를 문에 걸어놓은 뜻은

그렇다면 양해는 어찌하여 남들이 선망하는 화원의 벼슬을 버리고 야인으로 돌아가기를 원했을까? 또한 화원의 그 무엇이 그의 예술혼을 짓누르고 있었을까. 그것보다 먼저 도대체 왜 국가가 화가를 고용하여 그림을 그리는 기구가 필요했으며, 거기서 화가들은 무슨 그림을 그렸을까 하는 의문들이 떠오를 것이다. 화원을 이해해야만 거기서 그림을

그리는 화가를 이해할 수 있고, 자유롭고 창의적인 화가들이 무엇 때문에 답답함을 느꼈을지도 알 수 있다. 그래야 양해가 수십 년 걸려 쌓아 올린 업적과 호의호식할 수 있는 환경을 내동댕이치고 비바람 몰아치고 더러운 골목길에서 술을 마셔가며 그림을 그린 이유를 알 수 있을 터이다. 그래야 양해의 〈이백행음도〉를 이해하고, 그의 자유로운 영혼이 추구하던 예술의 정체가 과연 무엇이었는지도 새삼 깨달을 수 있다.

옛날 황제가 절대 권력을 지닌 시절에 화가가 국가의 권력에 종속되어 그림을 그렸다는 것은 어쩌면 당연한 일이다. 그림이 권력에 종속이 된 까닭은 그림 자체가 아름다움 추구라는 목적이 있지 않고, 오히려 시각적인 효용과 이미지 기록이라는 실용적인 목적이 훨씬 컸기 때문이다. 당唐나라 사람인 장언원張彦遠이 쓴 『역대명화기歷代名畵記』에 쓴 글을 보면 그림의 시작은 "가르침을 주고 인류을 돕는成敎化, 助人倫 것"이라고 했다. 어찌 보면 당연한 것이다. 그림을 그려서 아름다움을 즐기고자 한 것이 아니라 조상의 얼굴을 그려 대대로 기억하고, 글을 모르는 아이들에게 그림을 가지고 설명하며 가르치려 한 것이라는 이야기이다. 그림은 일종의 시각화한 기록이며 글자를 모르는 사람을 위한 보조 자료였던 셈이다.

이때는 그림의 장식적인 의미도 사실 그렇게 많지 않았다고 본다. 무기나 제기의 그림이 장식의 효능보다는 상징적인 의미 부여가 먼저였을 것이다. 장식이란 그보다 훨씬 뒤에 나온 개념이다. 석기시대의 그림들도 장식이나 아름다움이 아닌 어떤 믿음의 의미 부여가 먼저였다.

어쨌거나 한나라 때까지 그림의 효용은 왕이나 귀족의 초상화를 그려 그들의 후손에게 전하게 하거나, 그들의 의례나 사건을 기록하거나, 아니면 종교 활동의 상징이 되거나, 무덤에 그림을 그려 그들의 사후 세계에 어떤 보탬이 되거나, 아니면 가르치는 일에 보조적인 시각 자료로 쓰거나 하는 지극히 실용적인 그림들이었다. 이런 그림에 예술가의 창조적 정신이 없다고는 할 수 없지만, 아름다움보다 실용적인 목적을 우선해서 목적에 맞는 그림을 그려야 했다. 더군다나 그런 그림을 요구할 수 있는 사람은 황제나 귀족처럼 돈 많고 권세 있는 사람일 수밖에 없었고, 그런 그림을 그리는 화가들의 생계를 책임지는 것도 그들이었다. 이런 관계는 차츰 전속적인 관계로 발전했을 것이고, 그것이 황제의 궁정이라면 수요가 많기에 화가 또한 여럿이었을 것이고, 그 가운데도 발군의 화가들이 있었을 터이고, 자연스럽게 그들은 무형의 지위를 차지했을 것이다.

궁궐의 화가보다 덜 숙련된 화가들은 자연스럽게 신분이 그보다 떨어지는 귀족들의 수요를 충족시켰을 것이고, 지방 곳곳에도 마찬가지로 지방 호족들에 복무하는 일군의 직업적인 화가들이 존재했다. 그렇다면 황제나 제후, 또는 이른바 명문의 귀족이라면 자연스럽게 전속 화가를 거느리는 풍습이 있었을 터이고, 우리가 한漢나라의 무덤에서 보는 작품들은 바로 그들의 작품인 셈이다. 물론 이들 화가들이 그림이 지닌 본연의 임무에 충실했을지라도 예술적인 감각이나 수련에 의한 기법에서는 차이가 있을 수밖에 없다. 그래서 능력 있는 화가들은 그림 자체에 대한 미학적인 신념을 가지고 새로운 정신을 창출해내고자 노력했을 것이다.

한漢에서 위진남북조魏晉南北朝에 이르는 기간 동안 그림은 화가들의 그런 예술 자체에 대한 의식을 차츰 갖춰갔다. 그리고 당이라는 주변 지역의 모든 것을 빨아들인 거대한 제국이 탄생을 하면서 문화 전반에 걸쳐 용광로와 같은 실험이 지속되었다. 그 결과 당은 문학, 회화, 조각, 음악 등의 모든 예술 문화에 걸쳐서 찬란한 빛을 뿜어내게 된다. 그림도 지금까지 전해진 작품이 많지 않다 뿐이지 당나라에서 다시 한 번 도약을 한 것은 확실하다. 그림이 실용이라는 굴레를 벗어나 예술로 이륙하기 시작한 것도 이 당나라 시절

의 일이다. 직업적인 화가뿐만 아니라 문학가인 왕유王維를
비롯한 문인들도 그림을 그리면서 문인화의 단초가 되었고,
회화는 차츰 실용의 굴레를 벗어버리게 되었다. 병풍의 장
식과 인물의 배경으로서의 자연이 아닌, 보고 감상하는 산
수화가 독립적인 그림의 장르로 차츰 독립하게 되는 시기도
이때이다.

　당나라 때는 실용적인 그림에 있어서도 자연스러운 변화
가 일어났다. 불교와 함께 서쪽에서 들어온 인도의 미술과
화려한 채색주의 경향이 차츰 중국 미술에 배어들게 되었으
며, 이로써 훨씬 자유분방하고 다양한 여러 회화 경향이 공
존하기 시작했다. 황제가 사는 궁중의 미술 또한 이런 경향
을 받아들였으며, 권력과 화가의 개인적인 종속관계는 차츰
관직을 부여하는 방식으로 공식화되기 시작했다. 장훤張萱과
주방周昉과 같은 화가들은 궁중에서 황제의 명을 받아 그리
는 화가였으며, 그랬기에 그 실력에 있어서도 당대의 다른
화가들보다 압도적이었다. 이들은 그저 황실에 대가를 받
고 그림을 그리는 화공畵工에 지위에서 벗어나 어엿한 관직
을 차지하게 된다. 국가를 대표하는 황실로부터 급여를 받
으며 그림을 그리는 관료가 된 셈이다. 이들에게 '화직畵直'
이니 '대조待詔'니 하는 관직을 주고, 이들이 국가 혹은 황궁

의 공식적인 관료의 계층에 속하게 된 것이 바로 당나라부
터다. 비록 화원은 없었지만 예술가의 위상은 한껏 높아진
셈이다.

　그런데 이런 '화직'이니 '대조'니 하는 명칭은 당나라 때
만들어진 것은 아니다. 한나라 때에도 이런 이름이 있었지
만 당나라에 와서 특종의 관직 이름이 된 것이다. 그렇다면
이들 관직 이름의 뜻은 과연 무엇일까. 먼저 '화직'부터 살
펴보자. '화畵'야 그림을 뜻하니 더 설명할 필요가 없지만
과연 곧을 '직直'은 무슨 의미일까 궁금하다. '직'은 '눈 목
目' 위의 곧은 직선으로, 곧바른 시선이 본래 뜻이다. 하지만
이것이 직책의 이름으로 쓰일 때에는 '모시다, 시중하다'라
는 뜻이 있다. 그것도 그냥 모시는 것이 아니라 자리를 지키
며 항시 대기하는 것이다. 우리가 보통 쓰는 '당직當直'이나
'숙직宿直'은 이런 '지킴이'의 뜻으로 쓰인 것이다. '대조待詔'
의 '대'는 역시 '기다리다'라는 뜻이고, '조'는 윗사람이 아
랫사람을 '부르다'라는 뜻이다. 결국은 부름을 기다리는 직
책인 셈이다. 황제가 부를 때 냉큼 가서 알현하고 분부대로
그림을 그리는 사람이라는 뜻이다. 이를테면 황제의 전속
화가인 셈이다. 사진기가 없던 이 시절에는 그림의 효용이
무척 많았던 것을 관직의 이름에서 보여주고 있다.

당나라 때 화가의 관직인 '화직'과 '대조'가 속해 있던 곳은 '한림원翰林院'이란 기관이다. '한림'이란 말은 요즘에는 무슨 '고귀한 학술'을 뜻하는 느낌을 주기 때문에 대학의 명칭이나 유수한 학자들 모임에 쓰는 말처럼 느낀다. 그러나 '한翰'이란 원래 서한처럼 편지나 문장을 뜻하기에 황제를 대신해 글과 그림을 만들어내는 곳이라고 보면 된다. 그렇기에 여러 문장가와 화가들이 있는 셈이다. 여기에 있던 '한림학사翰林學士'가 황제를 대신해서 조서詔書을 초안했는데, 학식과 문장이 출중한 사람들이 이 일을 했기 때문에 훗날 그런 이미지가 쌓여 요즘의 '학술'의 분위기를 지닌 뜻이 되었다. 그러니 그림을 그리는 '화직'이나 '대조'라는 그보다 못한 '한림공봉翰林供奉'의 직책이었으니 큰 실권이 있을 리 없었다. 아무튼 일부 화가의 지위가 조금은 공식화된 것이라 볼 수 있을 것이다.

당나라가 멸망하고 나타난 오대五代라는 과도기적 혼란기는 오래 지속하지 못한 왕조들이 대략 10개의 지역을 나눠 다스리는 시기였다. 잦은 전쟁과 정권의 교체는 백성들의 삶을 피폐하게 했다. 그러나 예술에서는 궁중과 귀족들의 틀에 갇혀 있던 것이 점차 하나의 예술로 독립하게 되었다. 그것은 예술의 수호자였던 황제와 귀족들이 불안정해지

자 예술도 새로운 출구가 필요했기 때문이다. 그렇게 장식으로만 그렸던 산수화는 새롭게 자연의 아름다움을 심화한 풍경화로 독립적인 장르가 된다. 또한 장식미술로서 화조화는 아름다운 완상玩賞의 대상이 된다. 산수화로는 형호荊浩, 관동關仝, 동원董源, 거연巨然 등의 대가들이 새로운 미학적 경지를 개척하고 화조화에서는 황전黃筌, 서희徐熙 등이 기틀을 잡는다.

　오대는 불안정한 세상이었지만 오대의 황제들은 당나라의 황제가 지녔던 모든 권력들을 자신들도 누리기 원했으며, 이런 허세 때문에 어떤 부분에서는 더 나아가기까지 했다. 가령 대부분의 중원의 나라들 황제는 절도사 출신의 당나라 무장들이 했지만, 그렇지 않은 변방의 나라 군주들은 그들과는 달리 문화적인 우월함이 있다는 것을 과시하고 싶어 한다. 그래서 그들은 그림을 전문으로 하는 독립적인 기구를 만든다. 곧 남당南唐과 후촉後蜀과 같은 나라들이 당대의 이름난 화가들을 모아 한림도화원翰林圖畫院이란 기구를 만들어 황제가 직접 화가들을 관장한다. 이제 그림을 그리는 관청이 바야흐로 독립하게 된 것이다. 가령 인물화로 이름난 남당 화원의 고굉중顧閎中이나 후촉 화원의 황전이 이런 화원 화가의 대표적인 인물이다. 남당 화원의 대조였던 고굉중의

〈한희재야연도韓熙載夜宴圖〉(한희재 집의 밤의 연회)에 얽힌 이야
기는 이들 화원 화가들의 임무를 짐작할 수 있게 한다.

　한희재는 북쪽 출신이나 남당에서 벼슬을 하던 능력자였
다. 그런데 그가 보기에 날이 갈수록 북쪽 사람들이 남쪽을
넘겨다보고, 자신의 나라 국력은 약해지자, 병을 칭하여 집
에서 무희와 가수들을 불러 놀며 조정에 나가지 않는다. 스
스로가 시인이자 음악가이며 서예가로 이름난 예술가였던
남당의 군주인 이욱李煜은 소문만 무성한 그가 진짜 어떻게
지내나 궁금해 견딜 수가 없다. 그러나 황제의 체면에 대신
의 집을 찾아가 살필 수는 없는 법이다. 그래서 대조인 고
굉중에게 한희재의 집을 가보라고 했으며, 고굉중은 한희재
연회에 참석한 보고서를 이런 두루마리 그림으로 황제에게
올렸다. 다른 사람은 볼 필요가 없는 황제만이 볼 것이니 두
루마리 형식이 더욱 은밀하고 좋다. 그렇게 황제는 화원의
대조를 이용해 그림으로 자신의 궁금증을 풀 수 있었다.

　오대五代 후주後周의 장군이던 조광윤趙匡胤은 쿠데타를 통
해 집권한 다음 여러 나라를 정복하여 송宋나라를 세웠다. 그
리고 이 송나라가 중국 전체를 점령하여 통일제국을 이룬다.
송나라가 세워지고 초기에 '한림도화원翰林圖畵院'을 개설했다
고 하는데 사실 언제 정식으로 성립이 되었는지는 모른다.

조광윤이 집권하고 남으로 북으로 정벌에 정신이 없는 시점임에도, 그리 시급해 보이지 않는 화원을 개설했다는 것은 어떤 의도가 있는 행위이다. 당나라와 그를 이은 오대의 여러 나라들이 당나라 시절의 절도사들의 무력을 기반으로 한 나라였음에, 새로이 건국한 나라가 다시 이런 분열을 겪지 않게 하기 위해서 자신을 제외한 모든 무력을 해제하고, 대신 문예로 나라를 이끌어가야 한다는 기본적인 이념이 담겨 있다. 물론 송나라가 후촉과 남당의 왕조를 차례로 멸망시키면서 그들의 화원을 그대로 계승했다고 볼 수도 있지만 소용이 없다고 생각했으면 남겨두지 않았을 것이다.

어쨌거나 송 태조 때부터 정식 국가기구에 포함된 화원은 날이 갈수록 자리를 잡아갔다. 처음에는 서촉과 남당의 구성원으로 채워졌지만, 화원이 국자감國子監이라는 정식 교육기구의 일원으로 자리를 잡았으며, 안정된 급여와 생활을 보장하여 확실한 국가적 예술기관으로 역할을 다하였다. 태조의 문예를 숭상하라는 유지를 이어받은 후임 황제들도 예술을 아끼고 흩어져 있는 황궁으로 서화 전적을 모으기도 했다. 이를 보면 국가적인 차원에서 문예부흥기를 맞이했지만, 다른 한편으로는 예술까지 국가 또는 황제가 독점하는 구조이기도 했다.

여하튼 이렇게 기틀을 잡아가던 송나라의 화원은 북송의 6대 황제인 휘종 때에는 전성기를 맞는다. 휘종 시대 연호인 '선화宣和'라는 이름을 붙여 부르기도 하는데, 이 예술가 황제의 기치 아래 역사상 가장 찬란한 문예의 시대를 맞이한다. 이 휘종은 오악관五嶽觀과 보진궁寶眞宮 같은 건물을 황궁에 짓고 여기에 수집한 예술품들을 전시하는가 하면, 스스로도 그림을 그리고 글씨도 썼는데, 그 글씨체가 수금체瘦金體라는 고유의 명칭이 붙을 정도로 이름이 났다. 그는 미술뿐만 아닌 음악이나 공예도 가장 높은 수준의 것들을 요구하여 가히 '황제 르네상스'라 할 수 있을 정도로 예술의 전성기를 맞이한다. 황제 스스로가 예술가였으니, 그 밑의 화원 또한 풍족한 대우를 받으며 풍요를 누렸음은 분명하지만, 한편으로는 예술 자체에 휘종의 취향이 깊게 반영될 수밖에 없었다.

하지만 휘종의 예술은 결국 외부의 적인 여진족의 나라 금金의 군대는 막지 못하고, 결국 황제 자신이 금나라에 포로로 잡혀가 최후를 맞게 된다. 그리고 금나라에 쫓긴 송나라는 남쪽으로 내려가 임안臨安에 수도를 정하고 남송南宋이 시작된다. 이 역시 북송을 이은 조趙씨 가문의 제국이라, 혼란기를 수습하자 바로 화원을 다시 세운다. 양해가 대조로

활약하던 때는 남송이 개창한 지 70여 년이 지나 확실한 안정기에 들어간 무렵인 영종寧宗 때이다. 바야흐로 금나라에 패퇴했던 기억은 아직 지워지지 않았고, 남쪽 강남의 생활은 어느 정도 기틀을 잡았으며, 명장 악비岳飛의 기억을 되새기며 금나라를 토벌하여 고토를 회복하려는 꿈이 무르익던 시절이다.

사실 남송 화원의 화가 양해에 대해서 알려진 것은 거의 없다. 그가 태어나던 해도 모르고 죽은 해도 모르며, 그저 그의 스승이 가사고賈師古였으며, 남송 화원에서 '대조'의 벼슬을 지내다, 어느 날 모든 것을 차버리고 나와 전당강錢塘江 일대를 배회하며 술에 취해 미친 사람처럼 떠돌며 어쩌다 그림을 그리고 살았다는 이야기뿐이다. 이 이야기는 대조라는 것이 얼마나 대단한 벼슬인데, 그것을 저버리고 예술의 자유를 추구했냐는 것에 초점을 맞추고 있다. 그의 스승인 가사고는 화원의 벼슬이 '지후祗候'였으니 양해는 스승보다 높은 벼슬에 올라간 것은 맞다. 그리고 대조가 화원에서 최고의 벼슬인 것도 틀림없다. 영종 30년의 재위 기간 동안 대조 벼슬을 한 화가가 하규夏珪를 비롯한 여덟 명에 불과하니 당대의 화가로는 성공한 것도 분명하다. 그러나 대조가 인생 종국의 목표였는가를 묻는다면 양해의 생각은 좀 다를

것이다. 양해의 생애에 관한 기록은 없지만 몇 가지 사실로 양해가 화원이 되고 대조를 그만둘 때까지의 과정을 추론할 수는 있다.

화원이 되기 위한 첫 번째 관문은 '국자감'이나 '태학太學'의 '화학畫學' 분야에 들어가는 것이었다. 이런 입학도 당연히 신분과 문학적 소양, 그리고 그림 실력을 시험을 보고 선발했다. 입학을 한 뒤의 과정도 엄격하기 이를 데 없었다. 학생의 단계도 예닐곱 단계로 나뉘어 있어 상급생과 스승에게 엄격한 수련을 받아야 했다. 매번 과제를 받고 어떤 때에는 선배나 스승 면전에서 그림을 그려야 하며, 최종 책임자에게 마지막 검사와 가필加筆을 받아야 했다. 이런 혹독한 수련 기간을 거쳐 화원이 되기 위한 시험을 따로 거친다.

과거에서 이 '화학'이란 분야도 휘종 이후로는 '진사과'와 동등한 위치에 있었다. 그렇기에 학업을 마친다고 해도 화원이 되기 위해서는 엄격한 시험을 치러야만 했다. 이 화원을 위한 시험을 보기 위해서도 『시경詩經』·『상서尙書』·『논어論語』·『맹자孟子』와 같은 유학 경서의 대강을 시험보아야

* 하규(1195-1224)는 남송南宋의 화원 화가로 자는 우옥禹玉이다. 화원에서 대조待詔를 지냈으며 마원馬遠과 함께 남송 후반기의 산수화를 대표한다. 하규는 산수화에서 정감 있고 간결한 필치로 묘사했으며 '일변一邊'이라 부르는 대각선 구도를 즐겨 사용했다.

했기에 글공부를 하지 않고서는 시험을 치를 수 없었고, 그림 시험을 볼 때에도 대개는 화제畫題를 내주고 그에 맞는 그림을 그리라는 식으로 출제를 했기에 시문詩文도 잘 알아야 했다. 이 화원을 뽑기 위한 시험은 1차 시험이 외사外舍, 2차 시험인 내사內舍, 3차 시험인 상사上舍의 세 차례의 시험을 통과해야 했다. 당연히 하위 시험을 먼저 통과해야만 상위 시험을 볼 수 있는 자격이 있었다. 그러니 이 세 차례의 시험을 통과하는 일은 바늘구멍 뚫기였으니 화원의 화가가 되는 일만 해도 대단한 일이었다. 그러나 일단 화원의 화가가 되더라도 학인學人에서부터 시작해 지후祗候, 예학藝學, 대조待詔의 네 단계의 관급이 존재했다. 그리고 각 단계별 승진이라는 것이 쉬운 일이 아니라서 대부분의 화원 화가는 학인과 지후의 단계에서 자신의 예술관료 인생을 마감해야 했다. 가령 양해가 대조를 지냈던 영종寧宗의 재위기간 30년 동안 화원에서 대조를 지낸 사람은 여덟 명이었고, 북송과 남송 전체 기간인 300여 년 동안을 따져도 86명밖에 없었다. 그나마 대조가 남발되었던 남송 말의 이종理宗 때의 32명을 포함해서이니, 화원에서 대조란 직위가 대단하기는 이루 말할 수 없었다.

양해도 화원의 최고위직인 대조에 올랐으니 당연히 이런

기나긴 학업과 피나는 수련의 과정을 거쳐야 했고, 이런 공부를 하기 위한 뒷받침이 있었다는 뜻이니 집안도 곤궁하지는 않았을 터이다. 빈천한 집안의 출신이라면 화가가 되는 길의 처음부터가 쉽지 않다. 또한 양해 또한 아마도 화가의 자식이었을 수도 있다. 화원 화가 가운데 부자의 관계에 있는 화가는 마원馬遠과 마린馬麟뿐이지만, 대개 그림을 그리는 재주도 유전되기 쉽고, 그림 그리는 환경에서 화가가 나오는 법이며, 이때의 화가가 되기 위해서는 글공부도 필요했기에 유식계층 출신이어야 했다. 송나라가 당나라만큼의 귀족사회는 아니었지만 엄연한 기득권층이 있고, 그 장벽 또한 낮지 않았으니 양해 또한 사대부 계층이라 보아도 좋을 것이다.

양해의 스승이라 하는 가사고賈師古는 아마도 화원의 직속 상관으로 그림을 배울 때부터 인연을 맺었을 것이다. 가사고의 스승은 이공린李公麟*이었다 하니 조금 계통이 다르다. 이공린은 북송 사람으로 화원의 화가가 아니라 명문 사대부

* 이공린(1049-1106)은 북송北宋의 문인화가로 자는 백시伯時이고 호는 용민거사龍眠居士였다. 이공린은 박학다식하고 불교에도 정통하였고 골동품의 수집에도 취미가 있었다. 그림은 흰 바탕에다 가늘고 긴 선으로 묘사하는 '백묘화白描畫'를 잘 그렸으며, 말 그림을 잘 그리는 것으로 유명하다.

의 자손으로 진사과에 급제해 정통 관료를 지낸 문인이다.
다만 일찍 은퇴하고 고향에 은거하며 그림에 전념하여 인물
화와 산수화에서 일가를 이룬 문인화가이다. 그랬기에 비교
적 화풍에서는 자유로워 당시의 유행과는 다른 고개지顧愷之,
육탐미陸探微, 장승요張僧繇*의 선을 중심으로 한 회화를 연마
하였고, 당나라 시대의 오도자吳道子**류의 백묘白描 인물화를
복원해냈으며, 또한 명승지를 유람하며 산수화에도 일가를
이룬 화가였다. 그런 화가였으니 가사고가 그에게 배웠다는
사실은 가사고 또한 정통 화원 화가의 길을 걸은 것은 아니

* 고개지(생몰년 미상)는 위진남북조魏晉南北朝 시대 동진東晉의 화가로 자는 장강長康이며
62세까지 산 것으로 추정하고 있다. 인물화의 귀재였으며 그래서 초상화나 고사인물
화를 많이 그렸으며, 산수화도 개척했다고 한다. 그의 작품으로 여기고 있는 〈여사잠
도女史箴圖〉가 대영박물관에 소장되어 있다.

육탐미(생몰년 미상)는 위진남북조魏晉南北朝 송宋나라 사람으로 고개지의 제자로 알려져
있다. 그래서 대략 고개지와 유사한 그림을 그렸으리라 짐작하고 있다. 그가 확실히
그린 작품이라 전해 오는 그림은 없다.

장승요(생몰년 미상)는 위진남북조魏晉南北朝 양梁나라의 화가로 인물화의 기교가 좋고 사
실적이었다는 평가를 받는다. 인도와 서역에서 들어온 음영법을 받아들여 입체적 표
현도 하였으며, 산수화에서도 윤곽선을 쓰지 않고 산을 묘사하기도 했다.

** 오도자(생몰년 미상)는 당唐나라 때의 화가로 이름은 도현道玄이고 '도자'는 그의 자
이다. 그러나 관습적으로 보통 '오도자'로 부른다. 오도자는 현종玄宗 때의 궁정화가로
당시 최고의 화가였으며, 특히 불화佛畫에 뛰어났으며 최초의 준법皴法을 구사했다고
한다. 그러나 확실한 그의 작품이라 전하는 유작이 남아 있지 않다.

라는 것을 뜻한다. 그는 고종高宗 때 황제의 눈에 띄어 화원
화가가 되었다고 하는데, 아마도 그의 화원 직책이 지후에
서 끝난 것은 이런 특별한 채용이 원인일지도 모른다.

화원의 정통파는 아니었지만 가사고는 천재 화가인 이공
린과 양해 사이에서 가교 역할은 충실하게 했다. 그의 작품
이 몇 점 남지 않아 전모의 판단은 힘들지만 대체로 산수화
와 인물화에서 능숙한 솜씨를 발휘한 화가였다고 본다. 당
시 화원의 기조는 산수화와 화조화 중심에서 산수화와 도석
인물화道釋人物畵*로 옮겨가는 시점이었다. 양해는 이 두 분야
에서 자신의 장점을 가장 잘 발휘할 수 있는 화가였다. 더군
다나 이공린은 불교에 정통한 학자였다. 가사고가 어느 정
도 이공린의 불학을 받아들였는지는 몰라도, 어쨌거나 그의
불교의 분위기는 양해에게 전해주었을 것이다. 그것이 〈석
가출산도釋迦出山圖〉와 같은 양해의 도석인물화에 영향을 미
친 것은 틀림없을 것이다. 양해는 화원의 고시에 합격한 이
래로 끊임없는 노력과 천부의 재주로 인해, 그리고 그의 화

* 불교나 도교의 이야기에 나오는 인물들을 그린 그림을 말한다. 산을 나서는 석가
釋迦나 흰옷을 입은 관음觀音이나 유마維摩와 같은 인물은 불교의 그림이고, 노자老子나
장과張果와 여러 신선들을 그린 도교의 그림들이 있다. 그 밖에 고대 신화에 나오는 인
물들의 그림도 여기에 속한다.

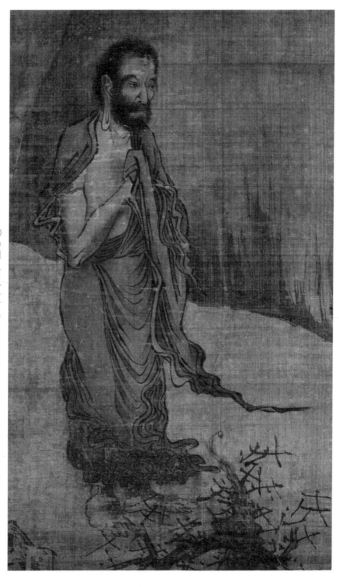

② 양해, 〈석가출산도釋迦出山圖〉, 비단에 채색, 52×118.4cm, 도쿄 국립박물관

풍이 당시의 유행하던 것과 잘 맞아떨어졌으며 사실상 전
분야에서 놀라운 실력을 발휘한 것으로 인해 승진을 거듭하
여 드디어 가장 높은 자리인 대조에 오른다.

　여하튼 그림을 배우던 시절부터 따지면 대단한 화가가 되
기 위해 앞만 보며 산 세월이 수십 년이었을 것이다. 지금
양해의 정확한 연보를 구성할 수 없지만, 10대에 시작한 학
업과 수련을 거쳐 화원이 되어 각고의 노력 끝에 대조의 벼
슬에 오른 것은 아마도 마흔은 훌쩍 넘어서가 아닐까 한다.
그가 대조의 벼슬을 지냈던 해는 1201년에서 1204년 사이
이다. 그러므로 1204년에 그가 벼슬을 내던지고 강호江湖로
돌아간 것이다. 그렇다면 적어도 30년이 넘는 기간 동안 그
림의 수련을 위해 노심초사하고 선배와 선생의 말에 일희일
비하며 지낸 셈이다. 정말 오랜 기간 동안 황제와 상관의 명
령에 복종하며 동료들과 경쟁하듯 수련하며 세월은 화살과
같이 흘러갔을 터이다.

　사실 화원에서의 예술 창작은 작가의 자의적인 생각으로
예술을 완성하도록 내버려두지 않는다. 송나라의 화원은 시
작부터 확고한 원칙이 있었다. 그 하나는 앞선 뛰어난 화가
들의 흉내를 내지 않는 것이고, 둘째는 사물의 형태와 색,
정감이 자연스러워야 하는 것이고, 셋째는 필획이 고상하고

간결해야 한다는 원칙이다. 첫 번째 것은 창의적이야 한다는 것이고, 둘째는 사실적인 요체를 파악해 표현하라는 뜻이고, 세 번째는 붓으로 표현하는 데 너무도 당연한 원칙이고 예술의 기본이라 아무런 문제도 없어 보인다. 그러나 이것 또한 규범이 되어 화원의 책임자에서 스승으로 이입되고, 그림을 그리는 화가에게 원칙으로 떨어질 때에는 굴레로 작용한다. 더군다나 화원의 화가가 그림을 그리는 것은 스승이나 선배, 또는 황제의 앞에서 남의 이목을 의식하며 공공연하게 그린다. 요즘처럼 자신의 작업실에서 자신의 생각을 가지고 그리는 행위가 아니다. 그렇기 때문에 어떤 화제를 받아 이런 굴레에 갇혀 윗사람 앞에서 그림을 그려야 하는 처지는 예술가로서 자유분방함을 절대로 표현할 수 없는 질곡이었던 셈이다.

아마도 목표가 있어 앞으로 나아갈 때에는 이런 굴레를 견딜 수 있었을 것이다. 아직은 배움도 있었고 성취와 목표도 있었으니, 답답함을 견디며 한 걸음 한 걸음 자신의 필획과 먹이 나아가고 기법이 늘어가는 것에 스스로 만족을 얻었을 터이다. 그러나 그것은 제일 높은 자리에 올라서기 전의 이야기이다. 가장 높은 대조가 되어 다른 화원의 화가들을 지도하며 그들의 창의성을 억누르고, 자신은 여전히 황

제의 발밑에서 조아리고 화제를 받아 그림을 그려야 하는 처지에서는 갑갑함을 떠나 마음속의 멍울이 맺혔을 것이다. 행여 화원을 나오던 어느 날 무슨 일이 있었을 수도 있다. 황제가 무심코 던진 한마디나 동료의 농담 한마디에 울컥하는 기분이 들었을 수는 있다. 그러나 그런 표면적인 촉발보다는 자신의 자유로운 예술의 영혼을 억누르고 있던 수십 년 동안의 멍울이 어찌할 수 없는 지경에 이르렀을지 모른다. 그렇게 한순간에 모든 것을 던져두고 화원을 나왔다. 그러면서 지난 세월의 고초들이 주마등처럼 양해의 머릿속을 스쳐 갔을 것이다. 그러나 그 무엇보다도 자유로운 기분은 자신의 새로운 예술에 활기를 불어넣었다.

거의 1,000년이 지난 지금에 양해가 화원을 나와 어떻게 살았는지 하는 상세한 정황은 알 수 없다. 그가 언제 태어났는지 언제 죽었는지도 모르는데 화원을 나와 무엇을 먹고 어떻게 살았는지 하는 시시콜콜한 옛 기록이 남아 있을 리도 없다. 그는 황궁이 있던 임안(항주)을 떠나 멀리 갈 필요도 없었다. 그가 가는 곳이 그를 구속하지 않는 곳이면 그것으로 충분했다. 그저 황궁을 나와 남쪽의 전당강을 따라 걸어 다닐 뿐이었다. 사실 그의 별명인 '양풍자梁風子'가 모든 것을 설명하고 있다. 그저 미친 사람처럼 술에 취해 비틀거

리며 돌아다니다 그림을 그렸을 뿐이다. 호의호식하며 삶을 걱정할 필요가 없는 대조라는 높은 벼슬을 버리고 나온 그에게 중요한 것은 오로지 자신의 자유였다. 하루의 양식이나 잠잘 곳이나 추위를 막을 옷이란 이미 그에게는 거추장스러운 껍질일 뿐이다. 어디서 누가 술을 주면 술을 마시고 취해 돌아다니다 머릿속의 흥취와 시상이 떠오르면 붓을 잡고 그림을 그려 남길 뿐이다. 그에게 그런 뛰어난 그림 재주가 있음을 아는 사람들은 그에게 먹을 것과 술과 붓과 먹와 종이를 쥐어 주었을 것이고, 그 전당강은 일찍이 황주黃酒로 이름난 곳이니 술 한 잔 얻기에 어려움이 없었을 것이다. 그렇게 인생의 마지막을 자유롭게 산 그는 화원 시절의 그림과는 전혀 다른 놀라운 작품들을 남겼다. 그 가운데 백미가 바로 이 〈이백행음도〉였던 것이다.

지금까지 남아 있는 양해의 그림은 그다지 많지 않다. 양해 자신이야 일생 동안 그림만 그리고 살았겠지만, 그가 가장 많은 그림을 그렸던 화원 시절의 그림은 남송이 몽골에 패망함으로 흩어졌을 것이다. 화원을 나와서의 그림들은 민간을 떠돌다 또한 사라진 것 같다. 대략 10여 점의 양해의 작품이 있는데 소장처를 보면 중국에 남은 작품보다 밖으로 나간 작품이 많다. 양해의 작품을 가장 많이 소장하고 있는

곳은 도쿄 국립박물관으로 이 〈이백행음도〉를 비롯해서 〈설경산수도雪景山水圖〉, 〈출산석가도出山釋迦圖〉, 〈육조파경도六祖破經圖〉로 질과 양에서 가장 뛰어나다. 일본의 고세쓰香雪미술관에도 〈포대화상도布袋和尙圖〉를 소장하고 있다. 그린 시기를 엄밀하게 구분하지는 못하지만 〈이백행음도〉와 〈포대화상도〉는 화원을 나온 이후에, 나머지는 화원 시절의 그림으로 생각할 수 있겠다. 여기에 미국 메트로폴리탄박물관에 소장된 〈강반행음도江畔行吟圖〉까지 합치면 외국에 나가 있는 양해의 작품은 여섯 점이나 된다. 반면에 중국권에 남아 있는 작품으로는 대만 고궁故宮박물원의 〈발묵선인도潑墨仙人圖〉와 북경 고궁박물원의 〈추류쌍아도秋柳雙鴉圖〉와 〈설잔행기도雪棧行騎圖〉와 상해 박물관의 〈팔고승고실도八高僧故實圖〉 정도로 외국에 비해 빈약하다. 양해가 남송 화원 시절에 산수, 도석, 인물, 화조 등의 회화 전 분야에서 무척 많은 작품을 남겼을 터인데 많은 작품이 소실된 것이 아쉽다. 그러나 남아 있는 양해의 작품이 많지 않으나 일본에 꽤 많은 화적이 남아 있는 것이 이채롭다. 이는 틀림없이 무슨 연유가 있을 것이다. 발 없는 중국 그림이 저절로 일본을 찾아가지는 않았을 것이다. 더군다나 양해 이후에 중국과 일본은 별로 특별한 관계가 없었음을 보면 분명히 어떤 요인이 있을 것이다.

사실 일본에 있는 양해의 작품들은 무로마치室町 바쿠후
幕府 때부터 수집되기 시작한 것 같다. 왜냐하면 〈출산석가
도〉와 〈설경산수도〉에는 이 무로마치 바쿠후의 3대 쇼군將
軍인 아시카가 요시미쓰足利義滿의 '텐잔天山'이란 소장인이 찍
혀 있기 때문이다. 이 쇼군의 재위기간은 명의 초기와 겹치
는데, 그렇다면 이 작품들은 원나라에서 일본으로 건너왔
다는 이야기가 된다. 원나라 때야말로 일본의 바쿠후와 몽
골의 원나라 조정은 별다른 관계를 갖지 못할 터이니, 이는
순전히 비정치적인 관계 속에서 입수한 것들이라 볼 수 있
다. 〈이백행음도〉에는 아니가阿尼哥의 소장인이 찍혀 있는데,
이 사람은 네팔 사람으로 투르판을 거쳐 원나라에 와서 원
의 세조인 쿠빌라이 칸의 조상을 만들었으며, 그 정교함으
로 조정에서 큰 벼슬을 한 사람이다. 그 자신이 대단한 예
술가였으니 양해의 그림들은 아끼고 소장할 만하다. 그가
1306년에 사망했으니, 이 그림은 그 뒤에 일본의 누군가가
중국에서 사서 바쿠후에게 보냈을 것이다. 이렇게 여러 점
의 그림을 바쿠후가 수집했다면, 틀림없이 쇼군은 양해가
어떤 화가인지 알고 있었으며, 그의 작품의 진가를 알고 있
었다는 이야기가 된다.
　이 당시 요시마쓰 같은 쇼군은 양해의 그림뿐만 아니라

중국의 그림들을 광범위하게 모은 것 같다. 이런 목록에는 양해의 작품 이외에 하규의 산수화 등도 포함되어 있었으며, 전체를 볼 때 상당히 수준이 있고, 또한 수집가의 서정적이고 약간의 추상성을 띤 예술적인 취향도 반영하는 것 같다. 어쨌든 이 바쿠후에서 중국의 회화들을 수집하여 바쿠후의 화가들이 이를 본으로 하여 그림을 그리게 함으로써 무로마치 시대의 미술에 커다란 영향을 주었다. 이때 형성된 일본 회화의 흐름이 에도江戸 시대까지 이어지게 된다. 사실상 일본 미술에서의 새로운 사조를 도입한 셈이다. 그러니 어떤 경로로 알았을지는 몰라도 일본 바쿠후의 권력자들은 양해라는 화가의 작품을 일부러 수집해오라고 사주했으며, 그래서 이런 수집품들을 모았다고 보아야 할 것이다. 양해의 작품에는 이들 바쿠후의 눈을 사로잡는 낭만적인 필선과 먹이 있었으며 자유로운 예술의 혼이 있었던 것이고, 그 새로운 경험 때문에 여러 어려움을 무릅쓰고 양해의 작품을 수집한 것 같다. 어쨌거나 양해의 예술은 남송의 화원을 사로잡았을 뿐만 아니라 자신은 잘 알지도 못하는 일본에 건너가 일군의 화가들에 의해 떠받들어지게 되었으니, 그가 이런 영예를 좋아하지는 않았겠지만 그래도 그의 자유로운 예술의 혼은 많은 사람들의 눈을 호강시킨 셈이다.

양해가 화원을 나와 전당강을 배회한 시기부터 70여 년이 지나 남송의 화원은 문을 닫게 된다. 오랜 저항을 했지만 몽골의 침략을 이기지 못하고 남송이 결국 멸망하고 말았다. 몽골인인 황제는 빼어난 화가에게 자신의 모습을 그리게 하고 조상을 만들게는 했지만, 자신의 취향대로 그림을 그려줄 화가들이 있는 화원이 더 이상 필요하다고 여기지 않았다. 그래서 화원의 화가들은 뿔뿔이 민간으로 흩어져야 했다. 그들 화가들만 쓸모없게 된 것이 아니다. 글을 배워 관리가 목표였던 문인들도 더 이상 나아갈 곳이 없었다. 황제의 조정은 이미 몽골인들과 색목인色目人*들로 꽉 찼다. 그런데 이렇게 더 이상 할 일이 없어진 문인들이 그림을 그렸다. 물론 이전에도 그림을 그리는 문인들이 없지 않았지만, 시간은 많고 한가해진 문인들이 더 적극적으로 그리게 되었다. 그렇게 하여 조맹부趙孟頫나 오진吳鎮, 황공망黃公望, 예찬倪瓚**과 같이 이름난 원나라 때 화가들은 모두 문인들이다. 원나라의 100여 년이 지나 명나라 때에 화원이 복원되었지만, 이미 이 시기는 북송, 남송의 화원 전성기와는 다른 화원이

* 색목인은 본디 눈이 다른 색깔을 하고 있다 해서 붙은 이름이다. 몽골의 원정에서 처음 정복당한 아랍인과 중앙아시아, 유럽인들을 통칭했다. 이들은 원나라의 몽골 지배하에서 상당히 우대를 받아 몽골족 다음가는 준지배계층으로 행세했다.

었다. 그저 궁중의 필요를 충족하는 화원이었기에 더 이상 활발하고 생기가 도는 화원도 아니었으며, 품격도 그리 높지 않았고 매너리즘에 빠진 회화가 대부분이었다. 이미 미술은 권력의 시녀나 관리에서 멀찌감치 벗어나 자신의 길을 가고 있었음에, 화원의 그림이 이 영역에서 자리매김할 여지는 그리 많지 않았다.

그렇게 보면 양해는 화원의 '관치官治 미술'에서 아름다움을 추구하는 자유로운 미술을 향해 큰 발걸음을 내디딘 선구적인 화가였다고도 할 수 있다. 송나라의 화원이 미술 본

** 조맹부(1254-1322)는 자는 자앙子昻이고 호는 송설도인松雪道人이며 오흥吳興 사람이다. 송나라 황족으로 원元나라 초기 세조世祖 시절 남송인南宋人을 위무하는 차원에서 관리로 등용되었다. 그는 그 시절 대표적인 문인이었으며, 서예와 그림에도 뛰어났다. 그의 아내 관도승管道昇 또한 묵죽화墨竹畵에 뛰어났으며, 자손들에서도 뛰어난 서예가와 화가가 많이 나왔다.

황공망(1269-1354)은 원元나라의 문인화가로 자는 자구子久이고, 호는 대치大癡이다. 어려서부터 뛰어난 재능을 가지고 학문을 했으나, 남송인南宋人으로 차별을 받아 마흔이 넘어 지방의 말단 관리가 되었으나 사건에 연루되어 투옥되기도 했다. 그 뒤로 도교의 일파인 전진교全眞敎의 도사道士가 되어 은거했다. 맑고 간결한 필선의 산수화를 남겼으며 원元 사대가四大家의 한 사람으로 꼽힌다.

예찬(1301-1374)의 자는 원진元鎭이고 호는 운림雲林이며 무석無錫이 고향인 원나라 말기의 화가이다. 대대로 집안이 부자여서 고서화와 골동을 많이 소장했다고 한다. 예찬은 결벽한 성품으로 이름이 났다. 버릴 것 하나 없는 깔끔한 마른 붓질의 갈필渴筆로 담백하고 깨끗한 그림을 그린 원元 사대가四大家의 한 사람이다.

연의 절대적인 아름다움을 추구하는 순수미술의 경향을 보이지 않았다고 할 수는 없지만. 어찌 보면 그것은 황제 한 사람의 개인적인 예술적 시각만 구체화를 뜻하는 것이었지 자유로운 예술적 영혼을 지닌 화가 개인의 미학을 구체화하는 작업은 아니었다. 양해가 대조의 벼슬을 차버리고 강호로 나간 것은 이런 예술가 개인의 정신을 회복하고자 함이었으며, 그것이 온전하게 표출된 대표적인 작품이 이 〈이백행음도〉라 할 수 있다. 곧 이 〈이백행음도〉는 중국 회화에서 새로운 변화의 시발점이라 할 수 있다. 이후의 회화를 동기창董其昌[*]과 같은 사람은 편협하게 남종南宗 북종北宗으로 구분해가며 문인화가와 직업화가로 차별하고 있지만, 사실 원나라에서는 문인화가가 주종으로 이루고, 그 이후로 회화가 순수미술을 지향하게 된 것은 화원이 사라지고 문인들이 할 일을 잃은 시대적 상황과 양해와 같은 선구자적 예술가의 혁신이 있었던 덕분이다.

　참고로 양해에 대한 서술은 원나라의 하문언夏文彦이 지은

[*]　동기창(1555-1636)은 자가 현재玄宰이고 호는 사백思白이나 향광香光으로 명나라 말기의 관리이자 문인화가이다. 그는 그림보다 서예에 더 힘을 쏟았다. 그의 그림이 뛰어난 것은 아니지만, 그림에 대한 태도나 생각이 후대 문인화가들에게 많은 영향을 주었고, 특히 회화의 남북종론南北宗論은 문인화가들의 지지를 받았으나 많은 논란을 불러일으킨 것도 사실이다.

『도화보감圖畵寶鑑』에 나오며 그 구절은 다음과 같다. 이 서술을 기본으로 삼았지만 사실 이 하문언의 서술이 정확하다고 믿을 수 있는 근거도 별로 없다.

양해는 산동의 재상 양의梁義의 후손으로 인물화·산수화·도석화·귀신 그림을 잘 그렸다. 스승은 가사고이며, 묘사가 날렵하고 뛰어나 스승을 능가했다. 가태년에 대조를 지냈으며, 금허리띠를 수여했으나 받지 않고 이를 화원에 걸어두었으며, 술을 좋아하고 스스로 즐겼으며, 그래서 '미친 양 씨'라 불렸다. 화원의 사람들은 그의 정교한 필묵을 보고 경탄하고 감복하지 않는 사람이 없었으나, 전해 내려오는 작품은 간략한 선으로 되어 있어서 이를 감필법이라 이른다.

梁楷, 東平相義之後, 善畵人物山水釋道鬼神. 師賈師古, 描寫飄逸, 靑過於藍. 嘉泰年畵院待詔, 賜金帶, 楷不受, 掛於院內, 嗜酒自樂, 號曰梁風子. 院人見其精妙之筆, 無不敬伏. 但傳於世者皆草草, 謂之減筆.

오진 吳鎭

고통의 내면화

〈어부도축 漁父圖軸〉

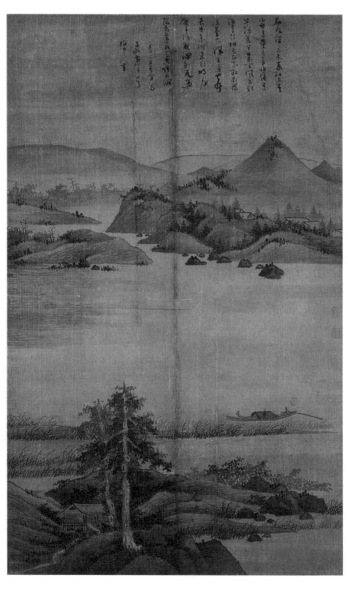

④ 오진, 〈어부도축漁父圖軸〉, 비단에 먹, 95.6x176.1cm, 대만 국립고궁박물원

▌ 나라를 빼앗긴 쓸쓸함은 그림에 맺히고

이 〈어부도축漁父圖軸〉은 앞의 두 그루의 나무에서 시작해야
한다. 바로 전경前景에 큰 나무가 있고 그 뒤로 풍경이 펼쳐
지는 구도에서는 시선의 움직임이 그렇기 때문이다. 그런데
이 나무는 다른 작품에서도 여러 번 본 것 같다. 두 그루의
큰 나무가 서로 의지하는 것 같은 이 나무는 시대와 관계
없이 자주 나오는 형태이다. 이 나무는 바로 오진吳鎭의 〈쌍
송도雙松圖〉에 나왔던 나무이며, 오진보다 조금 앞선 조지백
曹知白*과 이간李衎**의 그림에 나오는 나무도 이와 비슷하다.

* 　조지백(1272-1355)은 자는 우원又元, 호는 운서雲西이며 원나라의 문인화가이다. 그
는 재주가 많아 글재주도 있고, 정원을 만들며 제방을 쌓고 관개灌漑하는 기술이 뛰어
났으며, 그림에도 상당한 재주가 있었다. 이성李成과 곽희郭熙의 화풍을 따랐다.

** 　이간(1244-1320)은 자는 중빈仲賓이고 호는 식제도인息齋道人이며 원나라의 고위 관
리이자 사대부인 화가였다. 그림은 고목枯木과 죽석竹石을 주로 그렸는데 그의 대나무

조금 멀리 이야기하자면 북송의 이성李成*이 그렸다고 하는 〈한림도寒林圖〉에 나오는 모습의 변형일 뿐이다. 두 그루의 나무가 전경을 차지하고 있는 풍경은 왠지 모르게 푸근함을 준다. 그것은 친구일 수도 있고, 형제나 부자 관계를 뜻할 수도 있다. 두 나무의 우뚝한 모습은 험한 세상을 잘 견디며 살아온 모습을 반영하는 것 같기도 하고, 또 외롭지 않게 서로 의지하는 우애를 뜻하는 것 같기도 하다.

오진의 〈어부도축〉에 나오는 이 나무는 모습으로 보아 소나무라고 하기는 어렵다. 보통 전나무라고 여긴다. 그러나 그것은 남쪽의 귤이 북쪽에 탱자가 되듯이, 북쪽의 소나무가 따뜻하고 물기 있는 강남에 내려와 부드러워진 모습일 뿐이다. 나무의 종류는 중요하지 않다. 더욱이 이성의 그림에 나오는 끝이 뾰족하고 일그러진 나무에 비하면, 이 나무는 자태도 한결 부드러워졌다. 어찌 보면 한 번 성공한 나무 모습의 이상형이 또 다른 변주곡을 계속 그려간 것이다. 이성의 추위에 떠는 고독한 나무들이 이간과 조지백, 그리

그림이 가장 뛰어났다.

* 이성(919-967?)은 자는 함희咸熙이고 당나라의 종실宗室 출신으로 진사에 급제하였으나, 난으로 여러 곳을 전전했다. 자신의 불우한 처지를 시주詩酒로 달래고 관동關仝을 스승으로 하여 그림을 그렸는데 추운 겨울의 숲을 잘 그린 것으로 유명하다.

고 오진에 와서 이렇게 다시 탄생했다. 그리고 그 이후로도 이런 두 그루의 우뚝한 나무를 전경으로 삼는 일은 명·청明清에 이르기까지 지속된다. 그림에서도 어떤 원형이 좋다는 느낌이 있으면 계속해서 되풀이하여 사용하기 마련이다. 그러나 이 소나무와 강의 풍경은 분명 남송의 화원 그림들과는 다르다.

때로는 원나라의 문인화가들이 남송의 산수화를 버리고 이성과 곽희郭熙*의 그림의 형식을 흠모해 이를 계속해서 그려간 이유를 궁금해하기도 한다. 그러나 이때의 정황을 보면 화원은 흩어지고 남송 화원의 마원馬遠**과 하규夏珪 등의 그림들을 일반인이 보기는 쉽지 않았다고 한다. 화원의 그림이란 것이 특정 계층을 위한 그림이었으니 나라가 망했어

* 곽희(1023-1085[추정])는 북송北宋의 화가로 자는 순부淳夫, 하남河南 하양河陽 출신이라 곽하양郭河陽이라고도 부른다. 화원의 대조待詔로 이성李成, 범관范寬과 관동關仝의 북방계 산수화의 양식을 모아 정립한 화가로 꼽힌다. 장대한 북송의 산수화는 그에게서 완성된 것으로 평가한다. 그의 아들 곽사郭思도 이름난 화가였으며 곽희의 화론畫論을 모아 『임천고치집林泉高致集』을 편찬했다. 여기에서 그는 중국 산수화의 원근법을 이야기하고 있다.

** 마원(1160?-1225?)은 호가 흠산欽山이고 남송南宋의 대조를 지낸 화원 화가이다. 그는 하규夏珪와 함께 남송의 후반기의 산수화를 대표한다. 그의 집안은 일곱 명의 화원 화가를 배출한 명문가로, 산수화뿐만 아니라 화조화와 인물화도 뛰어났다. 산수화에서는 세밀한 부분의 정감을 살려 새로운 화풍을 창조했다.

도 민간으로 유전되기는 힘들었나 보다. 그들이 보고 배울 것은 보다 윗대의 북송의 그림들밖에 없었기 때문이기도 하고, 그런 참담한 풍경이 외롭고 쓸쓸한 그들의 마음에 더 와닿았을 것이다.

나라를 몽골에 빼앗겨버린 오진의 마음과 같은 그 나무 밑에는 초가집이 있다. 이곳이 그 아린 마음을 달래며 살아가는 보금자리이다. 초가집 곁에는 강으로 흘러드는 시냇물도 흐르고 있으므로 초가집에 사는 사람은 귀도 자연에 은거하는 셈이다. 모옥 위의 작은 언덕을 넘어 봄을 맞은 지난해의 갈대들이 줄지어 있으며, 배의 뒤쪽에는 방향을 모르는 아이가 노를 젓고 있고, 앞에 앉은 어부는 악기를 가지고 노래를 부르고 있다. 모옥에 있는 사람과 이 배를 타고 있는 어부는 비록 낮은 언덕을 사이에 두고 있지만 마음으로는 혼연일체渾然一體가 된 은거자隱居者들이다. 여기까지가 화면의 전경으로 강기슭의 풍경이다. 이렇게 강을 중심으로 한 그림에 두 풍경을 그리는 것이 원나라 시절의 화풍이다.

이 그림을 그릴 시절의 오진은 회화 기법에서도 절정에 오른 것 같다. 이 〈어부도축〉은 담묵 위에 농묵으로 표현하는 화법이 그의 생애에서 최고의 수준을 발휘하고 있다. 농묵의 선들도 힘차고 담묵들은 농묵의 선들을 충분히 뒷받침

하고 있다. 강물 위 바람에 눕는 갈대의 방향은 일관성이 있으며, 그 바람을 거슬러 올라가는 어선의 배치도 절묘하다. 산 위 뭉툭하게 찍은 태점苔點들과 나무들의 묘사도 절제되고 균형이 잡혀 있다. 그림 전체의 조화에 있어서 그리 특출하지는 않아도 안정적이다.

너른 강은 피안의 산들 위의 하늘과 조응을 하고 있다. 강 위는 아무것도 그리지 않았지만 왼쪽 위에는 물결들을 촘촘하게 그리고 있다. 이 물결들의 물의 흐름을 만들어내고 있는 셈이다. 물의 흐름을 강조하기 위한 기다란 물결무늬 둘이 운동감을 더 강조한다. 그중 아래 것은 거의 중앙부까지 내려와 있다. 물결의 방향으로 보면 배는 거슬러 올라가고 있는 셈이다. 건너편 기슭은 개울이 흘러들어 합류하고 있다. 낮은 구릉에는 관목灌木들이 자라고 있고, 오른쪽 위에 두 나무와 대각선으로 마주하여 가장 높은 봉우리가 솟아 있다. 그렇지만 험한 산들은 아니며 경사가 낮고 완만하며 포근한 산세이다. 오른쪽 구릉 위에 제법 나무들이 우거져 있고, 구릉 넘어 지붕이 다섯 채가 보인다. 근경의 두 그루 나무와 산이 마주 선 것뿐만 아니라 작은 초당과 다섯 채의 마을, 시냇물과 개울까지도 대칭을 이룬다. 나무와 초당 쪽은 은거의 세상이고, 이와 대립한 마을은 그보다는 속세에

한 발짝 더 다가간 곳이다. 어부와 초당의 주인은 다른 세상에 은거하고 있고, 마을 사람들과 산은 조금 더 속세에 가까이 있다. 그 큰 산 뒤로 원경의 그 어디엔가 속세와 맞닿는 곳이 있을 터이다.

▌ 그가 어부도를 그린 까닭은

오진이 이 〈어부도축〉을 그린 시기는 제문題文을 보면 1342년 봄 2월로, 양력으로 따지면 대략 3월이며 오진이 63세인 무렵이다. 강남의 이 시기는 봄이 찾아오고 꽃이 피는 황홀한 때이고, 햇볕과 물빛이 따스해지는 계절이다. 오진이 강과 어부를 주제로 한 일련의 그림을 그린 것은 대체로 1340년 즈음이라 생각한다. 이 그림과 비슷한 형식의 〈동정어은도洞庭漁隱圖〉를 그린 시기가 1341년 가을인 9월이니 대략 이때 '어부도'에 대한 관심이 시작되었다고 본다. 그의 〈어부도〉에 대한 관심은 아마도 항주杭州와 오흥吳興을 여행한 중년 이후의 일일 것이다. 그 여행은 그가 대략 장년이 되어 도교 사원인 도관道觀과 개인 소장 그림들을 구경하기 위한 여행이었고, 아마 이때 형호荊浩가 그린 〈어부도〉를 구경하지 않았을까 짐작한다. 형호의 〈어부도〉를 직접 대하

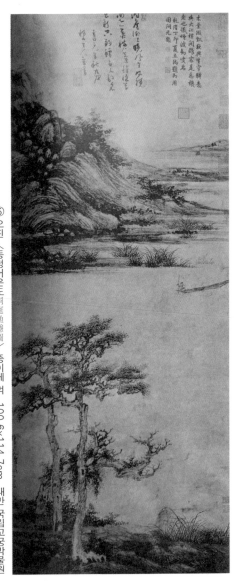

⑤ 오진, 〈동정어은도洞庭漁隱圖〉, 종이에 먹, 100.6×114.7cm, 대만 국립고궁박물원

고 자신도 그런 그림을 그리고자 하는 마음이 촉발되었다고 추론할 수 있다. 어부漁父는 강이나 바다에서 낚시나 그물로 고기를 잡는 생업을 하는 사람을 말하지만, 중국에서는 어느 순간부터 세속의 벼슬과 영화를 버리고 은거하는 상징으로 쓰였다. 아마도 당나라의 시인 장지화張志和**와 같은 사람이 벼슬을 버리고 시골로 은거해 어부로 살아간 이야기에 은거의 이미지가 촉발되었기 때문일 것이다.

그렇지만 그가 여행 가운데 〈어부도〉를 보았을지라도 그것이 바로 그런 그림을 그려야겠다는 마음으로 이어진 것은 아니다. 오진이 환갑이 다 되어갈 무렵이었다. 환갑이라는 나이는 그 시대로 보면 이제 더 이상은 이 세상의 공명功名이나 책무를 다해야 할 것이 없어지고 자신의 인생을 되돌아보며 닥칠 죽음을 생각하는 때이다. 오진 생각에 스스로 벼슬에 오를 길이 없기도 했지만 은거하다시피 한 평생

* 형호(생몰년 미상)는 자는 호연浩然이고 당나라 말과 오대五代에 활동한 화가이다. 오대의 난세를 피하여 태행산太行山의 홍곡洪谷에 은거하고 호를 홍곡자洪谷子라 하였다. 학문과 문장도 뛰어났으나 평생 그림에만 전념하였다. 산수를 실제로 사생하며 산수화의 기초를 닦았다. 관동關仝과 범관范寬이 그에게서 산수화를 배웠다.

** 장지화(732-810)의 본명은 구령龜齡이고, 자는 자동子同이며, 호는 현진자玄眞子이다. 당唐나라의 시인으로 어릴 때부터 천재였다고 한다. 그는 관직생활에서 풍파를 겪고 처자식을 잃은 슬픔에 관직을 버리고 강호를 유랑했다.

을 보내고. 이제 머지않은 죽음 앞에 자신의 인생을 은거하는 어부와 같다는 생각을 했던 것 같다. 그래서 그 자신도 〈어부도〉를 그리기 시작한다. 앞서 언급한 〈동정어은도〉가 〈어부도〉의 초기이고, 〈어부도축〉은 그 이듬해의 그림이다. 이것 말고도 〈어부도권漁父圖卷〉이 있는데 이는 오진의 발문에 1352년이라 밝혔으니, 그때 완성한 그림으로 본다. 이 〈어부도권〉은 유람할 때 본 모본을 떠올리며 천천히 생각하면서 그린 그림으로 완성할 때까지 거의 10년의 세월이 걸린 것으로 알려져 있다. 그렇다면 그는 환갑 무렵부터 죽기 전까지 이 '어부의 은거'에 관심을 지니고 그림을 그렸다는 이야기이다.

그렇다면 〈어부도〉들은 오진의 그림이 성숙한 만년의 대표적인 그림의 소재가 '어부'라고 해도 좋을 것이다. 그런데 그가 한 그림은 '축軸'으로 짧은 시간에 그리고, 다른 한 그림은 두루마리인 '권卷'으로 느리게 오랜 시간을 걸려 그린 이유는 무엇이었을까. 아마도 그림의 형식을 보면 '축'으로 그린 그림은 집에 걸어놓기 편하여 남을 위한 그림이었으니 많은 시간을 지체할 수 없었을 터이고, 두루마리 그림은 자신을 위한 그림이니 오래도록 음미하고 구상하며 천천히 자신의 상념과 뜻을 형상화했다고 짐작할 수 있다. 그림에 있

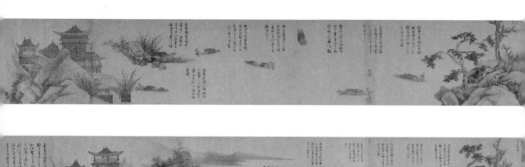

⑥ 오진, 〈어부도권漁父圖卷〉, 종이에 수묵, 562.2x32.5cm, 워싱턴 D.C. 프리어 앤드 새클러 미술관

서풍은 맑고 나무 아래 이파리가 쌓여 있구나.

강 위의 푸른 산은 시름이 만 겹은 쌓인 것 같구나.

나이 드니 시름은 많고 즐거움은 낚싯줄에 간당간당 매달려 있네.

도롱이와 삿갓이 몇 번 뒤엎어지니 바람과 비가 긋는구나.

고기 잡는 아이는 노를 잡고 서쪽이 어디인지 동쪽이 어디인지 잊으니,

노랫소리 흘러넘쳐 갈대꽃 바람이 부니,

옥 항아리 소리 길어 곡이 끝나지 않고,

고개를 들어 밝은 달을 바라보니 청동 거울 같구나.

밤이 깊으니 물고기가 배꼬리에 물을 흩뿌리고,

구름이 흩어지니 하늘은 높고, 안개 낀 물은 광활하구나.

지정 2년 봄 2월에, 자경을 위해 어부의 뜻을 재미있게 만들어보다. 매화도인이 쓰다.

西風蕭蕭下木葉, 江上靑山愁萬疊,

長年悠優樂竿線, 簑笠幾番風雨歇.

漁童齊枻忘西東, 放歌蕩漾蘆花風,

玉壺聲長曲未終, 擧頭明月磨靑銅.

夜深船尾魚潑剌, 雲散天空煙水濶.

至正二年春二月, 爲子敬戱作漁父意, 梅花道人書.

제문의 시는 칠언시七言詩로 이 그림의 화의畵意를 대변하는 시이다. 그린 시기 뒤의 '자경子敬'을 위해 어부의 뜻을 가지고 재미있게 그림을 그려보았다는 것은 이 그림을 그린 목적이 '자경'에게 주기 위해서임을 분명하게 밝히고 있다. 여기에 나오는 '자경'이 누구인지는 알 수 없다. 오진의 삶도 그다지 잘 밝혀지지 않았는데, 당시에 그와 교유했던 강남의 인물들도 거의 벼슬을 하지 않았기에 남겨진 기록들이 없다. 그저 그의 친구 가운데 누구였을 것이라는 짐작만 할 뿐이다. 이 그림은 그 친구가 오진에게 그려달라고 부탁을 했을 것 같다. 왜냐하면 오진은 이 그림을 자신이 그리고 있던 두루마리가 아닌 족자의 형태로 그렸고, 특별히 이 그림은 다른 그림들과는 달리 종이가 아닌 비단에다 그렸다. 그것은 그림을 받아간 친구가 그의 집 어딘가에 이를 걸고 집을 찾은 손님들에게 보여주리라 하는 것을 알았을 것이기에 그런 것이 아닐까 한다.

물론 족자로 그린 그림이 남에게 선사하는 용도이고, 두

루마리는 무조건 남에게 줄 수 없는 그림인 것은 아니다. 가령 황공망黃公望이 그린 〈부춘산거도富春山居圖〉는 긴 두루마리이지만 자신의 도반道伴인 무용도사無用道士에게 주는 그림이다. 이 그림은 동문수학한 친구에게 혼자서 선경仙境을 생각하며 보라고 준 그림이다. 그는 어찌 보면 도교 승려이기에 일정한 곳에서 머무는 것이 쉽지 않을 수 있다. 그러니 가지고 다니다가 혼자서 두루마리를 펼쳐보라는 뜻이었을 것이다. 그러나 오진의 그림을 받는 사람은 같은 강남에 정주하고 있는 사람이라 짐작할 수 있다. 그림을 청한 것도 집 어디엔가 걸어두고 자랑도 하고 자신도 감상하는 것이 목적이었을 것이다. 그러니 화가는 결국 받는 사람의 용도에 따른 구분을 하고 증정하는 셈이다.

이렇게 족자로 그림을 주자니 그림에는 깊은 뜻을 담을 방법이 없다. 그저 일별을 해도 그림이 그럴듯해야 하고, 또한 자신의 현재 관심도 담겨야 한다. 이 그림에는 묵죽 이외의 오진이 그렸던 모든 대상들이 모여 있으며, 그 형식도 작년 가을에 그렸던 〈동정어은도〉의 형식을 살짝 바꿔서 그대로 차용하고 있다. 게다가 칠언시의 내용도 아마 동년배의 같은 처지의 친구에게 주는 내용이라서, 가을은 시작되었지만 물가의 광활한 자연 속에서 그리 기쁘지도 않고 즐거움은 아주

조금만 남아 있는 인생의 끄트머리에 은거하는 한 사람을 묘사하고 있다. 그 한 사람은 자신일 수도 있고, 이 그림을 받을 사람일 수도 있다. 강호에 사는 자연의 이치와 자신의 심정이 다르지 않음이라 서로 공감할 내용이기도 하다.

　오진의 제문은 근경에서 끝났다. 이 〈어부도축〉의 주제는 이미 근경에서 전부 이야기했고, 그 어부의 은일의 피안으로만 강 건너의 세상이 존재할 뿐이다. 그것도 많이 보여주지 않는다. 언덕에 가진 지붕만으로 살짝 보여주고, 저 멀리 아득한 곳은 전부 공백이다. 아마 오진도 한때는 송나라와 자신의 처지가, 또한 비슷한 친구들의 처지가 안타까웠을 것이다. 그러나 이제는 나이가 들어 이미 노년이고, 더이상 바라볼 것도 없는 시간이 되었다. 고통은 이미 내면 깊숙이 자리를 잡았고 더 이상은 그렇게 쓰라리지도 않을 것이다. 오진의 삶은 그야말로 남송인으로, 원나라의 피지배자로 일관한 세월이다. 원나라는 100년 남짓의 단기 왕조였고, 또 남송은 원나라를 세우고 가장 뒤늦게 복속된 나라이다. 그런데 오진은 패망한 남송에서 태어나 70세를 넘게 살았지만 일생을 피지배민으로 살 수밖에 없었다. 말년에 그의 지역에서도 반원反元 운동이 격화되기도 했지만, 그때는 이미 늙은 다음의 일이다. 그리고 그가 죽은 뒤 10여 년이

지나 명明나라에 북경을 빼앗기며 소멸하고 만다. 그랬기에 오진은 망국의 한과 개인의 절망감을 함께 인내하며 온 인생을 살아야만 했고, 그 마지막 여정에 다다른 노년의 감회가 이 〈어부도〉에 녹아 있는 셈이다. 그러니 이 〈어부도〉는 결국 남송 사람들과 오진 자신의 고통의 결정이라 해도 과언이 아닐 것이다. 옛사람들의 은일이란 아주 고상한 것 같지만 실제로는 고통의 뼈저림에 마지막으로 취하는 세상을 저버리는 수단이었다. 이 그림에서 보여준 '조용한 고통'의 정체를 살피기 위해서 오진의 생애로 들어가보자.

▌ 색목인보다 못한 하층민, 남송인으로 보낸 일생

오진은 1280년 가흥嘉興에서 태어났다. 1280년은 남송이 멸망한 이듬해라 남송이라는 나라의 우산 속에서 편안하고 안락한 세월을 보냈어야 할 집인데 미래를 예측할 수 없이 불안한 시기에 아이가 태어난 셈이다. 그래서 이 아이는 온 삶을 이민족의 통치 아래 지내게 되었다. 그것도 몽골이 가장 가혹하게 통치한 중국의 강남 지방이었다. 그러니 오진은 숨을 쉴 수도 없는 역사와 지역의 한계에 갇힌 인물이었다.

오진이 태어나던 1280년의 앞뒤 중국의 상황을 개괄해보

자. 남송은 금金나라에 밀려 수도를 항주杭州로 옮겨 다시 세운 나라이다. 물론 북송이니 남송이니 하는 것은 후대 사람들이 구분하기 위해서고, 송나라 사람들에게는 그저 같은 송나라였다. 그렇게 시간이 흐르고 송나라의 원수인 금나라를 징벌한 것은 몽골의 제국이었다. 그리고 몽골의 그다음의 침략 대상이 송나라였다. 그러나 거대한 제국을 만든 몽골에게도 남송을 멸망시키는 일은 그리 간단하지 않았다. 오랜 기간 금나라와 대치하던 남송의 군사력은 여느 적보다 강력해서 최강의 몽골군도 쉽게 여길 수 없을 정도였다. 그리하여 1234년부터 시작된 몽골과 남송의 전쟁은 우세한 군사력의 몽골이 사천을 점령하는 등의 일부 성과를 보기는 하지만, 남송의 강력한 저항에 부딪혀 전쟁에 강한 몽골의 군사들에게도 장기전의 양상을 띠게 되었다. 결국 몽골은 오고타이 칸의 병사 이후 쿠빌라이가 왕위 계승을 하고 난 다음에야 다시 남송의 원정에 나설 수 있게 된다. 그렇게 악전고투 끝에 남송의 수도인 임안을 점령한 것이 1276년이고, 수도를 함락시키고도 다시 남송의 전부를 차지한 것은 1279년에 이르러서였다. 그러니 몽골은 거의 50년에 가까운 시간 동안 악전고투한 끝에 비로소 남송을 차지할 수 있었다.

강성한 제국 몽골이 한 나라를 멸망시키고 영토를 차지하기 위해 이렇게 힘을 쏟았던 적이 없었다. 그랬기에 몽골은 이 남송에 대해서만은 좋은 생각을 품을 수가 없었다. 더군다나 그들이 차지한 남송의 수도가 있던 핵심부 강남은 그 당시 전 세계에서 가장 부유하고 풍요롭고 문명화된 지역이었다.

중국에서 가장 살기 좋은 지방으로 항주杭州를 꼽는다. 북쪽의 중원처럼 춥지도 않고 남쪽처럼 무덥지도 않으면서 계절의 변화도 있어 기후가 사람이 살기에 가장 적합함이 첫번째 이유이다. 게다가 농토는 비옥하며, 강과 호수가 많아 물이 풍부하고, 바다가 가깝기 때문에 살림도 넉넉하고 먹을 것도 다채롭고 살기 좋은 지방이기 때문이다. 항주와 소주蘇州를 잇는 곳은 중국 강남의 중심이었다. 이 두 도시를 중심으로 가흥, 소흥紹興, 오흥吳興과 같은 주변 지역 모두 당시 가장 부유하고 높은 문화 수준을 지닌 중심지였다. 지배자 몽골에게 높은 문화 수준은 아무런 값어치도 없었지만, 이곳의 재부財富는 귀중한 것이었다. 그랬기에 이들 지역에 대한 몽골의 통치는 전 지역을 통틀어 가장 가혹했고, 이 지방의 사람들은 극심한 수탈을 당했다. 전쟁의 패배로 남송의 중심지였던 강남 일대는 구렁텅이에 빠진 것과 같은 절

망의 상태였다. 그런 가운데 오진이 태어났다.

　이 시점은 바로 어제까지 남송의 관료와 문인으로, 비옥하고 기후가 좋은 곳에 땅을 가지고 호의호식하며 지내온 계층들에게 직접적인 이민족의 통치의 공포가 실제로 환원되고 있을 무렵이었다. 실제 원나라의 몽골인들은 인종에 따른 차별 정책을 썼다. 원나라에서 자신들의 종족인 몽골이 최고의 계층임은 당연하다. 그다음의 위치를 차지한 사람이 초기 원정에서 복속한 서하西夏와 색목인色目人들이었다. 몽골에게 저항하는 사람은 무차별하게 살육하고 투항하는 자들에게는 관용을 베풀었으니, 몽골 치하의 색목인들은 투항하여 복속된 서방 사람들로, 원에서는 준지배자의 위치를 차지했다.

　그다음의 계층이 한인漢人이다. 이는 지금의 중국인을 뜻하는 한인이라는 개념과는 다른 말로서, 금金나라 치하에 있었던 사람들을 말한다. 물론 여기에는 여진족도 있지만 황하 유역에 살면서 송나라를 따라 남하하지 못했던 대다수의 중국인이 여기에 포함된다. 그다음이 남인南人이다. 남인은 바로 남송南宋의 사람들을 뜻하는 것으로, 이들은 하루아침에 최상의 문화를 갖춘 부유한 사람들에서 사회의 최하층으로 급전직하急轉直下했다.

이런 남인들에 대한 공포 정치는 양련진가楊璉眞伽라는 서하西夏 출신 라마승의 사례를 통해 확실하게 알 수 있다. 서하는 티베트 계통인 탕구트족이 중국 서북부에 세운 나라로 300년가량 지속하다가 1227년 몽골에게 패하여 멸망한다. 양련진가는 린천스캅스Rin-chen-skyabs라는 서하어의 음역이고, '양楊'은 중국식으로 성을 붙인 것이다. 이 라마승은 일찍이 원의 세조世祖인 쿠빌라이 칸의 총애를 받아 몽골이 임안臨安성을 함락한 이듬해에 '강남석교도총통江南釋敎都總統'이라는 직함을 가지고 부임한다. 이 직함을 해석하자면 강남 지역에 불교를 전파하는 총책임자라는 뜻이다. 강남에 원래 불교가 없을 리 없으니 이때의 불교란 라마교를 뜻한다. 그가 강남에 오자마자 남송 황제와 공경대부의 무덤을 파헤쳤다. 그렇게 무덤을 파헤쳐 보물들을 약탈하고, 심지어 관을 드러내 시신을 채웠던 수은까지 빼내고, 유골들을 훼손하기까지 하였다. 그렇게 파헤친 무덤이 100군데가 넘었다고 한다. 북송이 멸망하며 금나라가 역대 황제들의 무덤을 다 파헤치고, 이제 남송 무덤의 유골까지 죄다 훼손했으니 송나라는 황제의 무덤이란 하나도 남지 않은 셈이다. 조상을 중시하는 중국의 전통에서 보자면 이는 천인공노할 일이었다. 송나라의 정체성은 이로써 모든 것이 잔혹하게 짓밟혔다.

양련진가는 무덤에서 나온 보물들로 라마교의 사찰을 만드는 데 쓴다고 했지만 개인적인 치부가 더 많았을 것이고, 이 라마교 사찰의 운영을 위해 징발한 토지도 어마어마했다. 품위와 학식으로 당대 최고였던 남송의 사대부들은 이런 모든 악행을 고스란히 눈을 뜨고 지켜보는 수밖에 없는 처지가 되어버렸다. 더군다나 전쟁의 승리자인 몽골인들에게 직접 당한 것도 아니었다. 몽골인들은 패배자에게 수치심을 안기는 데 탁월한 사람들이었다. 게다가 그들은 이제는 하찮고 한때는 원수 같던 남송 사람들을 직접 상대할 만큼 인구도 많지 못했다. 그들은 이제 먼저 복속을 시켜 신하로 부리는 사람들에게 맡겨 처분하면 그만이었다. 이제는 관가에서 남송인들을 지휘하고 그들에게 가렴주구苛斂誅求를 하는 사람들은 몽골인이 아닌 색목인들이었다. 예전에 하찮게 여겼던 색목인들이 이제 자신들의 땅에 들어와 머리 꼭대기에서 이래라저래라 하고 있었던 것이다. 그리고 자신들의 재산과 생산물들은 그들의 침탈에 술술 빠져나가고 있었고 생활은 곤궁해져 갔다. 그러나 생활의 곤궁함보다는 그들에게 당한 치욕과 모멸감이 더 견디기 어려웠을 것이다.

이것이 오진의 유년기에 가흥 사람들과 문인들의 전반적인 사정이었다. 그의 생애에 대한 기록이 그다지 많지 않고

오 진 | 고통의 내면화

띄엄띄엄 있는 몇 줄의 자료밖에 없지만, 역사에서는 이런 상황을 짚어내기는 어렵지 않다. 이제 그들 가흥에 살던 남인들에게는 별다른 일거리가 있을 수 없다. 조정에서 일하기 위해 과거를 준비해야 할 필요도 없었거니와, 문인들이 향촌의 질서를 다잡을 필요도 없었다. 중앙의 정치는 몽골인들의 몫이었고, 지방의 향리의 통치자는 색목인이니 그들과는 말도 섞기 힘들었다. 그들이 남인들에게 가혹한 일을 요구하더라도 이에 저항할 힘도 없었다.

삶의 큰 부분이 무너져 내렸어도 삶은 또 지속될 수밖에 없다. 가흥에 살고 있던 사람들의 삶도 마찬가지였을 것이다. 농사를 짓는 사람들은 세금이 무겁더라도 농사를 계속 지을 수밖에 없고, 소금을 굽던 사람은 계속해서 소금을 만들어내는 수밖에 없다. 물가에 사는 어부들은 또 해가 뜨면 강에 나가 고기를 잡으며, 문인들은 과거를 보지 않아도 글을 읽고 시를 지어야만 했다. 그것조차 하지 않는다면 이 세상을 살아가야 할 이유가 없을 것이다. 남송에서 많은 농토를 지닌 문인이었다 하더라도 세금이 늘었으니 생활은 곤궁해질 수밖에 없었다.

문인의 집안에서 태어난 오진은 시절이 하수상하고 무거운 공기가 질식할 것 같은 분위기라도 글공부를 해야 했다.

집안의 어른이든 아니면 마을의 훈장이든 이제는 과거를 볼 일도 없겠지만 학동들에게 글을 가르쳤다. 그리고 학동들은 예전의 과거라는 목표점을 잃었으며, 문인들은 아무런 할 일이 없지만 여전히 글공부를 가르치고 배워야 했다. 사실 그들에게는 이것보다 더 잘할 일도 없었고, 다른 일을 할 것 도 없었다.

다행인 것은 원나라는 이들이 글을 배우는 서원에 대해서 별다른 관심이 없었다는 것이다. 그들은 자신들이 믿는 라마교의 보급에는 열을 올렸지만, 그렇다고 남인들이 서원에서 글을 가르치고 배우는 일에는 간섭하지 않았다. 남인들이 글을 배우는 것은 자신들과는 상관없는 일이었기 때문이다. 색목인들도 출발점이 다르기는 하지만 글공부는 해야 했다. 그들이 남인과는 차별화된 정책으로 그들보다 쉽게 관료가 되었지만 그들 사이의 미약한 경쟁은 있었다. 물론 그들이 신분이 다른 남인과 함께 공부를 했을 리는 없지만, 남인들이 서원에서 자신의 자제들에게 글을 가르치는 것을 막지는 않았다. 색목인들은 압도적인 다수의 사이에서 그들을 가렴주구 하려면 그보다 신경을 써야 할 일이 많았기 때문에 이런 자질구레한 일까지는 신경을 쓸 여력이 없었을 터이다.

여하튼 오진도 적절한 시기가 되자 이렇게 학습을 시작했을 것이다. 오진의 생애에서 유년 시절의 특기할 일로 세 가지의 이야기가 전해 온다. 하나는 검술을 배운 것이고, 둘째는 어릴 때 『주역周易』을 공부해서 점을 봐주었다는 것이고, 다른 하나는 열 살 무렵부터 그림 그리기를 배웠다는 사실이다. 그런데 이런 이야기들은 실제 오진에 관한 기록이 적어서 자세히 알 수 없으며, 대개 후대에 덧붙인 이야기가 많아서 그리 신빙성은 없다. 하지만 당시 남인들이 주도한 서원 교육이 어땠는가는 살짝 엿볼 수 있다. 서원에서 배우는 시문詩文의 경우는 문인들의 기본적인 소양이니 별반 다를 것이 없었다. 학동들은 열심히 글자를 배우고 시부詩賦를 공부하며 자신들이 스스로 글을 짓기까지 노력해야 했다. 이때의 시문을 단순한 문학이라고 여겨서는 안 된다. 시문을 당시는 단순한 문학 예술이 아니라 문인의 교양과 학식의 종합적 표현이라고 여겼다.

예전의 과거科擧에 중요했던 유학의 내용들은 사실 관리로 실질적인 일을 행할 때 기본 철학이 되고 방침이 되는 과목들이다. 이제 그런 공부를 해도 이를 효율적으로 실천할 지위가 주어질 수 없으니 이것들은 사실상 죽은 과목이 되었다. 그러니 가르치고 배워봐야 별로 흥이 나지 않았던 것 같

다. 그렇기에 서원에서는 보통 과거를 볼 때에 중요시하지 않던 책들도 가르쳤다. 이를테면 오진이 배웠다고 하는 『주역』도 그중 하나이다. 그것도 이것을 무슨 철학서로 배운 것도 아니고 점을 치는 본래의 용도로 배웠을 것이다. 오진의 그림에 남긴 제문들을 보면 그가 『장자莊子』에 심취했음을 알 수 있다. 사실 『장자』는 과거가 있던 시절에는 학교에서 배우는 책이 아니었지만, 이 당시의 서원이라면 이런 책들도 스승과 같이 읽었을 수 있다.

오진이 검술을 배웠다는 것도 이런 맥락에서 상통하며, 다른 한편으로는 송대 유학인 성리학에서는 무술과 체력의 단련도 중시했다는 점을 이해해야 한다. 주희朱熹[*]나 육구연陸九淵[**] 같은 유학자들도 스스로 무술을 연마하며 체력을 키웠다. 송대 성리학의 이런 기조는 송나라와 요금遼金이 언제나 대치하고 있었던 왕조임을 생각하면 쉽게 이해할 수 있

[*] 주희(1130-1200)는 송宋나라의 유학자로 자는 원회元晦이고 호는 회암晦庵 등 여러 호가 있다. 복건성 사람으로 성리학을 집대성하였다. 그는 우주가 형이상학적인 이理와 형이하학적인 기氣로 구성되어 있다고 보았다. 많은 경전에 주석을 달았으며 저서를 저술하여, 훗날 많은 유학자들이 그를 따랐다.

[**] 육구연(1139~1192)은 남송南宋의 유학자로 자는 자정子靜이고 호는 상산象山이다. 그는 우주는 이理로 충만한 것이며, 인간에게는 마음이 곧 이理라고 하여 주희와 다른 학설을 주장했다. 이는 나중에 양명학陽明學에 계승된다.

는 일이다. 대개 이런 이야기들이 명나라 때 덧붙인 것이지만, 명나라 때에는 서원에서 검술과 점술을 배우는 일이 없어 원나라 때에도 서원에서 이런 것을 배웠다는 것이 신기했을 수 있다. 아마 오진의 때에도 신체단련 정도의 검술은 몽골인의 심기를 거스르지 않는 정도에서 시행되었을 가능성이 크다.

오진이 그림을 배웠다는 사실은 지역적인 문제로 이해할 수 있다. 왜냐하면 이 장강의 하류인 항주, 소주, 가흥, 오흥 등지는 당시 회화 예술의 중심지였기 때문이다. 그래서 이곳의 문인들 사이에서는 어릴 때부터 그림을 배우고 익히는 풍토가 성행했으며, 친구들 사이에서도 자신의 소장품을 구경시켜주거나, 서로의 작품을 주고받는 일도 흔했다. 이런 배경이 있었기에 오진도 그림을 배우게 되었을 것이다. 사실 오진이 관직에 나서고 활발한 활동을 했다면 그림과 같은 여기餘技는 크게 발휘하지 못했을 수도 있다. 그렇지만 오진은 글을 배운 뒤에 청년이 되고 장년이 되어도 밖에서 활동할 기회가 없었다. 그저 친구들과 만나 이야기하고, 시를 짓고, 그림을 그리는 것만이 할 수 있는 일이었다. 그러니 자신이 좋아하는 취미가 인생의 주요 목표가 되고, 결국에는 화가 오진으로 남은 셈이다.

오진이 사회에서 할 수 있는 일이 없었다고 하면, 원나라 때 문인화가인 조맹부趙孟頫처럼 중앙에서 관리를 지낸 사람도 있었고 과거제도 시행을 했는데 어찌 할 일이 없었느냐고 할지 모르겠다. 맞다. 조맹부는 원나라 조정에서 관리를 지냈고, 원나라의 황제인 쿠빌라이 칸, 곧 세조世祖의 총애를 받기도 했다. 또한 조맹부가 관료로 임용된 것이 오진이 태어난 지 7년째 되던 1286년이다. 그러나 그를 관료로 뽑아 중앙에 올린 것은 정치적 목적을 지닌 지극히 이례적인 조치였다. 이미 7년 동안의 강남 중심 지역에 대해 공포 정치를 충분히 시행했으며, 강남은 이미 원나라의 식량과 재부를 공급하는 기지였다. 이 시점에서는 강남의 사람들에게 약간의 친화적인 제스처를 쓸 필요가 있었으며, 그들의 반감을 어느 정도는 누그러뜨려야 했다.

이런 필요성 때문에 조맹부를 비롯한 20명의 남송 시절의 신하를 원나라의 조정으로 불러들인 것이다. 특히 조맹부는 이들 가운데 상징적이고 대표적인 인물이었다. 그는 송나라 황제 가문이었다. 그가 원나라 조정에서 일한다면 실질적으로 송나라의 황제를 조정에서 부리는 것과 같은 상징적인 일이 된다. 세조가 조맹부에게 특별한 관심을 보인 것도 이런 까닭이 있었기 때문이다. 사실 조맹부의 이런 행

동은 많은 남송 유민들의 노여움과 원성을 샀다. 그러나 조맹부 자신은 자신의 지조를 꺾어서라도 남송 유민들의 이익을 살펴야 한다고 생각했다. 어쨌거나 이런 조맹부도 중앙에서 실권을 쥐지는 못했으며, 30년이 넘게 관직에 있으면서도 대개는 한림원翰林院의 집현직학사集賢直學士와 같이 학문과 연관된 벼슬을 했으며, 남송 지역의 일을 중재하는 역할을 수행했지 직접적인 참정은 아니었다. 그래서 실권 없는 원나라 조정의 관리를 그만두고자 한 적도 여러 번 있었다. 조맹부가 이랬으니 그와 함께 관료로 등용된 사람들도 그보다 못한 벼슬을 받았을 뿐이다.

또한 남송을 쓰러뜨린 뒤 36년이 지난 1315년부터는 다시 과거제도가 부활했다. 국가를 안정적으로 이끌기 위해서는 능력 있는 관리를 체계적으로 등용할 필요가 있었기 때문이다. 이 과거는 1366년까지 약 50년 동안 16차례 시행되었다. 혹자는 문이 닫힌 것이 아니니 오진과 같은 문인들이 여기에 도전할 수 있지 않았냐고 말할 수 있다. 그렇지만 이 또한 정말 바늘구멍을 뚫는 것 같은 일이었다. 몽골인들과 색목인은 학문 소양이 부족한 탓으로 한인들보다 훨씬 적은 과목만 보면 됐다. 그렇지만 한인과 남인들은 그나마 몇 남지 않은 자리의 급제를 위해 많은 과목을 준비해야

하는 불평등 과거였다. 더군다나 급제를 한다 하더라도 중요한 자리는 몽골인과 색목인들 차지이고, 그다음이 한인이며, 남인은 주변 관직만 수행할 뿐이었다. 치열한 경쟁을 뚫어봐야 이미 승부가 정해진 싸움을 할 뿐이니, 장강 하류의 문인과 사대부들은 이 치욕적인 과거에 흥미를 잃을 수밖에 없었다.

마음은 어부로 살고 싶고 상황은 이랬기 때문에 오진은 일생 동안 시문과 그림으로 소일거리를 할 수밖에 없었다. 이것은 비단 오진의 문제만이 아니라 강남의 문인 전체가 그랬다. 그러니 강남 전체의 문인들은 선택의 여지가 없는 향리에 은거하는 삶일 수밖에 없었다. 오진의 경우는 억지 은거 가운데 그림에 천착한 것일 뿐이다. 오진이 가장 많이 그린 그림은 묵죽도墨竹圖였다. 아마도 오진 그림의 시작은 묵죽도였을 것이다. 묵죽은 날마다 붓으로 글을 쓰고 글씨를 써야 하는 문인들이 가장 손쉽게 접근할 수 있는 장르였다.

오진은 그림을 묵죽도에서 시작한 것뿐만 아니라, 작품도 많고 이 분야에서 뛰어난 화가이기도 하다. 그가 그림을 보러 항주와 오흥을 간 것도 대개는 이 묵죽도가 주요 목적이었다. 소식, 문동文同*의 묵죽화를 보고, 그보다 조금 윗대인

이간李衎을 찾아 묵적墨迹을 구경하기도 했으며, 특히 이간이 묘사한 대나무의 실물을 보고 감탄하기도 했다. 그만큼 그의 마음에는 대나무 그림이 굳건하게 자리 잡고 있었다. 문인들이 묵죽墨竹에 천착하는 것은 대나무의 외형은 사실적이지만, 묵죽은 서예의 필획과 같이 여겨져 추상적이기 때문이다. 그래서 묵죽화는 마음속 절개와 심성을 다스리고 표현하기 위해 많이 차용한 소재이다. 사실 문동과 소식과 같은 화가들은 묵죽화에서 더 나아가지 않았다.

그렇지만 오진은 묵죽화에서 멈추지 않고 산수화도 함께 병진했다. 그것은 자연에 대한 관심도 깊었고 그림에 대한 재주도 뛰어났기 때문일 것이다. 일반 묵죽도와는 달리 산수화는 공간에 대한 화가의 해석이 필수이기 때문에 그림의 성격이 다르다. 물론 오진의 산수화는 자신이 좋아하는 대가들의 여러 요소들을 많이 사용하고 있기에 독창적이진 않지만, 자신이 살고 있는 고장의 실경을 묘사했다는 점에서 높이 평가할 만하다. 문인화가로 실경을 능숙하게 그릴 정

* 　문동(1018-1079)은 북송北宋의 문인화가로 자는 여가與可이고 호는 금강도인錦江道人 또는 소소선생笑笑先生이라 했다. 시문詩文과 서예에도 뛰어났으며, 특히 묵죽화墨竹畵에서 새로운 경지를 개척했다. 소식蘇軾과 사마광司馬光 같은 문인들이 그를 존경하고 따랐다.

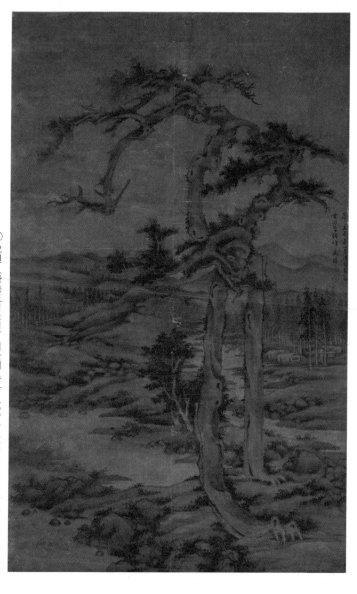

⑦ 오진, 〈쌍송도雙松圖〉, 비단에 수묵, 180.1x111.4cm, 대만 국립고궁박물관

도면 이미 그 그림은 한 단계 넘어간 것이기 때문이다. 지금
남아 있는 그림들이 오진 그림의 전부는 아니겠지만, 그의
작품 목록에서 꽤 많은 산수화를 발견할 수 있는 것은 다행
이다.

오진의 산수화로는 소나무를 그린 〈쌍송도雙松圖〉, 여러 봉
우리를 거느린 산을 묘사한 〈중산도中山圖〉, 가을 강의 어부
를 그린 〈추강어은도秋江漁隱圖〉, 가흥의 여덟 절경을 묘사한
〈가화팔경도嘉禾八景圖〉과 〈어부도〉 두 점 등 여러 작품이 있
다. '어부도' 계열에 드는 작품으로는 〈추강어은도〉과 〈어
부도권〉, 그리고 이 〈어부도축〉이 지금까지 남아 있다. 족
자로 된 걸개 형식의 그림은 이 〈어부도축〉이 유일한 그림
이다.

오진의 두 〈어부도〉 가운데 하나인 〈어부도권漁父圖卷〉은
오대 후량後梁의 화가인 형호의 〈어부도권〉를 따라 그린 것
이라 한다. 지금은 형호의 진본이 남아 있지 않지만 그의 시
대에는 진본이 아직 있어서 구경을 한 번 한 것 같다. 진본이
없으니 우리로서는 형호와 오진의 그림의 차이를 알 수 없지
만, 한 번 보고 기억한 그림을 오랜 기간 동안 천천히 음미하
며 그린 그림이기에 풍광이 완전히 일치할 것이라고 보기는
어렵다.

서양의 그림에서 이렇게 따라 그리면 표절의 개념이 되지만 동양화에서는 그렇지 않다. '방'은 남의 그림에서 소재를 따오는 것이지만 그것을 따라 그리는 사람이 재해석하고, 또 내면에 깃들인 자신의 필획으로 다시 창조하는 것이다. 그러나 그렇게 따라 그리는 것도 의미가 있을 때 따라 그리는 것이다. 가령 김정희가 〈세한도歲寒圖〉를 그릴 때에는 익숙한 그 형식을 차용해서 자신의 것을 표현하는 것이기는 하지만, 세한도의 정서와 자신의 정서가 연관성이 있기에 그 형식을 차용하는 것이다. 자신에게 아무런 감흥이 없는 형식이라면 화가가 그 소재를 차용할 이유가 없다.

그렇다면 오진은 왜 형호의 이 작품을 따라 그렸던 것일까? 그것은 오진이 형호의 그림에서 자신의 감정을 움직이는 그 무엇을 발견했기 때문일 것이다. 형호는 오대 후량 사람으로 북송의 회화에 많은 영향을 끼쳤다. 그의 시대는 혼란의 시대였기 때문에 세상에 염증을 느낀 그는 하남河南 임주林州의 홍곡산洪谷山에 들어가 스스로 농사를 지어 자급자족하며 소나무와 산수를 그렸으며, 외부와는 거의 왕래하지 않은 은거 생활을 했다고 한다. 형호가 은거를 한 까닭은 오대라는 시기가 지독한 혼란기였기에 세속에 있다가는 무슨 험한 꼴을 볼지 몰라서이다. 아마도 오진은 형호에게서 자

신의 모습을 보았을 것이다. 비록 정치적인 형국은 다르지
만 세상에 나가 벼슬을 할 수 없음은 같다. 더군다나 오진
이 사는 가흥은 수향水鄕이다. 태호와 같은 큰 호수의 남쪽이
지만, 크고 작은 호수들과 작은 물길이 어디에나 있고, 배가
없으면 교통이 불편한 곳이 가흥이다. 물론 물속에는 물고
기도 많으니 고기를 잡는 어부들도 많다. 이곳이 날씨도 좋
고 비옥한 토지에 곡식이 잘 자리기도 하지만, 물이 가까워
물고기와 새우 같은 것도 마음만 먹으면 쉽게 잡을 수 있기
때문이다. 아마도 오진이 형호의 〈어부도권〉을 보고서 바로
내 처지이고, 내가 사는 곳과 같은 풍광이라 감탄을 했을 것
이다. 그리고 그림을 오랫동안 찬찬히 살피며 정경을 마음
속 깊이 담아두고 이를 반추하고, 또한 집 주변에 나가 실
제로 고기를 잡는 어부들도 살피면서 오랫동안 그림을 그린
것 같다.

오진의 〈어부도권〉은 그가 운명하기 두 해 전에 완성한
그림이다. 아마도 이 그림은 거의 20년 가까운 세월 동안
천천히 마음에 담아둔 형호의 〈어부도〉를 기본으로 해서 오
진이 살고 있는 인근 어부의 모습을 좇아 완성한 것 같다.
그림 속 어부의 모습 옆에는 15수의 시를 적었으며, 이 글
로 어부의 모습에 자신의 은거의 삶을 함께 표현했다. 이 긴

두루마리 그림에도 몇몇 낮은 산들과 두 그루의 소나무와 초당의 모습을 담고 있으나, 그림의 주제는 어디까지나 어부들의 여러 모습들이다. 이 어부들의 모습에서 몽골인 치하에서 향리로 내려가 세월을 낚으며 산 자신의 삶을 길게 반추한 모습이 보인다.

오진의 걸개그림인 〈어부도축〉은 이렇게 긴 사유를 보여주지는 않는다. 단편적인 걸개그림으로는 이 모든 정서를 담기는 쉽지 않을 것이기에 '어부도'의 한 단면을 잘라 보여주는 셈이다. 그러니 어부들의 모습들은 세세하게 보여주지는 않지만 이 단 한 장의 그림에 그가 소중하게 여겼던 모든 요소들이 응결되어 있는 듯하다. 곧 〈쌍송도〉의 두 소나무, 〈중산도〉의 산, 〈동정어은도〉의 강, 〈어부도권〉의 어부와 갈대와 초당까지, 산수의 모든 요소들이 한 작품에 모여 있다. 이 말은 다른 한편으로는 그의 그림 가운데 나오는 요소들이 지극히 제한되어 있다는 사실을 뜻한다. 곧 그가 갇혀 있는 세상은 이 〈어부도축〉에 나오는 세상을 크게 넘어서지 못한다는 뜻이다.

오진은 태어나서 죽을 때까지 향리인 가흥 이외에는 항주와 오흥만 여행했다. 항주와 오흥은 사실 그가 살았던 가흥과 크게 다르지 않은 지방이다. 항주는 번화한 도시이고 오

오
진

고통의 내면화

흥은 경치가 더 좋다고는 하지만 기후도 그렇고 풍경도 강
남의 전형적인 곳이었다. 그런 여행도 아마 친구를 찾고 그
림을 구경하는 여행이었던 듯하다. 만일 남송 시절이었다면
달랐을 것이다. 과거를 해서 벼슬길에 올랐다면 지방관을
하느라고 여러 지방을 옮겨 다닐 수도 있었을 것이고, 과거
에 급제를 하지 못했다 하더라도 넉넉한 집안 살림에 노자
를 마련해 유람을 할 수도 있었을 것이다. 오진이 이렇게 좁
은 범위에서 운신하지 못한 것은 원의 몽골 치하에서 유람
이 여의치 않았기 때문일 것이다. 그것이 금전적인 여유의
부족 때문이었을 수도 있고, 또는 타향에서 몽골인이나 색
목인들에게 수치를 겪을까 두려워해서일 수도 있다. 그렇기
에 오진의 작품도 소재에 있어서 이보다 더 뛰어넘기란 쉽
지 않았을 것이다. 같은 원나라 시대의 문인화가이지만 조
맹부의 경우는 관료를 지내서 여러 곳을 경험했기에 소재에
있어서 오진보다 훨씬 더 풍부했다. 오진은 이런 이유 때문
에 몇 되지 않는 소재를 가지고 그것에 궁극적인 뜻을 싣기
에 전념을 다했던 것 같다. 그래서 오진의 그림에는 깊이가
있다.

▌심주는 오진에게서 자신을 보았다

오진은 당대에는 유명한 화가가 아니었다. 사실 그의 삶을 보면 구체적인 기록이 없어도 유명한 사람이 되기는 힘들 법하다. 그저 제한된 향리를 중심으로 한 교유관계와 그들 사이의 친교 이외에는 무엇 하나 특출한 것이 없다. 그러니 그의 그림이 당대에 유명할 까닭이 없는 것이다. 그저 몇몇 사람들과 그림을 돌려보며, 그저 친구들이 원하면 그림을 그려줄 정도의 문인화가가 유명해질 방법은 없다. 그런데 그런 그가 유명해진 까닭은 명나라 사대가四大家 가운데 가장 이름난 화가인 심주沈周가 그를 재발견해서 소개했기 때문이다. 심주의 적극적인 홍보로 인해 그는 일약 대단한 화가로 발돋움하고 재조명을 받는다. 아마도 심주가 없었더라면 그가 지금의 회화사에서 거론될 이유가 없을 것이다. 아마도 조용히 향리의 이름 없는 문인화가로 남았을 것이다.

심주의 향리는 소주蘇州로 인근 지역 출신이었기에 어쩌다 오진의 진적眞跡을 마주할 수 있었고, 그 그림에서 자신이 추구하던 것과의 공통점을 발견했기에 호감을 느낀 탓이다. 그 공통점이란 같은 강남 지역의 문인의 자제로서 시와 그림, 그리고 자유로움을 추구하는 정신이다. 심주도 과거를 보지 않고 그저 정신적인 자유로움을 추구한 문인이었다.

그러나 그 은일에 있어서 심주와 오진은 차이가 크다. 심주는 훨씬 좋은 환경과 차별 없는 세상에서 추구한 것이지만, 오진은 선택의 여지가 없는 은일이었기 때문이다. 그래서 심주의 그림에서 평화롭고 발랄함이 느껴진다면, 오진의 그림은 고통의 절제 속에 냉혹함을 느낄 수 있다. 대단한 예술적 감성을 지닌 심주가 이를 느끼지 못했을 리 없다. 그래서 그 초절한 아름다움을 스승으로 삼고자 했을 것이다.

심주의 추앙을 바탕으로 명나라에서 청나라에 이르는 시간 동안 오진은 문인화의 대부로 떠올랐다. 아니, 같은 원나라의 조맹부의 성세를 능가할 정도였다. 그렇지만 그에 대한 기록의 자료는 100여 년이 지나며 그림들 이외에는 거의 남지 않았다. 원나라의 문인들의 삶이 구체적으로 밝혀지지 않은 이유는 대개 벼슬을 하지 않았고 또한 문집을 남기지도 않았기 때문이다. 그것은 그들의 당시 사회적인 처지와 경제적인 형편이 이를 허락하지 않았기 때문일 것이다. 심주의 추앙을 바탕으로 오진은 일약 유명세를 타게 되었지만 정작 그에 대한 이야기는 희미하기 짝이 없었다. 그래서 심주 이후로 많은 문인들은 오진에 대해 이야기들을 창작하기 시작했다.

앞서 검술을 배웠다든지, 주역을 배워 점을 쳐주며 살았

다든지 하는 이야기는 명나라의 사람들이 원나라에 전해 내려오는 이야기를 바탕으로 한 허구일 수도 있다. 사실 오진에 대한 이야기는 그가 그림의 제문에 밝혀놓은 이야기 이외에는 별다른 사료가 없다. 그와 관련된 이야기 가운데 하나로 같은 시대 화가인 성무盛懋와의 관계가 있다. 성무라는 화가가 그의 맞은편 집에 살았는데 그의 그림이 유명해서 그림을 사러 오는 사람들이 줄을 잇자, 오진의 부인이 부러워 오진에게 지청구를 하고, 오진은 이에 대응해서 세월이 지나면 그림에 대한 평가가 다를 거라고 했다는 이야기이다. 성무는 같은 시대에 같은 가흥 출신이라 이런 이야기가 나왔을 터이지만, 실제 성무는 남송 화원풍의 그림을 그린 화가로 아마도 화원 화가의 제자였던 듯하다. 실제로 그의 그림은 유명했고 많은 추종자들이 있어 명나라에 다시 화원이 개설되어 화원에서 그의 그림의 유형이 유행하기도 했다. 그랬기에 아마 성무는 그림을 팔아 생활했을 가능성이 있다. 화원에서 벼슬을 해야 할 화가가 화원이 없으니 생계를 위해 그림을 파는 것은 어찌 보면 당연한 일이다. 그러니 이런 이야기가 설득력이 있는 것 같다.

그러나 이 이야기는 단순한 허구로 역시 후대에 창작된 이야기이다. 그저 같은 지역에 같은 시대에 살았던 화가라는

사실을 이용해 만든 이야기일 뿐이다. 일단 가흥이란 지방이 넓기에 오진과 성무가 같은 동네에 사는 것조차 힘든 일이다. 그리고 같은 마을에 살았다는 아무런 증거도 없다. 더군다나 오진과 성무 사이에는 미묘한 신분의 차이가 존재하기에 같이 문을 마주하고 살기도 어렵다. 더군다나 이 이야기의 중점은 오진도 그림을 팔고 싶어 했지만 원하는 사람이 없어서 팔지 못했다는 것인데, 앞서 본 것처럼 오진이 그림을 그린 것은 자신과 친구들과의 교류를 위해서이지 판매를 목적으로 한 것은 아니다. 성무가 그림 파는 것을 오진의 부인이 부러워했다는 사실조차 성립이 될 수 있는 이야기가 아니다. 아마도 오진은 성무가 누구인지조차 몰랐을 가능성이 크다. 이처럼 오진과 관련된 대부분의 이야기들은 심주에 의해 유명해진 다음 명·청 시절에 덧씌워진 이야기일 뿐이다. 그 이유는 유명한 화가이기는 하지만 기록도 없고 전해지는 이야기도 없기 때문이다. 오진의 유명함에 비해 아무런 이야기도 없으니 후대의 사람들이 창작한 것이다.

사실 지금의 입장에서 보면 오진은 오로지 그림 수십 장으로 역사에 남은 사람이다. 그림 이외의 자료들은 거의 없으며, 당대 유명 작가가 아니었기에 위조품도 거의 없다. 그저 척박하고 외롭고 희망도 없는 삶의 동반을 하고자 그린

그림들과 그림에 적은 제문으로 이 세상에 남은 셈이다. 물론 그는 스스로 유명해지려는 노력을 한 것도 아니며, 아마도 그럴 수 있는 방법도 없었을 것이다. 그저 대략 한 세기가 지나 이웃 동네의 문인화가의 눈에 들어 유명해졌을 뿐이다. 후대에 유명해진 것조차 그가 원했던 것은 아니다. 그가 그림을 그린 목적은 위대한 예술을 남기려고 한 것이 아니다. 다만 그림에서 자신의 현실에서 이루지 못한 것의 위안을 찾았을 뿐이다. 은일을 추구하던 뒷사람의 눈에 띄었을 뿐이고, 사실 그 둘 사이에는 은일이란 의미는 서로 다른 것이었다. 하나는 고통과 희망이 없음의 은일이고, 다른 하나는 즐거움과 생기발랄한 은일이다. 그렇지만 결국 그 정서가 통한 것이고, 그렇게 대단한 화가도 등극한 셈이다.

그러나 중국 회화의 역사에 있어 오진의 의미는 그리 가볍지 않다. 양해가 황제나 관청에 속한 사슬을 끊어 자유로운 아름다움을 추구하는 그림을 그리려 했다면, 오진은 그야말로 아무런 상업성도 없는, 오로지 스스로의 이끌림에 의해 회화의 세계에서 매진했기 때문이다. 원나라라는 무력이 지배하는 세상에서, 자칫하면 추락할 수 있는 효용을 잃은 회화의 또 다른 의미를 살려낸 것은 결국은 오진과 같은 문인들이었다. 그들은 이제는 더 이상 존재하지 않는 화원

을 대신해서 이 세상의 풍경에 또 다른 의미를 부여하는 회화를 개척했다. 그것이 사회에서 역할을 잃어버린 문인의 자조일 수도 있지만, 결국 그들의 은일이라는 관념은 후대에도 계속해서 영향을 미친다. 그리고 이제 그림을 그리는 문인들이 비록 의식을 하지 않았다 하더라도 회화가 본디 지닌 목적성을 탈피해서 마음의 표현과 순수한 아름다움의 추구라는 또 다른 목표를 향해 움직이기 시작한다.

왕몽 王蒙

산은 평안했는데, 세상은 험악했다

〈청변은거도 青卞隱居圖〉

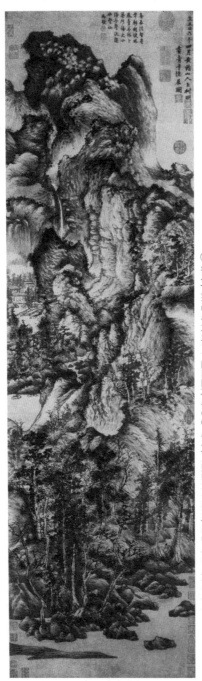

⑧ 왕몽, 〈청변은거도青卞隱居圖〉, 종이에 수묵, 42.2×141cm, 대만 국립고궁박물원

▌ 왕몽에게 변산은 무엇인가

왕몽王蒙의 〈청변은거도靑卞隱居圖〉는 긴 폭의 화면에 산의 봉
우리부터 골짜기의 개울에 이르기까지, 산의 가장 높은 부
분부터 뿌리에 이르는 풍광을 수직으로 묘사했다. 봉우리
아래 폭포와 골짜기가 보이기도 하며 중턱에서는 꽤 너른
대지에 집과 작은 마을이 있고, 작은 호수가 보이기도 한다.
산줄기는 구불구불 흘러내려 냇가에 다다른다. 사실 이런
산의 풍광을 자연에서는 볼 수 없다. 산 중턱에 마을이 있
기는 하지만 이렇게 한눈에 보이는 경우란 있을 수 없다. 산
밑의 계류에서 정상 쪽을 본다면 몇몇 가까운 낮은 봉우리
들이 보이고 산 정상은 잘 안 보일 경우도 많다. 조금 멀찌
감치 떨어져서 본다 하더라도 커다란 산괴가 보이는 것이지
이렇게 수직선 위에 모든 것이 배치되어 보이는 경우는 없
다. 사실 이 그림은 산수화의 고원高遠, 심원深遠, 평원平遠의

세 원근법을 가지고 여러 시점을 중첩 시킨 결과이다. 다른 산수화에서 이 그림처럼 중첩된 시점으로 그린 그림은 흔치 않다.

작가가 중첩적인 시점을 쓴 것은 특별한 목적이 있어서인데, 그것은 평면에 꿈틀거리는 산줄기의 모습을 살려내기 위해서이다. 산들은 보통 봉우리 하나가 불쑥 솟아 있는 경우는 드물고, 대개는 여러 봉우리들이 높고 낮은 층차를 두고 얽혀 있기 마련이다. 산줄기를 형상화시키려면 가장 좋은 방법은 더 높은 산 위에서 굽어보는 것이다. 그러나 드론도 비행기도 없었던 그 시절에 부감俯瞰하는 방법은 그저 더 높은 산에서 바라보는 방법뿐이었다. 이것도 그렇게 볼 수 있는 높은 산이 존재해야 할 수 있는 것이니, 현실에서 불가능하면 상상하는 수밖에 없었다. 왕몽은 상상이란 방법을 써서 이 산이 '맥脈'으로 꿈틀거리는 모습을 표현했다. 그리고 그 외에 필요한 것들은 평원이나 고원의 방법으로 채워

*　동양화에선 산수화를 그리는 데 있어 멀고 가까움을 다타내는 방법으로 세 가지가 있다고 한다. 북송의 산수화가 곽희郭熙의 〈임천고치林泉高致〉는 이를 "산 아래에서 높은 산을 올려다보는 것을 고원高遠이라 하고, 산 앞에서 산의 뒤쪽을 뚫어보는 것을 심원深遠이라 하고, 가까운 산에서 먼 산을 바라보는 것을 평원平遠이라 한다"라고 설명한다. 이 원근법 가운데 하나를 택하는 것이 아니라 한 화면에 둘 이상의 원근법을 함께 쓰기도 한다.

넣었다.

결국 이 구불거리는 '맥'의 표현은 산을 바라보는 새로운 방법이다. 산이란 입체적인 것이기에 보는 시점에 따라 달라 보일 수 있으며, 왕몽은 여태까지의 화가들과는 달리 평면상에 봉우리 사이의 연계로 '맥'이 꿈틀거리는 것을 혁신적으로 보여주고 있다. 그는 이 효과를 위해 담묵淡墨부터 농묵濃墨, 그리고 숯검정 같은 진한 초묵焦墨까지 단계적으로 올려 그려, 산에 먹의 윤기를 주며, 점과 준법도 다양하게 써서 나무와 바위의 질감을 주고 있다. 왕몽의 꿈틀거리는 산들을 후대에는 '용맥龍脈'이라 불렀다. 이 왕몽 산수화의 이런 형식은 훗날 대단한 영예를 누렸다. 명나라 말의 화가이자 문인화의 대부 노릇을 했던 동기창董其昌이 이 그림을 보고 '천하제일天下第一'이라 칭송했기 때문이다.

이 〈청변은거도〉에 있는 산은 왕몽의 고향에서 서북쪽으로 9킬로미터쯤 떨어진 곳에 있는 '변산卞山' 또는 '변산弁山'이다. 이 두 '변卞,弁'이란 글자가 설명해주듯이 고깔모자 모양의 뾰족한 봉우리가 있는 산이다. 그렇지만 변산은 실제로 해발 522미터 정도밖에 되지 않는 낮은 산이고, 다만 바닷가 낮은 곳에 솟아 있으니 우뚝한 느낌이 들 뿐이다. 이 산은 '벽암碧岩', '수암秀岩', '운암雲岩'이라는 세 봉우리가 유

명하다. 그림에 왕몽이 쓴 제문은 "지정 26년 4월, 황학산인至正十六年四月黃鶴山人"이고 그린 시기와 자신의 호만을 간단하게 표기했다. 지정 26년은 서력으로는 1366년이고, 왕몽의 생년은 1301년과 1308년 두 가지 이설異說이 있는데 대체로 1308년으로 인정하는 추세이다. 1308년이란 설을 따르면 이 그림은 59세 때의 그림이고, 명나라의 태동 2년 전의 그림인 셈이다.

　왕몽은 이 그림을 그려 외사촌 동생인 조린趙麟에게 준 것으로 알려져 있다. 조린은 왕몽의 외숙부인 조옹趙雍의 둘째 아들이고, 할아버지·아버지·아들 세 사람이 모두 이름난 화가이다. 조맹부趙孟頫로부터 3대에 이르는 화가 집안의 자제인 셈이다. 물론 같은 문인화가이자 혈육의 관계인 두 사람이 그림을 주고받는 일은 자연스러운 일이다. 둘은 친척 관계이기 때문에 이 그림은 조맹부와도 관련이 있을 것이다. 조맹부 또한 오흥吳興 사람이고, 그 아들과 손자 또한 마찬가지이며, 왕몽도 오흥에서 태어났다. 그러니 이 그림을 준 사람이나 받은 사람에게 '변산'은 아주 친근한 산이다. 이렇게 친근한 산을 화가인 조맹부가 그냥 지나쳤을 리가 없다. 그래서 조맹부도 〈변산도卞山圖〉를 그렸다.

　그렇다면 왕몽이 그 시점에서 이 산을 그려 외조부의 손

자이자 자신에 외사촌에게 준 특별한 이유가 있을 것이다. 그렇지만 그림에 쓴 제문이 워낙 간략해 이유가 무언인지 분명치 않다. 아마도 이심전심의 변산 그림일 수도 있고, 글로 전하기는 무언가 두려운 내용이었을 수도 있다. 또한 그림의 제목에다 자신이 이 그림을 그린 뜻을 듬뿍 실어 담고 있는지도 모른다. 이 그림의 의미를 뜻하는 가장 중요한 두 가지의 키워드는 '청靑'과 '은거隱居'이다. 그것이 외조부인 조맹부의 그림 제목과 다르다.

우선 '청'은 '푸르다'라는 뜻으로 계절에서 봄과 여름을 뜻하는 말이기도 하고, 인생에서 젊음을 뜻하기도 한다. 이 그림에서는 먹으로만 그렸기 때문에 푸른색은 무성한 나무들과 함께 심안心眼으로 보아야 느낄 수 있다. 그러나 왕몽의 외조부인 조맹부라면 당나라 시절의 산수화의 방식으로 청록으로 그릴 때가 있었으니 조맹부가 전에 그렸던 산을 뜻하는지도 모른다. 조맹부도 이 산을 알고 그림도 그렸기 때문이다.

제목의 '은거'라는 뜻을 구현하고 있는 요소가 화면 중단에 있다. 작은 봉우리 아래 좁은 평지에 초옥 세 채가 그것이다. 이것은 분명 산속에서 사는 은거 생활을 뜻하는 것이고, 이 그림 제목에 있는 '은거'라는 말에는 분명한 어떤 의

미가 들어 있다. 왕몽은 거의 평생 동안 이 '은거'라는 것을 화두로 삼아 살았기에, 그의 인생에서 가장 중요한 단어가 이 '은거'이다.

벼슬과 은둔 사이에서 고민하다

사실 왕몽의 생애에 대한 자세한 기록은 없다. 기록의 부재도 이유가 있다. 대개 원나라 시대에 살았던 인물들이 그렇듯 그에 관한 기록이나 글이 많지 않고, 그저 여기저기 흩어져 남은 시문과 기록을 엮어 살아온 얼개를 짐작할 뿐이다. 그것은 몽골의 시대이기 때문에 여태까지의 국가와 사회의 기록이라는 작업이 무너져 있을 때라서 어쩔 수 없다. 원나라 인물 가운데 구체적으로 생애를 알 수 있는 사람은 조정에 나가서 큰 벼슬을 한 사람들뿐이다. 왕몽의 경우 지방관을 잠시 했다거나 하는 몇몇 사실들과 황학산에 들어가 30년 가까이 '청산에 누워 흰 구름만 바라보는臥靑山, 望白雲'의 세월을 보낸 일은 알고 있다. 그리고 원나라가 망하고 명나라 관리가 된 다음의 일들을 알 수 있을 뿐이다. 그러나 그의 기록이 사라진 또 다른 이유도 있다.

 왕몽은 자가 숙명叔明이어서 '왕숙명'이라 부르기도 하고,

황학신에서 살았다고 황학산초黃鶴山樵, 또는 황학산인黃鶴山人이라는 호를 쓰기도 했다. '초樵'는 나무꾼이라는 뜻으로 자신을 비하해 한 말이고, '산인山人'은 나중에 명나라 때에 크게 유행을 하게 될 '은거자'를 이르는 말이다. 왕몽 역시 절강浙江 오흥 사람으로 남인에 속하지만, 같은 시대의 다른 남인 출신의 문인들과는 비교할 수 없었다. 왜냐하면 그는 천하의 조맹부의 외손자였기 때문이다. 조맹부는 원나라 초기의 남인으로, 그 집안은 가장 높은 벼슬을 지낸 집안이니 여식女息의 결혼도 아무나하고 하지는 않았으리라는 것쯤은 짐작할 수 있다.

조맹부의 넷째 딸과 결혼한 왕몽의 아버지 왕국기王國器에 대한 기록은 많지 않다. 그의 아버지가 남긴 산발적인 시문들을 볼 때 그가 살던 오흥 지방의 이름난 문사였으며, 여러 문인들과 활발한 교류를 하고 있었음을 알 수 있다. 그는 직접 그림을 그리지는 않았던 것 같으나, 감식안 자체는 상당했던 것 같다. 그의 친구들 가운데는 원 사대가의 한 사람인 황공망黃公望과 문인이자 서화로 이름난 장우張雨 같은 사람들도 있었다. 이들은 당시 도교의 도사道士들이었으니, 왕몽의 아버지도 이 당시 대다수의 문인들과 마찬가지로 도교적 성향을 지녔을 것이다. 왕국기는 서화들도 많이 수집했기에

왕몽은 집에서 이 그림들을 수시로 볼 수 있었다. 곧 왕몽은 태생부터 글씨나 그림과 아주 가까이 지닐 수 있는 천혜의 환경 속에서 자랐음은 틀림없다. 그렇게 보면 왕몽의 집안 도 상당한 학식을 갖추고 성세도 있는 집안이라 단정할 수 있다.

왕몽의 든든한 배경이 되었던 조맹부가 출사出仕한 이후로 4대가 원나라에서 벼슬을 지냈다. 이 때문에 그의 일가는 종실로 원나라의 황제를 섬긴 '변절자'라는 비난을 받았다. 외할아버지와 손자가 정치적 신념이나 가풍이 꼭 일치하리 라는 법은 없지만 대개는 비슷할 수밖에 없다. 이 당시는 서 로 통하는 면이 없는 집안끼리 혼인을 맺는 일은 없었기에 왕몽은 외가와 같은 배경에서 자라 비슷한 생각을 지니기가 쉬웠다. 그렇기에 왕몽의 경우는 오진의 경우와는 삶의 형 태가 달랐으리라는 점은 쉽게 짐작할 수 있다.

그리고 실제로 왕몽은 황학산에서 은거하겠다 하기 전에 벼슬을 지낸 적이 있다. 이때 과거시험도 있었지만 왕몽의 경우 굳이 과거를 보지 않아도 벼슬하기가 어렵지는 않았을 터이다. 관직을 얻는 것은 외가의 외숙부에게 부탁만 하면 충분히 들어줄 수 있는 것이고, 그렇게 천거를 통한다 해도 특별히 차별이 있거나 하지도 않았으며, 왕몽 자신도 관직

에 오를 만한 충분한 능력이나 학식도 있었을 것이다.

어쨌거나 1340년 전후로 왕몽은 황제의 직할 지방기구인 강절행성江浙行省에서 '이문理問'이라는 벼슬을 지냈다. 행성의 '이문'이라는 벼슬이 비록 고관은 아니었지만 그렇게 낮은 벼슬도 아니고, 실권이 없는 관직도 아니었다. 그의 당시 나이를 생각하면 어울리는 직책이었고, 향리를 떠나지 않아도 되었으니 일신의 영달을 생각했으면 괜찮은 벼슬이었을 수도 있다.

그런데도 그는 얼마간 벼슬살이를 하다가 내던지고 황학산에 들어가 산다. 사실 이 시기는 원나라의 힘이 쇠락해갔으며 황제의 자리 계승을 위한 귀족들 사이의 권력다툼이 꽤 긴 시간 지속되던 때이다. 중앙의 세력다툼이 지방의 행성에도 영향을 미치지 않을 수야 없겠지만, 그리 높지 않은 관리에게까지 심각한 영향을 끼치지는 않았을 터이다. 시절이 하수상하기는 했지만 금세 경천동지할 일이 벌어지지는 않았으며, 훗날 이 지역에서 발생할 남인들의 반란도 움직임이 거의 없을 때였다. 그러므로 왕몽이 단지 정치적인 이유에서 관리를 그만두고 은거를 택하지는 않았을 것이다.

왕몽이 행성의 지방관을 한다는 것 자체가 성에 차지 않았을 수 있다. 더군다나 북경 황실의 정권 자체가 변동이 심

했기 때문에 중앙으로 진출할 길이 없는 지방 관리의 생활은 매력이 없었을 수 있다. 또한 왕몽의 도교적인 성향과 그가 오랜 기간 알고 지냈던 도사들의 영향을 받았을 가능성도 크다. 몽골의 지배를 받으며 도교가 번창한 것은 남송 사람들이 세속에서 핍박을 받고 천대를 받으니 이를 피해 은거하고자 했기 때문이다. 이를테면 원 사대가의 한 사람인 황공망도 지방의 작은 관리를 지냈으나, 사건에 연루되어 남송인으로 차별을 받자 도교의 도사가 되어 은거한다.

강남 지방에 사는 많은 문인들은 도교의 은일로 자신의 입지를 합리화하기를 좋아했다. 왕몽의 경우 유력 가문에다 관리였기에 핍박까지 받을 일은 없지만, 어쨌든 지방의 관리로 지내기 위해서는 색목인들과 자주 부딪칠 수밖에 없었으며, 이런 모습이 향리의 수많은 친구들에게도 좋은 모습으로 비치지 않았기에 벼슬을 그만둔 것이 아닐까 하는 생각이 든다. 이 당시 강남에 사는 문인들은 현실에서 쓸모없는 유교의 굴레를 벗어나 유행처럼 도교나 불교의 선종의 전통을 따르고 있었으며, 왕몽의 외조부이자 유학자인 조맹부조차 종교적으로는 도교적인 성향이 강했다.

어쨌거나 왕몽은 30대의 나이에 벼슬을 버리고 황학산으로 들어가 초막을 짓고 산다. 황학산은 강남의 가장 큰 거

점인 항주杭州 북쪽의 산으로 그리 높거나 웅장한 산이 아니다. 남송의 도읍인 임안臨安 근처의 산을 은거지로 삼은 것은 깊은 산이나 오지에서 세속과의 인연을 끊으려는 생각은 아니었던 것 같다. 그저 도시와 멀지 않은 가까운 산에 초막을 지어 명목상의 은거지로 삼고, 종교적인 수양도 쌓고, 또 흥이 나면 세속에 나와 친구들과 시를 짓고 그림을 보면서 어울리며 지내지 않았을까 추측한다.

왕몽은 은거 이후에도 많은 사람들과 만났으며, 줄곧 외부에 출입했다. 그의 은거지는 이런 성향에 딱 맞을 정도의 좋은 위치였다. 고향 오흥이나 소주蘇州, 가흥嘉興이나 금릉金陵 소흥紹興 등지와, 멀리는 구강九江이나 남창南昌에 이르기까지 벗들과 함께 유람하거나 친구들을 찾아다니기에 딱 적합한 위치였다. 왕몽은 평생 수많은 산들을 그렸지만 자신이 30년을 주거지로 삼은 황학산을 그린 그림은 딱 두 점이 남아 있다. 물론 이것보다 많이 그렸는데 없어진 것일 수도 있지만, 대단한 경치의 산은 아니라서 그랬을 가능성이 더 크다.

〈곡구춘경도谷口春耕圖〉와 〈황학산록黃鶴山麓〉이라는 그림이 그것인데, 특히 앞의 그림은 황학산을 배경으로 자신의 초당草堂과 채마밭이 보인다. 제문을 보면 초당에서 글을 읽고,

직접 씨도 뿌려 자그마하게나마 농사도 짓고 했나 보다. 그러니 은거라면 은거라 할 수 있고, 현실도피라 하면 그렇게도 볼 수 있으며, 전원생활이자 종교적 수양이라 하면 그렇게도 해석할 수 있는 그런 생활을 거의 30년 동안이나 한 셈이다.

원나라 말기에 이 옛날 남송의 거점 지역이 반원反元 운동을 활발하게 벌일 때 왕몽이 어찌 지냈는지에 대한 확실한 자료는 없다. 그때도 초당에서 지내면서 세상일과 담을 쌓고 지냈는지, 또는 여러 친구들과의 관계에서 일정 부분 가담을 했는지는 지금 확실히는 알 수 없다. 그러나 왕몽이 원나라에서 벼슬길에 나서고 그만둔 것도 일정 부분은 세상에서 무슨 일을 하고 싶은 욕망에서 비롯된 것이고, 이제 몽골의 세력이 쇠퇴하여 그것이 가능한 것처럼 보이는 때라면, 그리고 그의 성향을 보면 참여했으리라 가정함이 맞을 것 같다. 왕몽이 참여했다면 그가 속한 지역으로 보아 장사성張士誠*의 휘하였을 것이고, 주원장이 장사성을 무찌르고 강남 지역을 통일한 뒤에 주원장의 휘하로 편입됐을 것이다.

* 원나라 말기에 강소성江蘇省의 소금중개인이었으나 14세기 중반 원나라에 반란을 일으켰다. 소주蘇州를 중심으로 오국吳國을 세워 한때 세력이 절강성浙江省까지 이르렀으나, 남경南京을 근거로 삼은 주원장朱元璋에게 패하고 포로가 되자 자살했다.

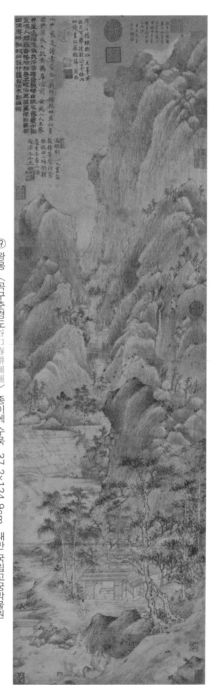

⑨ 왕몽, 〈곡구춘경도谷口春耕圖圖〉, 종이에 수묵, 37.2×124.9cm, 대만 국립고궁박물원

왕몽에게 은일은 잠재적 도피였고 산은 도피의 장소였을 뿐이다. 그것도 깊은 산이 아닌 속세와 오고가기 편한 산이었다. 세상이 바뀌어 다시 강남의 제국인 명나라가 되었을 때, 그가 이미 당시로는 노년의 나이였음에 관직 제안을 받아들인 것을 보면 은일보다는 양명揚名과 자신의 포부를 펴는 일에 더 관심이 많았음을 알 수 있다. 어쨌든 그가 관직에 오른 것은 주원장이 북벌을 하던 초기의 일이었다. 당시는 나라를 새로 세워 관리가 모자랐을 때이니 천거를 받아 바로바로 임명해야 했을 시기이다. 그렇게 30년 동안 은거를 하던 왕몽은 일거에 남경에 가서 여러 관료들과 사귈 수 있었으며, 중앙의 관료 또는 북방의 커다란 주州의 수장이 되어 자신의 뜻한 바를 이룰 수 있었다. 그러나 그의 그림을 좋아하는 기호가 결국은 일생의 종지부를 찍게 할 줄은 그때는 미처 몰랐을 것이다.

이 시절에 그는 그림을 구경하러 황제 아래 가장 높은 승상丞相인 호유용胡惟庸의 집에 다른 사람과 같이 찾아간 적이 있었다. 호유용이 개국공신이자 권세가였기에 수집한 그림도 많았던 모양이다. 이 일 때문에 나중에 결국 사단이 났다. 1379년에 호유용은 주원장의 분노를 사서 벼슬에서 물러나고, 결국은 이듬해 모반을 했다는 죄를 뒤집어쓰고 처

형되고 만다. 그렇지만 사건은 거기서 끝나지 않아 대대적인 연루자 색출이 시작되고, 호유용과 평소 왕래를 했던 사람 수만 명이 이 일에 연루된다. 결국 몇 년 뒤에 왕몽은 호유용의 집을 찾아 그림을 구경한 일이 밝혀져 투옥되었으며, 결국 감옥에서 목숨을 거두게 된다.

왕몽 스스로도 생각해보면 30년이라는 세월을 산속에서 초옥을 짓고 은거를 한다 했는데, 이제 노인이 되어 대명천지大明天地를 만났나 했더니 곧바로 죽는 신세가 되었다. 왕몽은 이렇게 반역으로 죽은 인물이었기 때문에 명나라 내내 빛을 볼 수 없었다. 그것이 왕몽의 기록이 많지 않은 또하나의 이유이다. 명나라에서 왕몽은 역적 호유용과 내통한 모반자였기 때문에 그와 관련된 많은 것들이 사라져버렸다. 그래서 그의 죄상이 희석되기까지는 시간이 오래 걸렸으며, 결국 명나라 말기가 되어야 원 사대가의 일원으로 꼽히고 다시 부활한다. 오진보다 왕몽이 빛을 본 시기가 늦은 것도 이러한 까닭이 숨어 있다. 오진이 심주에 의해 발굴된 원나라의 화가라면 왕몽을 어둠에서 끄집어낸 사람은 동기창董其昌이었다.

왕몽이 산만 그린 이유는

왕몽의 남아 있는 그림은 소재가 거의 전부 산이다. 같은 강남에 살던 오진의 산수화가 물과 산임을 감안하면, 그리고 묵죽화와 같은 다른 영역의 작품도 있었던 것을 보면, 그는 강남 출신의 문인화가로는 유난히 산만 소재로 삼았다. 이는 호수와 강이 많은 강남의 화가로는 무척 드문 일이다. 물론 그의 산수화에 시냇물이나 강이 등장하지 않는 것은 아니니 물을 전혀 그리지 않았다고 할 수 없지만, 그의 그림의 주된 주제는 오로지 산이었다. 그가 주로 산을 그린 이유는 과연 무엇일까.

산수화는 본디 병풍에 그려 장식이 목적이었지만, 이것을 대자연의 풍경이 주제인 새로운 장르로 만들어 자연의 위대함을 나타내려 함이었다. 그러던 산수화에 '은일'의 뜻이 스며들게 된 것은 난세에 세상의 시끄러움을 떠나 자연을 벗삼으며 자연의 느낌을 표현하기 시작하면서였다. 자연스럽게 산수화에 '은일'이라는 뜻이 담겼지만 그렇다고 문인들이 혼란을 피해서 자연에 은거하는 풍토가 만연했다고 보기는 어렵다.

그러다 원의 치세가 되면서 문인들의 사회적 역할이 사라지고 나서 어쩔 수 없이 '은일'이란 뜻이 산수화에 나타났

다고 보아야 한다. 물론 이 원나라의 은일은 꼭 예술의 분야에만 국한되었다고 보기는 어렵다. 관료로 치세에는 관여할 수 없고 할 일은 없어진 문인들은 대개는 사학私學을 만들고 문인 자제와 청년들에게 글을 가르쳤는데, 과거가 중요하지 않은 이 시기에는 노자와 장자가 주요 과목이었다. 이것도 일종의 '은일'이라 할 수 있다. 학생을 가르치며 세월을 보내고, 자연과 벗 삼아 시를 짓고, 노장老莊에 심취하는 것을 은일이라 부르지 않으면 또 무엇이라 부를 것인가.

원나라 때의 문인화가들의 산수화에는 처음부터 '은일'의 의미가 스며 있을 수밖에 없었다. 오진의 회화는 물론, 황공망도 도교의 도사가 되어 이런 '은일'을 실천했으며, 예찬倪瓚*은 삶뿐만 아닌 맑은 그림의 느낌조차 '은일'의 전형이었다. 군더더기 하나 없이 깔끔한 예찬의 그림은, 일생 동안 티끌 하나 없이 맑은 마음으로 살려고 했으며 은일의 굴레에서 한 발자국도 벗어나지 않으려 노력한 그의 생애와도 너무 닮아 있다. 실제로 예찬과 왕몽은 같은 시대를 살아간

* 예찬(1301-1374)은 원나라 말기의 화가로 자는 원진元鎭이고, 호는 운림雲林이라 했다. 그는 부잣집 태생으로 집에 고서화가 그득했다고 한다. 예찬은 주위 문인들과 사귀며 은둔 생활을 했으나, 원나라 말기에는 가산을 정리하여 모두 나눠주고 유람하다, 말년에 귀향하여 병시했다. 농묵으로 티 없이 맑고 깨끗한 산수화를 그려, 후대 화가들의 전범典範이 되었다.

친구였다. 그는 왕몽과는 달리 벼슬길에 나가라는 권유를 받았지만 단호하게 거절하고 숨은 선비의 삶을 살았다.

왕몽의 산수화 또한 이런 이 시대의 '은일'의 표현이라 할 수 있으며, 특히 그가 산만 줄곧 그렸다는 점은 남들보다 '은일'이란 이념에 특별히 집착했음을 알 수 있다. 그러나 그림의 세계에서는 왕몽이 '은일'을 동경했을지는 몰라도, 세상이 바뀌자 세속 욕망을 지우지 못하고 벼슬길에 나가 결국은 속세에서 생을 마감했다.

왕몽은 예찬과는 달리 속세와 은일의 사이에서 무척 고민했다. 아마도 본마음은 속세였으나 이상향은 은일인 마음속의 딜레마가 있었을 것이다. 자신의 외향적인 성격은 세상에 나아가 자신의 능력을 과시하고 싶었지만, 자신이 원하는 정도의 벼슬은 손에 들어오기가 쉽지 않았을 것이다. 다른 한편으로는 속세를 떠나 신선처럼 사는 은일의 세계는 선망의 대상이었다. 구차한 지방의 벼슬을 겪으며 맛본 관직의 세계가 마냥 위엄 있고 즐겁지 않다는 점을 느꼈으며, 산에 초막을 짓고 도사와 같이 청빈하게 사는 삶 또한 지고지순한 것 같았다. 늘 그 둘 사이를 방황했기에 예술 표현으로는 이상향인 산을 택했다. 자신이 그리는 지고지순한 산이 그의 마음속 욕망을 가리고 덮어주기를 기대했다.

이미 남송의 화원의 산수에서 벗어난 원나라의 산수화는 오진과 황공망을 거치면서 '은일'의 기운으로 가득 차 있었다. 오진과 황공망의 그림을 보면 원나라의 산수화는 시작부터 은거자의 회화가 된 셈이다. 그러나 왕몽이 은일에 치우치기에는 다른 이들과는 다른 무엇이 있었다. 그것은 그의 출신과 조맹부의 외손자라는 것이었다. 조맹부에게는 높은 관직도 있었지만 그는 원을 대표하는 이름난 문인화가이기도 했다. 또한 조맹부의 부인이자 자신의 외조모 또한 이름난 화가인 관도승管道昇이었다. 또한 외삼촌인 조옹趙雍도 이름난 화가였으며, 사촌들도 화가가 많았다. 왕몽 또한 외조부처럼 화가의 기질과 가문이라는 우월한 지위가 있었다.

그런 남들보다 월등한 배경이 있었기에 마음만 먹으면 지방관에 나갈 수도 있었다. 그가 강남의 중심부에 은거하면서 많은 사람들과 왕래하고 여행을 하며 편안한 삶을 지낼 수 있었던 것도 세력 있는 집안의 일원인 덕택이다. 출신이 지닌 현실적인 힘과 배경이 있었기에 겉으로는 '은일'을 표방하고 '은거'하는 것처럼 보였지만, 자신의 욕망은 그대로였기에 현실의 은거는 갈팡질팡했던 셈이다. 그래서 그는 겉으로는 이상의 '은일'을 대표하는 산을 그렸지만 그의 마음속에서 꿈틀거리던 욕망을 어찌할 수는 없었다. 그것을

형상으로 표현한 것이 바로 그 '용맥'일지도 모른다.

사실 산을 그리며 '용맥'을 표현하고자 하면 온 산의 경치를 머릿속에 넣고 여러 시점들을 융합해서 이를 표현할 수밖에 없다. 우연히 그런 표현이 생겨나는 것이 아니라는 뜻이다. 왕몽이 오랫동안 이런 산의 지세에 숨어 있는 꿈틀거리는 힘을 관찰하고 이를 머릿속에서 재구성했다는 사실은, 내면에 자신의 마음을 담은 산을 계속 그리고 있었음을 뜻한다. 오진이 끝없이 흘러가는 물결과 되풀이되는 고기잡이를 그린 것은 그의 마음의 상태를 표현한 것이다. 정사초鄭思肖가 난을 그리며 땅을 그리지 않은 것은 이미 나라를 빼앗겼다고 생각했기 때문이다. 같은 사물을 봐도 화가의 마음 상태에 따라 그 사물들은 바뀐다. 마음속에 욕망이 들끓던 왕몽은 '은일'의 거처로 산을 보았지만, 그 산에도 꿈틀꿈틀한 힘이 솟아나는 듯한 '용맥'이 왕몽에게 보인 것이다, 이것을 표현하기 위해 마음의 심상을 다시 가다듬고 붓과 먹으로 표현해내었을 것이다.

물론 왕몽 자신이 그것이 현실을 향한 마음속의 욕망이라고 느끼지 못했을 터이지만, 고요한 산수를 그리면서 힘 있는 '용맥'을 중심으로 그림을 그려가는 것은 그에게 말할 수 없는 쾌감을 주었을 터이다. 그것이 그의 속마음이었기 때

문에 산속의 고요함에 억누른 자신의 마음이 뛰는 것을 느꼈을 터이다. '은일'을 그리면서 남에게 드러낼 수 없는 마음속의 욕구도 충족시켰으니, 그 카타르시스를 상당히 즐겼을 것이다.

왕몽이 벼슬살이를 할 때 한동안 중국에서 가장 이름난 명산인 태산泰山이 있는 태안泰安의 지주知州로 부임한 적이 있다. 태산은 중국 중원에서 가장 으뜸인 산이고, 산의 대명사처럼 여기고 있는 산이기도 하다. 중국 전역으로 범위를 넓혀도 그 독보적인 위치는 변함이 없다. 산이 좋아 산에 은거하는 그림만 그린 그에게는 이보다 더 좋은 근무지가 있을 수 없다. 그 태안의 중심에 있는 그의 집무처에서는 창을 열면 태산이 한눈에 가득 들어왔다고 한다.

이때 산을 좋아하는 왕몽은 태산을 그림으로 그렸다고 한다. 어느 날 그보다 연배가 한참 아래인 소주 출신의 화가인 진여언陳汝言이 태안으로 찾아오자 그 태산의 산수도를 보여주었다. 그리고 왕몽이 실제의 태산을 보여주러 창문을 열자 그날 갑자기 눈보라가 흩날려 태산이 하얗게 변해 있었다고 한다. 그러자 여기에 흰 가루를 더해 설경도를 만들어 제목을 〈대종밀설도岱宗密雪圖〉라 붙였다. '대종岱宗'은 태산의 다른 이름이고 '밀설密雪'은 함박눈이란 뜻이다. 이 그림이

남아 있으면 왕몽의 또 다른 면모를 볼 수 있을지 모르는데 그림 제목만 남았다. 태산의 설경이 그려진 이 작품에도 '용맥'이 꿈틀거리고 있을 터인데, 더구나 태산은 중원의 가장 이름난 명산이라 그 용맥의 기세가 상당할 터인데, 그림을 볼 수 없는 것이 아쉽다.

진여언과 〈대종밀설도〉의 이야기로부터 두 가지를 추측할 수 있다. 하나는 왕몽은 산을 보면 그리고 싶어 하는 산을 사랑하는 사람이라는 사실이다. 화가는 자신이 좋아하는 것을 주로 그린다. 그렇기에 창문밖에 실제 태산을 두고도 또 태산의 그림을 그렸다. 자신이 좋아하는 산을 마음에 새기고, 마음에 새긴 산을 다시 필묵으로 화폭에 옮겨놓았다. 그러나 벼슬에 나아간 왕몽에게는 '은일'은 지난날의 추억이었을 것이다.

다른 한 가지는 진여언과의 인연이다. 그가 벼슬을 하고 있는 근무지까지 찾을 정도면 상당히 절친했다고 봐야 한다. 더군다나 왕몽과 진여언은 나이도 꽤 차이가 난다고 알려져 있다. 같이 그림을 그리고 좋아하는 문인이지만 친밀한 관계가 아니면 태산까지 오지는 않았을 터이다. 진여언은 장사성의 휘하에서 관직에 있었다. 그리고 진여언도 왕몽과 마찬가지로 호유용 사건에 연루되어 옥사했다. 아마도

주원장은 호유용의 사건을 빌미로 해서 다른 진영에서 넘어온 관리들을 숙청하려 했던 것일 수도 있다. 그렇다면 왕몽은 호유용의 그림을 보러 갔기에 죽은 것이 아니라, 섣부른 벼슬 욕심으로 결국 자신을 해치고 만 셈이다.

▌ 동기창은 왜 왕몽의 그림을 좋아했을까

앞에서 회화의 역사에서 매몰되었던 왕몽을 명나라 말기에 다시 꺼낸 사람이 동기창이었다고 했다. 동기창은 명나라의 마지막을 대표하는 화가의 한 사람으로 그의 '남북종론南北宗論'은 이후 미술론의 기준이 되었으며, 수많은 문인화가들이 그를 추종하게 된다. 그의 큰 영향 때문에 왕몽은 완벽하게 부활할 수 있었으며, 그의 산수화는 동기창 추종자들에 의해 산수화의 전범이 되었다. 그렇다면 동기창은 왕몽의 그림에서 무엇을 보았으며, 어떤 왕몽의 매력에 빠졌기에 그렇게 찬양하는 전도사가 되었는지가 궁금하다.

동기창 자신은 천재적인 예술가 스타일이 아니다. 동기창이 향시에서 득의의 뛰어난 답안을 쓰고도 1등으로 통과하지 못했는데, 나중에 그 원인이 글씨가 형편없어서임을 알게 되었다. 그때 열일곱 살부터 부단히 절차탁마하여 서예

의 일가가 된 사람이다. 동기창이 결국 과거에 급제하여 당상관이 되었지만, 정치적 변동이 많은 시절이라 북경에서 벼슬을 살 때보다 향리에 돌아와 지내는 시간이 더 많았다. 그래서 집에서 한가한 시간에 수많은 서예와 회화 작품을 사서 모으고 부지런히 이들을 베끼고 베껴서 일가를 이뤘다. 그러니 동기창은 글씨와 그림을 그리느라 닳아버린 붓으로 무덤을 몇 개 만들 정도로 노력을 기울인 화가이다.

그런 동기창에게 그림이란 단순히 베끼는 것이었고, 그래서 그가 그림에서 가장 중요하게 여긴 것은 그림을 구성하는 선들인 서예의 추상적인 아름다움이었다. 그에게는 남의 그림을 베끼는 것은 하등 부끄럽게 여길 일이 아니었으며, 오히려 앞선 화가의 뛰어난 필선을 배워 익힐 수 있는 자랑스러운 일이었다. 그렇다. 그가 얼마만큼 베끼기에 공력을 기울였는지는 송·원宋元 화가들의 그림을 축소해서 베낀 화첩 〈방송원인축본화급발仿宋元人縮本畵及跋〉(송원 화가들 작품의 축소본 모사작과 발문)을 보면 잘 알 수 있다. 동기창의 그림은 또 다른 수행의 공구였던 셈이다. 그런 동기창이 왕몽 그림을 구해 그것을 베끼면서 가장 먼저 반한 것이 왕몽의 필선이었다. 왕몽의 그림은 담묵에서 농묵으로 옮겨가며 그림을 그리면서도 담묵이나 농묵이나 굵은 선이나 가는 선이나

결코 흐트러짐이 없었다. 동기창이 왕몽의 필선에 흠뻑 반했다.

그런 뒤에 '용맥'이 들어오기 시작했다. 그 꿈틀거리는 산들의 리듬은 마치 여러 개별 글자들로 이루어진 한 폭의 서예 작품이 꿈틀거리는 듯이 느꼈을 것이다. 동기창이 왕몽의 작품을 '방仿했다'라고 표기한 작품은 그리 많지 않지만, 그의 작품은 대략 1600년을 전후로 해서 왕몽의 필선과 기법에 많은 영향을 받고 있음은 분명하다. 여기에 소개한 〈청변은거도〉가 바로 동기창의 소장품이었다. 그래서 동기창은 1617년에 이 그림을 '방'하여 〈청변도靑卞圖〉를 남겼다. 이 그림을 보면 동기창이 왕몽이 그린 산의 덩어리를 따로 떼어내서 '용맥'을 시험하고 있는 것이 보인다. 동기창의 눈에 왕몽의 그림이 깊숙하게 자리 잡은 이유는 필선과 용맥 이외에도, 왕몽이 능수능란하게 운용했던 먹의 농도의 미묘한 변화가 마음을 사로잡았기 때문일 것이다.

동기창은 중앙의 관직에서 나설 때와 물러설 때를 잘 아는 사람이어서 커다란 정치적인 화를 잘 피해갔다. 그래서 자신이 위험하다 싶으면 사직하고 향리로 내려가 시와 글씨, 그림으로 수행을 하고, 향리에 있다가 조정에서 자신이 필요해 부르면 관직에 나아갔다. 동기창의 속마음은 북경의

조정에서 마음껏 권력을 쥐고 흔들고 싶었겠지만, 그러다가는 언제 탄핵되어 목숨을 잃을지 모를 일이었다. 결국 그의 속마음도 벼슬을 나가고 싶은 마음을 숨기고 은거를 이상으로 삼는 왕몽과 다를 바가 없었을 것이다. 왕몽이 표현한 필선과 농묵, 그리고 용맥은 동기창에게 이심전심으로 전해져, 무한한 존경심을 지니고 그의 작품을 저본 삼아 수행을 해나갔을 것이다.

명나라 초기에 왕몽은 비극적인 최후를 맞이하고, 그와 관련된 것들도 그의 옥사와 함께 세상에서 사라졌지만, 몇 점 남은 그의 산수도들은 그렇게 동기창을 만나 화려하게 부활한다. 동기창은 왕몽의 외조부인 조맹부가 황손으로 몽골에 협력했다 하여 비판했다. 그러나 왕몽은 원나라 조정 관료를 지내지도 않았고, 사실상 명목뿐의 은거이지만 그래도 몽골의 세력과 담을 쌓았기에 상찬을 했다. 동기창의 상찬에 힘입어 왕몽은 오진, 황공망, 예찬으로 이어지는 원 사대가에 꼽힐 수 있었으며, 이후에 청나라 초기까지 산수화, 특히 산 그림에서는 절대적인 위치를 차지한다. 오히려 동기창 이후로 너무나 많은 문인화가들이 왕몽을 베껴서 문제가 될 정도였다.

명나라의 태조인 주원장부터 시작한 고위직 관리가 숙청

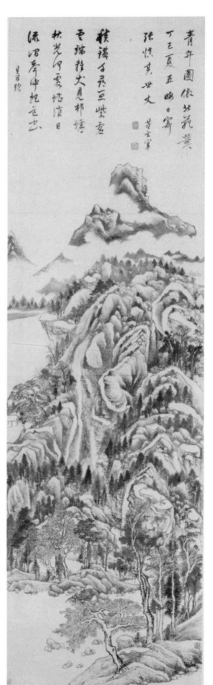

青弁圖倣北苑筆

丁巳夏五晦。寫

張恂其世文

董其昌

積漢于雲互縈互

雲端雜犬見郵塲

扶岑仰雲壤頃日

流泗拏申抱老出

昌胤

⑩ 동기창, 〈청변도青弁圖〉, 종이에 수묵, 66.9x225cm, 클리블랜드 미술관

당하고, 그와 연관 있는 관료들이 떼죽음을 당하는 풍조는 나라가 망할 때까지 지속됐다. 그러니 동기창의 관직생활이 조심스러웠던 것도 왕몽의 호유용 사건에 연루되어 죽었을 때부터 시작된 일이다. 왕몽은 명의 관료 비극사의 초기 희생자였다. 동기창 또한 명나라의 관료였으니 그런 역사적 사실을 잘 알았을 것이다. 그리고 왕몽의 필적과 그림을 모사하면서 그에 대한 연민과 동질감을 느꼈을 것 같다. 그들은 세월은 떨어져 있었지만, 아마 같은 시대에 살았더라면 서로를 이해하는 친구가 되었을 수도 있겠다.

▌ 그렇다면 왕몽은 이 그림을 왜 그렸을까

다시 〈청변산은거도〉로 돌아가 그 시기에 왕몽이 이 그림을 그린 뜻을 추측해보기로 하자. 이 그림을 그린 시기의 왕몽 나이는 환갑에 가깝고, 그림을 받은 조린도 적어도 마흔은 넘은 중년의 나이였다. 그렇기에 제목의 '푸를 청靑'을 계절이 아닌 두 사람의 인생의 젊음을 뜻한다고 보기에는 둘 다 나이가 너무 많다. 계절로 보기에는 이 지역의 산은 상록이다. 물론 봄과 겨울의 미묘한 차이는 있지만 계절로 여기기도 석연치 않다. 그것도 아니라면 이것은 아마 외조부인 조

맹부의 젊은 시절에 대한 비유가 아닌가 하는 생각이 든다. 그것은 이 시기 왕몽과 조린이 조맹부가 젊은 시절 겪었던 딜레마를 똑같이 겪고 있기 때문이다.

그 뒤로 나오는 '은거'란 표현은 일종의 가정법 같다. 가령 '젊은 조맹부가 원나라 조정으로 출사하지 않고, 이 변산에 은거했더라면'이라는 가정이 숨어 있는 것 같다. 아마도 이 그림을 그릴 때 강남에는 여러 반원反元 세력이 할거하고 있었으며, 거기에 동조하고 있는 자신의 처지를 외조부 조맹부와 비교하며 그린 그림이라는 추측을 하는 것이다. 이 그림을 그릴 시기에 왕몽은 긴 은거 생활을 마감하려 하며, 이미 장사성을 도와 어떤 일을 맡기로 했을 수도 있다. 그로부터 몇 해 지나면 장사성이 주원장에게 패하고, 자신은 주원장의 휘하로 편입되어간다. 그런 시점에서 외할아버지의 손자와 함께 '은거'와 '출사'라는 의미를 곱씹고, "만일 외조부 조맹부가 젊은 시절에 푸른 변산에 은거했다면" 하는 것이 이 그림의 뜻이 아닐까 짐작하는 것이다.

그 이유는 마땅히 제문題文이 들어가야 할 그림에 시도 글도 한 편 없이 그저 암시적인 제목과 그린 시점만을 달아 놓은 점 때문에 더욱 그렇다. 왕몽 자신이나 조린이 출사를 앞두고 있는 시점이라면 섣불리 반원 세력에 합류하는 것

을 밝힐 수 없다. 그것이야말로 결정적인 증거를 남겨두는
셈이다. 당시는 무척이나 민감한 시점이라, 강남의 각 지역
은 반원 운동이 활활 불타오르는 형세였지만, 그 안에 친원
세력도 있고, 강남 이외의 지역은 아직 반원 운동이 시기상
조인 시점이었다. 그러니 경솔하게 자신의 뜻을 남겨두기는
어려웠고, 동생 조린은 글 한 구절 없어도 이심전심이 통할
상대였다.

원나라 초창기인 1286년에 송나라 황족인 조맹부는 서른
셋의 나이로 북경에 올라가 쿠빌라이 칸인 원 세조를 알현
하고 관직을 제수한다. 이때 남송의 유민들 가운데 유력한
가문의 젊은이들 20여 명과 함께 원의 관직을 받는다. 원으
로서는 일종의 남송 유민에 대한 유화책이고, 이것이 강압
통치 속에서 숨통 틔우기와 같은 역할을 해주기를 기대했
다. 그 스무 명의 젊은이들 가운데 조맹부가 핵심이었다. 쿠
빌라이는 조맹부에게 가장 큰 관심을 표시했고 그에게 스무
명 가운데 가장 중요한 황제의 조서를 기초하는 관직을 내
렸다.

사실 황손인 조맹부가 원의 치세에 협력하는 일은 남송의
문인들 사이에서 커다란 논란이 되었다. 황손으로 또 문인
으로 자신의 조상들의 나라를 멸망시킨 몽골의 지배에 협력

해서야 되겠느냐 하는 비난을 받았다. 조맹부 또한 이 거센 비난을 예상치 못한 바는 아니었을 것이다. 그 자신도 처음에는 이 발탁을 피하고 거절했으며, 당연히 산속에 은거하는 생활을 염두에 두었을 터이다. 그러나 그를 발탁하러 내려온 사람이 스승이었던 정거부程鉅夫*였기에 인정상 피할 수 없었으며, 그의 젊은 시절의 궁벽함도 막다른 골목에 처해 있을 때였다. 황손으로 또 남송의 지식인으로 절개를 굽혔다는 비난을 피할 수야 없겠지만, 그래도 자신이 조정에 있으면 핍박받는 남송의 유민들과 친구들을 위해 무엇인가 할 수 있으리라 생각했기 때문에 이를 받아들였다.

사실 원나라의 조정에서 벼슬을 하더라도 실권은 몽골인들이 쥐고 있으며, 그들의 위세에 둘러싸여 아무런 실질적인 역할을 할 수 없음을 깨닫기 전까지는 그나마 조맹부는 이런 생각으로 자기 위안을 삼았다. 그리고 대체로 자신의 역할이 북경에서는 화병의 꽃과 같은 역할, 또는 대세에 큰 영향을 주지 못하는 지방관의 역할이라는 걸 알았을 때 조

* 정거부(1249-1318)는 남송의 문인이지만 남송 말기에 숙부를 따라 원에 항복을 해서 원나라의 관료가 되었다. 원의 세조世祖에게 총애를 받았으며, 원의 치하에서 남송인들을 보호한 업적이 있다. 세조에게 건의하여 남송인들을 조정에 발탁했으며, 상가桑哥와 권신들의 폭정에 저항하기도 했다.

맹부 자신은 절망했을 법하다. 그러나 한 번 출사한 뒤로는 모든 것이 여의치 않고 그런 갈등을 일생 동안 겪어야 했다. 조맹부가 고향에 돌아가 '은거'를 하고자 한 것은 그런 갈등 때문이다. 그리고 아마 고향의 산속에서 은거를 한다면 가장 먼저 생각한 산이 바로 이 변산일 것이다.

왕몽으로서는 자신이 세상에 벼슬을 하러 나가면서 외할아버지의 출사의 길과 영욕을 머릿속에 떠올렸을 것이다. 왕몽이 외할아버지의 삶 전체를 직접 보지는 못했지만 집안에서 이야기를 들어 알고 있었을 터이고, 이제 손자인 자신과 동생인 조린이 그와 같은 갈림길에 서 있다는 것을 느꼈을 터이다. 그것이 산속 은거냐, 아니면 출사냐를 택해야 하는 기로에서 다시금 고민하고 있다. 이 당시는 거의 마음의 결심을 한 시점인 것이다. 자신의 이상을 따르자면 '은거'겠지만, 외조부의 뒤를 따라 세상에 나가 자신의 뜻을 펼치리라 마음을 먹으며, 또한 외사촌 동생인 조린과 충분히 교감을 나눈 상태였을 수 있다.

어쨌든 남인인 강남 사람으로는 일대의 전환기가 온 셈이다. 자신은 이미 늙었지만 남인으로 동족과 함께 원나라에 맞서야 한다는 당위성도 있었고, 세상에 나가 뜻을 펼치고 싶다는 생각과, 이제는 나이가 들어 동생 조린이면 몰라

도 쉽지 않겠다는 생각이었을지 모른다. 그렇지만 외조부가 '은거'의 생각을 떨치고 나아갔듯이, 왕몽과 조린도 험한 세상으로 나아가려 한다. 그러면서 조맹부도 한때 '은거'를 생각했을 '변산'을 그려 둘이 원래 품고 있는 마음을 기리려 하는지도 모른다. 여하튼 이 그림 자체는 당시 강남 문인들의 복잡한 마음을 대변하는 그림인 것은 틀림없는 것 같다.

그리고 이제 나이는 많지만 장년의 동생과 함께, 외할아버지가 '출사'와 '은일'을 두고 망설였을 오흥의 변산을 기억하며, 변산의 힘찬 '용맥'처럼 힘차게 뜻을 펼쳐보자고 이 그림을 그려 동생에게 주었을 터이다. 이 그림을 그린 때부터 2년 뒤면 이미 왕몽은 주원장의 휘하에 있으며, 얼마 뒤에는 재상인 호유용의 집을 찾아가 그림을 구경하고 있다. 이 그림처럼 왕몽이 '은거'를 택했다면 왕몽은 훗날 감옥에서 죽음을 맞이하는 일은 없었을 것이다. 그렇지만 이 그림을 그리면서 보여주는 복잡한 심사는 이미 벼슬의 길로 나아가기를 결심하고 있는 듯하다.

왕몽의 일생을 보면 그는 언제나 이중성의 삶을 살았다. 심산유곡의 깊고 은밀함은 자신이 추구하는 이상이었지만, 여느 사람들처럼 세속의 즐거움과 욕망도 마음속에 상존하고 있었다. 그랬기에 왕몽의 산 그림들은 그의 이상향이었

다. 이를 두고 뭐라 할 수는 없다. 세상의 모든 사람들은 그리스 신화의 야누스가 상징하듯 얼마간 이중성을 지니고 있으며, 그것은 산사에 파묻혀 지내는 수도승이라 해도 별반 다르지 않다. 다만 그런 이중성에 자신의 도덕의 잣대로 자물쇠를 걸어 잠글 뿐이다. 그렇기에 왕몽에게 산은 언제나 자신의 이상이었고, 은거는 철학이었다. 그러나 자신의 실제의 삶은 그렇지 못하기에 그림으로만 그 이상과 철학을 실현했다. 그래서 그의 이 그림은 산이고 은거도였던 것이다.

그림에서 추상의 가능성을 실현하다

왕몽의 〈청변은일도〉가 우리에게 보여주는 가장 확실한 메시지는 당시 문인들의 이중성이다. 그들이 세상의 주도권을 잡지 못해 마지못해 '은일'이라는 말에 기대어 조용히 살고 있었지만, 그들이 세상을 주름잡으려 하는 욕망은 그 '용맥'처럼 꿈틀꿈틀 살아 잠재해 있다. 적당한 명분과 기회만 있다면 언제든지 세상에 나아갈 준비가 되어 있다. 물론 예찬과 같은 심지가 곧은 사람도 있지만 대부분의 문인에게 '은일'은 세상에서 자신의 처지에 대한 보호막과 같은 것이다. 그래서 늘 세상에서 '은일'을 앞세우며 고상한 척하지만, 사

실 기회가 오면 언제든지 없앨 수 있는 장식품 정도의 가치 밖에 없다. 이것은 왕몽이나 동기창과 같은 대부분의 문인들이 그랬던 것이다.

그리고 문인들이 그 '은일'을 포장하는 것이 바로 시와 그림이었다. 시와 그림을 통해, 또는 더욱 추상적인 글씨를 통해 단련하고 표현하고자 했다. 그리고 원나라 시대에 그림의 주도권이 문인에게 넘어간 뒤로 그림의 완성을 필선에 기대게 되었다. 그것은 그림이 일단 겉으로는 구체적인 풍경을 보여주지만, 필선을 강조함으로써 그림의 내면을 추상의 세계로 몰고 간 것이다. 형체를 완전히 무시하는 서양화의 추상과는 다르지만, 필선의 공력과 힘을 추구하는 또 다른 추상의 세계로의 이행을 뜻한다.

원나라의 회화는 화원에서 분리되어 주도권이 문인들의 손에 들어오면서 급격하게 변화하게 된다. 그 가운데 하나는 그림에서 화가가 화원에서 분리되며 주체성을 지니고 자신의 생각과 느낌을 화폭에 표현하기 시작했다는 점이다. 이것은 회화가 예술가의 시각과 관점을 표현하는 순수미술이 시작되었다는 뜻이기도 하다. 또 다른 하나는 중국 고유의 서예가 지니고 있는 '추상'이 회화의 필선도 지배하기 시작했고, 나중에는 다른 어떤 요소보다 더 중요시하기도 하

였다. 이는 다른 한편으로 순수미술은 늘 스스로의 지향점을 향해 나아가는 생물과도 같아서, 미술의 목적을 지금까지 없었던 것에서 찾아간다는 이야기도 된다. 곧 문인들이 글씨를 일종의 품성의 자기 단련에 이용하듯이, 문인들의 회화 또한 그 범주에 들어갔다는 이야기도 된다. 또한 그림이 문인들의 영역으로 들어가면서 문인이나 지식인들이 지니고 있는 이중성도 고스란히 회화에 이식되었다는 점이다. 오진과 왕몽 회화에 나오는 '은일' 같은 것이 대표적인 사례이다. 오진과 같은 경우는 부득이한 시대에 살았기 때문에 그런 이중성은 없었지만, 왕몽의 경우는 기회주의자 같은 면모까지 보인다. 이는 이 뒤로 명나라와 청나라 전반에 걸쳐 계속 이어갈 전통이기도 하다.

문징명 文徵明

행복한 사람에게도 고통은 있다

〈고목한천도 古木寒泉圖〉

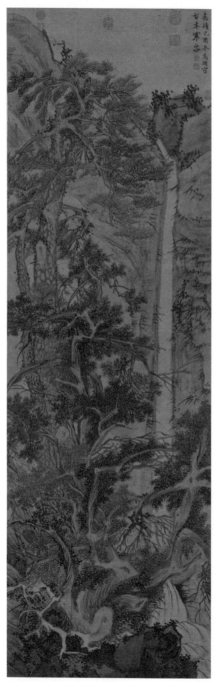

⑪ 문징명, 〈고목한천도古木寒泉圖〉, 비단에 채색, 59.3x194.1cm, 대만 국립고궁박물원

▌행복한 화가의 힘찬 그림

문징명은 당시로는 보기 드물게 아흔까지 행복한 삶을 산 사람이다. 관리이자 사대부였던 아버지 밑에 자라, 아버지가 정해준 세 스승에게 글씨와 그림, 문학을 배웠으며, 그림 스승 심주沈周의 후계자로 오파吳派*를 이끌어갔다. 그의 두 아들 문팽文彭과 문가文嘉 또한 대단한 화가였으며, 젊은 시절부터 삶의 마지막까지 일생 동안 수많은 작품을 남겼다. 그리고 그 누구보다도 많은 작품이 지금까지 전해진다. 그와

* 명나라 때의 소주蘇州을 중심으로 한 화가들을 이르는 말이다. 소주의 옛 이름이 전국시대 '오吳나라'가 있었던 지역이었기 때문에 '오현吳縣'이었고 그래서 '오파'라 한 것이다. 명나라 중기의 심주沈周를 시조로 하여, 문징명文徵明과 그의 아들, 진순陳淳, 육치陸治와, 또 당인唐寅이나 장령張靈을 포함한다. 곧 소주화단을 말한다. 오파의 특색은 원元 사대가四大家를 계승한 문인화라 할 수 있다. 훗날 오파는 절강浙江 전장錢塘의 '절파浙派'의 직업화가 군과 대치하는 것으로 동기창이 묘사하지만, 그것은 문인화가들의 고정관념이었을 뿐이다.

그의 스승은 당시에도 수많은 애호가들을 거느리고 있어 많은 수요가 있었으며, 또한 그들은 그런 요구를 대개는 다 수용하는 화가들이기도 했다. 특히 문징명의 경우는 젊은 시절부터 이름을 날렸기에 관직에 나가 있을 때도 동료들의 시샘을 불러일으킬 정도로 그림과 글씨를 그려달라는 사람이 많았다. 그가 관직을 그만두고 향리로 돌아왔을 때는 그런 부탁이 더 많아졌다. 또한 그림을 그리는 일이 친구들과의 교유의 큰 부분을 차지했으며, 실제의 생활에서는 경제적인 면에서 큰 도움이 되었다.

이렇게 수요를 다 맞추지 못할 정도로 요구가 많아서, 제자인 주랑朱郎이 그리면 문징명은 맨 마지막에 제문만 써넣는 경우도 있었고, 어떤 것은 문징명 자신도 주랑이 그린 것인지 자신이 그린 것인지 구분하지 못했다고 한다. 게다가 관직에서 물러나 고향에 돌아와서도 30년이 넘는 세월을 그림을 그리며 살 수 있었다. 다작의 작가이기에 어떤 것을 그의 대표작으로 삼아야 할지도 정하기 어렵다. 그러나 문징명의 경우 노년의 작품일수록 힘이 넘치고 기교도 원숙해지는 경향이 있기에 만년의 작품들이 더 좋다는 평가가 많다. 그 가운데 가장 시원한 느낌을 주는 그림을 꼽자면 단연 첫 손가락으로 꼽아야 할 작품이 〈고목한천도古木寒泉圖〉이다.

〈고목한천도〉는 문징명이 80세이던 1549년 겨울에 비단에 그린 가로 59.3센티미터, 세로 194.1센티미터의 긴 그림이다. 이 그림을 비단에 그린 것은 작가가 이미 긴 화폭에 세로로 그림을 그리고자 마음을 먹고 있었다는 뜻이다. 물론 종이를 쓸 수도 있었겠지만, 그 당시 종이는 한 장의 크기가 크지 않아서 중간을 이어 붙여야 긴 종이를 쓸 수 있고, 또한 붙인 흔적이 붓질에 영향을 줄 수도 있다. 그러나 비단에 그리면 이어붙일 필요가 없다. 하지만 비단은 직조기가 가로의 길이를 정하므로 화폭에 제한이 있다. 화폭을 크게 하려면 그림 가운데를 연결해야 한다. 그렇기에 문징명이 이 그림의 그리기 전에 바탕인 화폭을 염두에 두고 그림의 형태를 계획했다고 말할 수 있다.

그렇다면 청록과 먹이 비단 위에서 표현되는 방식과 그림에서 어디를 집중할지도 치밀하게 계획한 다음에 그림을 그리기 시작했다는 뜻이다. 화가는 화폭을 보고 그림에 대한 구상을 이미 다 마친 다음 붓을 든다. 그렇게 해서 이 화폭에 그림을 그리자 이 그림에 긴 제문을 쓰기가 어려워졌다. 맨 윗부분에 제문을 둔다면 높아서 읽기도 힘들 것이다. 그러니 긴 제문이 필요치 않은 그림을 그려야 했을 것이다. 그래서 그림 오른쪽 위에는 그림의 제목과 간단한 그림 그린

시기와 화자의 서명만이 있을 뿐이다. 이미 이런 모든 것을 염두에 두고 화가는 그림을 그린다.

그림 제목에서 '고목古木'은 두 그루의 소나무와 잣나무로 예로부터 화가들은 이렇게 짝을 지어 그리기를 좋아했다. 나무 두 그루가 형제 같고 부자나 사제 같은 친밀함이 들어서일 것이다. 고목이라 함은 늙은 나무이고 그것이 이미 늙은 자신을 은밀하게 이르는 것일 터이다. 앞서 오진의 그림 속의 나무도 '고목'이고 그것의 추상적인 의미도 이와 별반 다르지 않다. 아마 북송의 이성李成의 그림에 나오는 모진 세상풍파를 이겨낸 나무의 이미지도 여기에는 얼마간 있을 것이다. 다만 장소의 차이가 있을 뿐이다. 오진이나 예찬倪瓚의 나무는 강가에 있었고, 지금 이 소나무와 잣나무는 산의 폭포 앞에서 그 청량한 폭포소리를 들으며 서 있다. 오진과 예찬의 그것이 '어은漁隱'이라면 이것은 '산은山隱' 정도는 된다는 뜻이다. 그렇지만 사실 오진의 '은일'과 문징명의 '은일'은 근본적인 차이가 있다. 오진의 경우에는 자신의 뜻과는 상관없이 이민족의 지배 아래 어쩔 수 없이 '은일'을 해야 하는 것이고, 문징명의 경우는 과거를 보는 사람은 넘치고 뽑을 수 있는 사람의 수는 제한된 사회적인 요인 때문에 벌어진 일이다. 물론 여기에는 문징명의 독특한 문학 취향

이 한몫을 하기도 했으며, 뒷구멍으로나마 탐탁지 않은 관료 생활을 3년이나 겪고 난 다음의 한가한 '은일'이기도 했다. 또한 병 없이 오래 사는 노인의 은일이기도 했다. 그런데 이 두 나무들에는 보다 많은 인생에 대한 투영이 있다고 느껴진다. 그것은 조금 뒤에 이 그림의 연원을 살펴본 다음에 다시 이야기하기로 하자.

제목의 '한천寒泉'은 곧 폭포를 이르는 말이다. 샘물이라는 뜻의 '천泉'이 왜 폭포를 지칭하게 되었냐 하면 산에서 폭포가 만들어지기 위해서는 고도가 높은 곳에 샘이 솟아야 한다. 그렇게 샘물이 흐르다 벼랑을 만나 떨어져야 폭포가 되는 것이다. 이런 원리를 잘 알고 있었기에 폭포를 이야기할 때 곧잘 이 '천'으로 표기를 한다. '한천'이라 함은 글자 뜻대로 하면 차가운 샘물이다. '한'이 들어간 것은 이 그림의 계절을 표기한 것이다. 여름 산의 폭포의 청량함이 아닌 겨울 산의 차가운 폭포라는 뜻이다. 물론 남쪽의 산이기에 물이 꽁꽁 얼어 빙폭을 이룰 정도는 아니다.

그림의 제문은 "가정기유동嘉靖己酉冬"으로 시작한다. 가정은 명나라 황제 세종世宗의 연호이고, 기유己酉년이며, 겨울을 '동冬'으로 표기했기에 이것을 보고 문징명이 1549년의 겨울에 그린 그림임을 알 수 있다. 겨울의 날짜를 모르기에 양력

으로는 1550년 초일 가능성도 있다. 장강 남쪽은 비교적 따뜻한 편이지만 그래도 물은 차다. 그래서 '한천'이라 한 것이다. 이 그림을 그린 해와 계절을 표기한 다음에는 "징명사徵明寫"라는 구절이 있다. 문징명이 그렸다는 이야기니 아주 이상한 표현은 아니지만, 왜 이 '사寫'라는 표현을 썼을까를 생각해봐야 한다. 보통 그림의 마지막 서명에 자신의 이름만 적고 아무런 표기도 안 하는 경우도 많고, '화畵'라는 표현을 쓰기도 한다. 그리고 '사寫'라는 표현에 '그리다'라는 뜻이 없는 것은 아니나 보통은 '쓰다', '베끼다', '본뜨다'의 뜻으로 더 많이 쓰이는 글자이다. 그러므로 제시나 제문을 따로 달지 않은 이 그림에 '사'라는 글자를 쓴 것은 그냥 아무런 의미가 없지는 않을 것이다. 아마도 특별히 어떤 그림을 다시 '방倣'했다는 뜻으로 쓴 것이 아닌가 짐작한다. 어쨌거나 이 그림에는 제시題詩가 있어야 할 것 같은데 없으며, 문징명이 '사'라고 표현한 것은 분명 어떤 까닭이 있을 터이다.

작가의 기록이 없는데 이를 유추하는 것은 분명 모험이 따르는 일이다. 그러나 그것이 비록 빈약한 유추이고 결정적인 증거가 없더라도 의문을 품고 모른 척하는 것보다는 나을 수 있다. 그리고 그 유추의 재료는 이 그림의 중심인 폭포이다. 이 그림의 유래를 유추하기에 필요한 그림 두 점

이 있다. 하나는 스승 심주의 〈여산고도廬山高圖〉이고, 또 하나는 문징명의 다른 작품 〈이백시의산수도李白詩意山水圖〉이다. 이 세 작품에는 공통적으로 폭포가 중심이 되어 있다. 그리고 〈여산고도〉와 〈이백시의산수도〉에는 당나라의 시인 이백이 있다.

먼저 심주의 〈여산고도〉부터 살펴보자. 이 그림은 심주가 41세 때인 1467년에 스승인 진관陳寬의 고희古稀 기념으로 그려서 선물한 작품이다. 진관이 강서江西 사람이기에 그 지역의 유명한 산이자 중국 10대 명산의 하나인 여산의 풍경을 그려 스승이 고향의 산을 느끼게 하려는 의도였다. 그렇기에 여산의 주봉인 향로봉과 폭포, 그리고 전경의 송백松柏을 그렸다. 왕몽王蒙의 분위기가 느껴진다. 이 그림은 스승을 향한 '축수祝壽'와 스승과 제자의 '사제의 정'을 송백으로 비유하는 의미를 지니고 있으며, 곧게 뻗은 시원한 폭포의 상쾌함이 그 모든 인연들을 관통하고 있다는 상징이 있다.

문징명이 그린 작품 가운데 스승의 이 그림을 따라 그린 작품은 없다. 아마도 심주가 자신의 스승에게 올린 그림이고, 그것도 아직 그가 태어나기도 전의 작품이니 보지 못했을 수도 있고, 봤더라도 따라 그리기는 쉽지 않았을 것이다. 그러나 〈여산고도〉는 스승이 그린 득의의 작품이기에 이야

기는 들었을 터이다. 더군다나 여산은 소주에 사는 문징명이 아버지의 고향인 형산衡山으로 가는 길목인 구강九江에 있는 산이다. 곧 고향인 형산과 줄기가 이어져 있는 산이다. 자신의 호를 형산거사衡山居士라고 한 문징명으로서는 여산은 친근한 산이었다.

그의 그림 가운데 당나라 시인인 이백이 유람하는 그림인 〈이백시의산수도〉에 등장하는 산에는 폭포가 걸려 있다. 이 산도 아마 여산일 터이다. 이백이 여러 산을 유람했지만, 여산에서 시를 읊은 것이 가장 유명하다. 문징명이 이 그림을 그렸다는 것은 이백이 이 산에 와서 시를 남긴 것과 스승인 심주의 〈여산고도〉가 존재했음을 알고 있었다는 방증이나 마찬가지이다. 이백은 폭포로 이름난 여산을 구경하고 연작시를 남겼다. 하나는 오언고시五言古詩*이고, 두 번째 것은 칠언절구七言絶句**이다. 이백이 특히 〈망여산폭포望廬山瀑布〉(여산

180

181

* 오언고시는 한 구句의 글자 수가 다섯 자로 되어 있는 고체시古體詩를 뜻한다. 고체시란 당唐나라 때 4구로 되어 있는 절구絶句, 8구로 되어 있는 율시律詩처럼 형식과 운율의 규칙이 정해지기 이전의 시 형식을 뜻한다. 따라서 '오언고시'는 한 구가 다섯 글자로 되어 있고, 운만 맞추면 구의 숫자는 길거나 짧아도 상관없는 시 형식이다. '고시'라고 해서 형식이 옛것이라는 뜻이지 예전에 창작한 시를 뜻하지는 않는다.

** 칠언절구는 한 구가 일곱 글자로 되어 있고, 네 구로 되어 있는 당나라에서 완성된 정형시이다. 또한 네 구는 기승전결의 규칙이 있고, 1, 2구와 3, 4구는 서로 맞서야

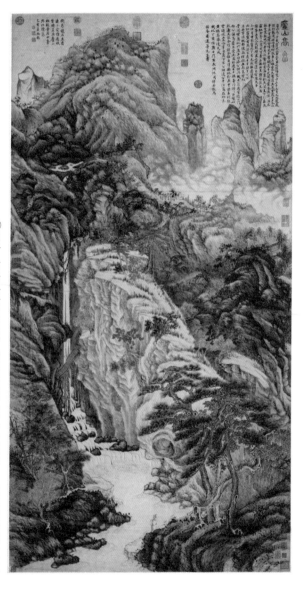

문징명 │ 행복한 사람에게도 고통은 있다

⑫ 심주, 〈여산고도廬山高圖〉, 종이에 채색, 98.1×193.8cm, 대만 국립고궁박물원

의 폭포를 바라보며)라는 제목으로 시를 남긴 까닭은 여산에서
가장 멋진 절경이 폭포이기 때문이다. 여산의 많은 폭포 가
운데 향로봉 주변에 낙차가 150미터에 이르는 거대한 폭포
도 있다. 그러니 문학을 그림으로 옮기기 좋아하는 문징명
으로는 이백의 〈망여산폭포〉를 그리고 싶었을 터이다. 바로
그 여산은 자신의 조상의 고향을 향해 가는 길목이기도 했
으며, 스승이 빼어난 그림을 그린 산이기도 했다. 사실 이백
이 폭포를 보고 시를 지었다는 사실은 너무 흔한 소재였기
때문에 문징명의 이전과 이후에도 수없이 되풀이되었다. 이
것뿐만 아니라 남송 이후의 수많은 〈관폭도觀瀑圖〉들도 대개
는 이백의 모습과 관련된 그림이다. 이백이 여산에서 폭포
를 보며 읊은 시를 먼저 읽어보자.

[제1수]

서쪽으로 향로봉에 오르니, 남쪽으로 폭포가 보이네.

떨어지는 물줄기 삼백 장이라. 온 골짜기에 온통 물을 튀긴다.

갑작스럽기는 마치 번개가 치는 것 같고, 숨어 있던 흰 무지개
가 떠오른 것 같네.

하며, 운율에도 엄격한 규칙이 있다.

처음에는 은하수가 떨어진 것 같아 놀랐는데, 이제 보니 절반
은 구름에 씻긴 것 같다.

위로 치켜보니 그 위세가 웅장하여, 장대함이 조화를 이루었
구나.

바닷바람이 끊임없이 불어대니, 강에 비친 달빛이 빈 하늘로
반사되는구나.

허공에서 물방울은 어지러이 날아다니며 양옆의 푸른 바위를
씻어 내리네.

날아가는 물 구슬들이 가벼운 안개로 흩어지고, 흘러내린 물
거품 바위를 두드리네.

그리고 나는 뛰어난 산을 즐기는 사람이니, 이 산을 마주하니
마음은 더욱 한가하네.

이것이 신선의 물일지라도, 이 물로 얼굴에 묻은 먼지 씻어버
려야 하겠네.

그것이 오래도록 바랐던 것이라, 영원토록 인간 세상을 떠나
살고 싶네.

西登香爐峰, 南見瀑布水.

掛流三百丈, 噴壑數十里.

欻如飛電來, 隱若白虹起.

初驚河漢落, 半洒雲天裡.

仰觀勢轉雄, 壯哉造化功.

海風吹不斷, 江月照還空.

空中亂潈射, 左右洗青壁.

飛珠散輕霞, 流沫沸穹石.

而我樂名山, 對之心益閑.

無論漱瓊液, 且得洗塵顏.

且諧宿所好, 永願辭人間.

[제2수]

향로봉에 햇빛 비치니 붉은 안개 어리고, 멀리 폭포를 보니 앞 개울이 걸린 듯하다.

물줄기 날아올라 곧바로 까마득히 덜어지니, 마치 은하수가 구천에 떨어지는 듯하다.

日照香爐生紫煙, 遙看瀑布掛前川.

飛流直下三千尺, 疑是銀河落九天.

이백의 시를 읽으면 마치 깊은 산속에 있는 거대한 폭포 가 저절로 눈앞에 떠오를 정도로 글에 시각적인 요소가 많 다. 그렇기에 이백의 많은 문학 가운데 유난히 이 작품이 회 화로 번역되었을 것이다. 이 여산은 명나라의 시발지이며

지금의 남경인 금릉과 가까우니, 이곳에 친구들을 만나러 자주 다닌 심주와 문징명도 틀림없이 이곳을 가보았을 것이다. 그것도 아마 한두 번이 아니라 여러 차례 유람했을 것이고. 이 폭포의 풍경도 잘 기억하고 있었을 것이다. 그러니 두 사람이 묘사한 경치는 대동소이하다. 그렇지만 문징명의 〈이백시의산수도〉에는 여느 남송이나 원·명元明 시기의 폭포를 보는 그림과 다른 면이 있다. 스승 심주가 그린 〈여산고도〉와도 또 다르다. 심주는 원나라 화가인 왕몽의 필법으로 여산의 폭포를 그렸다면, 문징명은 이백의 시를 기억하며 당나라 시대의 분위기를 살려 청록산수靑綠山水*로 이 그림을 그렸다. 당나라 때 산수화는 대개 청록산수로 그렸던 까닭 때문이다. 심주도 청록산수를 몇 번 시도를 하였지만 〈여산고도〉는 왕몽의 필법과 유사하다. 그런 면에서 문징명은 스승보다 문학 속으로 깊이 들어갔으며, 문학과 회화의 시대를 맞추는 시도도 하고 있다. 이 그림에도 폭포 뒤의 봉우리와 두 사람이 폭포를 구경하고 있는 오른편에 송백이 보인

* 먼저 윤곽선을 그리고 여러 종류의 물감으로 채색한 산수화를 일컫는다. 산을 주로 청색과 녹색 계열로 칠한 데서 이름이 유래하였다. 당唐나라 이사훈李思訓 부자가 기법상의 완성을 하였다고 보고 있으며, 훗날 명나라에서도 복고풍의 화풍으로 많이 그렸다.

다. 그러나 전체 화면 구도는 밋밋한 편이다.

그렇다면 이 두 그림과 〈고목한천도〉는 과연 어떤 연관이 있을까. 일단 폭포의 모양은 세 그림이 동일해 보이나 그것만 보고 '여산의 폭포'라고 단정할 수는 없다. 그러나 〈여산고도〉는 이미 제목에서 여산의 폭포임을 밝히고 있고, 〈이백시의산수도〉는 이백이 여산 폭포 앞에서 시를 읊는 것이 소재이니 여산이 틀림없다. 다만 〈고목한천도〉만이 여산이라는 확실한 증거가 없는데, 이런 장엄하면서도 곧게 내리 떨어지는 폭포는 문징명의 여행 범주 안에서 여산 이외에는 보기 힘들다는 점은 말할 수 있다. 화면에서 보면 〈고목한천도〉의 송백 두 그루는 폭포의 왼쪽에, 〈여산고도〉와 〈이백시의산수도〉의 경우에는 오른쪽에 떨어져 있었다. 그러나 그것이 같은 폭포를 묘사한 것이 아니라는 증거는 될 수 없다. 왜냐하면 오른쪽에 떨어진 것은 원경을 잡았기 때문이며, 〈고목한천도〉의 경우에는 접근해서 폭포의 위용을 한껏 드러내기 때문에 각도가 다르면 이 송백은 폭포의 좌측에 바싹 붙을 수도 있는 것이다. 사실 이렇게 폭포를 보는 각도의 차이를 고려하면 같은 폭포의 그림이라는 심증이 생긴다. 비록 문징명의 일생의 자취를 모두 검증해본 것도 아니고 강남 일대의 산에 있는 폭포를 답사하지도 못했지만, 대

개 강남의 문인들이 즐겨 찾던 곳들이 옛 시인들의 작품의
대상으로 남아 있는 유서 있는 장소들이라는 점을 고려하면
이것을 여산의 폭포라 여겨도 좋을 것이다. 더군다나 이사
훈李思訓*류의 청록산수는 아니지만 문징명이 먹과 청색을 주
조로 한 그림을 그린 까닭은, 이 그림을 당나라 시대의 기분
으로 되돌리고 싶어서일 것이다. 그런 의미에서 이 폭포를
이백이 〈망여산폭포〉를 읊은 여산의 그 폭포라 여겨도 좋을
듯하다. 더군다나 이백의 시를 잘 읽고 이 그림을 보면 마치
이백 시의 느낌을 화폭으로 표현한 작품이라는 느낌이 든
다.

▌ 이 그림을 그린 까닭은

그렇다면 문징명은 왜 만년의 대표작으로 꼽히는 이 대작
에 스승의 그림에 대한 언급도, '여산'이라는 암시도, '이백'
의 작품에 대한 이야기도, 하다못해 제문조차 없이 그저 '고

* 이사훈(651-716)은 당나라 종실宗室의 일원으로 현종玄宗 때 장군將軍을 지내기도 한
화가였다. 정교한 채색 산수화를 그렸으며 그의 아들 이소도李昭道 또한 같은 계열의 그
림을 그렸다. 그가 그린 산수화를 청록산수靑綠山水라 하여 후대에도 복고풍으로 그의
화풍 흉내를 내었다. 하지만 현재 확실한 그의 작품이라고 할 만한 그림은 전해지지
않는다.

목한천'이라는 네 글자로만 이 그림을 표현했을까. 이 그림에 대해 화가가 아무런 이야기도 남기지 않았으니 지금으로서는 어떤 이야기든지 가설일 수밖에 없으며 증명할 수 있는 방법은 없다. 하지만 여기서 그의 마음속 생각을 과감하게 추측해보고자 한다.

문징명은 3년이라는 짧은 기간 동안 관직에서 마음의 상처를 받고 고향에 돌아왔다. 그저 아버지에게 면목을 세우고 세상에서 문인에게 요구하는 것을 맞춰보려고 했지만, 이 늙은 하급관리는 질시와 상처만 입고 돌아왔다. 그리고 고향에 돌아와 자신의 집에서 그 상처를 씻어야 했다. 다른 한편으로 문징명은 이를 계기로 자신을 얽어매고 있던 모든 구속들을 다 털어버릴 수 있었다. 과거 실패에 대해 미련을 버릴 수 있었고, 어쨌거나 문인이 한 번 거쳐야 한다는 관직도 지냈으며, 한가롭게 쉬어도 누가 뭐라 할 수 없는 노인이 되었다. 청년기부터의 모든 부담이 사라지고 진정으로 자유로운 시간이 온 셈이다. 다만 노쇠해서 아프지만 않다면 그 이상 좋을 수가 없을 정도의 행복한 세상이 된 셈이다. 더군다나 여기저기서 밀려드는 그림과 글씨의 요청은 차고도 넘쳐 제자와 밤낮으로 그리고 써도 모두 응대할 수 없을 지경이었다.

그런 면에서 문징명의 전성기는 바로 노년이었다. 젊은
시절 그를 괴롭혔던 과거시험에 대한 압박과 문학만 좋아했
던 자신의 취향을 더 이상 감추지 않고 살아도 됐으며, 거리
낌 없이 친구들과 여행하며, 자신이 하고 싶은 것들만 해도
아무렇지 않았다. 그래서 그의 작품은 젊은 시절의 모범적
이고 치밀한 데서 벗어나 활달해지고 있었다. 더군다나 그
는 늙어서도 튼튼한 몸과 건강이 있었다. 인생 노년에서 문
징명의 삶은 그야말로 청년보다 더 활달한, 자신의 문학과
그림과 글씨를 위한, 뜻이 맞는 친구들과 교유를 위한 삶이
었다. 그렇게 활달한 창작은 고희를 넘어서도 지속되었다.
여든이 되어 동년배 친구들인 당인唐寅과 축윤명祝允明, 도목
都穆과 서정경徐禎卿은 전부 사라진 다음이라 쓸쓸하기는 했
지만, 자신의 뜻과 재주를 잘 이어받은 두 아들 문팽文彭과
문가文嘉와 여러 제자들이 그 빈 곳을 채워주었다. 그렇게
70대의 전성기를 보내던 시절 끝에 나온 가장 활기가 넘치
는 작품이 이 작품이라 할 수 있다.

　문징명도 나이 여든이 되자 앞서간 사람들의 생각이 났을
것이다. 그의 스승 심주는 여든에 세상을 하직했다. 문징명
자신도 특별히 아픈 곳은 없어도 나이로는 언제 세상을 떠
날지 알 수 없었다. 한참 먼저 떠난 스승 생각에 스승도 그

렸고 자신도 그렸던 그 여산의 폭포가 생각났을 수 있다. 그것을 새롭게 표현해보고 싶은 생각이 들었으며, 그래서 다시 이백의 시를 읊고 정경을 가다듬어 새로운 각도로 새롭게 그림을 그릴 염두가 생겼을 것이다. 아마 앞의 송백의 두 그루터기는 스승과 자신을 암시하고, 또 자신의 뒤를 이을 아들과 제자들을 암시했을지도 모른다. 그렇게 어울려 있는 시원한 폭포 앞에서의 삶은 어떤 때는 청량하고, 지금처럼 추운 겨울에는 시리도록 아플 수 있다. 아버지와 스승과 자신의 삶도 그저 평온했던 것 같지만 여산의 그 폭포 앞의 송백과 다르지 않게 긴 세월을 견뎌왔을 것이다. 아무튼 이 그림에 새로이 제문을 붙일 까닭이 없었다. 이백의 시가 단초가 되었지만, 아버지와 스승에 대한 생각과 자신의 삶이 자연스럽게 포개졌을 것이다. 그래서 그는 새로이 제목만 붙이고 그저 스승의 그림을 생각하며 '사寫했다'라고 표현하지 않았을까 한다. 이백이 이 절경을 보고 읊은 시도 새삼스럽게 이 화폭에 둘 필요가 없었다. 그가 그림으로 그린 다음에는, 그림 또한 독립적인 작품이 되었기 때문이다.

문징명은 문학을 그림에 끌어들이되 문학의 피상적인 묘사로 그치지 않았다. 그저 문학이 이야기하는 정경이나 소재를 그림으로 옮기는 것이 아니라, 문학의 전달하고자 하

는 정감을 또 다른 시각적인 방법으로 바꾸어 전달하고자 했다. 그저 시의詩意를 그림의 모티브로 삼아 화의畫意를 표현하기보다는, 그림 본연의 다른 방식으로 표현하고자 했다. 그렇기에 반드시 문학과 그림이 소재의 동일함을 놓고 다툴 필요가 없었다. 이백의 시가 이야기하는 줄거리는 그림 특유의 다른 방식으로 표현할 수도 있었으며, 그림으로 표현한 공명은 이백을 넘어 자신과 자신 주변의 사람들과의 교감도 표현할 수 있는 법이다. 아마도 그렇게 생각했기에 이 그림에 새삼 이백의 이야기를 할 필요가 없었을 터이다. 사실 많은 남송 화원의 직업화가들도 그림이 문학의 굴레에서 벗어나기를 원했을 것이다. 다만 그들은 그 굴레를 벗어던질 조건이 되지 않았을 뿐이다. 황제들은 그림이 문학의 추상성을 시각으로 변환시켜주기만을 원했기 때문이다. 그렇게 그림이 문학을 벗어나기 위해 부단히 노력을 했지만, 정작 그림이 예술의 한 분야로 독립하게 된 것은 아이러니하게 직업화가가 아닌 문인의 손에서 이루어졌다. 그러나 그것이 이상하지 않은 것은, 형상에 종속된 시각적인 예술이 자신의 독립적인 예술영역으로 독립하기 위해서는 어떤 추상적인 의미 부여가 필요했으며, 그런 의미 부여를 화가보다 더 잘할 수 있었던 사람은 추상적인 언어와 글을 다루던 문인이라는 이유 때

문이다. 직업화가보다 더 직업적이고 문인들 가운데 특출했던 문징명이 마침내 그것을 이룩함 셈이다.

▌ 열려 있으나 닫혀 있는 명나라 사회

이제 뛰어난 문인이자 화가였던 문징명이 별다른 굴곡이 없는 듯한 긴 생애를 보낸 시대의 질곡을 살펴보도록 하자. 한 개인의 인생사에서 보통은 우여곡절을 겪으며 삶을 살지만, 때로는 태평성대를 만나 별 어려움 없이 쉽게 인생을 사는 것 같은 사람도 있다. 물론 태평성대라 해도 고생하며 고통받는 사람들이 어찌 없으랴마는, 그 가운데서도 유난히 순탄하고 평화롭게 사는 것처럼 보이는 사람들이 있게 마련이다. 화가 가운데서 보자면 명나라 중기의 문징명이 바로 그런 사람의 하나이다.

문징명은 좋은 집안에서 태어났으며, 큰 부자는 아니었지만 경제적으로는 큰 어려움을 겪지는 않았다. 사대부인 아버지는 아들을 위해 당대의 걸출한 스승들을 소개하여 학문을 익히게 했다. 문징명은 재주도 뛰어나서 시와 글씨와 그림에서 모두 뛰어난 '삼절三絶'이라 할 만큼 명성이 대단했다. 문징명의 아들 또한 아버지의 재주를 이어받아 뛰어났

다. 글과 학문에서도 뛰어난 경지에 있었으며, 인품 또한 훌륭해 많은 스승들이 그를 상찬하고, 수많은 친구들이 그를 좋아하며, 여러 사람들이 그를 따르고 우러러봤다. 더군다나 보기 드물게 장수하여 이 세상을 떠날 때까지 수많은 시문과 그림을 남겨 여태까지 혁혁한 이름을 날리고 있다. 이 정도의 일생이면 거의 모든 사람이 부러워할 만한 인생이 아닌가.

그러나 원만한 성품에 모든 것을 갖춘 그에게도 답답한 문제가 있었으니 바로 과거시험이었다. 그의 청소년기부터 시작해 일생을 매달렸지만 도무지 해결되지 않는 문제가 바로 그것이었다. 문징명은 관리가 되어 봉록을 받고 권력의 핵심부에 들어가 천하를 좌우하는 위치에 서기를 원하는 것은 아니었다. 오히려 그가 살던 명나라는 고관은 파리 목숨이라 그런 자리에 있다가는 명을 재촉하는 경우가 많았다. 그렇다면 문징명은 왜 과거 급제를 갈구하였겠는가. 그것이 그 사회의 문인들이 바라는 목표이고 정해진 입신양명立身揚名의 과정이었기 때문이다. 그래야 조상들에게 면목이 서고, 후대에 체면치레를 한다는 것이 당대의 인식이었기 때문이다. 모름지기 글을 배운 자는 과거로 관리가 되어 적당한 관직에 올라 자신이 그 위치에 서 있을 수 있음을 증명해야

했다. 그런데 모든 것이 뛰어난 그는 왜 과거 급제를 하지 못했는가. 재주나 실력이 모자라서인가, 아니면 시류와 그가 맞지 않아서인가. 그보다는 그때 과거 급제가 그만큼 힘들었다 하는 것이 옳을 것이다. 가령 시험에서의 경쟁률이 10 대 1이나 100 대 1 정도의 경쟁만 되더라도 실력을 갖춘 사람들이라도 운이 따라야 붙을 수 있다. 그만그만한 실력에는 자신의 특장을 살릴 수 있는 문제가 출제되어야 하고, 몸 상태도 좋고 머리도 잘 돌아가 글도 잘 써지는 그런 날이어야 시험을 잘 볼 수 있다. 그런데 명나라의 과거는 이런 기준을 훨씬 넘어서는 것이었다. 그것은 상상을 초월하는 경쟁이었기 때문에 과거를 출제하는 사람도 그저 평범하고 쉬운 문제를 가지고는 도저히 급제자를 가릴 수 없는 지경이었다. 그랬기 때문에 당시에 글을 하는 문인이라면 과거 자체가 질곡이 되어버렸다. 과거를 포기할 수도 없고, 그에 전념하자니 그저 희망 고문일 뿐이었다. 그럴 경우에 돌파구는 다른 일에 흥미를 가지고 몰두하는 것밖에 없다.

문징명에게는 그의 일생 가운데 과거보다 큰 마음의 상처가 없었다. 문징명 이외에도 재주가 있지만 과거에 급제하지 못한 숱한 사람이 있고, 그 사람들은 가운데 가난이나 질병, 또는 가정의 불행 같은 그보다 몇 배 힘든 생활고가 있

을 수 있다. 그런 사람들에 비해서 문징명은 행운아라고 할
수 있다. 그러나 그런 행운아였다 할지라도 마음의 고통까
지 모면할 수는 없다. 그리고 그 고통이 다른 사람들보다 더
작다고 말할 수도 없다. 개인 고통의 분량을 정량화할 수도
없겠지만, 겉으로는 편안한 문징명도 말 못 할 고통은 있었
으며, 그 고통에서 벗어나기 위해 시와 그림과 글씨에 의탁
해 수많은 노력을 했다. 그리고 결국은 과거는 아니지만 천
거를 통해 관직에 올라 그 고통을 무마하려 했다. 그러는 과
정에서 더 큰 고통을 겪어야 했다. 그러나 문징명은 당시 보
통 사람들을 누리지 못하던 장수를 하여 노년이 되어서 그
고통의 질곡에서 벗어날 수 있었다.

　명나라 중기의 문징명이 살던 시대에는 과거가 극심하게
어렵고, 그에 따라 젊은이들의 출구가 없었다는 사실을 이
해하기 위해서는 간략하게나마 명나라 초기의 흐름을 되짚
어볼 필요가 있다. 그래야 명나라의 문인들과 그들의 문화
와 과거제도가 눈에 들어오기 때문이다. 원나라의 지배기간
동안 남송의 중심 지역인 강남 지역은 혹독하게 수탈을 당
했다. 원나라가 황제의 계승 문제로 중앙의 위력이 감소하
자 가장 먼저 반기를 든 것도 이 지역인 것은 당연한 일이
다. 홍건족이 장강을 중심으로 한 강남에서 일어나 그 세력

가운데 하나의 수장이 주원장朱元璋이었고, 결국 이들이 원과 대치하는 가운데 주원장이 강남의 세력을 통일해 명나라를 세우고, 북경까지 진격하여 고토를 회복했다. 일단 옛 땅을 회복한 주원장은 이민족 몽골과는 다른 원래의 한족의 중국으로 돌아가는 정책을 편 것은 당연하다. 또한 강남 지역의 사대부 또한 몽골의 지배에서 벗어나 다시 활기를 찾았을 뿐만 아니라 주원장의 중국 통일에 힘을 보태 다시 역사의 주인공으로 태어날 수 있었다.

명나라를 개국하고 황제가 된 주원장은 다시 예전의 강력한 중국으로 돌아갈 수 있는 조처들을 취했다. 우선 황제가 직접 다스리는 중앙집권의 체제를 갖추려고 했다. 물론 이를 위해 많은 관료가 필요했고, 당장에는 천거제를 활용했지만 과거제를 서둘러 실시할 수밖에 없었다. 또한 지역과 신분에 관계없이 거의 모든 사람이 과거를 볼 수 있도록 자격을 제한하지 않았다. 원나라처럼 교역에 의존하지 않고 농업을 우선하며 상업을 배척하는 정책을 펼쳤다. 또한 송나라의 화원 또한 복원하여 문예 정책을 표방했다.

그러나 주원장이 문예적이고 복고적인 정책을 펼쳤지만 문신들과는 끊임없이 반목했다. 개국 공신들과의 반목은 역대의 정권에도 흔한 것이고 권력의 생리라 할 수도 있겠지

만, 주원장의 경우는 그 정도가 심해서 공신 한 사람을 죽이거나 제거한 것이 아니라, 그와 연결된 모든 사람들을 함께 처단했다. 가령 개국공신이자 좌승상을 지낸 호유용胡愉庸이 모반을 획책했다고 몰아 처형할 때에는 거의 3만에 가까운 사람들을 처단했다. 그 이후로도 이것이 명의 전통처럼 이어져서 무슨 일이 있을 때마다 수많은 관리들이 함께 처형되었다. 이 때문에 사대부들은 한편으로는 관직을 통한 영달을 꿈꾸었지만, 다른 한편으로는 권력에 가까이 가는 것을 두려워할 수밖에 없었다. 그리고 명나라 내내 황제와 관료인 사대부들과의 괴리 현상이 일어났으며, 그 사이를 차지한 것은 황제를 지금의 거리에서 모시던 환관이었다.

과거를 통한 관리 등용의 최대 장점은 사회적 계층 이동이 활발하다는 점이다. 그렇지만 명나라 이전은 과거를 통한 관리들보다 귀족들의 기득권이 더 우세했다. 실제로 과거를 통해 보편적인 계층 이동을 보장하고, 가난하고 힘없는 계층이라도 과거에 급제만 하면 고관이 될 수 있는 길을 열어놓은 것은 명나라가 최초일 것이다. 더군다나 부府·주州·현縣의 지방에 관립학교를 설립하고 중앙에는 국자감國子監을 만들어 인재 교육을 했기 때문에 능력만 있다면 돈이 없어도 높은 관리가 될 수 있었다. 그러나 이 시점에서도 실제로

과거를 응시할 수 있는 계층에는 제약이 있을 수밖에 없다. 우선 글공부를 하고 사서삼경四書三經 위주의 유학을 터득하기 위해서는 그저 재능만 있다고 해서 할 수 있는 일은 아니었다. 일단 서당에 가서 글을 깨치고 부친이나 글공부 선생님이 있어야 하니 집에 여유가 없으면 가능한 일은 아니다. 먹고사는 일 때문에 공부할 여유가 없다면 문호의 개방이라는 것도 우스운 이야기가 아니겠는가.

그러나 신분에 관계없이 향시를 통과해서 거인擧人이 되거나 지방의 학교에 다니는 생원生員이 되면 명나라 초기에는 이미 관료의 세계에 한발 들여놓은 것과 다름이 없었다. 개국 초기에는 인재난과 중앙집권으로 늘어난 관직 때문에 이 정도로도 충분히 관직을 수여받을 수 있었기 때문이다. 물론 고위직으로 나가기 위해서는 적어도 국자감의 감생監生이나 회시와 전시를 통과해야 했지만, 웬만큼 학업을 닦았다면 관리를 하는 데는 큰 무리가 없었다. 이렇게 관료 계층으로 성장해나간 가장 큰 수혜자는 강남 지역에 사는 문인들이었다. 이 지역이 글공부를 하는 문인들이 가장 많았으며, 명나라의 정권 자체도 이 지역을 기반으로 한 것이기 때문이다. 물론 소주는 주원장 명나라의 기반이 된 금릉金陵(지금의 남경南京)보다는 차별을 받았지만, 강남 전체로 보면 문화

의 중심지는 역시 소주였다. 그랬기에 당연히 소주에서 많은 관리가 배출되었다.

이때의 문인들은 중앙에서 관리를 하거나 지방관을 돌다가, 늙거나 정변이 발생하면 향리로 다시 돌아와 살았다. 또 그들의 대부분은 경제적으로 부유한 처지였다. 대부분 관직에 있으면서 봉록 이외에도 지방의 이권에 개입해 재산을 늘렸고, 또 원래부터 가산이 많은 집안 출신이 과거에 급제하는 경우가 많았기 때문이다. 부유한 문인 집안에서 출사하고, 또다시 고향으로 돌아오는 과정이 세대를 거쳐 반복이 되면서 이 지역의 인구는 점차 늘어났다. 이때의 소주는 커다란 도시로 변모하게 된다. 명나라가 건국 후 궤도에 오르고 거의 100년 가까이 흐른 문징명 시대의 소주 지역의 인구는 50만 명에 이르렀으니, 이 인구가 요즘의 기준으로 보면 아무것도 아닐지 모르지만 당시 명나라 전체 인구가 6,000만 명 정도라는 점을 생각하면 엄청난 규모의 도시가 된 셈이다. 소주는 번화하고 고상한 문인의 취향이 스며 있는 도시였다. 이런 상황에서 묘한 분위기가 생겨났다. 문인으로 태어나 과거에 응시하고 벼슬을 사는 것은 으레 해야 하는 일이고, 또한 관직에 있다가 정쟁이 벌어지거나 관운이 여의치 않으면 돌아와서 문인의 기본적인 취미 생활을

하면서 지내는 것이다. 어떻게 보면 모순적인 두 가지 상황을 조화시켜야 하는 셈이다. 더군다나 사회가 안정기로 접어들고, 정체 현상이 벌어지면서 과거에 급제하거나 국자감의 감생監生이 되어 벼슬에 진출하기는 무척 어려워졌다. 문인들의 인구는 늘어나고 살기가 넉넉해지지만 젊은이들이 나아갈 길인 벼슬은 늘어나지 않았다. 과거는 이미 심각한 적체 상황이었다. 가령 명나라 중기만 하더라도 과거에서 자격시험 성격의 향시의 경쟁률이 이미 100 대 1을 넘어섰고, 누적되는 과거 인구에 경쟁률은 몇 배가 상승했다. 물론 지방마다 향시의 경쟁률은 달랐지만 문징명이 살던 소주 지방은 문인도 많고 인구도 많으니 더욱 심각했다. 경쟁률이 이 정도에 이르면 실력도 실력이지만 웬만한 행운이 아니면 향시도 통과하기 힘들다는 이야기이다. 그렇게 누적되어 3년마다 향시를 치르는 사람들이 늘어나니 날이 갈수록 더욱 힘들어졌다. 더군다나 외적의 침입 때문에 순무나 총독 같은 관료가 직접 관료를 채용하게 하는 다른 통로를 만들었기에 정식 관료가 되는 것은 더 힘들어졌다. 그럼에도 문인들은 과거에 응시하는 것을 처음부터 포기하지는 못했다. 몇 번은 시도하다가 다른 길로 나설 수밖에 없었는데, 그들이 할 수 있는 방법은 도피였다. 곧 사회로부터, 가족으로부

터 도피하고 자신의 이념은 다른 곳에 있다고 여기는 것이다. 그래서 그들은 종교적이 되기도 하며 원나라 때와는 또 다른 '은일'이란 도피구를 마련하기도 한다.

명나라의 문인들의 '은일'이란 일종의 과거로부터의 도피라 할 수 있다. 가능성 없는 과거를 피해 산에 들어가 살거나 시골에 은거하는 경우도 없지는 않았지만, 부유한 문인들은 도시에 커다란 정원을 꾸미고 살면서 도시의 편리함도 추구하는 '시은市隱'이라는 방식도 취했다. 소주 일대는 수많은 원림園林들이 들어서 있었으며, 황제가 사는 북경에 못지 않은 두터운 사대부들의 사교 사회가 존재했다. 이들의 취향은 자연과 시와 서예 그리고 그림이었으며, 그들만의 교제와 여러 종류의 완물을 수집하면서 자신들의 독특한 문화를 이룩했다. 그랬기에 명나라는 문화적인 면에서 이 소주의 사회가 이끌어 가고 있는 형세였다. 이런 소주 사회의 여러 문제들 가운데 문징명 자신이 놓여 있었다.

▌ 아버지와 스승들

문징명의 집안 원적은 형산衡山으로 아마 문징명의 조부 때부터 소주에 와서 산 것 같다. 그래서 아버지인 문림文林과

문징명은 자신의 고향을 잊지 않기 위해 '형산'이란 호를 쓰기도 했다. 본디 무사 출신인 문씨 집안에서 문림은 문징명이 태어나고 2년 뒤에 과거를 보아 진사가 되었다. 향시부터 그리 좋은 성적은 아니지만 꾸준히 나아져서 전시殿試에서 제삼갑第三甲 68명에 든 것을 보면 꾸준한 노력파였던 것 같다. 그리고 처음의 부임지인 절강浙江 영가현永嘉縣에서 관직을 시작했다. 문림은 건강이 좋지 않아 관직을 쉬기도 했으며, 그리 오래 살지도 못해 문징명이 서른이던 때에 50대 중반의 나이에 온주溫州에 지부知府로 있다 임지에서 세상을 떠났다. 소주에 오래도록 뿌리를 내린 집안도 아니었고, 높은 관직에 이르지도 못했으니 소주의 다른 부유한 문인 집안처럼 가산이 넉넉하지는 않았다. 문림은 청렴한 관리여서 문징명이 부친상을 치를 때 온주의 세력가들이 부의를 했으나 이를 받지 않았다는 것을 보면 아버지나 아들이나 큰 재물과는 별로 인연은 없었던 것 같다. 문림이 아들에게는 아주 좋은 아버지였던 것은 문징명의 스승들이 모두 부친의 친구들이었다는 점을 보면 알 수 있다. 문림 자신이 비록 뛰어난 학자나 높은 직위의 관료는 아니었지만 인품이 뛰어나고 교유관계가 좋았던 것만은 틀림없다.

문징명은 어린 시절에 어머니를 여의고 외가에서 자랐

다. 그렇지만 외가로 갈 때만 하더라도 말을 하지 못했으며, 열한 살 때에야 말문이 트이기 시작해 글을 배우러 다녔으니 천재라기보다는 지진아에 가까웠던 것 같다. 또한 문징명의 서예도 열아홉에 그의 스승이 글씨가 안 좋다고 타박을 할 정도였다. 그러나 그때부터 불굴의 의지로 수련을 해서 인정받는 명필이 된다. 이런 사실로 미루어보면 문징명은 천재라기보다는 끊임없는 수련을 통해 차곡차곡 실력을 향상시킨 노력형이었다. 문징명은 일생 동안 성실하게 여러 공부를 다져나갔다. 그와 같은 해에 태어난 소주의 친구 당인唐寅의 경우가 어릴 적부터 문학과 미술 그리고 서예에 있어서 천재적인 재질을 보여주었고, 과거도 그저 준비한 지 1년 만에 향시에서 1등을 한 수재였다면, 그에 비해 문징명은 대기만성의 노력파였다.

문징명의 스승으로는 세 사람이 있는데 보통 글은 오관吳寬*에게 배우고, 글씨는 이응정李應禎**에게 배우고, 그림은 심주沈周에게 배웠다. 과거 응시에 필수적인 것은 아니지만 소주의 문인이라면 반드시 닦아야 할 덕목이었다. 그의 그림 선생인 심주는 거의 직업화가라 할 만큼 재주가 뛰어났으며, 여러 장르 가운데 손을 대지 않은 것이 없을 정도로 다양하다. 또한 그는 그림뿐만 아니라 시문에서도 대가였으니 문징

명에게는 종합적인 사료를 보여준 스승이다. 그런 스승 밑에서 문징명은 여러 대가들의 그림들을 보고 마음속에 담아 다시 화폭에 그려내면서 연습을 게을리하지 않았다. 사실 문징명처럼 여러 시대의 여러 화풍을 두루 시도해본 화가는 거의 없다. 당나라 왕유王維부터 자신의 스승인 심주의 그림까지, 산수화 태동기의 청록산수靑綠山水에서 예찬倪瓚의 마른 붓질로 그린 담담한 풍경까지 거의 모든 대가들의 그림들을 자신의 그림 공부의 스승으로 삼았다. 어찌 보면 너무 많은 화풍을 섭렵했기에 젊은 시기의 문징명은 화가로서 자신의 특성이 잘 드러나지 않는다. 문징명은 젊은 시절 작품보다 만년의 작품들이 빛이 난다. 보통의 예술가들이 젊어서의 전성기를 거쳐 노년에 쇠퇴하지만, 그의 만년의 작품들을 보면 어딘가 밝게 뻥 뚫리고 젊은 시절의 방황과 질곡에서 해방된 상쾌함을 느낄 수 있다. 그 그림에서 느껴지는 기분은 모든 구속에서 벗어난 일종의 해방감이 아닐까 한다.

* 　오관(1435-1504)은 명나라 중기의 문인으로 자는 원박原博이고 호는 포암匏菴으로 소주蘇州 사람이다. 심주沈周, 문징명文徵明 등 오파의 화가들과 교제가 있었고, 시문과 서예가 뛰어났다.

** 　이응정(1435-1504)은 자는 응정應禎이고 이름은 유옹惟顒이며, 호는 범암範庵 또는 정백貞伯이라 했고, 소주蘇州 태생이다. 명나라 중기 서예가로 이름이 높으며 옛것을 좋아하고 박학다식했다. 서예 가운데 특히 전서篆書에 조예가 깊었다.

▌ 향시조차 그에게는 버거웠다

문징명은 스승들에게 당시 문인들의 기본적인 교양인 시·서·화를 배우는 가운데 그 시절 청년에게 주어진 커다란 숙제를 해야만 했다. 그것은 누구도 거스르기 힘든 사회적 압력이기도 하고, 이 세상에서 자신의 사회적 위상을 실현할 유일한 방법이기도 했으며, 또한 거의 대부분이 실패하는 숙명을 받아들일 수밖에 없는 일이었다. 과거를 준비해야 했던 것이다. 문징명은 아버지가 과거 급제자였기에 출사出仕의 길을 걸어야 한다는 강한 압박이 있었다. 그래서 청년 문징명에게 과거가 목을 옥죄고 있었지만 아버지를 여읠 30대까지도 향시조차 통과하지 못하고 있었다. 그의 동갑내기 친구인 당인은 향시에서부터 주목을 받으며 회시와 전시에 진출했다. 비록 부정 사건에 휘말린 당인은 결국 제도권 밖으로 영구히 쫓겨나고 말았지만, 문징명은 과거와는 도통 인연이 닿지 않았다. 아마도 그것은 그의 깊은 문학 성향 때문일지도 모른다. 명나라의 과거는 경전의 내용을 정형화하여 서술하는 팔고문八股文*이 중심이었기 때문에 문학적 성향이 농후한 문징명에게 이 팔고문은 어찌해볼 수 없는 높다란 장벽이었다. 그리하여 그는 도합 일곱 차례에 걸쳐 향시에 응시했으나 모두 낙방하고 만다. 구체적으로는 스물여섯

인 1495년에 남경에서 첫 향시를 치렀으며 그 뒤로 3년마다 치르는 과거를 부친의 상을 치르던 한 번만 빼놓고 1516년 마흔일곱 때까지 빠지지 않았다. 그럼에도 20대의 나이에 이미 젊은 소주 문인의 재주꾼이라 할 수 있는 오중사재자吳中四才子**의 한 사람이었던 문징명이 낙방이라는 치욕을 감수해야 했던 셈이다. 마흔일곱 이후의 향시는 나이 쉰에 치러야 하고 당시 이 나이는 노년이니 아들뻘 젊은이들과 같이 향시를 치를 수는 없는 일이다. 그는 청년 시절의 향시 낙방에는 그다지 굴욕을 느낀 것 같지 않다. 친구들과 유람을 하며 다녔다. 그러나 나이가 들고 노년에 가까워 올수록 향시조차 통과 못 한 자신의 처지에 초조해했을 것이다. 당시의

* 명나라의 과거는 이전 시대의 과거와는 달리 새로운 형식의 문장을 써서 시험을 보게 했는데, 그것이 팔고문이다. 사서오경四書五經에서 하나 또는 여러 구절을 제목으로 해서 서술하는데 근거로 삼을 책과 엄격한 형식의 제한이 있는 글이었다. 이 글이 파제破題・승제承題・기강起講・입제入題・기고起股・허고虛股・중고中股・후고後股・결속結束의 형식에 맞춰 써야 하는데, 이 '고股'가 긴 대구對句로 마치 8개의 기둥을 세운 것 같다 해서 붙은 이름이다. 본디 이런 시험을 본 목적은 과거가 시문詩文보다 유학의 경전에 치중하여, 백성을 다스리는 데 있어 실용성에 치중하려 한 것이다. 그러나 결국은 형식적인 글쓰기로 전락해서 많은 창의적인 문사文士들을 괴롭혔다.

** 여기서 '오吳'는 소주蘇州의 옛 이름인 전국시대 '오吳나라'에서 따온 것이고, 명나라 때 거기에서 문학과 서예, 그림에 특별히 재주가 있던 네 사람을 뜻하는 말이다. 심주沈周, 문징명文徵明, 당인唐寅, 축윤명祝允明이 그 네 사람이다. 모두 명나라 중기의 동시대를 살았으며, 심주를 제외한 세 사람은 친구 사이였다.

과거는 입신양명의 '양명揚名'에 해당하는지라 세상에 이름을 떨쳐야 조상과 자신에게 면목이 서는 일이었다.

결국 이런 여러 고민 끝에 문징명은 최후의 방법을 찾는다. 그의 나이 쉰넷인 1523년에 공부상서工部尚書 이충사李充嗣의 추천을 받아 공생貢生의 자격을 얻고, 또한 심사를 받아 한림원翰林院의 대조待詔의 직위로 관리가 된다. 송나라 양해의 시절에 대조는 화원에서 높은 직위였지만 명나라에서 화원이 아닌 한림원 대조란 그저 문서의 교정을 보고 요약을 하는 9품의 낮은 관리였다. 그래서 하는 일도 볼품없고, 봉급도 얼마 되지 않는 하찮은 자리였다. 그저 그는 조상에 대한 면목과 문인으로 관리를 지내야 한다는 당위성 때문에 늦은 나이지만 수치심을 무릅쓰고 아는 관리의 천거를 통해 관직을 부여받은 것이었다. 그렇게 관직을 받았지만 문징명은 동료와 상사들이 늦은 신입 관리를 좋아하도록 만드는 재주는 없었다. 게다가 문징명은 이미 시문과 그림으로는 명성이 중앙에까지 자자했기에 수많은 관리들이 그에게 그림과 글씨를 부탁하러 왔다. 그러니 이 늦은 신입 관리는 같이 일하는 관리들의 질투심을 북돋울 뿐이었다. 관직에 나가서 몇 해만 참으면 아버지에 대한 면목도 서고 자신의 도리를 다하는 거라고 생각했던 그에게 적대적인 동료들의 배

척은 괴롭기 짝이 없는 일이었다. 결국은 간곡하게 사직을 청원하여 그 청원이 받아들여지기까지 3년이란 세월이 걸렸다. 그렇게 짧은 관직을 마감하고 고향으로 돌아왔다. 아마도 그에게는 괴로운 시간이었지만 또한 짧은 관직은 출사를 이루었다는 성취감도 있었을 것이다. 몸에 맞지 않는 옷을 벗어버린 듯이 관직에서 벗어난 그는 다시 자유로운 문인의 생활로 돌아왔다. 이제 관직에서 미련을 거뒀으니 그의 생에 가장 빛나는 날들이 있을 터였다. 그리고 아흔까지 살며 노년에 전성기를 맞이할 줄은 당시로는 알지 못했을 것이다.

문학이 문징명 그림의 특색이다

문징명의 그림 스승인 심주는 다른 문인들과는 다르게 아예 과거에 응시조차 하지 않으며 책을 읽고 시를 짓고 그림을 그리며 친구들과 담론하는 일생을 보낸 사람이다. 일찍이 심주는 관리가 된다는 것과 정치의 음험하고 속됨을 깨닫고, 다른 문인들과 다른 자신의 길을 걸어갔다. 그러면서도 문징명이 그에게 그림을 배우고자 했을 때 그림 공부가 그의 과거 준비에 방해될까 걱정했다. 사실 심주는 세상의 홍진紅塵

을 피해 혼자만 고고하게 산 사람이기는 하지만, 세상 사람들에게도 순응하여 무리한 요구에도 역정을 내지 않고 조용히 살아간 사람이다. 곧 자신의 기준은 자신에게만 대입시키고 남들에게는 관대한 사람이었다. 그랬기에 그의 제자 문징명을 비롯한 많은 사람들이 그를 신선처럼 여기곤 했다.

심주는 스스로가 대단한 시인이면서 여러 장르의 그림을 끊임없이 시도하고 많은 작품을 남겼다. 심주는 여러 유파의 그림을 자신의 방식으로 따라 그리는 '방고'의 회화를 시도하고, 명승지를 유람하며 실제 경치를 그림으로 남겼다. 그러므로 심주 회화의 특징은 '방고仿古'와 '실경實景', 그리고 '문학文學'이라 할 수 있을 것이다. 이런 스승 심주의 영향을 직접적으로 받은 문징명도 이 세 가지의 특징을 고스란히 지니고 있다. 그리고 어떤 면에서는 심주의 그것을 훨씬 능가하기도 한다.

옛 화가들의 그림을 찾아서 보고 이를 본받아 그리는 '방고'는 스승 심주가 시작했지만 문징명 또한 일생 동안 이 작업에 매달렸고 스승보다 오히려 더 광범위했다. 산수화 초기의 청록산수로 이름난 당나라 때의 이사훈의 그림부터 왕유王維, 곽희郭熙, 이성李成, 이당李唐, 염차평閻次平, 조맹부趙孟頫, 황공망黃公望, 왕몽王蒙, 허도녕許道寧, 예찬, 유송년劉松年* 등

의 화가들이 망라되어 있고, 그 화가들의 신분이 화원이냐 문인이냐 하는 사실은 전혀 중요치 않았다. 사실 문징명 만 년의 청록 계열 산수화는 모두 이사훈으로부터 유래해 변형 된 것들이다. 그에게는 그림을 누가 그렸냐보다는 그 그림 의 서정성과 문학성이 중요했다. 그는 스승의 가르침에 그 치지 않고 많은 화가들의 그림을 보고 그것을 다시 그리면 서 그림 수업에 진력을 다한 모범생이었다.

심주의 또 다른 하나의 독특한 그림의 영역은 소주 지방 을 직접 다니며 실제의 경치를 그리는 것이었는데, 문징명

* 이당(1066-1155)은 자가 희고晞古이며 송나라의 화원 화가로 북송北宋과 남송南宋의 과도기를 이어간 화가다. 북송의 마지막 황제 휘종徽宗 때 화원에 들어갔다. 북송이 멸 망하자 잠시 유랑을 하다 남송의 정부가 다시 화원을 복원하자 복귀하여 대조待詔를 지냈다. 인물화와 산수화에서 자신의 특장을 발휘했으며 부벽준斧劈皴의 창시자이다.

염차평(생몰년 미상)은 남송의 화원 화가로 그의 아버지 염중閻中 또한 화원의 대조였으 며 아우도 화원 화가인 화가 집안이다. 산수화와 인물화가 뛰어났고 특히 소 그림이 뛰어났다.

허도녕(생몰년 미상)은 북송北宋의 중기의 산수화가로 활약했다. 그는 약을 팔면서 고객 을 끌어들이기 위해 그림을 그려주었다고 한다. 재상 저택에 그림을 그려 유명해졌 고, 이후 그림을 그려주는 것으로 업을 삼은 것으로 보인다. 평원 산수를 잘 그렸으며 거칠고 빠르게 그림을 그렸다고 한다.

유송년(생몰년 미상)은 전당錢塘 출신으로 남송의 화원 화가로 대조의 지위까지 올랐다. 산수화와 인물화가 뛰어났으며 이당李唐, 마원馬遠, 하규夏珪와 함께 남송 화원 산수화 의 사대가四大家로 꼽힌다.

의 이런 방면의 그림 가운데 젊었을 적에 그린 그림이 전해
오지 않아 잘 알려져 있지는 않지만 소홀히 하지는 않았다.
〈고소십경책姑蘇十景冊〉이나 〈석호청승도石湖淸勝圖〉와 같은 그
림이 실경을 그린 그림으로, 벼슬을 그만두고 귀향한 다음
대략 열다섯 작품들이 이런 실경을 그림으로 옮긴 작품들이
다. 이런 것으로 보아 문징명은 스승이 추구하던 길을 착실
하게 이어받았으며, 이를 더욱 심화시키는 방향으로 부단하
게 노력했음을 알 수 있다.

　심주는 명나라를 대표하는 시인의 한 사람이고, 그의 문학
적 모티브는 바로 그림의 소재였다. 자신이 시를 짓고 그 시
의 뜻을 그림으로 표현한 것이 심주의 창작 방식이었다. 사
실 남송 이후 화원이 폐쇄되고 부득이 회화의 영역에 문인
들이 대거 등장한 뒤로는, 문인들이 가장 잘 아는 시와 문학
이 그림에 들어온 것은 어쩌면 당연한 일이다. 그리고 그것
가운데 창작물이 아닌 고전문학의 범주에 속한 작품이 포함
된 일도 자연스러운 일이다. 물론 송나라 때 화원의 회화도
즐겨 시의詩意를 화의畫意로 전환시키는 작업이 많았으며, 그
것도 대개는 고전적인 시 작품을 변주하는 것이었다. 그러나
원나라 시절에 문인들이 그림의 주도권을 잡기 시작하면서
자신이 즐기는 문학을 그림으로 표현하고자 했다. 그렇기에

원나라 때 문학이 그림 안으로 깊숙이 들어왔으며, 명나라가 되어서도 문인화에서 문학이 절대적인 위치를 차지하게 된다. 문징명 또한 이런 식으로 많은 그림을 그렸다.

그렇지만 문징명의 문학 취향은 오히려 스승을 능가했다. 문징명의 문학적 취향은 스승인 오관과 심주 등에게서 물려받은 것이기도 하며, 또한 같은 시대를 살아가는 당인과 축윤명, 도목과 서정경 등의 친구들과 공유한 것이기도 했다. 그래서 어느 정도는 당시의 유행과 다른 그들만의 문학적인 취향이 드러나 있다. 가령 같은 소주 출신의 문인인 소식蘇軾에 대한 경도는 스승인 오관에게서 물려받은 것이며, 친구인 도목과는 당시 유행하던 성당盛唐의 시가 아닌 송시宋詩에 대한 애정을 공유하였고, 당인과는 백거이白居易를, 서정경과는 원나라 문학의 취향을 공유하고 있었다.

심주는 당·송과 원나라의 회화를 보고 자신의 것으로 체화體化하여 이를 '방고'하는 방식의 복고풍의 회화를 많이 그렸지만 그들의 문학을 직접적으로 재창조한 작품은 그리 많지 않다. 심주가 또한 만당의 위응물韋應物 같은 시인의 문학작품을 주제 삼아 〈풍우고주도風雨孤舟圖〉와 같은 작품을 남기기는 했지만, 본격적으로 선대의 고전적인 문학작품이 회화의 영역에 드러낸 것은 아니었다. 그러나 문징명은 복고적인 회

화에 이들 고전적인 문학을 대거 소재로 등장시켰다.

그리고 그런 그림의 소재가 된 고전문학에는 문징명의 개성이 배어 있었다. 당시의 과거 때문에 중시하던 사서삼경과는 다른 부류인 『시경詩經』과 굴원屈原의 〈초사楚辭〉와 〈구가九歌〉, 고대 역사책인 『사기史記』가 있고, 노자老子의 모습까지 그린 것을 보면 문징명의 복고는 스승보다 한참을 더 거슬러 올라갔음을 볼 수 있다. 또한 당 이전의 왕희지王羲之의 〈난정서蘭亭序〉나 도연명陶淵明의 〈도화원기桃花源記〉, 조식曹植의 〈낙신부洛神賦〉와 같은 작품들도 그림의 소재로 즐겨 다루고 있으며, 당대의 시인으로는 이백, 왕유, 백거이의 작품도 자주 다루고 있다.

문징명이 고전적인 문학을 회화의 영역으로 도입하면서 생긴 가장 혁신적인 면모는 문학의 시대와 그 시대의 그림의 경향을 '방고'하는 방식으로 처리했다는 점이다. 이를테면 당나라 시대의 문학을 소재로 한 그림에는 당나라 시대의 이사훈 유형의 청록산수를 등장시키고, 조식의 〈낙신부〉를 그릴 때는 남은 작품을 보지 못해 조식의 시대까지

* 위응물(737-792)은 당나라의 시인으로 현종玄宗의 경호책임자로 총애를 받았다. 현종이 죽은 뒤에 학문에 정진하고 관료를 지냈다. 위응물의 시는 전원생활의 정취를 소재로 한 작품이 많아 자연파 시인으로 꼽힌다.

거슬러 올라가지는 못하지만 적어도 고개지顧凱之의 화풍을 차입하는 등 양식상의 시대까지 일치시키는 방법을 택한 것이다. 스승인 심주의 경우에는 이렇게까지 문학과 회화 양식을 같은 선에 두려는 시도까지는 하지 않았다. 그러나 문징명은 옛 그림을 찾아다니며 보고 양식을 익히고 이를 '방고'의 틀로 표현하면서, 문학과 회화의 정조情調까지 맞추려고 세심하게 고려한 것이다.

　물론 문징명이 고전문학의 소재를 처음으로 회화에 도입한 것은 아니다. 그 이전의 많은 화가들도 이런 시도를 하기는 했었다. 이를테면 고개지가 처음 그렸다고 하는 〈낙신부도〉 또한 도식의 문학을 그림으로 옮긴 것이다. 그러나 문징명은 문학을 그림으로 표현하는 데 있어 이전의 피상적인 면모를 탈피했다. 이전의 문학을 그림으로 옮기는 것은 대개는 중요한 장면이나 중심인물을 묘사하는 것, 또는 문학 속에 등장하는 지역이나 건물을 묘사하는 것이 전부였다. 그러니까 문학에서 표현하는 것의 표상을 그저 화필로 묘사는 것으로 문학을 형상화하려 한 것이다. 이런 구조 속에서는 그림의 표현이 문학보다 더 큰 감동을 남기기 힘들다. 그저 그림은 문학을 설명하는 한 보조수단에 그치기 마련이다. 그러나 문징명의 경우에는 문학의 뜻을 바로 그림으로

풀어놓지 않았다. 문학작품을 읽고 그 느낌을 간직하고, 다시 그림을 보고 느낌을 다른 공간에서 비교해야만 서로의 연관성이 드러나는 고도의 장치를 하고 그림을 그렸다. 이는 그림이 비로소 문학에서 벗어나 완전하게 독립된 '화의畵意'를 갖출 수 있게 되었음을 뜻한다. 이제야 비로소 그림은 '시의詩意'와 문학을 설명하는 역할에서 벗어나 독립적인 역할과 공간을 갖게 된 셈이다.

그런 점에서 〈고목한천도〉는 '방고', '실경', '문학'의 세 가지 특성을 고루 갖춘 문징명의 대표작이라 할 수 있다. 이백의 시대인 당대를 재현하기 위한 청록 채색과, 여산의 폭포 실경, 그리고 이백의 문학에 이르는 세 가지가 모두 이 그림에 오롯이 있다. 그리고 심주와 문징명은 원나라 때 문인화가 추구했던 실용을 벗어난 아름다움의 추구를 이 세 가지와 함께 더 높은 단계로 밀어 올찌른다. 문징명은 한 걸음 더 나아가 회화의 문학성을 완전히 따로 시간 예술로 독립시키고야 만다. 심주와 문징명을 보통은 문인화가로 분류하지만, 사실 이보다 더한 직업화가가 어디 있을까 싶게 그림에 매진하고, 거기에 의미를 부여했던 작가였다. 실제 실용에서 완전히 탈색해서 회화를 순수미술로 발돋움시킨 것은 심주와 문징명 두 오파吳派 대가들의 공로이다.

서위 徐渭

광인, 그림으로 울부짖다

〈황갑도 黃甲圖〉

⑬ 서위, 〈황갑도黃甲圖〉, 종이에 수묵, 29.7×114.6cm, 북경 고궁박물원

힘센 개가 되고 싶었던 서위

명나라 시절의 가장 천재적인 화가로 서위를 꼽는 데 반대할 사람이 그리 많을 것 같지 않다. 그러나 서위에게 "당신이 명나라 시절의 가장 뛰어난 화가이다"라고 하면 서위 자신은 기절초풍을 할지도 모른다. 그가 스스로 그림을 그리는 재주가 있음은 인정했지만, 자신의 가장 큰 재주라고 생각하지는 않았기 때문이다. 그는 재주가 많은 사람이었다. 글씨도 잘 썼고 특히 초서草書는 스스로도, 다른 사람들도 인정하는 명필이었다. 그리고 문학에도 재능이 많았다. 시에도 뛰어난 재능을 발휘했고, 명나라의 이름난 곤곡崑曲*이라

* 명나라에서 북경의 경극京劇보다 앞서 발달한 전통극으로 강소성江蘇省 곤산崑山의 명창 위량보魏良輔라는 배우가 창시한 것으로 알려졌다. 이 연극은 반주와 노래로 이루어진 일종의 가극歌劇이며 1620년 이후 100여 년간 크게 성행하다가 18세기 중엽 이후 서서히 퇴조하였다.

는 연극의 희곡을 쓰기도 했다. 아마 서위는 이런 분야의 재능이 더 뛰어나다고 믿었을 것이다.

지금 우리는 서위를 대단한 화가로만 인식하고 있고, 나머지 분야의 재주는 그림에 비하면 잘 알지도 못한다. 본인은 대수롭지 않게 여긴 재주를 사람들은 칭송하고 있는 셈이다. 서위의 그림이 후세 사람들에게 인정받고, 많은 화가들이 그의 화풍을 따른 것을 무슨 이유 때문일 것인가. 그것은 아마도 그의 그림의 독창성 때문일 것이다. 서위는 이전의 그림과는 전혀 다른 그림을 그렸다. 서위의 그림 솜씨는 누구에게 배운 것이 아니라 거의 타고난 재주 같다. 그는 누구에게 체계적으로 그림을 배운 바도 없으며, 선인들의 그림을 보고 열심히 임모하며 연습한 것 같지도 않다. 그는 그만의 독특한 그림을 그렸으며, 아마도 그런 창조력이 그 모든 평가와 추종의 원인일 것이다. 곧 그는 그림에서 타고난 천재였던 셈이다.

서위는 후대의 화가들에게 많은 영향을 주었고 추앙을 받지만 개인의 생애는 불행했다. 서위는 불우한 청소년 시기를 보냈으며, 젊어서 과거시험에는 수차례 실패했다. 이도 저도 여의치 않아 관리의 막객幕客으로 일하다 자신의 주군의 탄핵에 연루되어 곤욕을 겪기도 하고, 아내를 죽여 감옥

생활도 오래 한 불운의 사내였다. 그에게 시와 그림은 자신의 신세를 한탄하는 도구였으며, 이 세상의 원망을 쏟아내는 수단이었다. 그래서 그는 자신이 쓰고 그리는 모든 대상물에 자신의 감정을 깊숙이 이입시켰다. 이렇게 화가가 대상물에 깊숙한 감정이입을 하는 일은 전례 없는 일이다. 일반적인 다른 화가들처럼 그저 대상에서 공감을 이끌어 예술로 승화시키는 것이 아니라, 그리는 대상에 자신의 감정을 불어넣고 아예 그것이 자신을 대체하도록 하는 급진적인 방식이다. 그러나 이 독창적인 방식은 뜻밖의 성공을 가져와 이후에 많은 화가들이 자주 차용하게 되었다.

이 서위의 대표적인 작품 가운데 하나가 이 〈황갑도黃甲圖〉이다. 그림은 너무도 단순하다. 한여름을 지나 이미 가을에 접어든 시기의 무성한 연잎 밑에 게를 한 마리 그려 넣은 단순한 구도이고, 그 위쪽의 여백에 시를 한 구절 적었을

* 막객은 원래 고위 인사의 가정교사나 개인비서와 같은 개인적인 일을 수행하는 사람을 뜻하는 용어였다. 명나라는 태동기에 중앙집권적 체제를 유지하려 했기에 원칙적으로 모든 관료는 중앙에서 발탁하여 임용하는 것이었다. 그러나 왜구와 유목민족들의 침입에 대응하고자 순무 총독과 같은 독립적인 의사결정을 할 수 있는 관리들을 파견하며, 그들에게 자신에게 맞는 관료의 발탁까지 허락하여, 이들이 뽑은 비공식 관료를 '막객'이라 했다. 나중에는 이들뿐만 아니라 중앙의 고위 관료들도 막객을 뽑아, 조서나 공문서 작성과 같은 핵심적인 일까지지도 맡기는 경우가 있었다.

뿐이다. 아마도 시를 읽지 않고 그림만 보았더라면, 쓸쓸한 가을 연못의 풍광을 묘사한 그림이 아닐까 하는 느낌이 들지 모른다. 이 그림의 연잎이나 게에서도 원한이나 슬픔, 또는 자부심과 같은 정서는 느끼지 못할 것 같다. 일단 이 제문부터 읽어보자.

미끈하고 우뚝한 것이 나타났으니 호방하고 거칠었다.
앞으로 세월이 지나서 구슬이 있느냐 없느냐고 묻지 말라.
잘 키웠으면 홀로 높이 걸렸을 것을, 사람들이 이를 알지 못하여,
때가 오면 장원 급제하여 황제가 내린 음식을 독차지했을 것을.
兀然有物氣豪粗, 莫問年來珠有無.
養就孤標人不識, 時來黃甲獨傳臚.

우선 게 그림이 뜻하는 것은 중국이나 한국에서 대개 장원 급제를 뜻한다. 왜 게가 장원 급제를 상징하느냐 하면 게의 배에 있는 호흡기의 무늬가 '갑甲'자처럼 생겨서이기도 하고, 등딱지를 이르는 한자도 '갑甲'이어서 그렇기도 하다. 그런데 과거의 진사과 합격자는 성적순으로 '제일갑第一甲', '제이갑第二甲'으로 합격자를 발표하고, 이에 해당하는 합격자의 이름을 누런 종이에 적는다. 이 종이에 이름을 올리는

날부터 평생을 관료로 사는 것이다. 그래서 게를 그린 옛 그림을 보면 과거에 합격하라는 뜻이라고 생각하면 틀림없다. 과거를 보는 친구나 자식이 있는 사람 집에는 게 그림 선물이 제격이었다. 그렇기 때문에 지금도 중국과 한국에는 게 그림이 많이 남아 있다. 이 그림의 제목 '황갑'은 바로 그런 뜻을 암시하고 있다.

서위가 이 그림을 그린 상황을 떠올려보자면, 긴 여름도 지나고 가을이 찾아오는 무렵 어느 날 서위는 호숫가에 있었다. 연잎들은 이제 끝이 누렇게 변하고 시들어가지만 여전히 커다랗다. 그런데 그 연잎 밑에 별안간 커다란 게가 불쑥 나타났다. 집게발을 치켜든 품새가 힘도 세고 거칠어 보이는 놈이다. 노년의 서위는 그 게를 보자 자신의 젊은 날이 떠올랐을 것이다. 문득 그 힘세 보이는 게가 젊은 날의 자신의 모습과 겹쳐지고, 과거시험을 보던 생각이 불쑥 떠올랐다. 게가 넓은 연잎으로 해를 가리고 있는 모습에서 자신이 겪었던 수많은 고초와 재앙들이 떠올랐으며, 만일 과거에 붙었으면 자신의 재능과 경륜을 마음껏 펼칠 수 있었을 텐데 하는 미련이 남았을 것이다. 물론 자신의 능력과 재주를 몰라준 세상의 무관심은 뼈저렸을 것이며, 그래서 종이를 꺼내놓고 황급히 연잎과 게의 모습을 채워 넣어 이 그림을

완성시켰다. 그리고 자신의 이 마음을 전할 시를 한 편 지어 제문을 달아놓았다.

많은 사람들은 이 그림을 능력도 재주도 없이 돈과 인간 관계에 의지해 출세한 관료들을 게에 비유하여 비꼬는 그림 이라고 해석한다. 비루한 게가 갈지자로 걸으며 커다란 연 잎으로 비유한 돈과 세력의 우산 아래 설치는 모습을 풍자 한 그림이라는 뜻이다. 그러나 그렇게 해석하기에는 게의 모습이 너무 씩씩하고 활기차다. 자신보다 못한 재주로 시 류에 편승하는 글을 지어 과거에 급제한 관료들을 비꼬는 마음으로 그림을 그렸다면 그 게는 이것보다 꾀죄죄한 모습 으로 그려야 한다. 그리고 그런 의도라면 커다란 한 마리를 그릴 것이 아니라 여러 마리를 그려야 하지 않을까도 싶다. 여하튼 상단의 시를 보면 그런 뜻이 아닌 것은 분명하다. '호방하고 거칠다'라는 뜻이 오해를 불러일으킬 수는 있지 만, 서위 자신은 '거칠다'라는 품성을 스스로 인정했다. 그 리고 맨 마지막 구절의 황제가 급제자에게 하사하는 음식인 '전려傳臚'를 간신배가 독차지한다는 것은 그런 해석을 불가 능하게 한다. 결국은 이 시의 내용으로 보건대 황갑은 젊은 시절 늠름한 서위 자신의 모습으로 보는 것이 타당하다.

천재는 남을 모방하지 않는다

이 그림은 서위의 다른 그림들처럼 호방한 필선筆線과 먹의 번짐이 위력을 발휘하는 그림이다. 구도 또한 길쭉한 화면을 따라 별로 신경을 쓴 것 같지 않은 삼단 논법이다. 화폭의 가장 위에 활달하고 멋진 글씨로 제시를 적었다. 서위가 자신의 재주 가운데 으뜸으로 쳤던 것은 바로 이 글씨였다. 그의 초서는 당대에 이미 수집품이 될 정도로 정평이 났었다. 활달한 성품과 거침없는 그의 성격과 초서는 잘 어울리기도 한다. 그러나 호방하고 거친 것이 초서이지만, 여기에 섬세하고 여린 모습이 담기지 않는다면 그저 봉두난발에 지나지 않는다. 섬세한 조절이 이루어져야 비로소 초서가 완성되는 법이다. 서위의 다재다능함에는 모두 섬세함이 숨어 있다. 어쩌면 이 두 모순적인 성품을 조절하는 그의 능력에서 서예와 시, 희곡과 그림과 같은 멋진 예술작품들이 나오지 않았나 싶다.

　서위가 자신의 두 번째 재주라고 여긴 시는 본디 문학적 상상력과 은유와 비유, 전고典故 등이 조화롭게 어우러져야 하는 부분이다. 그의 수많은 시를 보면 그가 시에 대해서 자부심을 느낄 정도로 훌륭하다는 생각이 든다. 그의 호방한 성격의 시를 보면 과거시험에서 일정한 형식에 맞춰 글을

짜내야 하는 팔고문八股文은 그가 무척 싫어했을 거라는 느낌이 든다.

　서위가 마지막으로 꼽은 재주가 바로 그림이다. 서위 생각에 그림은 다른 것에 비하면 그저 여기餘技, 또는 잡기雜技와 같은 것이었다. 그저 심심할 때 재미 삼아 그려보는 것이 그림이었던 셈이다. 그러니 그가 특별히 마음에 두지 않은 재주가 바로 이 그림이다. 이 그림에서도 자신의 멋진 글씨로 쓴 제시가 가장 우선에 있고, 그 밑에 활달한 기개를 보여주는 글씨로 쓴 시의詩意를 부연하는 의미로 연잎과 게를 그려 넣었다. 그렇지만 그의 그림은 활달한 필선으로 아주 자연스럽게 묘사하고 있다. 초서 서예에 필력이 있으니 그 유려한 선은 그렇다 치더라도, 그 필선으로 사물의 특징을 정확히 잡아내는 것이 범상치 않은 솜씨이다.

　그림의 선은 덧칠이나 수정도 없는 자유롭고 활달한 선으로, 묘사를 모자람도 넘침도 없이 완성하고 있다. 그래도 그림이 밋밋하지 않은 것은 담묵과 농묵의 어울림이 화려함을 보여주기 때문이다. 또한 서위 그림의 가장 중요한 특징은 과감한 생략이다. 이 그림에도 그가 표현하고자 하는 주제인 연잎과 게 이외에는 다른 어떤 것도 그리지 않았다. 이런 과감한 생략은 그림을 단순화하여 대상에 집중하게 한다.

또한 단순함 때문에 그의 특장인 감정을 대상물에 이입하는 것도 잘 이루어진다.

　제시의 말미에는 '천지天池'라는 두 글자와 서위라는 낙관이 찍혀 있다. '천지'는 서위가 '청등青藤'과 함께 쓰던 호이고, 청등은 유년 시절의 집에 자신이 심었던 등나무를 뜻한다. 이 등나무는 그의 친모가 집에서 쫓겨날 때 그가 심은 나무라 한다. '청등' 뒤에는 주로 '도사道士' 또는 '노인老人'이 붙는다. '도사'는 도를 닦는 사람이고 '노인'이야 늙었으니 붙인 말이다. '천지' 역시 유년 시절에 살던 곳에 있던 작은 연못의 이름이다. 그가 '천지'라는 호를 쓸 때에는 주로 '생生'이나 '어은漁隱' 또는 '산인山人'이란 말을 붙였는데, 이 그림처럼 단독으로 쓰인 것도 있다. '생生'은 주로 과거를 통과하지 못한 '학생學生'이나 '생원生員'이라는 뜻에서 쓴 것이고, '어은'은 늙어서 이제 고향에 은거한다는 뜻으로 쓴 것이다. '산인'이라는 말은 뒤에 다시 이야기하겠지만 생업을 떠나 도시가 아닌 외딴 곳에 무리지어 다니는 일군의 사람들을 이르는 말이다. 서위가 그림에 쓰는 호에서 자신의 유년 시절과 관련된 '청등'과 '천지'를 주로 쓰는 것으로 보아 노년에도 과거의 추억에 상당히 집착했음을 알 수 있다.

　서위가 글씨와 제시에 집착하는 것은 그림을 가장 늦게

배워서 그럴 수도 있고, 본인 생각에 글을 통한 의미 전달이 자신의 본령이라 여겨서 그럴 수도 있다. 그것은 그림을 심성의 본질적인 전달에는 모자란 도구라고 여겼다는 뜻이다. 그렇기 때문에 그는 당시 문인화가들처럼 그림을 그리는 선에 필선이니 하는 추상적인 이야기도 하지 않았다. 그저 붓 가는 대로 물체를 그리고, 농묵과 담묵의 번짐을 적절하게 이용하여 표현했다. 그의 그림 재주는 거의 천부적인 것 같아 아주 쉽게 형태에 접근하고 명확히 본질을 꿰뚫고 있다.

서위는 대수롭지 않게 그렸지만 사람들은 그의 독특한 그림들을 좋아했다. 특히 그의 화법이 이후의 화가들에게 절대적인 영향력을 끼친 점에서 본다면, 자신의 판단과 사회적인 평가는 많이 다르다. 혁신적인 서위 그림의 형식을 지지하는 일군의 예술가들이 그의 뒤를 이었는데, 서위 자신은 자신의 추종자가 많으리라 예측하지 못했을 것이다. 어쨌든 독특한 서위의 화풍과 특색은 살아남았고, 많은 화가들이 서위를 추앙했기 때문에 서위는 명나라 말기와 청나라 회화에 커다란 영향을 미쳤다. 그렇게 서위는 우리에게 화가로 기억이 되었다.

서위는 객관적으로 바라보는 것이 아니라 자연의 사물에 대해 자신의 감정을 직접 개입시켜 표현함으로써 이전과는

완전히 다른 회화 예술을 만들어냈다. 후세의 화가들이 그에게 경탄하고 주목한 것은 바로 이점이다. 그래서 그들 또한 그림의 대상물에 깊숙이 개입하기 시작한다. 그러나 다른 한편으로는 서위의 대상물에 대한 개입은 어떻게 보면 완전한 자아도취의 상태이다. 그저 억울한 것이 아니라 자신은 기개도, 포부도, 능력도 뛰어난 사람인데 세상을 잘못 만나 버려졌다는 뜻이다. 서위가 대를 그린 것은 자신의 심성이 대쪽 같고, 국화를 그린 것은 이 꽃이 서리를 이겨내는 기상이 험난한 세상을 살아가는 자신과 같다는 뜻이다. 이런 병적인 자아도취는 과연 어떻게 생각해야 할 것인가. 아무리 능력이 뛰어난 서위라 할지라도 이런 자아도취는 위험 천만해 보인다. 이를 그저 불우했던 미친 노인의 한탄으로 보아야 할 것인가, 아니면 이 또한 사회적인 맥락을 지니고 있는 것일까. 이것이 미친 노인의 한탄이라면 왜 후대의 수많은 화가들이 그를 추앙하고, 열렬히 지지하며 서위의 뒤를 좇았을 것인가. 그의 뒤를 따른 사람들도 서위와 마찬가지로 정녕 자아도취의 무리들이었는가. 우선 서위의 가팔랐던 인생부터 살펴보자.

▌세상에는 이렇게 풀리지 않는 인생도 있다

예나 지금이나 인생은 우여곡절도 많으며 고르지 않기에 세상살이가 힘든 사람들은 무척 많다. 그러나 대개 사람들은 그런 포한抱恨이 있더라도 겉으로 드러내지 않고 살아갈 수밖에 없다. 그렇지만 예술가들은 이런 처절한 울분을 거침없이 터뜨리기도 하는데, 세상 사람들은 그런 예술가들을 '천재' 또는 '광인'이라고 여기며 특별하게 여기기도 한다. 예술을 통해 인생의 고통과 한이 승화가 될 때에는 많은 사람들이 공감하는 예술의 경지에 오르는 경우가 많기에 이를 소중하게 여기는 것이다. 그리고 인생에서 고통받는 사람들은 그런 예술을 통해 카타르시스를 얻기도 한다.

중국의 화가들 가운데 그 어느 누구도 서위처럼 수많은 사건으로 점철된 삶을 살지는 않았을 것이다. 그는 스스로 재능이 많고 뛰어나다고 생각했으나 아무도 그의 재주를 알아주지 않았으며, 그런 세상을 원망하고 한탄하며 평생을 살아야 했다. 그러면서 죽을 고비도 넘겼고, 여러 번 자살도 시도했으며, 7년이라는 긴 세월을 감옥에서 보내기도 했다. 만년의 생활은 기복이 심하지는 않았을지라도 가난과 억울함과 원통함이 이 노년의 심사를 지배했다.

서위는 1521년 소흥紹興 산음현山陰縣에서 태어났다. 아버

지 서총徐鏓은 군인 출신으로 동지同知라는 정5품의 벼슬을 지냈는데 간신히 대부大夫의 소리를 들을 수 있는 정도의 벼슬이었다. 서총은 전처인 동童씨가 죽은 뒤에 후처 묘苗씨와 결혼했으나 아이는 없었다. 그가 벼슬길을 마치고 돌아오는 길에 묘씨가 시집올 때 데리고 온 시녀에게서 늦둥이를 얻었다. 늦둥이가 바로 서위였다. 서위의 아버지는 이 늦둥이가 태어나고 석 달 정도 있다가 죽었다. 서위가 태어났을 때에는 전처의 아들들은 이미 장성한 뒤여서 서위와 큰형은 서른 살도 더 차이가 날 정도였다. 그저 후처의 자식이라도 괜찮으련만 후처 시종의 자식이면 집안에서 천덕꾸러기가 될 수밖에 없었다.

다행스러운 것은 서위를 묘씨가 구박하지 않고 거둬들여서 아주 정성껏 잘 보살펴주었다는 점이다. 오히려 생모보다 더 애지중지하며 키운 것 같다. 아니었으면 서위는 집안에서 어정쩡했을 것이다. 묘씨는 서위를 여섯 살부터 서당에 보내 글공부를 시켰으며, 이 총명한 아이는 과거를 통해 출세하려는 생각을 품고 있었다. 더군다나 서위는 여덟 살 때 이미 당시 과거를 보는 학생들을 괴롭힌 독특한 문장 형식인 팔고문까지 지을 수 있을 정도로 똑똑했다. 서위는 서당에 다닐뿐더러 무관 출신의 집안 자제답게 검술도 연마했다. 훗날 그

가 병법에 능통한 것도 이와 연관이 있을 것이다.

　그런 기대 속에서 서위가 열 살이 되자 서위와 생모의 관계가 자신과의 관계보다 더 깊은 것 같다는 생각에 묘씨는 서위의 생모를 집에서 내보냈다. 물론 가세가 기운 것도 한 원인이었다. 서위는 아마 생모가 떠날 시기에 어머니를 기억하기 위해 등나무를 심었다. 그리고 오래지 않아 서위가 열네 살 때 묘씨도 세상을 떠나고 서위는 세상에 홀로 남게 된다. 큰형이 그를 부양했으나 거의 아버지뻘 되는 형님과 친근하게 지내기는 어려웠다. 서위가 스무 살이 되어 과거를 보려 하자 큰형은 이를 못마땅하게 여긴다. 이미 한 번 낙방을 한 바도 있거니와 기울어져가는 가세에 더 이상 서위를 지원하기 어려우니, 장사라도 해서 집안 살림에 보태기를 원했다. 이런 반대를 무릅쓰고 본 과거에서 서위는 낙방하고 만다. 그 뒤로도 서위는 여러 번 과거에 도전했으나 모두 실패했다. 당시 과거가 워낙 힘든 일이기도 했지만, 글재주가 뛰어난 그가 계속해서 낙방한 것은 급진적인 그의 글이 과거시험에서 받아들이기 힘든 성격의 글이 아닌가 하는 생각도 든다. 여하튼 가장인 형이 반대하는 과거를 보고 낙방하자 힘이 빠질 수밖에 없었다. 이듬해 그의 형은 그를 반潘씨 집안에 데릴사위로 보낸다. 이때가 그의 나이 스물하

나일 때고, 아내인 반씨는 열네 살 때였다. 이때부터 5년 동안 서위는 비교적 안온한 삶을 살았다. 스물다섯 살 무렵에 서위의 집안이 가산을 몽땅 빼앗기는 일이 벌어지기는 했지만 한 해 뒤에 부인 반씨가 병사할 때까지 금슬도 좋았고 장인과도 잘 지냈다. 그러나 아내가 병으로 죽자 더 이상 데릴사위 노릇을 할 수는 없었다. 다시 집으로 돌아온 서위는 생계를 걱정해야 했다.

서위는 스물여덟 살에 일지당一枝堂이란 사숙私塾을 열었다. 서당 훈장을 해서 호구湖口를 해결하고자 함이다. 그가 글에 능력이 있음이 인근에 알려져서인지 서당은 꽤 잘됐다. 살림 사정이 나아지자 처를 잃은 괴로움에다 정에 굶주렸던 그는 곧바로 묘씨에게 쫓겨났던 생모를 모셔와 같이 살게 된다. 그리고 이 무렵에 왕수인王守仁의 저작물을 읽고 심학心學을 받아들인다. 그리고 서른셋에 향시를 봐서 통과를 했지만, 회시會試에서는 또 낙방하고 만다. 나이는 들어가고 포부는 큰데 스스로 실망스러운 결과였다. 아마도 이제 자신의 포부를 펼칠 관리가 되는 것은 불가능하다는 생각이 들었을지 모르겠다.

그의 나이 서른다섯에 왜구가 복건성福建省 연안을 침탈한다. 이를 대처하기 위해 지역에서 군사 조직을 만들어 왜구

에 대응하는데 서위가 이 작전에 능동적으로 참여한다. 병서를 탐독했던 서위는 여기서 재능을 발휘해 이 모습이 당시 절강浙江의 순무巡撫였던 호종헌胡宗憲의 눈에 띈다. 서위의 나이 서른아홉 살 때에 호종헌은 절강과 민남閩南(복건성 지역을 이른다)의 총독總督으로 승진한다. 그러자 호종헌은 서위의 왜구 소탕 때의 모습을 기억하고 서위를 참모로 불러들인다. 사실 서위에게는 아직 과거를 통해 벼슬에 나아가고자 하는 미련도 남아 있으며, 호종헌의 뒷배가 간신인 엄숭嚴嵩이라는 점이 못마땅해 망설이지만, 결국 그의 '막객'으로 일을 하기로 한다.

호종헌의 서위에 대한 신뢰는 두터웠다. 과거에 급제하지 못한 서위는 호종헌의 휘하의 군막에서는 주종관계라 보이지 않을 정도로 자유롭게 일을 해나간다. 그러다가 서위의 나이 마흔두 살에 호종헌의 배경이었던 엄숭이 실각하고 서계徐階가 집권하면서 호종헌은 북경으로 압송되고, 서위 또한 모든 지위를 잃게 되었다. 이듬해 글솜씨로 이미 문명이 자자해진 서위는 예부상서禮部尚書 이춘방李春芳의 막객으로 초빙되어 북경으로 갔지만, 그와 성격이 맞지 않아 사직하고 돌아온다. 이런 일들을 보면 서위의 재능은 탁월했지만 같이 일하기에 녹록한 성격은 아니었던 것 같다.

서위는 마흔다섯 살에 일생 최대의 위기를 맞는다. 압송되었다 풀려났던 호종헌이 다시 갇히고 감옥에서 죽는다. 그리고 이전의 호종헌 막객 몇 사람도 조사를 받는다. 언제 자신에게까지 칼날이 당도할지 모르는 형국이 된 셈이다. 서위는 자신에게까지 화가 미칠지 몰라 두렵고, 고단한 인생에 자살을 시도한다. 서위에 대한 기록을 보면 자살 방법으로 쇠꼬챙이로 귀를 찌르기도 했고, 망치로 신장과 간이 있는 부위를 후려 때리기도 했다고 한다. 모두 아홉 차례나 자살을 시도했으나 결국 죽지 못했다. 결국 이런 심리적인 위기는 사고를 부른다.

서위는 호종헌의 막객을 지낼 때에 호종헌의 소개로 장張씨 여인과 결혼한다. 그러나 부잣집 출신인 장씨와의 결혼생활은 화목하지 못했다. 서위는 연이은 자살 시도로 제 정신이 아니었다. 더군다나 이춘방에게 초빙을 받을 때 받은 돈을 다시 물어주느라 경제적으로도 곤란한 시기였다. 이때 서위는 부인과 말다툼을 하다가 화가 솟아 부인을 공격해 의도하지 않은 살인이 벌어지고 만다. 이 일로 서위는 감옥에 가는 신세가 되었다. 그리고 그는 7년 동안 감옥에 있어야 했다. 감옥에서 죽지 않고 살아 나온 것만으로도 천행이라 여겨야 했다.

사실 살인자로 7년을 감옥에 보낸 것은 그리 긴 형기는 아니다. 다행인 것은 저대수諸大綬와 장원변張元忭 같은 관리 친구들이 청원을 해주었기에 그나마 감형이 된 것이고, 또 감옥 생활도 지낼 만하게 돌봐줬던 것 같다. 당시 감옥의 사정은 열악하여 형기 7년에 살아 나오기는 힘들었다. 불같은 성미의 자유분방한 서위로서는 감옥 생활이 육체적으로 괴로웠겠지만 오히려 신체적인 구속이 정신적으로는 치유의 시간이기도 했고, 내면의 자신을 성찰할 수 있는 시기이기도 했을 것이며, 평소에 시간이 없어 젖혀두었던 글씨와 그림에 전념할 수 있는 시간이기도 했다.

사실 서위는 글과 그림, 그리고 희곡에 이르기까지 너무도 다재다능했기에 문인이나 화가의 범주에 넣기가 쉽지 않다. 스스로는 자신의 글씨를 가장 마음에 들어 했기에 서예가라 부르는 것을 가장 반겼을 법하다. 그림은 누군가의 스승이 없이 개척하기는 쉬운 분야가 아니지만, 문인화가들은 보통 글씨를 배울 때처럼 모본을 놓고 흉내부터 낸다. 그렇기에 그림의 모본을 그린 사람이 곧 스승인 셈이다. 그런데 서위의 그림을 보면 누구의 그림에서 영향을 받았다고 할 만한 스승이 없다. 그리고 서위 자신도 누구에게 그림을 배웠다든지, 또는 누구의 그림을 보고 그렸다든지 하는 이야

기가 일언반구도 없다.

서위의 그림은 독학으로 배운 것이라 짐작한다. 그리고 마흔 중반까지의 그의 역정을 보면 특별히 그림을 그릴 시기가 거의 없었다. 과거에 매달리던 청소년기에는 빠듯한 살림에 그림을 연마할 여유가 없었을 것이다. 첫 부인과 사별하고 생계를 위해 서당을 열었던 때는 시간은 있었을지 몰라도 젊은 혈기에 거침없이 왜구 방어에 뛰어든 것을 보면 그림 그리기와는 일정한 거리가 있었을 터이다. 또한 호종헌의 막객 생활 때에는 일 때문에 그림을 그릴 시간이 있었을 것 같지 않다. 결국 서위가 그림에서 일기逸氣를 이루어낸 시기는 이 감옥 시절이라고 봐야 한다. 그의 그림이 당시의 다른 그림과는 달리 독특한 것도 어떤 뚜렷한 모본이 없이 독자적으로 개척한 경지여서 그럴 것이다. 서위의 작품 대부분은 감옥에서 나와 죽을 때까지의 만년의 작품들이다.

서위가 감옥을 나온 것은 당시로는 노년에 들어서는 쉰셋의 나이였다. 서위는 우선 항주杭州와 남경南京, 부춘강富春江을 돌고 유람하며 감옥에서 지친 몸을 회복한다. 그러면서 여러 문인들을 만나 교유하게 된다. 그러다 젊을 때의 친구 오태吳兌가 북쪽 변방 선화부宣化府로 부임하여 서위를 부르자 달려가 그곳에서 '문서文書'일을 한다. 이때 변방의 풍경과

풍속을 그림과 시문으로 남기고, 그곳 사람들과 교유하며 당시 젊은이였던 이여송李如松에게 병법을 가르치기도 했다. 이여송은 나중에 임진왜란 때 명나라의 장수로서 조선에 온다. 이곳의 생활은 즐거웠지만 몸 상태가 좋지 않아 1년 만에 고향으로 다시 돌아오게 된다.

이후에도 감옥에 있을 때 돌봐준 친구 장원변이 북경으로 초대해 가지만 3년 만에 둘 사이의 관계가 악화되어 다시 고향으로 돌아왔다. 서위는 제멋대로인 성격이어서 그의 글과 재주를 좋아할지 몰라도 함께 지내기는 쉬운 인물이 아니었다. 누가 부르면 달려갔던 것은 별다른 일도 없고, 가난해서 고향에서 살기 쉽지 않았기 때문이다. 그러나 결국 그 자신도 나이가 들고 누구와 친해져 잘 지낼 수 없는 성격임을 알고는 고향을 떠나지 않았다. 물론 고향에서 서위의 노년의 삶은 가난하고 외롭고 힘들었지만 지위가 높은 부귀한 사람들과 사귀지 않고 신분이 낮은 사람들과 함께했다. 비록 그는 글씨나 그림을 팔아 연명을 했지만, 얼마간이라도 살아갈 돈이 있으면 굳이 팔려 하지도 않았다. 그리고 돈을 준다고 해도 아무에게나 글씨나 그림을 팔지도 않았다. 서위는 직위와 돈에 상관없이 자신의 글씨나 그림을 사려는 사람은 자신과 생각이 통해야 한다고 여겼다. 말년에는 하

도 궁해서 자신이 아끼던 책과 서화들을 내놓을지언정 자신의 그림을 함부로 팔지 않았다. 나이 칠십이 되자 자신의 외로운 삶을 『기보畸譜』로 정리했다. 또한 말년에 정신병으로 도끼로 자신의 얼굴을 훼손하는 등 괴로움을 겪다가 일흔셋에 세상을 떠난다.

파란만장한 서위의 삶을 보면 한 개인이 불우한 환경 아래서 가정과 사회에서 불화하며 살아가는 것이 얼마나 힘든 일인가를 새삼 느낄 수 있다. 서위는 복잡한 가정사에 상처를 많이 받았으며, 그래서 모질고 화합하지 못하는 성격을 지녔을 것이다. 반대로 사회적인 참여와 치열한 공명을 추구하여 과거에 매달렸으나 자신의 드센 논지를 일반적으로 부드럽게 표현하는 데 실패해 번번이 급제하지 못한 듯하다. 그런 가운데 막객으로 활동했으나 정치적인 변동으로 더 큰 상처를 입고 퇴각하여 자살까지 시도하게 되며, 가뜩이나 불안한 삶은 자신의 처를 살인함으로 결국 갈기갈기 찢어져버리고 만다. 결국 당시로는 노년이라 이를 나이에 다시 사회로 돌아오게 되지만 이제는 이미 낙백한 인생이라 더 이상 희망을 가질 것도 없고, 인생의 회한과 원한만 남았다. 서위는 시문으로 이를 표현하고 그림으로 이러한 마음을 희롱할 수밖에 없다. 노년에 지독한 가난에 시달리지만

그렇다고 자신의 자존심까지 버리고 싶지는 않았다. 그래서 그런 무리들이 자신의 그림이나 글씨를 사는 것은 도저히 용납할 수 없었던 것이다.

▎ 포도와 석류에 자신을 실어

서위 만년의 그림들은 대개 이런 맥락에서 접근할 수 있다. 그의 그림에 나타나는 흥건한 먹과 활기찬 필선에는 자신의 대담하고 자유분방한 성품을 표현하고 있다. 그리고 그가 자주 그리는 그림의 소재인 모란과 국화, 매화와 대나무, 포도와 석류에는 자신의 심사를 투사하고 있다. 가령 그가 자주 그린 잘 익은 포도와 석류는 자신이 마음껏 펼치지 못한 재주를 은유하고 있는 대상물이다. 모란은 이루지 못한 영화의 꿈이다. 대나무와 눈 속에 핀 매화, 서리 맞은 국화는 자신의 고고한 절개를 뜻한다. 또한 까마귀의 응시하는 두 눈은 영특함으로 세상을 바라보는 자신의 눈을 뜻하는 것 같다. 이런 대상물들에 얽힌 심사는 대개 그의 일생을 눈여겨보지 않으면 이해하기 힘든 것들이다. 그리고 서위는 이런 그림에다 시를 제문으로 적었기 때문에 심사를 더욱 확실하게 알 수 있다. 가령 서위의 〈포도도葡萄圖〉에는 이런 제

문이 보인다.

> 반평생 낙백하여 지냈더니 이미 노인이 다 되었네,
>
> 서재에 홀로 서 있으니 저녁 바람이 울부짖네.
>
> 붓 아래 밝은 구슬들은 팔 곳이 없으니,
>
> 그저 한가하게 벌판의 덩굴에다 던지네.
>
> 半生落魄已成翁, 獨立書齋嘯晚風.
>
> 筆底明珠無處賣, 閒抛閒擲野藤中.

이런 시를 보면 서위는 자신의 재주를 잘 익은 포도나 석류에 비유하고 있음을 분명히 알 수 있다. 일종의 자화자찬이고 그렇게 잘난 자신이 세상에서 이루지 못한 꿈을 아쉬워하고 있다. 대개 그의 그림들이 자신의 회한을 표현했기에 마음이 맞는 사람들에게만 판 것이다. 아마도 현실의 가난이 문제가 아니었으면 작품을 팔지도 않았을 것이다. 그만큼 그는 잘난 맛에 사는 사람이었다.

서위의 그림에서 소재는 이전 회화의 소재를 다루는 것과는 다른 면모를 지니고 있다. 가령 양해의 〈이백행음도〉에서 이백의 모습은 양해 자신의 심정을 전해주는 매개체이기는 하다. 그렇지만 양해는 시를 읊는 예술가 이백의 모습을

묘사함에 그치고 있다. 그 모습의 환유에서 자신의 모습이 은근하게 드러나게 만들었을 뿐이다. 곧 이백이 거닐며 시를 읊는 행위는 양해의 심정과는 직접 관련이 없다. 다만 이백이 시를 읊는 시정을 통해서 둘 사이의 동질성이 양해와 이백의 사이를 연결해주고 있을 따름이다.

〈어부도축〉에서도 어부들을 통한 은거와 은일의 의미를 전달하고자 함이 오진이 의도이다. 물론 여기에는 오진이 자신의 은거 의미를 전달하려는 노력이 있지만, 오진의 은거와 어부의 은거는 별개의 일이다. 다만 한 가지 정경을 보여줌으로써 다른 하나의 의미와 이미지를 이끌어내고 있는 것이다. 양해와 오진 시절부터 그림이 통치자의 시각이나 장식이나 재현의 의미에서 완전하게 벗어나 자유로운 영혼을 표현하는 순수미술로의 도약을 이룬 것은 사실이지만, 여전히 그림의 소재인 대상물에다 직접 작가의 감정을 주입시키지는 않았다. 그 이후 명나라의 문인화들도 여전히 순수미술로서의 독립적인 그림을 그렸지만, 여전히 공감의 이입이라는 투사의 장치가 엄연하게 존재했다. 사실 자연이나 대상물로부터 어떤 감정을 느끼고 여기서 예술적 감성이 나타나는 것은 사실이지만, 엄연히 자신의 마음과 대상물 사이에는 구획이 존재했다. 그림을 그리는 대상물에까지 자신

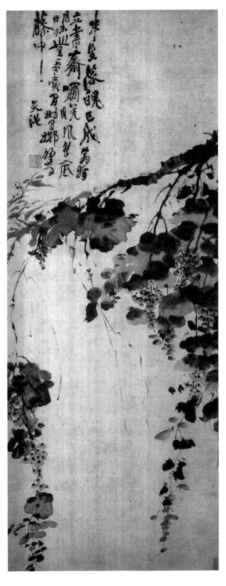

⑭ 서위, 〈포도도葡萄圖〉, 종이에 수묵, 64.5x165.4cm, 대만 국립고궁박물원

의 감정을 이입시키지는 않은 것이다.

그러나 서위는 폭발 직전의 자신의 감정을 포도와 석류 같은 자연의 사물에 거침없이 주입하고 있다. 직설적이고 공격적인 성격이나 정신분열증의 변연에 있던 정신 상태가 이런 감정이입을 가능하게 했을지도 모른다. 그림 안의 무르익은 포도와 석류의 알맹이는 재주가 넘치는 자신이 되어 세상의 버림을 받고 들의 덩굴에 던져지고 마는 것이다. 서위는 개인적인 불행과 과거시험에서의 낙방, 불운한 일생과 감옥생활과 같은 자신의 일생에 대해 원한과 울분을 토로하고 있으며, 자기도취 또한 그런 감정의 다른 표현일 뿐이다.

우선 서위에게는 출생의 처지가 그의 성품과 정서의 발달에 큰 영향을 끼쳤다. 자식이 장성해서 관직에 있고 아내를 잃은 늙은 관료의 아들로 태어나고, 더군다나 어미가 처의 시종이라 평생을 어두운 그림자 속에 살아야 했다. '청등'이라는 호나 '천지'라는 서명을 만년까지 사용한 것을 보면, 인생의 막바지에서도 애달픈 어린 시절의 기억을 떨치지 못한 것 같다. 가정에서의 불안한 지위는 서위에게는 언제나 채워지지 않는 공백이었을 터이다. 서위는 결혼 생활에서 행복의 절정과 사고의 쓰라림을 모두 맛봤다. 첫 결혼은 행복했으나 마지막 결혼은 살인과 7년 동안의 감옥 생활

로 파국을 맞았다. 서위는 사회적 평가에서도 실패했다. 그의 글재주와 글씨와 그림은 명나라의 주류에 속할 수 있는 재주가 아니었다. 과거를 통과하지 못한 인생은 실패일 수밖에 없는 운명이었다. 명나라에서 서위의 삶은 실패 그 자체였다.

▎명나라에는 젊은이에게 출구가 없었다

서위 개인의 파란만장한 사연에는 전반적인 명나라 사회 현상들이 결부되어 있다. 서위가 그림 대상에 감정이입을 하여 새로운 예술의 영역을 만든 것은 명나라 말기의 사회적 현상이 예술의 형태로 표출된 것이라고도 볼 수 있다. 후대의 많은 화가들이 서위의 방식에 열광한 것도 그런 사회현상과 관련이 깊다. 사회가 예술에 영향을 끼친다는 것은 어쩌면 당연하다. 모든 예술은 사회적 현상의 하나이며, 예술가들 또한 한 사회의 구성원이기 때문이다. 그러나 보통은 예술과 사회를 미술의 수요자나 화가의 지위와 같은 외향적인 관계만 주목하지만, 예술의 표현과 형식도 곧잘 이런 사회적 영향을 받는다. 사회의 변동에 따라 개인이 변하면, 개개인이 예술을 표현하는 방식도 변하기 때문이다.

문징명의 사례에서 보듯이 이미 명나라 중기에 환갑이 다 되도록 과거를 통한 입신양명에 매달렸고, 과거에 급제하는 것은 개인의 명예에 관련된 문제였다. 그리고 명나라는 초기의 잠깐을 제외하고는 닫힌 사회를 지향했기에 젊은이들은 과거 이외에는 더 뻗어나갈 곳이 없었다. 그렇기에 젊은이 대부분은 다른 곳으로 눈을 돌려야 했다. 인생에 목표가 없다는 것은 젊은이들에게 가혹한 일이다. 그래서 그들은 어떻게 해서든 무엇이라도 해나가며 목표가 아닌 것이라도 목표처럼 만들어야 했다. 그것도 여러 방식이 있겠지만 명나라 중기 이후의 대표적인 출구는 사설 관료이거나 아니면 '산인'이란 이름의 도피였다.

'산인'이란 도시화된 명나라 시대에 집을 돌보지 않으며 산속에 들어가 여러 유사한 사람들과 어울리며 자기 하고 싶은 일을 하는 집단을 이른다. 그들은 시와 술을 벗 삼고 이 세상에서 실질적인 일을 하지 않는 사람이다. 그들 안에도 여러 계층이 있다. 집안이 부유한 경우도 있고, 재미만 좇는 경우도 있으며, 과거와 관련 없는 학업이나 술책을 수련하는 부류도 있고, 미술이나 음악과 같은 예술에 빠져 있는 경우도 있으며, 이 세상을 어찌 다스려야 하는지에 대한 공론을 일삼는 사람도 있다. 이들이 주로 붙이는 호칭이 '산인', '도

인道人', '거사居士'였다. 사회에서 정진할 수 있는 일이 없으니 속세를 벗어나 일탈을 하는 셈이다. 서위의 호를 살펴보면 이렇게 '도사', '거사', '산인'이 붙은 것으로 보아 실제로 이렇게 '산인'의 대열에 합류했든 안 했든, 결국 이들 아웃사이더들과 같은 정서를 공유하고 있었다고 볼 수 있다.

또한 명나라 중기 이후로 중앙집권적인 관료제도도 점차 무너졌다. 첫 번째 원인은 중기 이후에 변경邊境에서 군사적인 침략에 대해 방어를 위해 독립적인 순무巡撫, 총독總督, 경략經略과 같은 직책들을 만들어 문제가 되는 지역에 파견한 것이다. 이들에게는 군사의 운용과 아울러 독립적인 업무를 수행할 권한을 주었다. 이렇게 임명된 관리는 현지 사정이 능통한 사람을 당지에서 채용해 쓰는 것이 허락되었고, 이렇게 채용된 '막객'들은 내부에서 여러 일들을 담당했다. 대개는 과거에 급제하지 못한 두터운 '생원'층이 이 업무를 담당했고, 또한 개인적으로 관료를 채용하는 이런 형태는 중앙으로까지 확대되어, 이것이 관료로 진출하지 못한 젊은 이들의 새로운 출구가 되었다.

그렇지만 '막객'으로 채용이 되었다 하더라도 정식 관료로의 등용을 포기하는 것은 아니다. 실제 과거 급제자와 막객의 차이는 하늘과 땅 차이이기 때문이다. 더군다나 명나

라는 고위 관료들이 탄핵되거나 권력 다툼에서 밀려나는 일도 많았기에 자신을 고용했던 관리가 퇴출을 당하면 막객 또한 떨려난다. 과거 급제자가 정규직이라면 막객은 비정규직인 셈이다. 막객으로 일하더라도 나이가 찰 때까지 과거 시험을 포기할 수는 없었다. 막객이라 해서 과거 급제자와 다른 일을 하는 것은 아니었다. 이곳도 관부인지라 서위처럼 황제에게 올리는 글을 대신 써주기도 하며, 잡다한 업무를 처리하기도 한다. 일은 같지만 고용한 사람의 정치적 운명을 따라가야 하며, 진로도 막혀 있다는 점에서는 다른 '산인'이나 '거사'들보다 처지가 그리 썩 좋은 것은 아니었다.

이런 청년들의 적체 현상은 새로운 청나라가 되어서도 해결되지 않는 문제였다. 물론 새로운 왕조로 권력 내부의 실권자들은 교체가 되었지만, 청나라도 초창기의 최고위직은 모두 만주족의 차지였다. 청나라 초창기에 과거시험을 통해 올라갈 수 있는 지위는 제한이 있었다. 더군다나 이미 적체되어 있는 청년층은 줄어들지 않았으니, 여전히 과거시험을 통해서 관리가 되어 뜻을 펼치기는 바늘구멍에 들어가는 수준이었다. 여전히 수많은 청년들이 갈 곳을 잃고 있었던 셈이다. 청년들이 희망을 잃은 사회는 암울한 사회이다. 암울한 사회에서는 지금과는 또 다른 예술이 성행을 할 수밖에

없다.

　이런 사회적인 폐색은 많은 청년들을 질곡에서 신음하게 한다. 그들은 이 세상에 대한 원망과 한탄을 분출한 곳이 필요했다. 다른 재주가 없는 사람들이라면 산에 들어가거나, 종교에 의지하거나, 잡기에 빠지거나, 술을 마시며 허송세월을 하는 수밖에 없었을 것이다. 그러나 글이나 그림에 재주가 있는 사람이라면 글과 그림으로 이런 한탄과 원망을 배출하는 것이 자연스럽다. 그러나 이전부터 있어왔던 방식으로는 해결할 수 없었다. 그것을 속 시원히 터뜨려준 것이 서위였다. 서위의 이런 예술이 가능했던 것은 그가 전통의 방법으로 예술을 배우지 않아서일 것이다. 그랬으니 거리낄 것 없이 자신이 하고 싶은 대로, 붓이 가는 대로 마음껏 자신의 감정을 발산할 수 있었다. 서위에게 그림은 자신의 마음을 대상물에게 투영할 수 있는 좋은 놀이이기도 했다. 그림이 놀이였다는 것은 개인적인 표현의 수단으로 바뀌었다는 이야기도 된다. 서위는 자신의 뜻을 이루는 일에는 실패했고 한 번뿐인 인생은 망쳤지만, 그림으로 모든 것을 희롱할 수는 있었고, 못다 이룬 자신의 능력을 아무리 자랑해도 뭐라 비웃을 사람이 없었다. 그림과 시, 그리고 글씨는 이제 서위의 감정을 마음껏 표출하는 배설구가 된 셈이다. 이제

부터 예술은 돌려서 표현할 필요가 없었다. 자신의 마음과 감정을 대상에 실어 마음껏 자신의 뜻과 감정을 표출하는 도구가 되었다. 그리고 폐소공포증이 생길 정도로 답답함에 갇혀 있던 사회의 예술가들은 이에 열광하게 된 것이다.

▌서위를 닮고 싶은 화가들

서위처럼 자신의 감정을 직접 대상물에 투사하는 방식은 이후의 예술가들에게 직접적인 영향을 끼쳤다. 그들은 서위의 이런 표현 방식에 열광했다. 그의 이런 화풍을 처음 받아들인 사람은 명나라 황족의 후예인 팔대산인八大山人과 석도石濤*였다. 그들인 자신의 태생의 신분 때문에 이 세상과 원한의 담을 쌓아야 했다. 이 세상에서 그들이 할 수 있는 것은 종교에 귀의하는 것밖에 없었다. 물론 팔대산인과 석도에게 약간의 차이는 있지만 그들은 세상에서 고립되어 자신의 의지를 표출할 길이 없었다. 그들에게 그림은 서위와 마찬가

*　석도(1641-1720?)는 청나라 초기의 화가로 본명은 주도제朱道濟이며, 자가 석도이며, 호로는 청상노인靑湘老人, 대척자大滌字, 고과화상苦瓜和尙 등을 썼다. 명나라의 종실 출신으로 명나라가 망하자 승려가 되었다. 그는 힘찬 마른 붓질로 독창적인 그림을 그린 화가이며 화론도 남겼다.

지로 감정을 표출시킬 가장 좋은 도구였다.

청나라에 들어서도 염상鹽商들의 보호 아래 자유로운 화풍을 지향하던 양주팔괴揚洲八怪에게 서위는 우상에 가까웠다. 작은 관리를 하다 시골로 낙향한 정섭鄭燮은 '서위 집의 개'가 되었으면 좋겠다고 했다. 그림에 개인의 감정을 이입하는 전통은 청나라 말기까지 이어져 오창석吳昌碩*과 제백석齊白石**까지 이어진다. 제백석은 정섭에서 한 걸음 더 나아가 '서위 옆에서 서위가 그림을 그리는 종이가 되었으면 좋겠다'라고 했다. 바야흐로 그림은 작가가 감정과 마음을 활짝 열고 표현하는 예술이 되었다. 서위에게 인생은 일장악몽一場惡夢이었지만, 그림은 그의 마지막 정서를 표현할 수 있는 마지막 장소였다. 그리고 후세의 화가들도 그 정서에 공감하여 서위 화풍을 이어나갔으며, 어느새 화단의 주류가 되

* 　오창석(1844-1927)의 원래 이름은 오준경吳俊卿이고 자가 창석이며, 호는 부려缶廬이다. 청나라 후기에 금석문金石文의 발견의 영향을 받아 서예와 회화에서 이를 이용하여 새로운 시도를 한 금석화파金石畵派를 이끌었다.

** 　제백석(1860-1957)은 현대 중국의 대표적인 화가로 이름은 황璜, 자는 위청渭靑이며, 태어난 곳이 호남성湖南省 상담현湘潭縣의 백석장白石莊이어서 백석白石이라는 호로 알려졌다. 젊어서는 가난하여 가구점에서 일하면서 틈틈이 독학으로 그림을 배웠다. 간결하고 섬세한 필선으로 초화草花, 벌레, 새우 등을 즐겨 그렸으며, 해학과 따뜻함이 있는 작품을 많이 남겼다.

어버렸다.

　서위의 예술이 다음 세대의 예술가들에게 전폭적인 지지를 받을 수 있었던 것은, 무엇보다 서위 그림의 독창성과 새로운 형식에 있다고 할 수 있다. 또한 그들의 정서 또한 서위처럼 출구 없는 막다른 사회 현상에 절망했기 때문이다. 그렇기에 명나라 말과 청나라 시대에 그림을 그리는 화가들 가운데 벽에 부딪힌 젊은이들은 서위의 그림 대상에 직접적으로 자신의 감정을 이입하는 데 열광하여 그의 화풍을 수용했다. 그들에게 서위는 예술의 새로운 출구를 보여준 화가였다. 그들은 정통 화단의 고리타분함을 넘어서 서위의 방식으로 자신의 갑갑한 정서를 그림의 대상물에게 마음껏 토로했다. 그렇다. 이제 예술은 이전과는 달리 한 방향으로 가고 있지 않고, 저마다 다른 여러 방향으로 달리고 있다. 또 다른 새로운 예술이 또 다른 저마다의 큰 물결을 만들어내고 있었다. 서위는 그 개성 있는 화풍들의 꼭짓점에 서 있는 셈이다.

팔대산인 八大山人

큰 상처는 평생 남는다

〈고매도 古梅圖〉

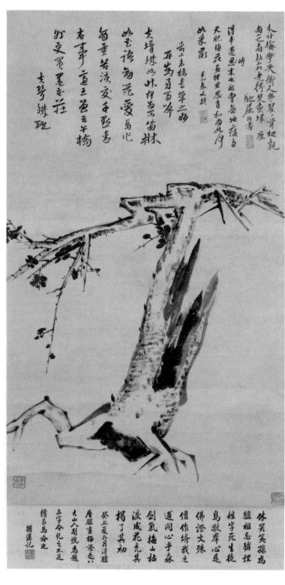

⑮ 팔대산인, 〈고매도枯梅圖〉, 종이에 수묵, 55×96cm, 북경 고궁박물원

상처받은 몸에서 피어난 매화

사람의 삶에는 겉으로 드러나는 것과 드러나지 않는 것이 있다. 작가가 표현해놓은 작품을 보면 어떤 이는 일생을 험하게 산 정신이상자 같지만, 실제 겉으로 드러난 일생은 아주 고요하게 흘러간 경우도 많다. 어떤 화가의 마음이 괴이한 표현으로 표출된다는 것은 겉으로의 삶은 잔잔한 호수 같지만 마음은 날카로운 칼에 베인 상처가 깊기 때문일 것이다. 지금부터 이야기하고자 하는 팔대산인八大山人이 그렇다. 그는 명나라 황족 출신이고, 명이 멸망한 뒤 승려가 되었다. 그의 그림은 기괴한 요소와 글들로 가득 차 있고, 하물며 그림에 찍힌 도장조차 보통의 것과는 많이 다른 이상한 것들이었다. 그래서 그의 인생은 외롭고 쓸쓸하며, 서위처럼 원한에 사무쳐 울부짖으며 살지 않았을까 하는 생각이 들지만, 사실 그의 일생에서 극적인 위협을 받은 시기는 정

확히 두 번뿐이었다.

첫 번째는 그야말로 생사의 갈림길이자 절체절명의 순간이었지만, 두 번째의 경우는 다른 사람들은 이유와 원인도 눈치를 채지 못한 그런 일이었다. 그러나 그것은 첫 번째의 상처가 다시 팔대산인의 아물었던 마음속 상처를 후벼 팠기 때문에 벌어진 일이었다. 마음에 입은 커다란 내상은 겉으로는 평온하게 보일지라도 인생에서 언제 어디서 폭발할지 모르는 폭탄과도 같은 것이다. 팔대산인이 입은 내상이 사실 그의 그림과 시문을 만들어낸 원동력이었다 해도 과언은 아닐 것이다. 어쨌거나 팔대산인의 마음에 새겨진 이 상처는 그의 그림과 시문으로 표출되어 후세 화가들과 관람자들에게 커다란 영향을 끼치게 된다.

〈고매도古梅圖〉는 팔대산인의 마음속 상처를 짐작할 수 있는 좋은 작품이다. 이 그림은 쉰일곱의 팔대산인이 쉰 중반에 발작한 광기를 치유하고 자신이 세운 도교 사원인 청운포青雲圃로 돌아온 지 2년 뒤인 1682년에 그린 작품이다. 이는 앞으로 노년을 보낼 일에 대해서도 어느 정도 결심이 섰을 때의 작품이며, 여기에는 그런 전후의 사정을 이해할 수 있는 단서가 들어 있다. 그림은 여느 팔대산인의 작품처럼 단순하기 그지없다. 아무런 배경 없이 화면에는 덩그러니

괴이한 매화나무만 채우고 있다. 매화나무는 몰골이 처참하
다. 나무는 절반이 어딘가 뜯겨나갔으며, 위로는 가지를 뻗
지 못하고 옆으로 비죽 가지를 내밀고 있고, 나무줄기는 가
운데가 비었다. 아직도 이 나무가 살아 있음을 아는 것은 봄
을 맞아 꽃을 피우고 있기 때문이다. 꽃을 피운 반대편의 나
뭇가지는 거의 죽은 것 같아 꽃조차 달려 있지 않다. 간신히
겨우 목숨만 이어가고 있는 애처로운 매화나무가 아닐 수
없다. 뿌리는 땅속에 제대로 내리지 못했는지 지상 위로 뿌
리줄기를 드러내고 있다. 그래도 꽃이 피는 것이 신기할 정
도이다. 이 그림에는 제시題詩가 무려 세 편이나 달려 있다.
그리고 이 제시의 내용을 보면 그림을 그린 뒤 여러 번에
걸쳐 달았음을 알 수 있다. 우선 제시부터 읽어보자.

팔
대
산
인

큰 상처는 평생 남는다

매화도인 오진에게 나누어 받은 매화 그림이.

숲이 빽빽하고 높게 자라 서로 가까이하지 못했네.

남산의 남쪽에서 북산의 북쪽까지

나이가 들어 물고기를 태워 오랑캐 먼지를 쓸어내리길 바라네.

分付梅畵鳴道人, 幽幽翟翟莫相親.

南山之南北山北, 老得焚魚掃虜塵.

뿌리만 있어도 때를 되돌릴 수 있지만 가지는 그렇지 않고,

일찍이 땅이 메마르고 하늘이 풍요로운 적은 없었다.

매화의 그림 속에서 정사초를 생각하니,

승려가 어찌 고사리를 캐어 먹을 수 있을까.

得本還時末也非, 曾無地瘦與天肥.

梅花畵裏思思肖, 和尙如何如採薇, 壬小春又題.

앞의 두 시는 글의 묘미를 사렸다 할 수 없어,

다시 '역마음'을 짓는다.

前二未稱走筆之妙, 再爲易馬吟.

지아비가 뛰어나다면 지난날 같아야 하는데,

왜 마루에서 피리를 불지 않을까.

꽃처럼 말을 하고 검무를 추는데,

말을 탐내어 흥정을 한다.

고통스러운 눈물은 무수히 흩날리는데,

청춘의 일들은 왕에게나 맞는 것 같구나.

이전의 구름은 오교장 밖에 있었으며,

다시 묵화장을 사야겠다.

夫胥殊如昨, 何爲不笛床.

如花語劍器, 愛馬作商量.

苦淚交千點, 靑春事適王.

曾雲吾橋外, 更買墨花莊.

　팔대산인이 그림을 그리고 알 듯 모를 듯한 제시 세 편을
다른 시점에서 연달아 적어 넣은 그림을 그린 의도는 관람
자에게 자신의 뜻을 확실하게 전달하고 싶어서이다. 그만큼
이 그림은 남에게 전달하고자 하는 뜻이 명확했다 할 수 있
다. 이 시들이 어려운 것은 다른 팔대산인의 시들처럼 수많
은 옛 전고典故들이 섞여 있고, 우회해서 표현하느라 직설적
인 표현을 하지 않고 있기 때문이다. 그가 늘 그런 전고에
빗대서 이야기를 하는 까닭은 직접 표현하다 무슨 해코지를
당할지 모르는 두려움 때문이다. 그는 일생 동안 늘 그런 걱
정을 품고 살았다. 그것은 젊은 시절 수많은 친인척과 친구
들이 죽는 것을 봤고, 또 불과 몇 해 전 관아에서도 그런 두
려움에 떨었기 때문이다.

　첫 시는 앞서 나왔던 매화도인 오진으로부터 시작한다.
팔대산인이 오진을 가깝게 여긴 것은 그 역시 망국의 한을
지닌 화가였기 때문이다. 매화에서 오진을 떠올린 건 이 추
운 겨울도 지나가고, 봄이 와서 아직 눈이 내리는 봄날일
지라도 하루라도 빨리 매화가 피었으면 하는 마음 때문이

다. 그런데 그 두 번째 구절을 보면 오진의 매화 그림과 자신의 그림이 차이가 있다고 말한다. 자신의 경우가 오진보다도 더 가혹하다는 것을 말하는 듯하다. 그 뒤로는 이 세상에서 오랑캐들이 사라졌으면 좋겠다고 말하고 있다. 그림을 보면 한 글자가 지워지거나 비어 있는데 이는 오랑캐를 뜻하는 '호胡'나 '노虜'라는 글자가 금기어였기 때문이다. 이 시가 너무 추상적이어서 뜻의 전달이 잘 되지 않지만 전체적으로는 '매화가 피는 것을 보니 망국의 설움을 겪던 오진이 생각나고, 내 매화는 그보다 더 처참한데, 빨리 오랑캐 없는 좋은 세상이 왔으면 좋겠다'라는 제시인 것 같다. 그리고 "나귀 집에서 나귀가 쓰다驢屋驢書"라고 이 글을 쓴 사람을 표현했다. '나귀의 집에서 나귀가 썼다'라는 것은 절에서 승려가 썼다는 것을 비유한 말이다.

그런데 쓰고 나니 자신이 무슨 이야기를 했는지 관람자가 알기에 이것 가지고는 부족했다. 그래서 시 한 편을 더 지었다. 부족한 것은 자신의 처지에 대한 설명이었다. 세상이야 다시 오랑캐 없는 좋은 세상이 오면 되지만, 지금 그 세상에 살고 있는 자신은 그렇지 않다. 자신은 매화나무의 부러진 가지 같아서 한 번 부러지면 끝이다. 부러진 가지는 다시 꽃을 피울 수 없다. 뿌리야 땅에 박혀 있어 땅이 척박하고 흙

이 씻겨 밖으로 드러나더라도 세상이 바뀌어 흙을 돋아주고 양분을 주면 나무는 다시 살아간다. 그러나 부러진 가지는 다시 살 수 없지 않냐는 것이다. 시에 등장하는 정사초鄭思肖 또한 남송의 사람이다. 남송이 멸망하고 원나라의 몽골 세상이 되자 그는 난을 그리며 뿌리가 있는 흙을 그리지 않았다. 오랑캐에 넘어간 송나라의 땅이 서러워서 아예 그리지 않은 것이다.

그 생각을 하니 자신의 처지는 더욱 한심하다. 백이伯夷와 숙제叔齊는 나라가 망하자 주나라의 땅에서 나는 곡식은 안 먹는다 하고 수양산首陽山에 들어가 고사리를 캐어 먹고 지냈다. 그런데 승려인 자신은 그렇게 할 수는 없지 않는가 하는 뜻이다. 나라가 망하고 승려로 도피를 했지만 자신의 목숨은 끊지 못하고 구차하게 살아가는 자신의 삶을 이야기하며, 오히려 부러진 매화 가지처럼 다시는 꽃을 피울 수 없는 처지임을 한탄하는 시이다. 그리고 이 시의 끝에 "임술년 봄에 또 제문을 달다壬小春又題"라고 썼다. 이 짧은 글에도 그림과 시에 덧붙이는 뜻이 또 있다. 간지를 쓰면서 '간干'인 '임壬'은 쓰고 '지支'인 '술戌'은 빼놓는다. 이것도 이유가 있다. '간'은 '하늘天'을 대표하는 것이고 '지'는 땅을 대표하는 것이다. 그래서 '천간天干', '지지地支'라고 한다. 정사초가

빼앗긴 땅을 그리지 않았듯이, 자신이 이 그림에서 매화 뿌리 아래 흙을 그리지 않았듯이 '지지'는 비워둔 것이다.

오랑캐가 물러가기를 바라고, 자신의 처지를 한탄하고 나서도 또 무언가 부족하다. 그렇다면 이런 오랑캐 세상에서 벼슬을 하며 빌어먹는 황족이나 명나라의 관리들은 또 무엇인가 하는 생각이 든 것이다. 그래서 겸연쩍지만 한 줄 변명을 늘어놓고 다시 시를 쓴다. 이 시에서 팔대산인은 또 다른 이야기를 꺼내 비유를 한다. 첫 번째는 동진東晉 시절의 환이桓伊와 왕휘지王徽之의 이야기를 한다. 왕휘지가 도읍으로 올라가다 환이를 만났는데, 그가 배를 묶어두고 사람을 통해 환이에게 피리를 불어주기를 청하자, 환이는 신분이 높은 사람임에도 마루에 걸터앉아 피리 연주를 해주었다는 이야기이다. 곧 사람은 시간이 지나도, 지위가 바뀌어도 변하지 않아야 한다는 것을 말하고 있다. 두 번째는 조조의 둘째 아들 조창曹彰에 관한 새로운 비유를 든다. 조창이 어느 날 좋은 말을 보게 되었다. 말이 탐이 나서 말 주인에게 팔라고 했지만 주인은 팔 생각이 없다. 안달이 난 조창은 자신의 첩실들을 불러내 그 가운데 한 사람을 골라 말과 바꾸자고 한다. 말 주인이 바꿀 첩실을 선택하고 조창은 말을 얻게 된다. 그래서 '말과 바꾸는 노래易馬吟'라고 한 것이다. 말 때문

에 팔려간 조창의 첩실은 남편을 잘못 만나 말하고 교환되
는 처지가 되어 눈물을 흩뿌리게 된다. 좋은 남편을 만나야
말과 바뀌는 처지를 면할 수 있다. 그다음 이야기는 당나라
헌정憲宗 때의 재상 배도裴度의 우교장牛橋莊 이야기이다. 배
도는 헌종 때 많은 공적을 남겼지만 환관들이 득세하자 벼
슬을 던지고 낙양 남쪽의 시골에 우교장을 지었다. 많은 나
무와 화초를 심고 백거이白居易 유우석劉禹錫 등과 어울려 술
을 마시며 시를 짓고 지낸다. 또한 '묵화장墨花莊'은 송나라
말기 종실이었던 조맹견趙孟堅이 살았던 아주 간소했던 초옥
을 뜻한다. 이들은 세상일에 미련을 두지 않고 혼란한 세상
에서 절개를 지키고 스스로 즐기며 살아간 사람들이다. 이
두 가지의 이야기를 시로 풀어서 절개를 지키고 세상이 바
뀌었다고 변절하지는 말자고 이야기하고 있다. 그러면서 이
그림에서 자신의 서명을 '지아비로 뛰어난 당나귀夫壻殊驢'로
적었다. '부서夫壻'는 글자를 풀어 자신의 이름인 '탑욕'을 뜻
하는 것이다. '부夫'에는 '클 대大'자가 들어 있고 '서壻'에는
'달 월月'이 있다. '월月'과 '이耳'가 비슷한 모양을 하고 있어
바꿔 넣은 글자이다. 충직한 나귀는 변절하지 않고 절개를
지켜 괜찮은 사람이라 자위하고 있는 것이다. 이를 보면 당
시 강희제의 유화 정책으로 많은 명나라의 황족이나 신하들

이 만주족의 나라인 청나라를 위해 일하는 것에 상당한 반발심을 지니고 있음을 볼 수 있다.

그러니 이 매화 그림은 참으로 많은 이야기를 담고 있다. 팔대산인은 시 한 편으로는 다 풀지 못해 거듭하여 세 편의 시를 지었다. 첫 번째는 상처 입은 매화나무이지만 꽃을 피우듯이 청나라 만주족을 다 쓸었으면 하는 바람이고, 두 번째는 나라를 오랑캐에 빼앗겼으니 자신은 어찌 살아야 하는가 하는 탄식이고, 세 번째는 그럼에도 절개를 지켜야 한다고 하는 것이다. 이런 말을 에둘러 하느라 온갖 옛이야기와 표현들을 동원하였다. 조심스럽게 직접 표현하지 않기에 시를 읽는 사람은 깊이 생각하지 않으면 시의 뜻을 알아차리기도 힘들다. 본디 시는 여러 비유를 통해 감각과 사유의 범위를 넓히기 때문에 쉽지 않지만, 이 경우에는 그것을 넘어 수수께끼와 같은 모호함과 난해함을 느끼게 한다. 이제 나이 든 노인이 된 팔대산인이 이 정도로 조심하고 있다. 또한 이 시를 보면 불과 세 해 전에 남창南昌의 저잣거리를 미친 듯이 휘젓고 다녔으며, 한 해 동안 벙어리 흉내를 내면서 살았던 광인 팔대산인의 모습이 아니다. 아마도 세 해 전의 그 행동은 청나라 관원들이 자신을 다시는 찾지 않도록 하려는 조치였으며, 실제 미쳤다 해도 일종의 심리적인 공황장애였

을 것이다. 그가 자신이 일생 동안 가꾼 청운포를 버리고 친구의 절에서 여생을 보내려는 결심을 한 것도, 청나라 관리들로부터의 위협을 근본적으로 차단하려는 의도였을 것이다. 팔대산인은 노년을 청나라 세력으로부터 완벽히 벗어나는 은둔생활이 되도록 계획했다. 또 그런 은둔은 절개를 지키는 일이기도 했다. 젊은 시절 고통의 기억은 오랜 승려 생활을 통한 수련에도 결코 사라지지 않았다. 그의 일생은 겉으로는 평범했지만, 속으로 숨어 들어간 상처는 일생을 지배했다. 그리고 그 시절 고통의 흔적을 고스란히 반영해 그린 작품이 바로 이 〈고매도〉이다.

〈고매도〉의 표현은 여느 팔대산인의 그림처럼 현란하지 않다. 화면 배분에서 특이한 구도도 없으며 그저 말라빠진 매화나무를 대각선으로 배치했다. 담묵과 농묵의 어울림도 다른 작품들처럼 멋들어지지 않고, 특히 담묵조차 거친 갈필로 그려 메마른 느낌을 준다. 갈필의 점들은 흩뿌린 듯한 점들이다. 굵은 흑점은 거의 없고 아주 자잘한 느낌의 점들을 눈물점이라고 부르기도 한다. 왜냐하면 이 점들 때문에 슬픈 느낌이 나기 때문이다. 담묵에 비해 진한 농묵의 선은 팔대산인 특유의 유려한 선들이 보이기는 하지만 다른 작품들보다 움츠러든 느낌이다. 다만 매화꽃들을 그린 농묵은

화려함을 보여주어 슬픈 모습의 나무줄기와는 전혀 다른 느낌이다. 구도 또한 화면의 중앙에 사선으로 매화나무를 배치하고, 다른 배경이 될 물체는 조금도 드러내지 않고 오로지 매화나무에 집중하고 있다. 다만 그림을 다 그린 다음 전체의 균형을 맞추기 위해서 왼쪽과 오른쪽 하단에 높이를 달리해 찍은 인장만이 팔대산인의 섬세한 미적 감각을 느끼게 한다. 그것은 팔대산인이 그림 한 장을 그려놓고 오로지 세 번이나 제시를 써가면서 마음속 생각을 표출하는 데에만 집중하고 있음을 뜻한다. 곧 이 그림이 앞으로의 팔대산인 삶을 규정하고 있는 이정표라고 볼 수 있다. 인생 후반의 쓸쓸한 매화나무의 묘사가 아닐 수 없다.

실제로 이 그림을 그린 이후 팔대산인은 자신의 청운포를 제자에게 물려주고 자신이 마음속으로 좋아한 친구 담설澹雪이 방장放仗으로 있는 북축사北竺寺에 몸을 의탁한다. 여기서 친구와 함께 여생을 보낼 생각이었다. 이 둘은 사이가 좋아서 담설은 팔대산인 할아버지의 문집을 간행해주기까지 했다. 그러나 이런 행복한 기간도 삶의 끝까지 갈 수는 없었다. 성미가 강직하고 굽힐 줄 모르는 승려인 담설은 지방관에게 욕을 하여 미움을 사고, 끝내 이 일로 감옥에 갇혀 옥사하고 말았다. 절의 주인이 옥사하자 당연히 승려들은 떠

나고 절은 황폐해져 몸을 의탁했던 팔대산인도 66세부터 뜻하지 않게 유람을 하는 수밖에 없었다. 아마도 이 절 저 절 인연이 닿는 절과 아는 사람들의 집을 다닌 모양이며, 이런 유랑 생활도 언제까지나 지속할 수 있는 것은 아니었다. 일흔둘의 나이에 팔대산인은 고향인 남창으로 돌아와 교외에 조그만 초당을 짓고 지내다 여든의 나이에 이 세상을 하직한다.

팔대산인은 환갑이 넘어 남의 절에서 지내며 떠돌아 다닐 때와, 남창으로 돌아와 모옥에 살 때 가장 많은 그림을 남긴다. 그를 부르는 명칭이 팔대산인으로 굳어진 것도 이 시기 그림에 서명을 그리했기 때문이다. 이 시기 그림이 가장 많이 남은 까닭은 그림을 팔아 생활했기 때문일 것이다. 사실 젊은 시절 사찰에서도 그림을 그렸지만 그때는 값을 쳐서 받을 정도로 유명한 것도 아니고, 승려라는 속성 때문에도 공공연히 판매를 할 수는 없었다. 그러나 그 무엇보다도 이 시기의 팔대산인에게 그림은 일종의 수행의 도구였지 남에게 보이기 위한 것이 아니었다. 이 시절 그림을 궤짝에 두고 자신의 스승이나 동료들에게 수행의 조언을 구할 때나 보여 주었다.

자신의 도관道觀을 운영할 때도 그림을 그렸지만, 팔기 위

해 그림을 그린 것은 아니었다. 그러나 북축사에 있던 시절 이미 그는 유명해졌기에 그림을 원하는 사람도 많았고, 그도 그림을 팔아야 생활을 할 수 있었기에 그림을 팔기 위해 그리기 시작했다. 그리고 유랑기나 남창의 초옥에 있을 때에는 전적으로 그림 수입에 의존했기에 그때 그린 그림이 가장 많이 남아 있다. 게다가 이때 그림의 필선들과 짜임새가 가장 원숙한 경지에 올라 있다.

▎왕부의 재주꾼에서 승려로 살기까지

노년을 맞아 쓸쓸한 시절을 보낸 팔대산인이 과연 무엇 때문에 두 순간 빼고는 평온한 삶을 보냈다고 했는지 살펴보자. 보통은 팔대산인이 명나라의 황족이라 해서 아주 특별했다고 생각하기도 하는데, 따지고 보면 그렇게까지 대단한 황족은 아니다. 거슬러 올라가면 9대조인 주권朱權이 태조 주원장의 스물여섯 아들 가운데 열일곱 번째 아들이고, 아버지가 몽골을 막으라고 지금 영성寧城에 영왕寧王으로 책봉하여 그곳을 지켰다. 그러다 주원장이 죽고 손자인 건문제建文帝가 즉위한 다음 숙부인 주원장의 넷째 아들이 반란에 성공하여 영락제永樂帝가 된 다음, 남창南昌으로 봉읍지를 바꾸

어서 줄곧 거기에 거주하게 된 황족이다. 영왕의 후손도 여덟 갈래로 나눠지는데, 그는 주권의 손자뻘인 익양왕弋陽王의 7대손이니 그저 먼 황족일 뿐이지 대단한 지위나 권세를 누린 황족은 아니다. 초대 황제의 10대손이고 그것도 열일곱 번째 아들의 황손인 것이다. 사는 곳도 현재 수도도 아닌 옛 수도의 변방이었으니 그리 대단한 것은 아니다. 어쩌면 성씨가 같은 머나먼 친척이라 해야 할 것이다.

어쨌거나 황족의 특권이란 대단한 것이어서 생업에 목을 매달아야 할 처지는 결코 아니다. 팔대산인의 본명은 주탑朱耷이다. 소년 주탑은 열다섯에 향시에 응시하여 수재秀才가 되었다. 왕부王府의 자제는 굳이 과거를 보지 않아도 관리로 채용될 수 있고, 넉넉하지 않지만 봉록도 있어 굳이 벼슬을 해야 할 필요가 없는데도 향시를 봤다는 것은 그만큼 꿈이 컸다는 이야기이기도 하고, 학문과 공부도 능력과 재주가 있었다는 방증일 것이다. 그것은 그가 선종에 입문해서 3년 만에 많은 선사를 가르치는 조사의 위치에 올라서고, 또한 그의 시문에 등장하는 수많은 전거들을 보면 그의 학업 능력은 출중했음을 알 수 있다. 그는 명이 멸망하지만 않았다면 과거에 급제하여 당상관이 되었을지도 모르는 황손이었다.

그의 그림 학습 과정을 보면 조부인 주다정朱多炡은 시인

이자 미불米芾*풍의 산수화를 그렸으며, 아버지인 주모관朱謀 觀도 산수화와 화조화를 그렸으며, 숙부인 주모인朱謀垔도 화 가이며 『화사회요畫史會要』란 책을 저술하기까지 했다. 이미 팔대산인이 어릴 적부터 그림을 익히기에는 좋은 환경에서 자랐다. 실제로 팔대산인은 여덟 살에 시를 짓기 시작하고 열한 살에는 청록산수를 그릴 정도로 재능이 뛰어났다고 한 다. 물론 재능도 있었겠지만 그림을 즐기는 집안의 분위기 가 있고, 생활의 여유가 있으며, 지역도 화가들이 많은 강남 땅이었던 배경도 있어서일 것이다.

　이렇게 좋은 환경에서 자라던 그에게 갑자기 어두운 그림 자가 덮였다. 그가 열아홉이던 1644년에 농민 반란군인 이 자성李自成이 북경을 함락하고 퇴로가 막히자 사종思宗 숭정제 崇禎帝는 자살하고, 곧바로 명나라가 멸망한 것이다. 이때부 터 후금後金이었던 청淸나라가 남진을 하여 이자성의 반란군 을 쳐부수고 중국 전역으로 진군하기 시작한다. 더 큰 불행 은 명나라가 망하고 얼마 지나지 않아서 부친이 세상을 떠난

*　미불(1051-1107)은 북송北宋의 서예가이자 화가로, 자는 원장元章이고 호는 녹문거 사鹿門居士이다. 서예는 왕희지王羲之의 전통을 이었으며, 산수화는 점을 찍어 그리는 방 법으로 후세에 영향을 끼쳤다. 그의 점을 미점米點이라 하고, 그의 방식을 따라 그린 산수화를 미불산수米芾山水라 이른다.

사실이다. 청년 주탑에게는, 자신을 보호하고 특권을 보장하던 나라와 종손인 황제가 갑자기 사라지고, 가정을 보호하던 아버지까지 한꺼번에 사라진 청천벽력과 같은 일이었다. 어느 날 갑자기 하늘이 무너지고 아직 풋내기 같은 자신이 어머니와 동생까지 책임을 져야 하는 가장이 되어 있었다. 청나라의 군대는 파죽지세로 남쪽으로 내려오면서 몽골의 전략을 차용하고 있었다. 곧 순순히 투항을 하면 살려주고 생업에 종사하도록 하지만, 성문을 닫고 항쟁을 벌인다면 월등한 군사력으로 이를 격파한 뒤에 모든 성 안의 사람들을 도륙해버리는 것이다. 적에게 공포심을 일으켜 빨리 항복하도록 하여 자신들의 군사적 손실을 최소화하는 방책이다. 그러나 불행한 것은 팔대산인이 살고 있는 남창은 남경과 마찬가지로 명나라의 근거지였던 거점 지역이었기 때문에 청의 군사들에게 손쉽게 성을 넘길 분위기는 전혀 아니었다는 점이었다.

이런 여러 문제에 갑자기 부딪혀 혼란한 팔대산인에게 파국은 빨리 찾아왔다. 이듬해인 1645년에 청나라의 군사는 남창성을 포위했다. 남창은 전력을 다해 항거했지만 막강한 청나라 군사를 막을 수는 없어 함락되었다. 아마도 수많은 성 안의 사람들이 도륙을 당했을 것이다. 스무 살의 팔대산

인 또한 살기 위해 청나라 군사의 칼날을 피하려 발버둥 쳤
을 터이다. 그는 혼자가 아니라 어머니와 어린 동생이 있었
고, 처가 딸려 있는 약관의 가장이었다. 무슨 일이 일어났는
지는 알 수 없어 얼마나 많은 두려움과 고통의 시간들을 겪
었을지 상상하기란 어렵지 않다. 전하는 이야기에 따르면
주탑은 벙어리 흉내를 내고 다녔다는데, 만주족 군사들이
횡행하는 남창에서 그 정도의 흉내로 모든 문제가 간단하게
해결되었을 리는 없다. 아마도 그에게는 모질고 모진 세월
이었을 것이다.

　그만 바라보고 있는 식구들 때문에 그저 숨어만 있을 수
도 없었다. 가족을 간수하고 먹을 것을 찾고 숨을 곳이 있어
야 했다. 길 위를 청나라 병사들의 말이 달리고 무장한 군인
들이 우글거렸다. 세월이 바뀌어 타도의 목표가 된 명나라
황실의 자손이기에 자신이 누구인지를 아는 사람이 더 무서
운 세상이 되었다. 자신의 성과 이름을 팔기군八旗軍*이 안다
면 당장 목에 칼날이 들어올 것이다. 언제 어떻게 죽을지 모

* 청淸나라 여진족의 씨족에 군사조직을 합친 방식이다. 원래는 네 깃발로 시작했으
나, 1615년에 여덟 깃발로 나누어 각 기에 속하는 씨족들은 평소에는 일상생활을 같
이 하다가 전쟁이 벌어졌을 때는 군사로 전환하여 전쟁에 나선다. 청나라가 중국을
점령할 때 가장 큰 역할을 한 여진족 직할 군대이다.

르는 공포의 시간이었다. 어쨌든 그는 그런 참혹한 세월을 3, 4년이나 버티고 견뎠다. 그러나 공포의 기억은 그의 일생 동안 뇌리를 떠나가지 않았을 것이다. 그리고 그 기억이 다시 되살아나는 시간은 다시 미칠 것만 같았을 것이다.

그 인고의 시간을 상징하는 사건이 있다. 그의 처가 죽은 것이다. 젊은 여자가 죽었다는 사실이 그 세월의 고통을 절실하게 표현하는 사건이 아닌가 한다. 어쨌든 다섯 해라는 짧은 시간 안에 집안의 종손인 황제가 자살했고, 아버지가 죽었고, 나라가 망했다. 그리고 그는 남은 가족들과 처참한 고통을 당했으며, 결국 아내까지 잃은 몸이 되었다. 그런데도 아직도 자신 앞에 남은 삶을 살아야 했다.

그는 살기 위해 승려가 되기로 한다. 결국은 속세를 떠나 절로 도피하는 셈이다. 청나라의 세상이니 시정에서 남들과 어울려 사는 것이 부담스러웠던 것이다. 만일 남들과 섞여 살다가 아는 사람이 '저 사람이 왕부에 살던 주탑이다' 하는 순간 목숨이 위험해진다. 물론 사찰도 청나라 통치의 대상이기는 하지만 산에 있는 절은 시정에 있는 것보다는 아무래도 그럴 가능성이 적기 마련이다. 더군다나 승려라면 법명을 쓰니 세속의 성과 이름을 숨기기도 쉽다. 또한 이것은 명나라 중기 이후로부터 문인들이 세상을 벗어나고자 하

는 방법 가운데 하나였다. 과거시험에 실패하고 시류에 적응하지 못한 젊은이들이 도피를 하려는 방법 가운데 하나가 산에 있는 불교의 불사佛寺나 도교의 도관道觀을 찾아들어가 수도를 하는 방법이었다. 수도 생활이 고되기는 하지만 세상의 번민을 손쉽게 떨칠 수 있었다. 불교에 귀의하여 의탁하는 것을 '도선逃禪'이라 불렀다.

아마도 청년 주탑의 고민은 절에 들어가 승려가 되는 것이 아니라, 자신이 절에 숨으면 남은 어머니와 어린 동생은 어떻게 살게 할까 하는 것이 고민이었다. 결국 팔대산인은 방법을 찾아낸 것 같다. 그렇게 들어간 절이 봉신현奉新縣에 있는 경향사耕香寺이고, 이때 받은 승명僧名이 전계傳綮이고 호가 설개雪个이다. 나중에 호를 개산个山, 개산려个山驢로 바꾸기도 한다. 물론 도피의 방법이었지만 팔대산인은 그저 몸만 절에 들어간 것이 아니라, 전심전력을 다해 수도에 정진했다. 또한 그렇게 해야만 최근 몇 년의 참혹한 기억을 마음속에 가라앉혀 잊을 수 있었을 것이다.

그가 절에 들어가 3년 만인 스물여덟에는 이미 승려 100여 명에게 설법을 하는 종사宗師의 위치에 설 수 있었다. 아마도 그의 총명함과 만만치 않은 학식 덕분도 있었겠지만, 참혹했던 몇 년의 세월을 잊으려는 절박함이 더 컸을 터

이다. 그리고 이때부터는 어머니와 동생을 남창에 따로 집을 마련해 살게 했는데, 그것은 하층민들이 많이 사는 허름한 술집 거리였다고 한다. 무언가 신분을 숨기기 위해서는 세속이면 저잣거리 같은 떠들썩한 곳이 더 숨기 좋은 법이다.

당시에도 절에서 높은 지위가 되면 어느 정도 생계의 수단이 되기도 했나 보다. 그렇게 그는 절에서 서른여섯까지의 시절을 보낸다. 이 시기에도 자신의 수양을 위해 시를 짓고 그림을 그리는데, 이때의 작품이 『전계사생책傳綮寫生冊』이라는 화첩으로 남아 있다. 이는 화조화를 그린 것으로 이 가운데는 절지折枝 매화 그림도 있다. 매화를 그리면서 추운 겨울을 이기고 활짝 꽃을 피울 그때를 생각했는지도 모른다. 그러나 〈고매도〉를 그릴 때에 이 매화나무는 온전하지 못했다. 이 화첩은 청나라의 황실 소장으로 전해 온 것인데, 청나라 황실이 전계가 명나라 주원장의 후손이라는 사실을 알았으면 이를 황실에서 소장하는 일이 절대로 없었을 것이다. 이를 보면 팔대산인이 만주족 치하에서 선승으로 이전의 자취를 감추려 한 노력은 성공적이었다고 할 수 있다.

불가의 절에서 선승으로 12년의 세월을 지낸 팔대산인은 서른여섯 나이에 또 다른 꿈을 꾼다. 절은 절이지만 좀 더 자유로운 자신의 공간을 얻고 싶어진 것이다. 그래서 남창

교외에서 천녕관天寧觀이라는 도교 사원을 발견하고, 이를 인수해 개축하고 이름을 청운포로 바꿨다. '관觀'이나 '포圃'는 도교 사원을 이르는 글자이고, '포圃'는 청나라 말기에 '보譜'란 글자로 대체되고, '청운靑雲'은 당나라 때 도교 조사祖師 여동빈呂洞賓이 타고 다녔다는 구름에서 따온 것이다. 그렇다면 도교 사원이라는 것인데 선승이 왜 갑자기 도교냐고 할지 모른다. 그러나 이 당시 불교의 선종과 도교는 사실 이름만 다르지 거의 같다고 보아도 좋다. 도교라는 것도 선종의 경전인 『능엄경楞嚴經』에다 신선들의 이야기를 같이 이야기하는 정도이고, 불가의 선종에도 도교의 성분이 많이 더해졌기 때문에 사실 선종과 도교의 차이는 크지 않았다.

팔대산인의 입장에서도 청나라 관리들의 눈만 벗어나면 되는 것이지, 굳이 절의 이름이 불교식이냐 도교식이냐를 따지지는 않았을 것이다. 어찌 되었든 이렇게 새로이 절을 개설하게 되는 데는 자신의 아우인 주도명朱道明의 장래 생각 때문인지도 모른다. 이제 아우는 장성했고 그 역시 청나라의 눈길을 피해 승려로 살아가야 하기 때문이다. 그래서 절을 개축하여 다시 짓는 일은 아우가 주로 맡아서 했으며, 팔대산인은 이때 남창과 절을 오가며 살다가 서른아홉 살부터 이 절에 정주하게 된다. 그의 인생 가운데 여기에서 보낸 세

월이 가장 길었으니 62세까지 대략 20여 년을 이 절에서 조사祖師로 지내게 된다. 대략 절의 모든 일은 아우 도명이 처리하고, 그로서는 강설講說을 준비하고 기본적인 방향을 정하는 형태였을 터이다.

▋ 옷을 찢고 저잣거리서 춤추다

이 사원은 번창하여 주변에서 이름을 떨치게 되었다. 또한 청나라는 역사상 가장 넓은 영토를 점유하고 강희제부터 전성기를 맞이하여 통치에 자신감을 얻었기 때문에 명나라를 복원하려는 운동이나 명의 황실에 대한 예민함은 누그러졌다. 그러니 팔대산인의 이 도교 사원도 경제적인 면에서도 안정을 찾았을 것이고, 자신의 출신을 감추거나 숨는 일에서도 어느 정도는 해방되어 편안함을 찾아갔을 것이다.

그러던 가운데 사건이 하나 발생한다. 때는 1678년으로 팔대산인의 나이 쉰셋 때의 일이다. 남창의 남쪽에 있던 임천현臨川縣의 현령縣令으로 있던 호역당胡亦堂은 〈임천현지臨川縣誌〉를 만들기 위해 명나라 시절의 여러 문인들을 불러 모았다. 아마도 자신감을 얻은 청나라 강희제의 명사明史를 집필하기 위해 명나라 때 문인들을 특채하여 유화정책을 편 것

과 관련이 있을 것이다. 팔대산인 또한 이름 높고 고매한 조사祖師라 그와 같은 스승 밑에서 배운 친밀한 도반道伴인 요우박饒宇朴과 함께 초청을 받았다. 그렇게 여러 사람들이 현령의 관사에 오래 머무르면서 서로 시를 짓고 대담을 하며 오랜 시간을 보냈다. 팔대산인은 조금도 가고 싶은 마음이 없었겠지만, 일개 사찰의 승려가 높으신 현령의 초빙을 거부할 방법은 없었다.

그러니 팔대산인으로서는 자유롭던 생활이 갑자기 커다란 속박을 받게 된 셈이다. 더군다나 자신은 왕부에서 살았던 사람인데, 그때라면 거들떠보지도 않았을 현령에게 쩔쩔매는 신세가 되었다. 그 상대인 관리는 만주족 황제가 파견한 관리이고, 현재 자신은 일개 사찰의 승려일 뿐이다. 그렇다고 자신의 출신을 상대에게 이야기할 수도 없다. 속은 갑갑하고 화가 치밀어 오를 수밖에 없는 상황이었다. 울분이 솟아오르니 지나간 기억들이 되살아났다. 남창의 성이 함락되고 자신이 살았던 익양왕부弋陽王府가 불타는 광경, 만주 군대의 칼끝에서 살아남기 위해 도망을 치던 과거의 모습, 신분을 감추기 위해 벙어리 흉내까지 내며 거리를 방황했던 기억이 다시 떠올랐다. 그런 혼란의 와중에서 어머니와 어린 동생을 보호해야 했고, 먹고사는 일에 매달렸던 참혹한

기억이 살아났다.

그러나 그는 거기서 누구에게도 그런 기억을 말할 수조차 없다. 더군다나 현령이 그를 관사에 얼마 동안 잡아둘지 알 수 없었다. 관사에 머무르는 기간이 1년이 되자 마음은 급속히 우울해지고 두려움에 몸서리를 쳤을 터이다. 그리고 그는 마침내 폭발을 했다. 팔대산인은 웃고 울다 입고 있던 승복을 찢어 태우고 울부짖으며 남창으로 돌아갔다. 남창에서 저잣거리에서 춤을 추며 사람들을 알아보지도 못했다고 한다. 그의 조카가 그를 알아보고 집에 거두어들여 차츰 그의 광기를 가라앉혔다. 현령이 다시 호출할까 두려워 짐짓 미친 흉내를 냈는지도 모른다. 또는 깊숙이 숨겨왔던 공포와 원망이 갑자기 터져 나와 병이 되었을지도 모른다. 이 일을 겪고 나서 그는 다시 한동안을 벙어리로 지냈다. 이때부터 그의 인생은 또 다른 전환기로 접어들게 된다. 찬란하던 어린 시절로 돌아가 다시 주씨의 명나라가 회복될 희망은 완전히 사라졌고, 명나라의 유민들도 하나둘씩 청나라에 협조하기 시작한 것이다. 이 일이 숨어 있던 지난날의 고통과 기억들을 다시 끄집어낸 셈이다.

그렇게 충격을 받았던 마음이 진정되기까지는 거의 1년이 걸렸다. 이때 팔대산인의 마음을 정확히 알 수는 없지

만 아마도 인생무상을 느끼지 않았을까 싶다. 청년 시절부터 두려움에 허겁지겁 숨어 살아온 세월이지만 이제 노년이 되고, 선조의 나라를 삼킨 청나라는 더욱 견고해진다. 자신은 이제 그들 관리의 호출에 꼼짝없이 복명을 해야 할 처지만주족의 나라를 혐오하던 주변 사람들도 하나씩 둘씩 그들에게 협조한다. 아니, 오히려 출세를 하기 위해 앞을 다투어 충성을 한다. 평생을 일군 사원이 이제 명성은 자자하지만 관리들 앞에서는 여전히 머리를 숙여야 하고, 이 세상에서의 그저 외로운 도피처 이상의 그 무엇도 되지 못한다.

그즈음에는 사원에서 신도들과 승려에게 도道와 선禪을 이야기하여 위로하고, 제자들을 가르치는 일도 이제 그에게는 시들해졌을 터이다. 인생은 허망하고 지난날이 다시 돌아오지는 않는다. 오히려 어떤 핍박이 들어와 젊은 날의 악몽을 다시 들쑤셔 그날의 아픔을 되살릴지 모른다. 인생은 저물어 가는데 마음 둘 곳이 없다. 이런 생각이 그의 마음을 소용돌이치게 했다. 아마 이때부터 팔대산인은 정리를 시작하고 준비했을 것이다. 그래서 예순둘이 되는 그날에 도약우涂若愚라는 제자에게 절의 주지를 시키고 자신은 친구들의 절에서 남은 여생을 지낸다. 그 뒤로 청운포를 떠나서 여든에 세상을 떠나기 전까지 주로 머문 곳은 북축사와 보현사普賢寺였다.

▎ 우울한 광기의 화가란

그가 황족이었던 것도, 재주와 학식이 많은 전도유망한 청년이었던 것도 사실이고, 그가 남긴 그림과 시문을 보면 우울하고 천재적이었던 사람인 것도 맞지만, 그의 인생 전체가 파란만장한 삶이라고 말하기는 어렵다. 사실 명나라가 망하고 청나라가 들어서던 시기에 그보다 더 파란만장한 삶을 산 사람은 부지기수이다. 청년기에 아버지를 여의지만 모든 사람이 겪는 것이고, 자신의 조상이 세운 나라가 망하지만 그 또한 수많은 황족 가운데 미미한 개인이었을 뿐이고, 나라가 망할 때 모든 기득권자들은 그런 고통을 겪는다. 한 나라가 다른 나라로 바뀌는 전환기란 이익 보는 사람이 완연하게 갈린다. 사실 명·청의 전환기는 다른 전환기와 비교해서 변화가 극심한 공포의 시대라고 이야기하기 힘들다. 오히려 사회적 혼란은 삼국시대, 위진남북조나 오대십국 시대가 더 극심했다. 군사적인 공포도 그렇다. 전쟁의 고통은 크고 작고를 구분할 수 없는 것이기는 하지만, 몽골의 군대보다 만주족의 팔기군이 더 흉악무도했다고는 결코 말할 수 없다. 다만 개인의 처지에서의 아픔을 정량화할 수 없을 뿐이다. 팔대산인의 경우에 열아홉의 예민하던 시기부터 4, 5년 동안 처를 잃고 도피 생활을 하는 지속적인 고통을

겨지만, 사실 그것은 명나라의 기득권층은 모두가 겪은 고통이었다. 왕부의 자제라 조금 더 심했을 수는 있지만 그렇게까지 대단한 황족은 분명 아니었다. 그리고 그의 일생은 사실 별다른 변곡점이 없이 50대 중반에 다시금 상처가 도지는 아픔이 있었을 뿐이다. 그 이외의 인생은 학생이나 승려로서는 순탄하다고까지 볼 수 있다. 화려하지는 않았지만 일찍이 향시도 통과했으며, 승려로 성공도 했다. 다만 불우한 시절을 만나 남창의 주변을 떠나본 적도 없고 재미없고 밋밋한 일생을 살았다고 해도 좋을 것이다.

그럼에도 팔대산인은 우울한 광기를 보여준 화가이며, 무언가 원한과 시름에 가득 찬 삶을 살았다고 여기는 것은 그의 작품 성향 때문이다. 그리고 그런 성향의 작품을 남긴 것은 그가 예술가로 민감한 감수성을 지니고 있었기 때문이라고 해석해야 한다. 또한 그의 호와 서명을 쓰는 방식, 그리고 특이한 도장 등에서 유래한 여러 이야기들이 부추긴 면도 있을 것이다. 이름에서 '탑耷'이라는 글자도 흔히 쓰이는 글자가 아니며 '큰 귀'를 뜻한다. 그의 호 가운데 '개산려个山驢'라는 호가 있는데 여기서 '려驢'는 당나귀를 뜻하는 글자이고, 그래서 이 '려'로 자신을 뜻하기도 한다. 또한 이 '려'는 충직한 승려를 암시하는 말이기도 하다. 그의 자字는

'설개雪个'인데, '개个'는 우리는 잘 쓰지 않지만 낱 '개個'와 같은 글자이다. 그가 출가했을 무렵 얻은 '전계傳綮'라는 승명 이외에도 개산个山, 여한驢漢, 인옥人屋, 여옥驢屋 등으로 자신의 정체성과 관련이 있는 듯한 호도 있으며, 도랑道朗, 습득拾得, 하원何園과 같은 도교와 관련이 깊은 것 같은 호도 있다. 사실 그는 호가 상당히 많은데, 그것은 그가 그림을 그리면서 자신의 내력이나 이름을 드러내기를 꺼렸기 때문이다. 또한 '개个' '인人' '산山' '려驢'와 같은 글자를 쓴 것은 이름을 밝힐 수는 없지만 그의 이름 '주탑朱耷'에 들어가는 획이나 뜻이 비슷한 것을 써서 자신의 정체성을 은연중에 드러내려 한 것이 아닐까 짐작한다. 우리들이 가장 흔히 쓰는 팔대산인八大山人이란 호는 그가 60세부터 쓴 것인데, 그 이후에 그림을 많이 그렸고, 또 남아 있는 작품들이 많기 때문에 자연스럽게 일반 명칭이 되었다. 이 '팔대산인'의 호에는 이전의 호에 있던 모든 요소들이 다 들어 있다. 또한 획도 단순하고 부르기도 편했으니 금상첨화일 것이다. 이 호를 세로로 연이어 쓰면 '곡지哭之' 또는 '소지笑之'처럼 보여 '울고 또 웃고픈' 화가의 심리상태를 표현했다는 말은 그저 훗날 지어낸 것이 아닌가 생각한다. 또 그의 동생 도명道明의 호가 '우석혜牛石慧'여서 이를 세로로 쓰면 '생불배군生不拜君'

이었을 것이라는 말도 마찬가지로 근거가 확실한 이야기는 아니다. 그러나 아마도 자신의 성인 '주朱'의 일부를 떼어내 '우牛'와 '팔八'로 암시했을 가능성은 있으며, 그의 동생은 훗날 기록이 없어서 그가 실재하지 않았다고 추측하는 사람도 있다. 팔대산인이라는 호에 대한 다른 한 가지 견해는 그가 출가자들이 지켜야 할 도리를 설파한 『팔대인각경八大人覺經』[*]을 극진하게 여겼기 때문에 이런 호를 썼다고도 한다. 어쩌면 이 호에는 여러 중의적인 뜻이 있을지도 모른다. 여하튼 그의 마지막 호에 '산인山人'이라고 쓴 것을 보면, 이 호를 지을 당시 이미 청운포를 떠나 절친한 친구 담설澹雪의 절 북축사北竺寺에서 여생을 보낼 요량이 반영된 것이라는 생각이 든다. 산인山人이란 앞서 이야기했듯이 명나라의 문인들이 산에 은거하는 일을 뜻하는 말이니 산에 들어가겠다는 자신의 결심을 호에 표시한 것이 아닐까 한다. 여하튼 신분 노출을 꺼린 수많은 아호와 그에 관련된 추측들이 팔대산인의 우울해하고 원통해하며 광기 어린 이미지를 증폭시켰다.

우울한 광기의 화가라는 이미지의 유래는 무엇보다도 그

[*] 팔대인각경은 부처와 보살을 뜻하는 대인大人이 깨닫는 여덟 가지 법을 밝힌 불경이며, 출가자가 실천해야 하는 덕목을 밝혀놓은 경전이다. 수행자는 이 여덟 가지 법을 깨닫고 다른 사람도 깨우쳐야 한다.

자신의 그림일 것이다. 앞서 살펴본 서위와 팔대산인의 삶을 비교해보면 서위가 오히려 팔대산인보다 광기의 측면에서는 한 수 위라는 생각이 든다. 그것이 위장이든 아니든 하는 문제를 차치한다면 말이다. 그러나 둘의 작품을 비교해보면 서위의 그림도 한껏 파격적이기는 했으나, 팔대산인의 그림은 그보다 훨씬 더 나아갔다. 서위의 작품은 자신의 심리상태를 세상의 그림의 대상에 투영해 표현하기는 했으되, 목적물까지 자신의 감정에 의해 변형되지는 않았다. 그러나 팔대산인의 작품들은 대상물조차 자신의 심사에 의해 변형되고 왜곡되었다. 이를테면 채소의 잎사귀가 다른 것들은 가지런하지만 하나는 밖으로 향하게 하는 것들이 바로 변형과 왜곡이다. 〈고매도〉의 매화나무도 마찬가지이다. 현실에서 이런 매화나무는 볼 수 없다. 그림의 모든 대상물은 팔대산인의 마음속에서 변형되고 왜곡되어 나타난 것이고, 현재의 세상을 향한 질시를 품은 그의 마음이 그렇게 만든 것이다. 변형은 형태에만 나타난 것이 아니다. 그의 그림은 대개 구도에 있어서도 이전까지의 균형을 깨는 방식을 자주 취한다. 가령 물고기를 화면 상단에 홀로 배치하거나 이파리와 줄기를 화면의 오른쪽 위 귀퉁이로 밀어내는 것 같은 구도가 그렇다. 이렇게 변형된 구도는 변형된 공간을 창출해서

작가의 심경을 대변하는 효과가 있다.

팔대산인의 그림은 여태까지는 없었던 변형과 왜곡이라는 새로운 그림의 요소를 지니고 있으며, 그것이 관람자가 팔대산인의 인생도 그렇게 바라보게 만든다. 그만큼 그의 작품은 독특하다. 또한 관람자로 하여금 새로운 방식으로 세상을 보게 만든다. 팔대산인의 그림에서는 일상적이고 정상적인 대상을 찾아보기 어렵다. 그가 묘사한 대상은 범위가 넓다. 팔대산인은 산수화도 그렸고, 왕몽의 산수화를 '방仿'한 그림이 있을 정도이니, 산수화라는 장르도 꾸준히 학습하여 자신의 것으로 만들었음을 알 수 있다. 꽃과 수박, 동과冬瓜와 같은 일상적인 모습도 많이 그렸다. 화병에 꽃을 꽂은 서양의 정물화 영역에 해당하는 그림들도 있다. 그리는 방식도 독특하지만 그림의 대상도 독특한 면모가 많다. 대나무와 산수 화조를 모두 그리면서도 이전 화가들의 소재와는 무언가가 다르다. 그의 그림이 다른 화가와 다르다는 것은 그 이후의 화가들은 본능적으로 깨달을 수 있었다.

그의 그림 가운데 특이함으로 도드라진 소재는 새와 물고기이다. 물론 이전에도 새와 물고기는 즐겨 그리는 그림의 소재였지만 팔대산인의 새와 물고기는 다르다. 이전의 새와 물고기가 생동하는 자연의 생명력과 희열을 묘사한 그림이

라면 팔대산인의 새와 물고기는 무언가 침울하고 뻐딱하다. 일상의 물고기는 대체로 떼를 지어 다니며 활발하게 움직인다. 그러나 그의 그림에서 물고기는 대체로 홀로 있고, 소수의 작품만 다수의 물고기를 묘사했다. 또한 그가 그린 물고기는 눈을 치켜뜨고 있으며, 그래서 흰자위가 드러나서 이 세상을 두려워하고 질시하는 모습이다. 새도 대체로 한 마리만 등장하고, 두 마리가 있을 때에도 송나라의 화조화처럼 둘 사이의 호흡은 없다. 또한 고개를 틀거나 머리를 가슴에 파묻는 특이한 행동을 하는 경우도 많다. 새의 눈동자도 물고기처럼 치켜뜬 경우도 많고 원형이 아닌 타원형이나 마름모 비슷한 형태일 경우도 있다. 또한 물고기나 새의 신체비율이 의도적으로 왜곡돼 있는 경우도 많다. 자세도 우리가 일상적으로 보는 것과는 많이 다르다. 팔대산인의 작품 가운데 물고기와 새가 유난히 많고, 그 눈이나 모습을 통해 자신의 마음을 표현한 것은 팔대산인이 물고기와 새에 자신의 마음을 투영했다고 보는 것이 옳을 것이다. 그런데 왜 하필 물고기와 새에게 자신의 마음을 위탁했을까? 물고기와 새는 땅 위에서 사는 우리와 사는 영역이 다르다. 물고기는 물속에서 살고 새는 하늘에서 산다. 그네들은 절에서 종교에 은둔하고 있는 팔대산인처럼 세상을 보고 있다. 그것

이 그들이 백안白眼을 한 이유이며, 팔대산인은 전설 속의 물고기가 새로 변신하는 것처럼 변했다가, 언젠가는 세상으로 돌아가고픈 마음을 이 새와 물고기에 담고 있는 것이다.

팔대산인의 산수화라고 해서 크게 다르지 않다. 바위는 위가 크고 아래는 작아 무게의 불균형을 이룰 때가 많고, 산과 나무는 죄다 헐벗고 있으며, 구도나 모양 자체가 대체로 기울어져 있다. 풍경 자체가 무언가 부적절하고 불안한 구도인 셈이다. 여타의 화조화나 동물 그림에서도 이런 경향은 어김없이 되풀이된다. 한마디로 심리적 이상 상태를 표현한 그림들이기에 관람자들은 작가를 이상한 심리상태로 해석하는 셈이다.

그림만 그렇게 그린 것이 아니다. 제문이나 서명, 인장을 찍는 데도 이런 묘한 불균형은 지속된다. 일정 부위에 가지런히 줄을 맞춰 적은 제문은 그에게는 맞지 않는 방식이었다. 제문이 화면의 절반을 뚝 잘라 차지하기도 하고, 서명이 가운데 있는 경우도 있다. 서명을 쓰고 그 밑에 줄을 맞춰 도장을 찍지도 않는다. 때에 따라 서명과 도장은 그림 요소 중 하나가 될 때도 있다. 묘한 불균형은 긴장감을 주고 작가는 그 긴장감을 즐기듯 보이는 때도 있다. 글씨 또한 다른 서예가의 그것과는 달라 일반적인 대가의 글씨를 흉내 내다

자신의 글씨로 이행한 것이 아니다. 편히 이야기하자면 독창적인 글씨체로 보아야 한다. 그림에 찍은 인장 또한 어떤 것들은 일반적이지 않다. 가장 특이한 도장은 '극형인屐形印'이라 불리는 나막신 모양의 인장이다. 이 도장의 글씨가 특이하기 때문에 이에 대해서도 여러 이론이 그치지 않을 정도이다. 한마디로 그의 작품을 이루고 있는 요소는 모두 다채롭고 특이하다. 또한 그가 쓰는 제문들은 은유와 비유로 가득 차 있고 무슨 뜻인지 모를 정도로 난해하다. 이것은 그가 마음속의 이야기를 직설적으로 표현할 수 없었기 때문이다. 모든 것을 나라를 잃은 황손의 비뚤어진 심사나 울화로 해석하기에 그를 광인이라 여기는 것이다. 물론 못마땅한 눈으로 세상을 바라보기에 그런 심미안을 지녔을 수는 있다. 그렇지만 그것 전체를 개인적인 불행의 결과로 돌릴 수는 없다. 그런 심사를 지녔어도 이렇게 표현하지 않은 작가들도 많기 때문이다. 그러므로 이는 그의 섬세한 감수성의 감각과 성품이 배어 있는 울분의 은유적인 표현이라 정의해야 할 것이다. 곧 팔대산인이 어떤 광인의 상태나 비정상의 심리상태를 지닌 것이 아니라, 세상을 잘못 만난 은둔자의 마음을 뛰어난 감수성을 지닌 천재적인 예술 감각으로 풀이했다고 해석하는 것이 옳다고 본다. 그가 청년기에 끔

찍한 경험을 한 것은 맞지만, 그것으로 어떤 광인의 세계로 들어선 것은 아니다. 쉰이 넘어서 현령에게 소집되어 갔다가 1년 뒤에 옷을 찢어 태우고 저잣거리에서 춤을 추며 미친 사람처럼 행동한 것도 계산된 행동일 수도 있다. 그 이외의 지점에서 팔대산인은 미치거나 비이성적인 행동을 보인 적이 없다. 그리고 실제로 비정상이었다면 한 사찰의 조사祖師로 그렇게 오랜 기간 남아 있었을 수도 없을 것이다.

▌ 후대 화가를 깨우치는 종이 되다

팔대산인의 그림은 서위의 전통을 이어받아 그 이후의 화가들에게 많은 영향을 끼쳤다. 같은 황실의 종친이며 승려였던 석도石濤도 살아생전 그와 교유도 나누고 같이 작품도 남겼으며, 그래서 그의 그림 세계를 잘 이해했다. 그 이후 양주팔괴揚洲八怪처럼 자유로운 화풍을 추구하던 화가들은 그를 거의 신적인 존재로 떠받들었다. 그 까닭은 팔대산인이 개척한 새로운 예술적인 지평에 감탄을 했기 때문이다. 그만큼 팔대산인의 그림에는 독특함이 넘쳤다. 구도나 필선, 먹의 운용도 이전의 화가들과 많이 다르지만, 또한 독특한 개성은 초기부터 만년에 이르기까지 여전히 지속된다. 그의 그림의

가장 큰 특징은 그림의 대상에게 화가의 마음을 깊숙이 반영했다는 점이다. 물론 대부분의 화가들이 그림의 대상에 대해 이심전심의 울림을 느끼고 그것을 그림으로 표현한다. 앞서 서위의 예에서 보듯이 게 한 마리는 서위의 복잡한 마음과 어울리는 것이다. 그러나 팔대산인은 더 나아가 대상물이 자신의 정서를 표현하도록 변형하고, 공간도 변형한다. 이런 변형이 우리에게 새로운 시야를 던져주는 것이다.

〈고매도〉의 매화나무는 그의 눈앞에 있는 나무를 보고 그린 것이 아니다. 그것은 이전에 봤던 어떤 형태로부터 마음속에 이전되어 팔대산인의 의도가 되고, 그것이 다시 그의 붓끝에서 탄생하는 것이다. 서위 그림의 석류와 포도는 있는 그대로의 모습으로 서위의 마음을 반영하지만, 팔대산인 그림 속의 대상들은 팔대산인의 마음을 받아들여 다른 모습으로 작가의 마음과 의도를 전하는 것이다. 이렇게 하여 그

* 양주팔괴는 대략 18세기 청淸나라 건륭황제 시절에 장강 하류의 도시 양주揚州에 있던 개성이 넘치던 일군의 화가를 뜻한다. 김농金農, 정섭鄭燮, 이선李鱓, 황신黃愼, 화암華嵒, 고상高翔, 고봉한高鳳翰, 이방응李方膺 또는 변수민邊壽民을 지칭하기도 하나, 여덟 명이라는 것은 일반적으로 좋아하는 숫자라 붙인 이름일 뿐이라, 양주화파揚州畵派라 하여 보다 폭넓게 나빙羅聘, 민정閔貞, 왕사신汪士愼과 같은 화가들을 포함하기도 한다. 양주가 청나라의 염세鹽稅 제도를 바탕으로 염상鹽商들의 거점 도시로 급격한 경제적 번영을 이룬 도시였기 때문에 많은 예술가들이 모여들었다. 그래서 여기 모인 화가들은 자유롭고 개성적인 화풍을 견지했다.

림은 거의 완전하게 사물과 닮아야 한다는 강박에서 해방될 수 있었다. 순수회화로 이행되는 500년 과정에서 앞서의 그 어느 것보다 더욱 혁신적인 미학을 보여주는 셈이다. 그렇기에 이것을 알아챈 후대 화가들의 뜨거운 박수를 받을 수 있었고, 그들은 팔대산인의 실험을 다시 그들의 방식대로 열심히 수행해나간다. 그렇게 예술은 새로워졌다.

왕원기 王原祁

베끼기도 그냥 베끼는 것은 아니다

〈망천도 輞川圖〉

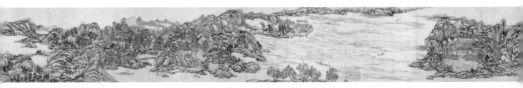

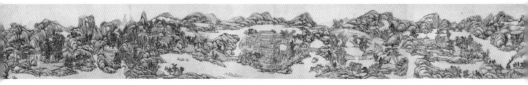

⑯ 왕원기, 〈망천도輞川圖〉, 종이에 채색, 545.1x37.7cm(두루마리), 대만 국립고궁박물원

▌이 그림을 왜 그리 많은 화가들이 다시 그렸을까

〈망천도輞川圖〉는 당나라의 왕유王維가 자신이 한동안 지냈던 낙양洛陽 교외 별장의 풍광을 벽화로 남겨놓은 것이다. 이 그림이 원나라와 명나라의 시기를 거치면서 은일隱逸의 풍토와 맞물려 세속의 홍진紅塵을 피하며 유유자적하는 문인의 고귀함을 뜻하는 그림으로 탈바꿈하여 여러 문인화가들이 이를 따라 그렸다. 그러니 세상에는 여러 판본의 〈망천도〉가 남아 있다. 이는 또한 왕유가 유명한 시인이었고 관료였기에 문인들이 그에 대해 느낀 동질성이 이런 현상을 부채질했기 때문이다. 그러나 왕유가 이 그림을 무슨 '은거'의 상징으로 남기지 않았음은 분명하다. 왕유에게 '망천'이란 반란군에게 납치되어 부득이 관직을 받았지만, 그래도 그들에게 굴복하거나 협조하지 않고 장안長安(지금의 서안西安)변두리의 별장으로 가서 지내던 한 시절의 상징이었다. 아마도 왕유가

반란군에게 적극적으로 협조했었다면, 반란이 진압되고 나서 무사하지 못했을 터이다. 반란이 평정된 다음 왕유가 비록 한시적으로 관직에서 배제되었지만, 반란 기간에 '은거'의 형식을 취했기에 나중에 다시 관직을 맡을 수 있었다. 그때 반란군이 완전히 당나라를 삼켰다면 〈망천도〉는 아예 남길 수 없었을 것이다.

왕유는 〈망천도〉를 망천의 벽에다 그렸다고 한다. 이 별장을 어머니를 위한 절로 만들면서, 자연 안에서 즐거웠던 한 시절을 기념하기 위한 그림을 벽에다 그렸으니 떼어서 움직일 수 없는 고정된 형식이었다. 이 그림이 유명했던 것은 아마도 그런 목적에도 빼어난 예술성과 문학성을 지닌 작품이었기에 그럴 것이다. 더군다나 절의 담장에 기다란 그림을 그린 것이 흔하지 않은 일이었으므로 사람들 입에 오르내렸을 터이다. 망천이라는 이름에서 '망輞'이란 수레바퀴의 테두리라는 뜻으로 하천이 둥글게 감싸고 흐르는 지형의 특색을 형용해 지은 이름이다. 망천은 당나라의 수도인 장안長安에서 남동쪽의 남전현藍田縣에 속한 지역으로, 원래 이곳은 당나라 초기의 시인인 송지문宋之問의 별장이었던 곳이다. 이곳을 왕유가 개축하여 망천장輞川莊이라 이름하고 한

시절을 지낸 것이다. 결국 '안사安史의 난亂*'은 실패를 하고 왕유는 얼마 지난 후에 다시 관직에 오를 수 있었다. 그래서 이 망천장을 독실한 불교도였던 자신과 어머니를 위해 청원사靑源寺라는 절로 바꾼다. 왕유의 자를 마힐摩詰이라 한 것은 이름의 '유維'와 합쳐 '유마힐維摩詰'이 되기 때문이다. 유마힐은『유마경維摩經』의 주인공으로 대승불교에서 재가신자在家信者로 중요시하는 사람이니, 왕유 자신도 불심이 깊었던 것을 볼 수 있다. 한때의 추억이 깃든 이곳을 절로 바꾸기는 하지만, 사실 왕유에게 이곳은 잊지 못할 추억의 장소였다. 그래서 이 그림을 절의 담장에 직접 그리기로 결심한 것이다.

그렇다면 왕유에게는 왜 그렇게 이 장소에 추억이 깃들어 있었을까. '안사의 난' 도중이니 처신이 어려웠던 시절이었고, 아마도 반군에게 협조하지 않고 이리로 와서 지내게 된 것만 하더라도 목숨이 위태로운 일인지도 모른다. 그렇지만 이곳에서의 짧은 시기는 그에게 황홀한 기억이 되었기

* '안사의 난'은 당唐나라 중기 현종玄宗 때인 755년에서 763년에 9년 동안 변방의 절도사였던 안녹산安祿山과 사사명史思明이 주도한 반란이었다. 당나라 사회의 여러 사회적 모순이 누적되고 변방을 지키는 절도사의 권한과 병력이 막강해지고, 현종의 총애를 입은 양귀비楊貴妃의 친척 양국충楊國忠이 국정을 농단하면서 벌어진 사건이다.

에 이를 그림으로 남겨두려 한 것이다. 사실 왕유가 망천장에 대해서 남겨놓은 것은 이 벽화만이 아니다. 그는 여기서 지내는 동안 친구인 배적裴迪*과 함께 이 부근의 스무 경치를 소재로 해서 오언절구五言絶句 40수를 지었으며, 이를 가지고 『망천집』이라는 문집을 만들었다. 정치적으로는 혼란기였고, 시골 별장의 생활은 장안의 그것처럼 호사스럽지는 않았을지 몰라도, 자연과 번잡하지 않은 시골 마을에서 보낸 시절은 왕유 인생의 황금기였던 셈이다. 그래서 그는 이 짧은 시간을 늘 그리며 추억했고, 담벼락에 그림을 그림으로써 그 기억을 보존하고자 했다. 그 담벼락의 그림은 절이 없어지며 사라졌지만, 많은 사람들의 입에서 회자되었으며, 또한 복사본으로 살아남았다. 그저 살아남은 정도가 아니라 수많은 이름난 화가들이 이 그림을 반복해 그리며 왕유의 황금기를 함께 공유하고자 했다.

지금까지 남아 있는 〈망천도〉 가운데 가장 오래된 것은 오대五代에서 북송北宋 초기의 낙양 출신의 곽충서郭忠恕**가 모

* 배적(생몰년 미상)은 당唐나라 시인으로 현종玄宗 때 사람이다. 왕유王維, 두보杜甫와도 교유했고 촉주자사蜀州刺史를 지내기도 했다. 『전당시全唐詩』에 그의 시 29수가 수록되어 있다.

** 곽충서(생년 미상-977)는 오대五代와 북송北宋 초기의 문인화가로 자는 서선恕先이고

사한 것이다. 그러나 곽충서가 왕유가 그린 〈망천도〉를 보았을 수는 없다. 왕유가 죽은 것은 759년이고, 청원사가 문을 닫은 것은 875년이며, 곽충서의 생년은 알지 못하지만 세상을 떠난 해가 977년이므로 살아서 청원사의 직접 벽화를 보았을 수는 없다. 그리고 760년경에 죽은 왕유의 진적은 아무리 보수를 했더라도 800년 초에는 이미 본래의 형태를 잃었을 가능성이 높다. 그렇다면 곽충서의 〈망천도〉역시 벽화를 임모臨摹한 그림일 가능성은 없으며, 이 또한 다른 누가 임모한 작품을 보고 따라 그린 작품이라고 결론을 내릴 수 있다. 사실상 남아 있는 수많은 〈망천도〉가운데 어느 것이 왕유의 원본에 가장 가까운 그림인가는 알 수 없게 되었다. 수많은 임모가 이루어졌으며, 최초의 것은 사라졌기에 어느 계통이 원본에 가까운 것인가 하는 사실은 이미 의미가 없어져버린 셈이다.

그러나 벽화와 두루마리 임모본의 관계 또한 생각해보아야 한다. 지금 전하는 〈망천도〉는 기다란 두루마리에 파노라마처럼 그림을 그렸지만 과연 벽화에서도 똑같았을까는

낙양洛陽사람이다. 서예에서는 전서篆書와 예서隸書가 뛰어났으며, 그림은 주로 산수와 누각의 그림을 그렸다.

단언하기 어렵다. 지금 남아 있는 〈망천도〉들은 대략 폭이 30센티미터에 가로가 5미터 정도 되는 긴 두루마리 그림이다. 그러니 왕유가 1미터 정도 되는 담장에 이 벽화를 그렸다면 대략 20미터 정도가 되는 장대한 그림이었을 것이다. 물론 벽화를 두루마리 그림으로 옮긴다고 하면 비례가 완전하게 일치할 수는 없겠지만, 여하튼 이 그림이 긴 담장에 그려져 있었다 하면 엄청난 장관이었음은 짐작할 수 있다. 그렇기에 많은 사람들이 이 그림을 보러 왔을 것이고, 그 가운데는 화가들도 있어 이를 임모했을 것이다. 그렇게 이 왕유의 벽화가 살아남게 되었다.

물론 그렇지만 이 〈망천도〉처럼 시대를 이어 계속해서 임모하고, 거기에 의미를 부여하게 된 그림도 흔치 않다. 이는 앞서 이야기한 대로 이 그림이 '은일'의 상징이 된 까닭이다. 왕유 스스로는 이 그림을 인생의 황금 같았던 한 시절을 기억하기 위해서였지 '은일'이라는 명분을 위해서 그린 것은 아니었다. 왕유 자신도 망천 시절 이후에도 관직에 나갔으며, 그 시절에 망천에 살았던 것도 상황이 여의치 않아서 그랬을 뿐이지 자연에 기대 세상에 나가지 않겠다는 '은일'은 아니었기 때문이다. 하지만 이후의 사람들은 혼란스러운 정치에서 벗어나 유유자적하는 '은일'을 떠올릴 때마

다 이 왕유의 〈망천도〉를 생각했으며, 이 그림을 그림으로써 자기만족을 얻었다. 실제로 '은일'은 끊임없이 권력과 출세의 욕망과 충돌한다. 앞서 왕몽의 사례에서 보듯이 늘 '은일'을 추구하는 문인이라 해서 출세욕과 권력욕이 없는 것이 아니다. 오히려 '은일'보다 불타오르는 '욕망'이 더 먼저일 것이다. 그러나 세상은 여의치 않고 남들은 자신을 알아주지 않으며 관리가 되는 길은 어렵고 고되다. 그래서 그런 자신의 입장을 합리화하는 방식이 '은일'이다. 나는 이미 세상에 나갈 준비가 다 되었는데 세상이 나를 받아들이지 않으니 '은거'한다는 말로 자신을 합리화시키며 최면을 건다. 세상에는 실제로 '은일'을 택한 문인들은 많지 않았다. 벼슬에는 미련이 많지만 거기에 닿을 수 없는 자신을 미화하며, 헛헛한 마음을 달래기 위해 이 〈망천도〉를 따라 그림으로써 자신의 위안을 삼는 것이다.

이 〈망천도〉를 그린 화가들은 정말 많다. 여태까지 그렸던 그림이 모두 전해질 리도 없는데도 그렇게 많다. 문인들이 일종의 이중적인 허위의식인 '은일'을 내세우기 위해서 〈망천도〉를 수없이 되풀이해서 그렸다. 이름난 화가만 꼽아도 이공린李公麟, 조맹부, 왕몽이 이를 그렸다. 황족으로 벼슬길에 올랐던 조맹부가 이를 그린 것도 신기하지만, 그도 몽

골의 조정에서 실권 없이 허울뿐인 벼슬인 탓에 늘 '은일'을 꿈꿨기 때문이다. 왕몽 또한 속마음은 벼슬에 가 있었지만 생애의 대부분의 시기는 명목상의 '은일'에 기대어 지내야 했다. 이 〈망천도〉를 남긴 대가들 가운데 왕원기王原祁는 거의 마지막 세대에 해당한다. 왕원기는 진사가 된 이후로 벼슬을 그만둔 적도 없고, 아마 벼슬 생활에 염증을 느껴 은퇴하여 은거할 의향조차 없었다. 그의 관직 생활은 평온했으며, 스스로 하기 싫은 일을 강요받은 적조차 없었다. 더군다나 황제의 측근으로 역대의 이름난 그림을 관리하고, 새로운 회화를 구상하는 일은 자신의 재주와 취향에 꼭 들어맞는 일이었다. 그러니 왕원기는 이 그림을 그리는 사람이 머릿속에 떠올리는 '은거'나 '은일'과는 가장 거리가 먼 사람이라고 할 수 있다. 다른 화가들과 달리 '은일'에 집착할 이유가 없는 왕원기였으니 다른 사람보다 이 그림의 주제에 대한 절실함은 덜했다. 그래서 더 자유롭게 이 주제를 변형할 수 있었고, 그래서 다른 〈망천도〉보다 훨씬 자유로울 수 있었다. 이것이 그 이전의 〈망천도〉를 제치고 왕원기의 작품을 보려 하는 이유이고, 그것을 통해 고전적인 작품을 '방仿'하는 것의 의미를 되새길 수 있을 것이다.

망천이란 어디인가

왕원기가 그렸다 해서 〈망천도〉의 형식은 바뀔 수 없다. 애초에 왕유가 배적과 함께 쓴 『망천집』의 20편의 시와 시에 나타난 풍경이 그림의 주제임은 두말할 필요가 없다. 그러므로 누가 〈망천도〉를 그리더라도 이 스무 군데의 풍경은 있어야 한다. 시로 적힌 감상이 있으니 그림은 그 시의 감흥을 제대로 표현해야 함은 물론이다. 그러므로 〈망천도〉의 장면들은 작가의 윤색으로 너무 벗어날 수 없다. 앞선 사람들이 그린 장면과 시에서 묘사한 정경들을 마음에 담고 그려야 하는 그림이다.

왕유가 살았던 망천은 냇물과 호수로 둘러싸인 곳이었다. 긴 파노라마와 같은 그림에는 섬과 섬으로 연결이 되고, 곳곳에 사람들이 사는 터전들과 집들이 자리를 잡은 광경을 묘사하고 있다. 사람들 사는 집도 있고, 숲도 있고, 사슴을 키우는 울타리도 있으며, 산초山椒를 재배하는 곳과 칠기를 만들기 위해 옻나무를 길러 수액을 받는 곳도 있다. 그러니 망천장이 당나라 귀족의 별장이기는 하지만, 주변에는 이곳에서 생업을 일구며 생활을 하는 사람들의 마을과 어울려 있는 곳이라 해야 할 것이다. 그러므로 이 별장에 사는 왕유와 배적의 삶도 마을 사람들과 함께하고 있는 셈이다. 그런

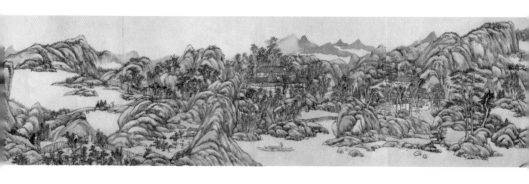

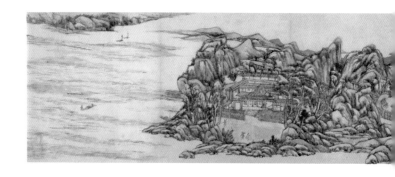

⑯ 왕원기, 〈망천도輞川圖〉, 종이에 채색, 545.1x37.7cm(두루마리), 대만 국립고궁박물원

삶을 지낸 곳 가운데 특징이 있는 스무 곳의 정경을 모아놓은 그림이지만 전체의 실경이라 하기는 어려울지도 모른다. 왕유도 절경들 사이에 평범한 경치들을 생략하고 그렸을지도 모르는 일이다.

사실 이 망천의 경치는 없어진 지 꽤 오래되었다. 왕유가 어머니를 위해 세운 청원사가 문을 닫은 것도 1,000년이 넘었다. 지금은 그렇게 거기에 있던 건물들만 없어진 것이 아니라 섬과 물길도 바뀌어 왕유가 있던 곳의 경치는 아예 찾을 길이 없다고 한다. 그러니 이 그림을 그린 왕원기도 실제 왕유가 살았던 망천장을 답사할 방법은 없었던 셈이다. 왕원기 또한 앞사람의 그림을 보고, 왕유와 배적의 시를 읽은 뒤에 자기 나름대로 해석해서 그림을 그리는 수밖에 없었다. 그러나 당시 그림의 목적은 실경을 보이는 대로 묘사하는 데 있지 않았다. 옛사람의 그림의 뜻을 기리고 필법과 먹의 뜻을 재현하는 것이 그들이 그림을 그리는 목적이었다. 그렇기 때문에 왕원기는 왕유가 살았던 망천의 실경이 궁금하지는 않았을 터이다. 아마도 망천이 왕유의 시절 그대로 고스란히 보존되어 있더라도 일부러 그곳의 경치가 어떤가를 알기 위해 방문하지는 않았을 것이라는 뜻이다. 아마도 왕원기가 〈망천도〉를 그리기 위한 준비는 그림보다는 마음

의 수양과 필획의 단련이었다. 당시 모든 문인화가들이 그렇듯 왕원기에게는 황공망과 왕몽으로 이어지는 선인들의 필법이 가장 중요했다. 그리고 그 바탕에서 그는 『망천집』을 읽으면서 시를 읽고 자신에게 떠오른 내면의 마음의 움직임을 주시한 것이 그림을 위한 준비였다. 그렇다면 우리도 왕원기가 그린 〈망천도〉와 함께 『망천집』에 묘사된 왕유와 배적의 시부터 몇 편을 감상하도록 하자.

맹성의 성안(孟城坳)

맹성 어귀에 새집이 들어섰지만
고목만 남아 있고 버드나무 늘어졌다.
앞으로 여기서 살 사람은 누구인가,
옛사람들이 여기 있었음을 부질없이 슬퍼지네.
新家孟城口, 古木餘衰柳.
來者復爲誰, 空悲昔人有. (王維)

고성 아래 초가 오두막을 짓고,
때때로 성벽 위를 오른다.
고성이 밭두렁이 아니건만,

요즘 사람들은 여기를 오가는구나.

結廬古城下, 時登古城上.

古城非疇昔, 今人自來往. (裴迪)

대나무 고개(斤竹嶺)

시원하게 쭉쭉 뻗은 대나무가 굽은 빈 공간에 그림자를 드리우고

푸른 댓잎은 물결처럼 출렁인다.

어두운 남산으로 가는 길에 들어선다.

이 길은 나무꾼도 모르네.

檀欒映空曲, 青翠漾漣漪.

暗入商山路, 樵人不可知. (王維)

대나무 숲에 들어오는 빛은 굽은 것 같지만 곧바르고

녹색의 잔가지는 빽빽하면서도 또한 깊숙하네.

외줄기 길이 산길과 통하고 있으니,

노래를 부르고 가면서 옛 봉우리를 바라보네.

明流紆且直, 綠篠密復深.

一徑通山路, 行歌望舊岑. (裴迪)

사슴 울타리(鹿柴)

빈산에 사람은 보이지 않는데,

사람들이 두런거리는 말소리가 들려온다.

석양의 노을빛이 숲속 깊이 들어와,

다시 푸른 이끼 위에서 반짝인다.

空山不見人, 但聞人語響.

返景入深林, 復照靑苔上. (王維)

해가 저물어 차가운 산을 바라보며,

내 스스로 홀로 가는 여행객이 되었네.

깊은 숲속의 일들은 모른다마는

사람들의 자취만은 남아 있었네.

日夕見寒山, 便爲獨往客.

不知深林事, 但有麏麇迹. (裴迪)

임호정(臨湖亭)

작은 배로 손님을 맞으러 나가니,

유유히 호수를 건너오누나.

난간에 맞이하여 술잔을 올리니,

사방에 연꽃이 활짝 피었네.

輕舸迎上客, 悠悠湖上來.

當軒對尊酒, 四面芙蓉開. (王維)

난간에 기대니 물결이 넘실거리며,

달은 홀로 위에서 서성거린다.

골짜기에서 원숭이가 소리를 지르니,

바람이 지게문으로 이 소리를 전하네.

當軒彌滉漾, 孤月正裵回.

谷口猿聲發, 風傳入戶來. (裴迪)

　이렇게 그림의 풍광과 『망천집』에 실린 시를 같이 읽으
면 그림과 시가 무엇을 이야기하는 것인지를 알 수 있다. 이
시골의 한적한 마을은 수도인 장안과는 전혀 다른 즐거움이
가득한 곳이다. 여기도 사람들이 살고 있지만 그들의 삶은

번화한 도시의 그것과는 다르다. 자연은 생활의 일부분으로 삶 가까이에 있으며, 사람과 사람 사이의 교제는 번거롭지 않으면서도 은근하고 속되지 않다. 늘 자연에 가까이 있으면서도 도회와는 다른 즐거움이 넘치는 곳이 이곳의 삶이다. 그랬기에 왕유와 배적은 서로 시를 주거니 받거니 하면서 인생의 가장 절정기의 즐거움을 이 망천에서 누렸으며, 이곳의 삶이 끝난 뒤에도 이 시절의 추억을 반추했다. 추억 때문에 이 망천장輞川莊을 절로 개수하면서 담장에다 그 시절 망천의 풍광을 그리고, 배적과 함께 읊었던 시들을 『망천집』으로 묶은 것이다. 그렇다면 이는 일반적인 산수화와는 다른 성격의 그림이다. 당나라의 산수화는 대개 실내나 정원의 병풍에 그려 인공적인 곳에서도 자연을 느낄 수 있게 하려는 장식적인 그림이었다. 그러나 왕유가 그린 〈망천도〉는 그저 경치 좋은 자연이 아니라 사람들이 자연 속에서 살아가며 즐거움을 누리는 것을 그린 그림이다. 또 다른 산수화와 같이 그저 좋은 경치의 자연이 아니라 그 자연 속에서 삶을 일구며 살아가는 생활의 즐거움이 담긴 그림이다. 자연 속에는 방어를 위해 지은 오래된 성도 있고, 집들도 있고, 농장도 있고, 그 안에 사는 사람들도 묘사하고 있다. 나중에 송나라의 산수화에도 인물이 등장하기는 하지만 이처

럼 생활 속의 인물들은 아니다. 그것은 그저 풍경 속의 인물
들이라 할 수 있다.

〈망천도〉가 훗날 '은거'의 상징이 되고 '산수화'의 전형
이 된 것은 불합리한 일이다. 왜냐하면 망천의 풍경은 세속
을 완전히 벗어난 고립된 세상이 아니라 세속의 일부이기
때문이다. 그러나 수도의 황궁과 관청에서 일하는 관리들에
게는 이것조차 '은거'로 보일 것이다. 홍진의 번화한 도시에
서의 삶이 아니라 순박한 시골에서의 재미는 그들의 눈에는
낯선 이방의 풍경일 터이다. 그랬기에 왕유가 망천에서 지
냈던 한세월은 언제나 권력을 지향하던 많은 문인들에게는
'은거'나 '은일'과 다름이 없었고, 시류가 맞지 않아 벼슬을
할 수 없을 때에는 자신도 그런 '은일'을 즐기겠다는 자기합
리화이다.

18세기에 새로이 창조한 〈망천도〉

왕원기가 이 〈망천도〉를 그린 것은 1711년 그가 70세 때의
음력으로 6월이다. 그의 〈망천도〉는 곽충서와 왕몽의 〈망
천도〉를 잇는, 마을을 둘러싼 산수의 정경과 자연 속 마을
과 풍광을 묘사한 계통이라 할 수 있다. 물론 세부의 장면이

나 형태들은 많이 다르다. 그러나 망천의 주변을 청록산수로 둘러싸고 마을이 거대한 집들로 들어차 있는 〈망천도〉와는 계통이 다르다 할 수 있다. 곽충서의 그것은 시대가 오래되어 북송의 느낌이 확연하게 드는 산수이고, 왕몽의 그것은 특유의 용맥이 꿈틀거리는 산수 사이에 집들이 배치되어 있는 〈망천도〉이다. 아마도 이 그림을 그릴 시기에도 왕원기가 황공망과 왕몽의 필묵에 깊이 빠져 있을 때이기 때문에 왕몽 그림의 영향을 많이 받기는 했다. 그러나 전체적인 그림의 느낌은 왕몽의 것과는 또 다른 개성이 엿보인다.

왕원기 〈망천도〉의 가장 큰 특징이라 하면 우선 눈에 들어오는 것은 색채라 할 수 있다. 왕원기 특유의 청색, 녹색, 적색, 짙은 자주색의 네 가지 색채와 먹이 어울린 그림은 폴 세잔Paul Cézanne의 그림이 저절로 떠오를 정도로 비슷하다. 이 유사함은 아마도 형식과 구도와 완전성을 지니고 있으며 색채들이 조직한 화면의 긴밀함에서 비롯되었을 것이다. 그리고 이 그림 때문에 사실 시대가 한참이나 앞선 왕원기가 '중국의 세잔'이라는 별칭까지 얻게 되었다. 그것이야 당연히 현재의 시점에서는 세잔이 왕원기보다 유명하니 어쩔 수 없는 일이기는 하다. 그러나 겉으로 드러난 유사성이 시대도 공간도 다른 두 화가의 공통성을 뜻하지는 않는다. 둘 사

이에는 그림에 대한 인식부터 표현하고자 하는 내용까지 천양지차의 차이가 있다. 왕원기는 이 그림에 글을 적어 자신이 이 그림을 그리게 된 경위를 설명하고 있다.

> 우연히 세상을 다니다가 석각을 보게 되었으며, 시들을 모아보기 시작했고, 내 뜻을 여기에 참여시켜 스스로 완성했으니, 화공의 형식적인 그림으로 전락하지 않을 수 있었다.
>
> 偶見行世石刻, 並取集中之詩, 參以我意自成, 不落畵工形式.

이 내용을 보면 왕원기는 왕유와 배적의 『망천집』을 세밀하게 읽었으며, 그 시를 읽은 연후에 자신의 뜻을 이 화폭에 실었으며, 다른 이들이 그린 그림의 배치는 참조했을지 몰라도 완전히 다시 구성해서 그냥 형태를 보고 베낀 것이 아님을 분명히 하고 있다. 그렇기 때문에 전체적인 구성은 비슷하지만 세부 사항에 있어서 곽충서나 왕몽의 것과는 많은 차이가 있다.

그리고 왕원기의 색채는 세잔의 그것과는 의미가 완전히 다르다. 세잔이 사용하는 유화의 색은 물체를 구성하는 하나의 요소이다. 그 색채 면들의 조합이 풍경에 대한 새로운 관점을 표현한 것이다. 그러나 왕원기의 색채는 물체의 색

을 표시하기보다는 자연과 사물의 전체를 구성하는 하나의 추상적인 요소였다. 그것은 왕원기 산수화의 필선들이 그저 사물의 형태를 나타내는 필선이 아니라 서예의 추상적인 힘과 기세를 담고 있는 것처럼, 색깔 또한 그저 물체의 색을 표시한 것이 아니라 전체적인 필선의 하나로 사용한 것이었다. 그렇기 때문에 왕원기에게 이 그림에서 표현한 많은 것들은 상당히 추상적인 것이었다. 우리가 시라는 문학을 통해서 얻을 수 있는 느낌과 생각들이 추상적인 것처럼, 그의 그림도 겉으로는 하나의 조화로운 풍경이지만, 그 풍경을 구성하는 많은 추상적인 요소로 이루어져 있다. 그리고 그 추상적인 것들이 모여서 그림에 또 다른 추상적인 개념들을 부여하고 있는 것이다.

그렇다면 왕원기가 그림에서 추구했던 추상적인 것들이 과연 무엇들이었나를 알아보자. 왕원기가 지은 짧은 화론이라 할 수 있는 『우창만필雨窗漫筆』에는 이런 구절이 나온다.

그림을 그리는 데 있어서는 기세와 윤곽만을 고려해야 하고, 좋은 경치를 추구할 필요는 없으며, 또한 (모방하고자 하는) 옛 판본에 얽매일 필요도 없다. 만일 열리고 합치는 '개합'과 솟아오르고 꺼지는 '기복'이 적당한 법도를 지니고 있다면, (그림의) 윤

곽과 기세는 이미 합쳐진 것이고, 곧 맥락이 (기세가) 꺾이는 곳
에 잘 앉혀진 셈이니, 자연스러운 좋은 경치는 저절로 나온다.

作畵但須顧氣勢輪廓, 不必求好景, 亦不必拘舊稿. 若于開合起
伏得法, 輪廓氣勢已合, 則脈絡頓挫轉折處, 天然妙景自出

아마도 이 구절을 앞의 〈망천도〉에 쓴 이야기의 보충 설
명 정도로 여겨도 될 것이다. 적어도 이전에 그린 본이 되는
그림들에 큰 구애를 받지 않고, 그렇게 비슷한 것에 신경을
쓰지 않고 '열리고 합침開合'과 '솟아오르고 꺼짐起伏'이 기세
氣勢를 이루고, 또 그렇게 해서 자연스럽게 '용맥龍脈'이 형성
되어 좋은 경치가 저절로 완성되고, 또한 그래야 화공들이
추구하는 닮고 비슷한 것을 벗어나 참된 좋은 그림을 그리
게 된다는 말이다.

그런데 왕원기가 여기서 거론하는 '개합'이나 '기복', '기
세'와 같은 말들은 서예의 필획과 글자 구성을 논할 때 자주
하는 말이다. 글씨를 쓸 때 필획의 움직임과 다른 필획과의
조화들을 뜻하는 말이다. 그러니 그는 그림 또한 글씨를 쓰
는 것과 같은 원리로 여겼다는 이야기이다. 물론 그림도 글
씨와 마찬가지로 선들로 이루어져 있다. 이 선들은 글씨를
쓸 때처럼 같은 원리로 구성하여 열리고 닫히고, 솟고 꺼지

고 하여 기세를 만들어나간다. 그리고 선들의 최종적인 목표는 자연스러운 용맥을 이루어 좋은 경치가 되게 하는 것이다. 또한 글씨는 먹으로만 쓰지만, 왕원기는 여기에 네 가지의 색을 마치 글씨의 필획처럼 이용하여 전체적으로 조화로운 그림이 되도록 하였다. 그러니 왕원기에게는 왕유와 배적의 시를 읽고 떠오른 느낌과 생각을 〈망천도〉라는 형식으로 그 필획과 색들을 이용해 자신의 방식대로 재구성하여, 또 다른 〈망천도〉를 구성해내는 작업이었다. 곧 『망천집』을 읽고서 그 시를 서예 작품으로 다시 구현해내는 것과 다름이 없는 작업이었으며, 고도의 추상성으로 다시 구현해내는 작업이었다.

그렇기에 왕원기에 있어서 '방倣'이란 단순히 그림의 본을 놓고 베끼는 작업이 아니었으며, 자신의 생각과 느낌을 추상성으로 다시 해석해내는 고도의 순수미술이었다고 이야기할 수 있다. 그런 치열함이 그의 그림이 다른 작품과 다르게 보이는 힘이었음은 두말할 필요가 없다. 서양 회화의 추상성은 형태를 없애는 방향으로 나아갔지만, 중국 회화의 추상성은 형태는 그냥 두고 그 필선에 추상성을 담는 방향으로 나아갔다. 사실 추상성이란 작가의 의식을 화면에 불어넣는 일이다. 서양의 회화는 외면의 추상성을 이루었지

만, 중국의 회화는 내부의 추상성으로 나아갔다. 서로의 방향만 다를 뿐이다. 그래서 문인화가들의 '방仿'이라는 개념을 서양 미술의 '모사' 기준으로 폄훼하면 안 된다.

예술의 추상성이 구체적으로 무엇을 뜻하는지 알 수 없어 이해하기 힘들기는 하지만, 우리가 요즘의 추상 예술을 보고도 관람자가 느낌을 갖는 것처럼, 왕원기의 이 〈망천도〉도 그의 치열한 선과 색들을 따라가다 보면 말로는 설명할 수 없는 어떤 느낌을 얻는다. 더군다나 그것은 단순히 곽충서나 조맹부나 왕몽의 〈망천도〉와는 완전히 다른 느낌이다. 그 느낌을 세세하게 분석하고 설명할 수는 없지만, 여태까지의 여느 산수화와는 다른 다른 느낌이라는 것은 알 수 있다. 서예에 대한 지식이 아예 없는 사람일지라도 이 〈망천도〉를 보면 당시 다른 산수화들과는 많이 다르고, 또 지금의 눈으로 봐도 상당히 '모던'한 작품이라고 여길 것이다. 그 바탕에는 『망천집』의 시들에 대한 왕원기의 깊은 이해와 오랜 그림 그리기의 경험이 합쳐지고, 추상적인 개념을 자연스럽고 조화로운 구상성으로 바꾸어놓았기 때문이다.

곽충서와 조맹부와 왕몽은 〈망천도〉 자체를 '은일'의 관점에서 바라봤을 수 있다. 곽충서도 혼란기의 현실에서 관직이 여의치 않았으며 불우한 시절을 보냈다. 조맹부는 몽

골의 지배하에서 벼슬에 나갔지만 어찌할 수 없는 무력감에 '은일'을 떠올렸다. 왕몽의 경우도 그랬다. 세상의 벼슬에 나가려는 욕심이 없지는 않지만 나가서 도모할 일이 마땅치 않아 대부분의 시기를 '은일'이라는 도피구를 찾았었다. 그들은 이 그림을 그릴 때 자신의 처지와 이 그림의 소재가 너무도 절실하기에 느낌을 객관화해서 표현하기란 힘들었을 것이다. 그래서 주제에 몰입해 그림을 그렸기에 '은일'에 대한 관념을 잘 이해할 수 없는 요즘의 관람자에게는 그 느낌이 와닿지 않는다. 또한 왕원기에게도 이 '은일'이라는 주제는 그리 절실한 것이 아니었다. 그는 '은일'에 대한 필요성을 절감할 수 없는 사람이기에 왕유와 배적의 시를 찬찬히 읽으며 당시 그 둘의 마음을 헤아릴 수 있었다. 그런 마음을 지니고 다시 그림을 그리니 그림에는 '은일'의 기운은 날아가고 한적한 시골 마을의 풍광과 즐거움이 다시 살아날 수 있었다. 어쩌면 왕원기가 이 그림에 드리워 있던 '은일'과 '은거'라는 이상한 옷을 벗겨버렸는지도 모른다. 그래서 이 그림은 현존하는 다른 어느 〈망천도〉보다 더 즐거움을 느낄 수 있고 아름다운 작품일 수 있다.

왕원기는 고루한 화가가 아니다

이런 왕원기의 작품이 중국에서 서양 미술이 득세하고 많은 유럽 유학파 화가들이 활약하던 20세기 초에는 거의 평가 받지 못했다. 예술에 대한 평가는 역사와 마찬가지로 늘 현재를 기점으로 한다. 과거에 대단하게 평가했던 것이 지금은 아무것도 아닐 수 있고, 또는 과거에는 별것 아니었던 것이 새롭게 각광을 받을 수도 있다. 이것이 예술 평가의 상례이기 때문에 이상한 일은 아니다. 오진의 경우 명나라 심주가 끄집어내지 않았으면 잊혀진 작가가 됐을지도 모르고, 동기창이 왕몽을 극찬하지 않았다면 우리가 왕몽을 잘 몰랐을 수 있다. 청나라의 벽두를 장식했던 사왕四王이라 부르는 왕시민王時敏, 왕감王鑑, 왕휘王翬*, 왕원기 네 화가도 20세

──────────

* 왕시민(1592-1680)은 명明나라 말기에 관료를 지낸 문인화가로, 자는 손지遜之이고 호는 연객烟客이다. 명나라가 망한 후 관료에 더 나아가지 않고, 서예와 그림을 벗 삼아 노년을 보냈다. 그렇지만 자신의 자손들은 청淸나라의 과거를 보게 했다. 동기창董其昌의 친구로 그의 영향을 많이 받았으며, 사왕四王 가운데 가장 연장자이다.

왕감(1598-1677)은 자는 현희玄照이고 호는 상벽湘碧로, 명나라에서 문인으로 이름이 높았던 왕세정王世貞의 손자이다. 어릴 때부터 그림을 즐겼고 전해 내려오는 고서화도 많았다고 한다. 같은 고향의 여섯 살 위인 왕시민과 친교가 있었으며 서로 그림을 논했고, 사왕四王 가운데 두 번째 연장자이다.

왕휘(1631-1717)는 자는 상문象文이고, 호는 구초臞樵, 천방한인天放閑人 등 여러 가지를

기 초의 평가는 냉엄했다. 사대가四大家처럼 뛰어난 화가였기에 표양表揚하기 위해 붙인 이름이었는데 어느 순간에 '고루하고, 생동감 없이' 남의 그림만 모방하는 화가들의 대명사가 되었다. 그것은 청나라 말 중화민국 초기의 화가들이 이 '사왕'의 그림을 동기창의 이론에 근거하여 고전적인 산수화를 추종한 고답적인 회화로 인식했기 때문이다. 물론 동기창 자신이 많은 논란을 몰고 온 장본인이기도 하고, 이들 사왕도 자신의 시대의 유행에 따라 자신들이 추구했던 그림을 그렸던 것이기에 이런 후대의 비평은 과하다는 느낌이 든다. 더군다나 그 '사왕'의 말석에 끼어 있는 왕원기의 경우는 더욱 그러하다.

왕원기는 '사왕' 가운데 가장 어리지만 시조인 왕시민의 적자이고 넷 중에 가장 우뚝한 인물이다. 그는 왕시민의 손자로 직접 가르침을 받았으며, 왕시민은 '사왕'의 회화 이론의 지주인 동기창의 친구였다. 이들로부터 직접 가르침을 받은 왕원기가 '사왕'의 적자이며 계승자이다. 그가 대단

왕
원
기

베
끼
기
도
그
냥
베
끼
는
것
은
아
니
다

썼으며, 사왕四王의 한 사람이다. 원래 가학家學으로 그림을 그리다가 나중에 왕감王鑑의 지도를 받았고, 왕시민과도 연결이 되었다. 사왕 가운데 신분이 가장 낮은 인물이다. 주로 황제의 명령으로 그림을 그리기도 했으며 강희제康熙帝가 남방을 시찰할 때 〈남순도南巡圖〉를 주관하여 그리기도 했다.

하게 여긴 황공망黃公望과 왕몽王蒙은 왕시민과 동기창이 극찬한 화가들이다. 그러나 그는 동기창 이론의 충실한 계승자에만 그친 것은 아니다. 그의 그림은 색채와 표현 방식에서 이전의 화가들을 능가하는 그 무엇이 있다. 왕원기가 그저 전통으로의 회귀만을 주장하는 복고주의자는 아니었다는 말이다.

그는 문학으로나 지방의 목민관으로서나 관료로서나, 화가의 출중한 능력을 보여준 사람이었다. 그는 자신의 영역 이외의 그림에도 관대하고 남들의 예술을 제대로 인정했다. 석도는 당시 재야의 화가라 할 수 있었지만 왕원기는 그를 대단한 화가로 대접하고 같이 그림을 그리기도 했다. 그렇지만 그는 자유로운 화풍을 추구하던 청나라 말 중화민국 초의 화가들에 의해 그를 고루한 '사왕'의 일원으로 매장되어야 했다. 그렇다면 '사왕'이 그렸던 산수화가 현대 화가들에게 폄훼를 받을 만큼 고루하고 형편이 없었나를 알아보자. 아니, 그보다 '사왕'의 근거가 되었던 동기창의 생각부터 살펴야 한다. '사왕'의 시작인 왕시민과 그는 친구였고, 왕시민이 그의 영향을 많이 받은 문인화가였기 때문이다.

동기창은 당대의 이름난 수재였다. 서른다섯에 진사가 되어 벼슬을 했으며, 황태자를 가르치는 스승이기도 했다. 여

러 요직에 있었으며 추종자들과 반대자들도 많았다. 그가 명나라 관료사회의 불안정으로 북경의 향리를 오간 것은 이미 이야기했다. 그렇게 관직에 있었던 기간은 18년이고, 나머지 27년은 향리에서 지낸 기간이다. 동기창은 문인, 특히 벼슬을 하는 문인이라는 점에 커다란 자긍심을 지니고 있는 사람이었다. 그런 면에서 관직에 대해 열등감을 지닌 문징명과는 전혀 다른 사고방식을 지닌 사람이었다는 이야기이다. 그리고 그 문인이라는 신분에 대한 자긍심과 화가로서의 열정은 곧 선대 문인화가들의 그림들을 열심히 베껴 그리는 것으로 나타났다.

동기창은 창작보다는 남의 그림의 '임모臨摹'를 주로 했으며, 창작이라는 것도 풍광을 보고 그린 것이 아니라 다른 작품을 보고 재구성한 것이다. 이를테면 그는 화가로서는 자신의 눈에 보이는 것을 마음속에 담아 이를 재구성하는 기본적인 역량이 부족한 화가였다. 그러나 그의 높은 자존심은 이런 자신의 결함조차 합리화해야 했다. 그는 누가 뭐래도 당대의 뛰어난 학식을 지닌 학자이자 관리였으며, 글씨와 그림에서도 단련을 통해 높은 경지에 올라섰으며, 또한 대단한 소장가이기도 했다. 그를 따르는 무리들도 많았으며, 그의 입에서 무슨 말이 나오는가를 주시하는 사람들도

많았다. 물론 이 시절의 많은 문인화가들도 남의 그림을 소재로 자신의 필치筆致로 다시 그리는 작업을 하고 있었다. 그러나 모름지기 화가라면 아무리 문인화가일지라도 자신의 눈과 생각을 가지고 자신의 그림을 그리고 있는 것이 정상이다. 그는 자신이 감상하고 있는 그림들과 자신이 그리는 그림에 대해서 무언가를 이야기해야 했다.

동기창이 이런 취지를 글로 쓴 것이 『화지畵旨』라는 짧은 책이다. 이 책에서 서술하고 있는 것은 그의 그림에 대한 이야기와 옛 그림에 대한 품평이 주요 내용이지만, 여기에 문제의 '남북종론南北宗論'이 등장하고 있다. 동기창은 당나라에서 불교의 선종禪宗이 신수神秀의 북종과 혜능惠能의 남종으로 분리되었듯이, 그림에서도 당나라 때부터 북종과 남종으로 나뉘었다고 주장한다. 그러면서 북종에는 이사훈李思訓부터 시작해 주로 직업화가를 열거하고, 남종은 왕유부터 곽충서, 동원董源, 거연巨然, 형호荊浩, 관동關東, 미불米芾, 원 사대가四大家 등의 문인들을 열거하며, 선종에서 북종이 쇠하고 남종이 흥했다고 흘린다. 요지는 불교의 남종이 성행을 했듯이 그림에서도 문인화가 대세이며 '필의筆意'가 중요하다는 말을 덧붙인다. 이는 사실 아무런 근거 없이 불교의 선종의 분화를 끌어내어 빗대며, 동기창 자신의 주관으로 편리

하게 신분 구분에 따른 분류를 하고, 그 분류에서 자신들의 문인화가 더 고상하다는 주장을 하고 있다. 동기창은 오로지 그림에서 중요한 것은 '붓질이 포함하고 있는 문인의 운치'라고 주장하는 셈이다. 곧 서예의 붓질로 그린 문인의 숨결이 있는 그림이 진정한 그림이라는 뜻이다. 일종의 자기 합리화이고, 예술의 본질을 완전히 무시한 생각이며, 논리도 없이 꽉 막힌 자가당착의 주장이라 할 수 있다. 그렇기에 동기창은 필묵의 운치를 드러내기 위해서는 고전적인 그림을 '방仿'하는 것이 더 낫다는 주장을 하고 있다. 그런 구실로 동기창은 줄곧 자신이 좋아하는 화가들의 그림을 '방'하였고, 그의 의견에 찬동하는 왕시민도 역시 그랬다. 그렇게 임모에만 매달린 전통이 명나라 말에서 청나라 초까지 지속된 것이고, 왕원기도 또한 이 전통을 따랐다.

동기창의 이 『화지』의 '남북종론'은 직업화가들의 '형사形似'의 추구를 천시하고, 자신과 같은 문인화가의 고고함을 합리화하기 위한 논리일 뿐이다. 동기창 자신은 스스로 그림을 구성하고 새로운 창조를 하기에는 고루한 사람이었던 것 같다. 그러나 그의 끈기와 노력은 정말 대단했다. 과거에서 '수재'로 뽑히지 못한 것이 한이 되어 시작한 서예 연습이 얼마나 치열했는지 명필의 대열에 꼽힐 정도로 글씨를

쓰게 되었고, 서예를 하면서 시작한 그림도 열심히 그렸다. 글씨도 처음의 수련은 잘 쓴 글씨를 따라 쓰는 것이고, 그림도 따라 그리는 것이다. 동기창은 자신이 인정하는 대가의 글씨와 그림을 수련하기 위해 각고의 노력을 했으며, 그렇게 명인名人의 경지에 올라선 것이다. 그가 내세울 수 있는 것은 문인의 정신뿐이었다. 서예의 필획에 자신의 온정신을 부어넣고, 획으로 뛰어난 옛 문인화가들의 작품을 반복해 그리는 것이 그의 그림 학습법이었다. 동기창은 노력과 수련 가운데 문인의 정신이 발현된다고 보았던 것이다. 그리고 신분으로 또는 학식으로 비교가 되지 않을 화원과 직업화가의 작업과 자신의 그림 그리기를 구분할 필요가 있었다고 생각했고, '남북종론'은 그런 필요에서 나온 셈이다. 이런 동기창의 회화관은 같은 신분으로 그림을 그리는 왕시민에게도 고스란히 이식되었고, 그의 손자인 왕원기에게까지 이어지게 되었다.

왕원기의 집안은 대대로 벼슬을 살았기에 집안도 좋았고 가세도 욱일승천의 기세였다. 조부인 왕시민은 벼슬을 일찍 그만두고 자식 교육에 힘썼으며, 청나라가 들어서자 아들들이 청나라 조정에 나가 벼슬을 해서 여덟째 아들은 예부상서禮部尙書에까지 올랐다. 왕원기 자신도 당시로는 이른 나이

인 스물아홉에 진사가 되었으며, 관운도 순조로웠고 지방관으로 능력도 발휘했으며, 게다가 황제인 강희제康熙帝의 커다란 총애를 받았다. 강희제는 만주족이지만 한족의 문화와 학문을 중시하고 이를 배우려 애쓴 황제였다. 강희제 자신의 학문의 조예도 상당했으며, 서예와 그림들도 많이 모았다. 그래서 학문이 출중하고 그림과 서예에 조예가 깊은 왕원기에게 자신의 보물들을 관리하고 이를 정리해서 화보를 편찬하는 일을 맡겼다. 최고 권력기관인 황실의 모든 보물이 왕원기 수중에 들어 있는 셈이었다.

왕원기는 어릴 적에도 조부인 왕시민이 워낙 많은 서화를 소장하고 있어서 자주 접할 수 있었다. 더군다나 어릴 때부터 왕원기의 그림을 조부인 왕시민이 자신이 그린 것으로 오해를 할 정도의 재주를 지니고 있었다. 그러니 강희제의 시대에 왕원기보다 이들 황제의 수장품을 잘 관리할 사람도 없었을 뿐만 아니라, 그때 사람으로 왕원기만큼 양질의 서화를 자유자재로 감상한 사람도 없었다. 물론 이 모든 것이 화가 왕원기에게는 커다란 축복이었다. 자신이 가장 하고픈 일을 하면서 벼슬을 하고, 명예도 얻고, 그림에 관한 모든 것을 주재할 수 있고, 자신도 그림을 마음껏 그릴 수 있는 그런 자리였다.

▌ 청나라에 복고가 유행한 까닭은

왕원기 역시 조부의 영향을 받았으니 동기창의 영향을 피할 수는 없었다. 그도 동기창의 이론에 따라 어릴 적부터 황공망, 예찬, 오진, 왕몽 등 원나라 문인화가들의 그림을 무수하게 따라 그리면서 성장했다. 왕원기 전의 조부인 왕시민부터 그랬으며 왕감·왕휘의 '사왕'과, 오력吳歷, 운격惲格에 이르기까지 청초육대가淸初六大家*는 모두 이 동기창의 이론에 영향을 깊이 받았으니, 이를 벗어나기는 힘들었다. 아마도 왕원기는 이들 가운데 정통의 적자였으니 동기창 이론의 입김을 더 많이 받았을 것이다. 이렇게 많은 화가들이 동기창의 영향으로 고답적인 선대 화가들의 '그림 베끼기'에 나섰다는 것은 지금 우리들이나 20세기 초 서양화가 들어온 이후의 화가들에게는 정말로 이상한 일이었고 도저히 받아들일 수 없는 일이었다. 그랬기에 '사왕'을 비롯한 청나라 화가들이 집중 공격을 받았다.

그렇지만 청나라 초기에는 거의 모든 분야가 복고적인 경향으로 뒤덮였음을 생각해야 한다. 청나라는 만주족의 나

* 청초육대가는 청淸나라 초기의 여섯 명의 화가를 꼽는 말이다. 사왕四王인 왕시민王時敏, 왕감王鑑, 왕휘王翬, 왕원기王原祁와 오력吳歷, 운격惲格 두 사람을 더해 여섯 명이며, '사왕오운四王吳惲'이라 말하기도 한다. 오력은 산수를, 운격은 화훼를 주로 그렸다.

라였다. 한족은 한 왕조를 걸러 다시 이민족에게 지배를 당하게 되었지만 몽골하고 만주족하고는 차이가 있었다. 몽골은 지식인인 문인들의 모든 출구를 막았지만 만주족은 한족의 문화에 상당히 동화된 사람들이었다. 팔대산인과 석도 같은 황실의 자제들은 공포의 시간을 보내야 했지만, 그런 공포가 대다수의 문인에게까지 내려오지는 않았다. 그래서 대다수의 문인들은 다시 청나라 지배 아래서 빠르게 관료로 등장하고 향촌 사회에서 신사紳士로 영향력을 발휘했다. 그렇다고 이민족의 지배가 아무런 영향을 끼치지 않은 것은 아니다. 학문과 분위기는 급속도로 바뀌었고 송·명宋明의 성리학이 세상과 사물의 이치를 격렬하게 토론했다면, 만주족의 입장에서는 그런 자유스러운 분위기까지 허용할 수는 없었다. 그랬기에 학문의 분위기는 냉각되고, 옛것의 엄밀함을 추구하는 훈고학訓詁學이나 고증학考證學*이 득세하고 사

* 　훈고학은 유교儒敎 경서經書 자구字句의 해석을 연구하는 학문이다. 왜냐하면 경서가 쓰인 시대와 1,000년 이상의 차이가 있어 뜻을 명확히 하기 어려웠기 때문이다. 훈고학은 새로운 것보다 옛 언어의 뜻이 무엇인가를 파악하려 애쓴다. 이 훈고학은 한漢나라, 당唐나라 때 유행하다, 청淸나라에서 다시 유행했다. 고증학은 성리학과 양명학 같은 이전 유학의 공허하고 추상적인 문제를 떠나, 실제에 바탕을 두고 치밀하고 꼼꼼하게 경서의 뜻을 밝히고, 실증적 귀납적 방법으로 경전을 연구하는 방법이다. 고증학 또한 서양 과학의 엄밀함을 받아들여 청나라 때 발흥했으며 훈고학과 아

왕원기 ── 베끼기도 그냥 베끼는 것은 아니다

회 전반은 '복고적'인 분위기로 바뀌었다.

청나라가 복고적일 수밖에 없는 것은 사상적인 제한 때문이라는 말이다. 청나라 초기에 만주족 지배자가 사상적인 제한을 둔 것은 강희제 조금 뒤의 건륭제乾隆帝 때의 일이지만『사고전서四庫全書』를 편찬한 일을 보면 짐작할 수 있다. 『사고전서』가 13년에 걸쳐 360명의 관원과 학자들이 참여하여 경經·사史·자子·집集*의 분류 아래 하나의 도서관이라 할 만큼 역대의 방대한 양의 서적들을 모아 정리하여 보존한 것으로 볼 수 있다. 그렇지만 이 작업은 다른 면으로는 지식에 있어서 보존해야 할 것과 버릴 것을 가렸다고도 할 수 있다. 곧 이 범위 안의 것만을 인정하니 관료나 학자들은 그 안에서 공부하라는 뜻이다. 건륭제가 이런 책을 만든 것은 만주족들은 자신의 집권과 통치를 비판하는 학문은 원하지 않았다는 뜻이고, 그것이 청나라 초기부터의 공식적인 입장이었으며, 건륭제의『사고전서』로 완결이 된 셈이다. 관원과 학자들은 새로운 주장을 할 수 없으니 어쩔 수 없이 복

울러 유학과 고전 연구의 새로운 영역을 개척했다.

* 중국의 도서분류법으로 경經은 유교 경전의 원문을 비롯하여 주석서와 연구서를 뜻하고, 사史는 역사와 전기, 금석문 등이 이에 속한다. 자子는 제자백가서諸子百家書를 비롯해 다른 곳에 해당하지 않는 주제들의 책을 말하고, 집集은 문집을 뜻한다.

고적인 성향을 지닐 수밖에 없었다.

　청나라 예술이라고 해서 이런 분위기의 영향을 받지 않을 도리가 없었다. 결국 예술가와 철학과 문학을 하는 문인들은 같은 집단에 속한 사람들이다. 그들은 그들만의 분위기에 지배될 수밖에 없는 것이다. 복고적인 선인들의 그림을 '모방'하며 자신의 필획으로 표현한다는 동기창의 이론이 널리 받아들여지게 된 것은 이런 사회적이고 문화적인 분위기와 잘 맞아떨어졌기 때문이다. 그들의 복고적인 이념의 뿌리에는 당·송唐宋이 있었고, 실제로는 그들과 비슷하지 않았지만 청나라 초기의 문인들이 자신들과 비슷하다고 생각했던 원나라 황공망, 오진, 예찬, 왕몽의 그림이 그들이 돌아가야 할 고전이었다. 그들이 처한 처지에서 그런 방향으로 나아가게 된 것은 그들도 피할 수 없는 운명이었던 셈이다. 그들의 회화 이론이 아무리 답답하고 우리의 정서에 잘 맞지 않는다 해도 그들을 깎아내릴 수는 없다. 그들은 그들 자신의 예술을 추구한 것이다.

　그들 가운데에 우리 눈에 차지 않는 것들만 있는 것은 아니다. 동기창과 '사왕'의 회화가 아무리 고루한 것이었다 해도 왕원기가 남긴 작품이 있는 한 그렇게 말할 수는 없다. 특히 왕원기가 그의 말년에 남긴 작품들을 보면 더더욱 그

렇다. 앞서 살펴본 〈망천도〉의 경우를 보면 그림의 전체는 〈망천도〉 형식에서 벗어나지 않았지만, 세부에서는 독창적인 재배치를 통해 거의 모든 것을 재해석했다. 이런 방식으로 그림을 그린 것은 동기창과 왕시민은 물론 왕감이나 왕휘도 그렇게 하지 않았다. 여러 방면의 천재적 화가였고 산수화에 주력하지 않은 운격도 자신의 스타일을 확실하게 했지만, 왕원기처럼 자신의 마음속에서 색과 필선을 가지고 이렇게 자유분방한 화면의 변화를 추구하지 않았다.

어떤 경치를 보고 그리는 것이 아닌 이런 방식의 그림 그리기는 숙달이 이루어져야 가능하다. 마음의 심상으로 경치를 만들어 내어 그림을 그리는 것이니 마음속의 여러 이미지들을 만들어놓아야만 그릴 수 있다. 왕원기는 오랜 수련 끝에 칠순에 이르러 이런 놀라운 그림을 그렸으며, 그것은 역대 중국화에서는 전혀 없던 새로운 모습이었다. 오죽하면 그보다 150년이 훨씬 더 지난 다음의 인상파 화가인 폴 세잔 그림과의 유사성을 찾을 정도였겠는가. 물론 그 둘의 회화의 관념에 대한 근본적인 차이는 있지만 색채와 조형적 완전함에서는 일가를 이루었다는 이야기이다.

왕원기는 만년이 전성기였다. 그즈음부터 여전히 황공망, 예찬 등을 '방倣'한 그림을 그리고 있었지만, 그리고 그 전

체적인 배치나 구도에서는 여전히 원작자의 것을 따랐지만, 세부적인 면에서는 거침없이 자신의 특성을 나타냈다. 누구의 어떤 그림에서 모티브를 가져다가 왕원기의 작품으로 다시 탄생시키는 것이다. 음악으로 치면 일종의 변주곡이기는 한데 원래의 곡조보다 더 멋진 느낌이 나는 변주곡 말이다. 스승인 동기창과 왕시민은 자신들을 합리화시키기 위한 견강부회牽強附會의 이론을 만들고 열심히 흉내를 내며 그림을 그렸지만, 왕원기는 스승들은 도저히 생각지도 못하던 방법으로 스승을 넘어섰다. 자신만의 운율로 구상화 속에 추상을 불어넣는 일에 성공한 것이다. 어떤 이론을 지니고 예술을 하는가도 중요하지만, 전심전력을 다해 추구하다 보면 그런 이론의 한계를 뛰어넘는 성취를 이룰 수 있다. 아마도 왕원기가 그 좋은 사례일 것이다.

현대의 화가들은 한동안 왕원기를 고루한 '사왕'의 한 사람으로 휴지통에 던져버렸지만, 그는 지금 다시 살아나 그들의 위업을 능가하는 평가를 받는다. 한때 폄훼를 받았더라도 청나라 초기의 뛰어난 화가들이 다 고루한 것은 절대 아니다. 그 가운데 운격과 왕원기 두 화가는 특별히 챙겨서 봐야 할 정도로 중요한 화가이며 그 성취도 놀랍다. 오히려 지금 한계에 이르는 미술의 의식 전개에서 필요한 것은 이

들 두 화가들이 개척한 새로운 내적인 추상의 정신일지도 모른다. 예술은 끊임없이 변모하는 것이며, 그 변모의 모티브가 되는 것은 늘 새로운 것이 아니라 옛것을 새롭게 바꾸어 쓰는 것이다. 동기창과 왕시민의 복고와 베끼기는 진부했지만 왕원기는 그 진부함을 새로운 예술로 바꿨다.

정섭 鄭燮

그에게 난과 대나무는 무엇인가

〈난석도 蘭石圖〉

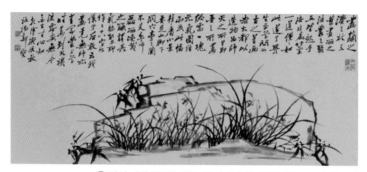

⑰ 정섭, 〈난석도蘭石圖〉, 종이에 수묵, 150x70cm, 개인 소장

▌흥선 대원군은 자연에서 난을 본 적이 있었을까

영화에서 동양화 하면 흔히 연상하는 장면이 어느 선비가 기
생집에서 먹을 갈아 기생의 치마를 화폭 삼아 난 그림을 그
려주는 것이다. 대체로 흥선 대원군이나 오원 장승업이 등
장하는 영화에 으레 이런 장면이 연출되며, 사극 드라마에
도 늘 되풀이되는 장면이기에 일반인들도 난초 그림에 익숙
하다. 곧 난 그림은 이른바 문인화에서 대표성을 지니고 있
다고 생각한다. 그것은 문인들이 좋아하는 식물들 목록에 난
이 있는 정도가 아니라 지극히 좋아하는 식물이라는 점이고,
또한 그들이 늘 쓰는 붓으로 표현하기 적절한 대상이라는 점
도 암시하고 있다. 사실 문인들의 식물 취향은 매란국죽梅蘭菊
竹에 소나무라 할 수 있다. 매화는 이른 봄에 눈이 내릴 때도
가장 먼저 피는 꽃이고, 난은 숲과 산에서 숨어 피며 그윽한
향기를 자랑하는 식물이고, 국화는 서리가 내리는 가을에 피

는 꽃이고, 대나무는 곧은 절개를 뜻한다. 물론 소나무도 사철 푸르고 추위에 지지 않는 고귀한 품성을 상징한다.

이렇게 이야기하면 여태까지 문인의 '로망'이라 하던 '은일'이나 '은거'와 너무 비슷하지 않은가. 글공부를 한 문인이 자신은 올바르고 이 세상에 공헌할 능력이 있는데, 세상은 험하고 자신을 받아들이지 않아 추운 겨울처럼 바람만 부니 어쩔 수 없이 '은일'을 즐길 수밖에 없다는 그 허위의식을 표상하기에 딱 알맞은 식물들이 아닐 수 없다. 물론 식물들이 문인들의 그런 허위의식을 지녔을 리 만무하고, 식물의 특성이 그러한 것을 문인들이 빌려 썼을 뿐이다. 그래서 지식계층인 문인들은 이 다섯 식물이 자신의 품성과 닮았다고 상징성을 의탁하는데, 그 가운데 두 가지는 문인들이 늘 쓰는 필기도구인 붓하고 너무 잘 맞는 궁합을 자랑한다. 바로 대나무와 난이다. 늘 글씨를 쓸 때처럼 뭉툭하게 마무리를 하거나 삐치면 대나무의 마디와 잎들을 그릴 수 있고, 선들을 길게 해서 삐치면 난의 잎을 표현할 수 있다. 그러니 늘 글씨를 써야 하는 문인들 입장에서는 별다른 특별한 수련이 없이도 그릴 수 있는 것이 이 대나무와 난이다. 물론 이것도 처음이 쉽다는 것이지 제대로 그리려면 각고의 수련과 천재적인 감각이 필요함은 물론이다. 여하튼 그런

연유로 대나무 그림인 묵죽화와 난 그림인 묵란화는 문인들의 상징적인 그림이 되었다.

난초는 깊은 산 속, 유기물도 거의 없는 바위가 부스러진 흙 속에서 자란다. 잎의 모양도 아름답지만 한 해에 한 번 꽃이 피면 그 그윽한 향기는 이루 말할 수 없이 좋다. 게다가 곧게 뻗은 잎은 조형이 좋아서 그 자태로도 충분한 감상거리이다. 그러니 이 꽃향기 좋고 척박하지만 깨끗한 곳에서 자라고 모양도 좋은 식물이야말로 문인들의 감상거리가 아닐 수 없다. 그래서 많은 이들은 이를 화분에 옮겨 열심히 보살피고 애지중지했다. 이 난과 관련되면 나오는 글귀인 "지란지교芝蘭之交"가 그것이고, 또 "지란은 깊은 숲속에 살지만, 사람이 없다고 향기롭지 않은 것은 아니다芝蘭生於深林, 不二無人而不芳"라는 글귀가 또 하나이다. 원래 두 번째 구절이 『공가가어孔子家語』라는 책에 나오는데, 이 책은 공자가 했다는 말을 모은 것이다. 실제로는 후대에 이것저것 짜깁기해 만들어서 신뢰할 수 없는 책에 쓰인 말이다. 자신이 하고 싶은 이야기를 공자의 입을 통해 말하게 하는 것은 훗날 유가들이 자주 쓰는 계책이다. 이 말도 그렇게 해석해야겠지만, 어쨌든 유가의 문인들이 심산의 상서로운 지초와 난초를 좋아하면서 스스로가 깊은 산속의 '향기 나는 군자'이고 싶었던 셈이다.

'지란지교'도 여기서 파생된 것으로 심산에서 남들이 알아주지 않아도 고고한 지초와 난초는 서로를 알아보며 우정을 나눈다는 이야기이다. 어찌 되었든 난초는 고상하지 못해 안달인 문인들이 좋아할 만한 주제임에는 틀림없다.

그렇지만 묵란화와 묵죽화는 인물화나 산수화, 화조도 만큼 전통을 지닌 그림은 아니다. 물론 그 원형이 나온 것은 오래전부터 있었겠지만 대개는 북송 이후 11세기부터 유행하던 그림이다. 묵죽화도 비슷한 시기에 유행했지만 묵란보다는 먼저 나왔고 많은 사람이 그렸다. 소식蘇軾과 문동文同과 같은 화가들이 묵죽도를 유행시켰다. 묵란의 시조는 미불米芾로 알려져 있다. 물론 난도 자연계 식물의 일원이었으니 경치 가운데 난을 그려 넣은 것이 없었겠냐마는, 난만을 따로 떼어내 독립된 화제로 삼은 것은 미불이었다는 말이다. 그리고 그 이후로 묵란을 그려 유명한 화가는 원元나라 때의 정사초鄭思肖였다. 정사초는 특히 묵란을 그리면서 나라를 빼앗긴 설움을 표시하기 위해 몽골이 침탈한 땅을 그리지 않았다. 난은 뿌리를 허공에 의지하고 있었던 셈이다. 그 뒤로도 난을 그린 화가들이 없었던 것은 아니지만 난만을 중점적으로 그리지 않았고, 또 난으로 자신의 특장을 삼은 화가도 거의 없었다는 이야기이다.

우리나라의 묵란도는 시기가 중국보다 더 늦는다. 우리가 중국의 묵란화를 들여왔음이 분명한 것은 우리나라 산천에서 야생란을 발견하려면 남도 끝자락이나 제주도쯤은 되어야 하기 때문에 실경으로 자생적인 묵란도는 거의 불가능하기 때문이다. 중국의 묵란도가 들어온 것도 고려도 후기가 가까워야 하는 것은 중국과의 사이에 거란이 있어 왕래에 제한을 받았으며, 그림과 함께 화초도 들여와야 그 그림의 묘미를 느낄 수 있기에, 그림만이 아닌 난도 들여와야 했기 때문이다. 여하튼 고려 후기에는 집 안에서 난초를 기르며 난초 그림도 점차 보급이 되었다고 한다. 그렇게 보면 우리나라 묵란도의 전통은 일천한 셈이다.

난은 묵죽에 비해서도 그 중요성이 현저하게 떨어졌다. 아마도 그 원인은 난의 조형이 단아하며 멋이 있기는 해도 전체적으로는 단조롭기 때문일 것이다. 물론 대나무도 단조롭기는 하지만 그래도 대는 줄기와 가지 이파리의 구분이 있어 이를 다른 대나무와 조합을 하면 여러 변형된 형태가 나올 수 있다. 그렇지만 난은 그저 긴 이파리뿐이니 결국 다른 난들과 조합을 하는 수밖에 없는데 이럴 경우에도 대나무보다 표현할 수 있는 방식이 훨씬 적다. 아마도 이것이 묵란도가 묵죽도보다 나중에 성행한 이유가 아닐까 싶다.

▌ 그림을 팔면서도 자기 자랑을 하다

청나라에 와서 이 묵죽과 묵란은 기묘한 예술가를 만나 활개를 펴게 된다. 그 기묘한 화가는 정섭鄭燮으로, 보통은 그의 호인 판교板橋를 따서 정판교라 부르는 화가이다. 그는 거의 대나무와 난, 바위 셋만을 그린 화가이고, 어쩌다 그린 소나무 그림이 있을까 다른 여타의 산수화니 화조화는 눈길도 주지 않았다. 우리가 감상할 그림은 그가 예순여덟에 그린 〈난석도蘭石圖〉이다. 화폭 전체의 가운데는 커다란 돌이 놓여 있고, 그 돌의 앞으로 난초들이 군락을 이루고 있다. 이렇게 부분을 강조하고, 난초의 군락을 배치하니 그림은 돌연 생기가 흐른다. 그저 한두 그루 외로이 있는 난초가 아닌 것이다. 대나무와 난초를 주로 그린 화가답게 난초의 잎은 생기가 넘치고 자연스러우면서도 질서를 갖춘 모습이다.

자연 속에서 생기가 있는 난초의 모습과, 난초의 꽃, 바위의 구도와 붓질 등 모든 것이 시원하고 거침이 없다. 담묵과 농묵으로 처리한 난초 잎의 원근이나 바위의 요철과 질감도 너무나 자연스럽다. 정사초의 묵란도는 유목민에 정복당한 한과 애국심을 표현했다지만 정섭의 난 그림에 비하면 단조롭기 짝이 없는 셈이다. 난과 바위를 가지고 이런 다채로운 표현을 할 수 있었다는 점에서 새삼스러운 놀라운 발견이

아닐 수 없다.

이 난이 실제 풍경은 아닌 것 같다. 이렇게 많은 난이 바위 앞에 군락지를 이룬 것은 거의 본 적이 없기 때문이다. 그렇지만 내가 본 것이 아니라 해서 그런 광경이 없다고 할 수는 없다. 정섭은 어디선가 이런 광경을 봤다고 할 수 있지 않을까 하는 생각이 들기도 한다. 그렇지만 정섭의 수많은 대나무와 난 그림들을 본다면 생각이 달라질 것이다. 그런 여러 형태의 난과 대나무는 아마도 현세에는 존재하지 않을 터이기 때문이다. 그렇다고 화가인 정섭이 대나무와 난의 관찰을 하지 않았다는 것은 아니다. 물론 자신 그림의 소재이기에 기회가 있을 때마다 예리하게 관찰했을 것이다. 그러나 그것을 그대로 그린 것이 아니라 마음속에 담아두고 어떤 형상이 나타날 때에 그것을 그렸을 것이다. 그것이 소식蘇軾이 설파한 '마음속에 대나무를 이루다胸中成竹'*이고 정섭 또한 이에 따랐을 것이다. 대나무가 아닌 난도 마음속에서 그 형태를 얻었을 것이다.

* 흉중성죽은 소식蘇軾의 글에 나오는 구절로 "대나무를 그리기 위해서는 반드시 먼저 마음속에서 대나무를 완성한 다음에 그려야 한다"라는 뜻이다. 곧 마음속으로 대나무를 완전하게 소화하고 그리는 것이지, 눈으로 보고 손으로 따라 그리는 것이 아니라는 말이다.

이 그림의 다른 한 가지 특징은 바위 위쪽의 여백에 있는 빽빽한 제문이다. 그런데 이 제문의 글씨 또한 예사롭지 않다. 고르고 단정한 글씨가 아니라 삐뚤삐뚤하고 크기도 제각각이라 자유롭지만 필획에는 웅건한 힘이 느껴진다. 예사로이 볼 수 있는 글씨가 아닌 것은 틀림없다. 한 글자 한 글자 살펴보면 특이함이 더 드러난다. 보통은 평범한 행서나 해서의 글씨체인데 어떤 글자에는 요즘은 보지 못할 요소들이 추가되어 있다. 가령 오른쪽에서 둘째 줄 첫 번째 글자 같은 경우가 그렇다. 왼쪽은 삼수변인데 오른쪽은 잘 쓰지 않는 글자가 더해져 있어 무슨 글자인지 판독하기 어려운 사람도 있을 것이다. 이것은 '법 법法'자이고, 정섭이 덧붙인 것은 '소전小篆'에 있던 형태를 더한 것이다. '법法'자는 본디 상상의 동물과 흐르는 냇물 같은 여러 요소가 있었는데, 나중에 간략하게 변해 지금의 형태가 된 것이다. 정섭은 자신의 독특한 이 글씨를 '육분반서六分半書'라 불렀다.

서예에서 진秦나라 때의 '소전小篆'과 한漢나라 때의 '예서隸書*'의 중간 형태가 있었는데, 그것을 '팔분서八分書'라 부른다. 그러니 정섭은 이 용어에 착안하여 행서와 해서에 '전서篆書**'와 '예서' 또는 '초서草書'의 여러 요소를 섞으면서 자신의 서체에 '육분반서'라는 이름을 붙인 것이다. 크기와 획

이 다양한 글자들에 여러 서체의 요소들이 들어가니 글씨는 더욱 그림같이 보인다. 이 화폭을 보면 아래는 난과 바위를 그린 그림이고, 위는 글씨로 그린 그림이라 해도 지나치지 않을 것이다. 마치 위아래로 서로를 비추는 듯한 기묘한 대조를 보여주고 있다. 실제로 정섭은 그저 여백에 제문을 적는 일상성에서 탈피하여 여러 형태의 제문을 적었다. 어떤 경우는 대나무를 그리면서 대나무 줄기 사이에 중기와 평행으로 제문을 적어 마치 제문이 줄기처럼 보이게도 하였다. 이런 것을 보면 정섭은 창의력도 뛰어나고 실험 정신도 왕성한 화가였음을 알 수 있다. 이제 이 제문의 내용부터 파악해보기로 하자.

난을 그리는 방법은 가지(굵은 잎) 셋과 다섯 잎을 그리는 것이고, 바위를 그리는 법은 다섯을 모아 세 무더기로 만드는 것이

* 예서는 한자 서체의 하나인 전서隷書에 예속한 서체라는 뜻이다. 예서는 진秦나라 시절에 쓰인 소전小篆을 계승한 서체인데, 진나라의 관리들이 소전을 흘려 쓰면서부터 생겨났다고 한다. 한漢나라부터 위진남북조魏晉南北朝 시대까지 통용되었다.

** 전서는 갑골에 새긴 갑골문甲骨文과 청동기에 새긴 금문金文을 계승한 전국戰國시대의 대전大篆과 진秦나라 때의 소전小篆을 말한다. 이들 서체는 금문을 직접적으로 계승한 글씨이고 대체로 한漢나라에서 예서가 유행할 때까지 사용되었다.

다. 이 모두는 처음 시작할 때 수련하는 방법이고, 대나무나 난을 그릴 때 계속해서 이런 방법으로 수련하는 것은 아니다. 결국은 그 (수련은) 생애의 학문을 따라가게 마련이다. 옛날 그림을 잘 그리는 사람은 모두 자연의 사물의 만들어짐을 스승으로 삼아 하늘이 만든 것이면 곧 내가 그릴 수 있는 것이니, 어찌 되었든 한 무더기의 기운을 얻어 이를 서로 묶어서 이루는 것이다. 이 그림은 비록 작은 화폭에 속하지만, 중요한 것은 산자락 아래 굴 입구 옆의 난으로, 화분에 깨진 돌들을 넣어 기른 난과는 다른 것으로, 그 기운이 자연스럽고 안정되어 있다. 그런 까닭에 다음의 스물여덟 글자를 써서 (그 뜻을) 이어본다. "감히 말하건대 내 그림에는 처음부터 끝까지 스승은 없었으며, 예전에 아이들에게 글을 가르칠 때에 하늘의 기운이 드러난 곳을 그릴 수 있어, 지금도 그렇지 않고 예전에도 그런 일이 없었지만 (하늘의 기운을) 마음으로 알게 되었다."

건륭, 경신년 가을에, 판교 정섭.

畵蘭之法, 三枝伍葉, 畵石之法, 叢三聚伍. 皆起手法, 非爲竹蘭 一道僅僅如此, 遂了其生平學問也. 古之善畵者大都以造物爲師. 天之所生, 卽吳之所畵, 總需一塊元氣, 團結而成. 此幅雖屬小景, 要是山脚下, 洞穴旁之蘭, 不是盆中磊石湊成之蘭, 爲其氣整. 故爾聊作二十八字以系于後. 敢云我畵竟無師, 亦是開蒙上學時. 畵到天機

流露處, 無今無古寸心知. 乾隆庚辰秋, 板橋鄭燮.

 이 제문은 시도 아니고 그림의 내용을 설명한 것도 아닌 묘한 형태의 글이다. 어떻게 보면 난과 바위를 그리는 화법을 이야기하는 것 같다가, 갑자기 옛 화가들이 그림을 배우는 이야기를 하고, 또 자신의 이야기도 한다. 그러다 이 그림의 난이 방 안에 있는 난 화분의 난과는 그 기운부터 다른 완전한 난임을 설명하고, 또 글 내용이 확 바뀌어버린다. 스물여덟 글자로 표현한 이 구절은 자신이 누구로부터도 난 그리는 법을 배우지 않았음을 이야기하고 있으며, 젊은 시절 공부할 때 그 천기가 드러난 것을 그리기 시작해서 마음으로 알게 된 것이라 하고 있다. 어떻게 보면 마지막 구절은 자신의 뛰어난 재주를 한껏 자랑하는 것도 같기도 하다. 글의 내용도 껑충껑충 뛰어서 문맥을 파악하기도 쉽지 않다. 정섭은 도대체 왜 이런 제문을 이 그림에 쓰게 된 것일까. 이 그림을 그린 때가 그가 관직에서 물러나 양주에서 그림을 팔아 생활하던 시기인데, 도대체 누구에게 판매한 그림이기에 이렇게 한 편으로는 호방한 것 같지만 구매자를 깡그리 무시하는 건방진 제문을 달아 그림을 그려주었을까 하는 생각이 든다. 이런 궁금증을 해소하기 위해 그가 살아온

길부터 더듬어보기로 하자.

▋ 널다리 옆에 살던 가난한 서생

정섭은 1693년에 강소성江蘇省 홍화현興化縣에서 태어났다. 아버지는 글공부를 한 생원으로 가난하기 짝이 없는 서생이었다. 정섭이 세 살 때 어머니는 죽고, 그를 후처가 키웠으나 아버지는 진주眞州에서 서당을 열어 가족을 부양했기 때문에 그곳에서 어린 시절을 보냈다. 당시 서당은 밥벌이가 형편 없어 간신히 굶어 죽지 않을 지경이었다고 한다. 과거를 준비하다 좌절한 생원 거인이 넘쳐났으니 그럴 법도 한 일이었다. 정섭이 아버지를 따라 살았던 진주도 지독하게 가난한 기억이 남은 곳이다. 정섭의 계모도 열네 살 때 죽었으나 그는 유모를 잘 따랐다. 아버지는 아들 정섭에게 일찍부터 글공부를 시켰고, 정섭은 총명하여 공부를 잘했다. 그러나 가난한 것이 문제였다. 스무 살 때 향시에 수재秀才로 합격하고 스물세 살에 결혼했으나 과거보다는 목구멍이 포도청이었다. 그도 아버지처럼 진주에서 서당을 해서 입에 풀칠을 하는 것이 급했다. 아마도 이 당시 서당을 운영하는 것은 제대로 먹고사는 것이 아니라 절반만 먹고 사는 직업이

었다. 그래서 정선은 이 시절에 하루 한 끼를 먹고 살았다고 한다. 젊은 그로서는 견디기 힘들어 다른 방법을 모색해야 했다. 게다가 아버지도 돌아가시고 이미 두 딸과 아들을 키우고 있어 호구지책이 시급했다.

그래서 정섭은 당시 소금상인들의 근거지로 부유하고 번화했던 양주揚州로 가서 그림을 팔아 생계를 유지하기로 마음을 먹는다. 양주는 장강 하류에서 북으로 올라가는 운하의 시발점이 되는 도시이다. 당시 중국에 인구가 100만이 넘는 도시가 다섯이 있었는데 양주가 그중의 하나였다. 양주가 염상鹽商의 근거지가 된 것은 청나라가 생활필수품인 소금을 전매제로 해서 세금을 거둬들이는 수단으로 채택했으며, 양주가 운하의 시발점이라 소금 운반에 편리했기 때문이다. 염상은 이 소금의 판매를 독점했다. 이를테면 나라와 중간에서 독점권을 가지고 소금을 팔아 국가 재정에 납부하는 중간 역할을 했다. 그러니 이윤은 국가에서 보장이 된 것이고 소금은 누구나 필요한 것이기에 여기에 작은 이윤만 붙이더라도 큰돈을 벌 수 있었다.

또한 이 염상들 가운데는 생원이나 학인이었던 사람들도 있어 학식과 풍류가 있는 사람들이 많았다. 그래서 이들은 학문을 후원하고 정원을 가꾸어 원림을 만들어 문인들이 시

를 짓게 하기도 했다. 또한 이들은 그림을 사들였는데, 이런 것으로 그들의 고상한 취미를 과시하고 싶었기 때문이다. 물론 사치하고 주색에 빠진 염상들도 없지 않았지만 고상한 취미를 가진 염상들도 많았다. 그래서 자연스럽게 벼슬을 하지 못한 문인들이나 화가들이 양주로 와서 지내는 일이 잦아졌다.

정섭도 그런 사람 가운데 하나였다. 그가 누구에게 그림을 배웠다는 이야기는 없지만 여기 제문에 있는 것처럼 그림 그리는 법은 스스로 깨우친 것 같다. 사실 가난한 그에게는 그림을 배울 여유도 스승도 없었다. 그의 부친 또한 그림을 그릴 줄 알았다는 이야기도 없다. 그림을 배우기는커녕 그의 형편에는 그림 그릴 종이와 먹, 붓을 사는 것도 힘에 겨웠을 것이다. 여하튼 그가 양주에 와서 팔아 생계를 유지한 그림들은 줄곧 묵죽, 묵란과 바위의 조합이었다. 정섭이 이름이 있는 대가도 아니고 젊은이의 그림이었으니 값이 비쌀 턱이 없었다. 그렇지만 묵죽도나 묵란도는 빨리 그릴 수 있었기 때문에 저가에 팔아도 먹고살 수 있었던 것 같다. 그러나 문인이 생업을 위해 그림을 그려 파는 일은 달가운 일이 아니었다. 더군다나 그는 당시 피 끓는 젊은이였다. 당연히 세상에서 이루고 싶은 일들도 많았고, 자신의 능력을 펼

쳐보고 싶었다.

그렇게 양주에서 10년의 세월을 지내는 동안 가정에서 불행한 일을 만나 아들도 죽고 자신의 부인도 목숨을 잃었다. 허무했을 것이다. 청년이었던 정섭은 자꾸 나이가 들어가며 생계를 위해 그림을 그리는 일에 한계를 느끼고 있었다. 아마도 그의 나이 서른여덟에 부인의 죽음 때문에 자신의 인생을 다시 되돌아본 것 같다. 그리고 용기를 내어 젊은 시절의 꿈에 다시 도전해보기로 했다. 그는 잃어버린 꿈을 실현하기 위해 다시 준비를 시작했다. 그리고 마흔 살에 남경南京의 향시에 참가해 거인擧人이 되었다. 이제 시간도 얼마 남지 않고, 이것이 그에게는 관직에 나가 자신의 뜻을 펼 마지막 기회였기 때문에 마음을 굳게 다졌을 것이다.

그는 진강鎭江 초산焦山에 들어가 치열하게 과거시험을 준비했다. 그리고 마흔네 살이던 1736년에 북경에 올라가 회시와 전시를 차례로 통과하고 진사進士가 되었다. 그로서는 감격의 순간이 아닐 수 없었다. 비록 좋은 성적으로 급제한 것은 아니다. 이갑二甲에 여든여덟 번째로 합격했다, 그렇지만 그 나이에 아무런 배경이나 재산도 없이 진사가 된다는 것은 놀라운 일이었다. 명·청에서의 과거의 어려움은 요즘 생각으로는 상상하기 어려운 수준이었다. 뽑는 인원은 제한

되어 있고, 과거를 볼 수 있는 문인들은 많았으니 그럴 수밖에 없다. 정섭은 무사도 될 수 없는 허약한 몸과 장사도 할 수 없어 가난에 찌든 자신의 처지를 비관했지만, 불굴의 노력으로 결국 과거의 관문을 뚫어낼 수 있었다.

양주에서 그림을 그리던 양주팔괴揚州八怪들은 대부분 기존 문인사회에서 아웃사이더였기에 급제자는 없었다. 이들 가운데 이선李鱓* 같은 경우가 생원生員일 정도였으며, 진사가 되었다는 것은 거의 상상도 하지 못할 일이었다. 그렇기에 정섭의 급제는 양주에서는 아주 놀라운 소식이었다. 중년의 정섭이었지만 꿈에 부풀었을 것이다. 드디어 자신의 생각과 포부를 펼칠 기회가 눈앞에 다가온 것이다.

그러나 정섭 마음의 그런 부푼 마음도 잠시였다. 이듬해 북경에 머물며 관직의 차례가 올까 하여 기다렸지만 기회는 오지 않았다. 당시는 과거에 합격해도 관직에 결원이 생길 때까지 기다려야 했고, 그 기간까지 몇 해가 걸렸고, 아울러 그 동안은 녹봉도 받을 수 없었다. 그래서 정섭은 다시 양

* 이선(1686-1762)는 청淸나라의 화가로 자는 종양宗揚이고 호는 복당復堂이며 양주팔괴揚州八怪의 한 사람이다. 그는 향시鄕試에 합격한 생원生員으로, 그림을 잘 그려 궁궐에서 화사畵師로 불려들였으나 스스로 정통 회화에 구속되기 싫어 나아가지 않고, 양주에서 그림을 팔아 생활했다. 소나무, 돌, 연잎과 같은 그림에 뛰어났다.

주로 귀환해야 했다. 과거는 붙었지만 다시 그림을 그려 팔아 생계를 유지하는 생활로 돌아갔다. 그렇다고 달라진 것이 아예 없지는 않았다. 정섭은 다시 장가도 갈 수 있었고, 양주에서 그림값도 훨씬 더 받을 수 있었다. 그저 평범한 문인화가가 그린 그림하고 진사가 그린 그림하고는 차원이 다를 수밖에 없었다. 그의 그림을 찾는 사람도 많고 값도 올랐으니 당연히 생활은 나아졌다. 이렇게 정섭은 관직을 제수받기까지 그림을 팔았다. 정섭은 진사가 된 지 6년 만인 1744년에 드디어 관직을 받아 하남성河南省 범현范縣의 지현知縣으로 부임하게 된다. 드디어 오매불망하던 경륜을 펼 기회를 얻게 된 것이다. 그는 힘을 다해 농업을 장려하고 백성들을 보호하고, 편안히 살 수 있도록 힘을 썼다. 비록 중앙의 정치에 비길 바는 아니었겠지만 자신이 맡은 작은 영역에서 온 힘을 다해 고을 백성들의 생활을 안정시켰다. 몇몇 지현을 맡으면서 기근을 만나 도탄에 빠진 백성들을 보호하느라 창고를 풀어 곡식을 내고, 공공의 사업을 벌려 곡식을 내어주는 등 갖은 노력을 다하였다. 그러는 동안에도 그림을 그리지 않은 것은 아니었다. 청렴한 관리였던 정섭은 지현의 정해진 수입으로는 충분히 가족을 부양하며 살 수 없어서 양주에서 오는 주문을 받아 그림을 팔아 생활한다. 아

마도 이렇게 그림으로 벌어들인 수입이 나라에서 준 것보다 훨씬 더 많았던 듯하다. 다른 청렴한 지현도 생활이 곤란하기까지는 아니었을 터인데, 정섭의 경우는 거의 결벽증에 가까웠던 것 같다. 정선의 금전에 대한 관념은 보통 사람들과는 많이 달랐던 것 같다.

여하튼 관직 생활 중에도 그림을 그려 팔았고, 10여 년 동안의 늦은 관직이 끝난 뒤에도 결국은 고향인 흥화와 양주를 오가며 그림을 팔아 나머지 일생을 살았으니, 어찌 보면 정섭은 대단히 성공한 직업화가였다. 아니, 거의 완전한 상업화가라고 해도 좋을 것이다. 더군다나 벼슬을 그만두었지만 그는 그림을 팔아서 넉넉한 생활을 했으니 성공적인 직업화가라 한다. 그의 그림이 환영을 받은 이유는 딱 두 가지였다. 하나는 진사로 벼슬을 한 사람의 그림이라는 희귀성이다. 이것이 무슨 대수냐고 할지 몰라도 절대 그렇지 않다. 대개의 화가들이 벼슬을 하지 못했거니와 했더라도 정식으로 과거에 급제한 경우는 많지 않다. 명나라 말기와 청나라 초기만 보아도 급제자는 동기창이나 왕원기 등 몇 사람 되지 않고, 정섭과 같이 활동했던 양주팔괴 가운데는 하나도 없다. 당시 관료란 일반인의 눈으로 보자면 마치 이 세상 사람이 아닐 정도의 지고한 사람이다. 돈이 많은 상인이

라도 진사를 지낸 사람에게는 머리를 조아릴 수밖에 없다. 과거를 통과한 관리가 그리 흔하지 않았으며, 더군다나 그들 가운데 글씨를 잘 쓰는 서예가는 많아도 그림을 잘 그리는 문인화가는 드물었다. 정섭은 시와 글씨, 그림이 모두 뛰어난 '삼절三絶'의 진사였으니, 그의 그림은 모든 사람이 갈망하는 그림이었던 셈이다. 이런 이유로 그의 작품은 부자들이 많은 큰 도시 양주에서 특별한 가치가 있는 수집품이 될 수 있었다.

두 번째의 장점은 정섭의 작품이 이것저것 그리지 않고 오로지 대나무와 난, 그리고 바위를 소재로 했다는 점이다. 정섭은 소나무와 국화 그림도 그리기는 했지만 아주 드문 사례이다. 이것이 지금 같으면 작품 세계가 다양하지 못하다는 결점으로 작용했겠지만, 문인이자 진사 출신 화가의 그림 소재로는 가장 고상한 주제였다. 거기에다 '육분반서六分半書'라는 정섭 고유의 서체로 쓴 제문이나 시가 덧붙어 있으니 이보다 더 고아함을 지닌 수집품이 어디 있을 수 있겠는가. 정섭의 그림을 원하는 양주의 부자들은 요즘과 마찬가지로 예술 애호가이기보다는 예술에 기대서 자신의 고아함을 돋보이고 싶어 하는 사람들이 대다수였기에 여느 산수화나 화조화보다 이런 그림이 더욱 좋았다. 더군다나 진사

출신의 유명한 저 '정판교'의 그림이 아니더냐.

정판교가 다른 그림을 그릴 수 있었는지는 잘 모르겠다. 그가 그린 소나무 그림이 상당한 수준이었기 때문에 불가능하지는 않았겠지만 스승 없이 배운 그림이라 많은 수련이 필요했을 것이다. 그렇지만 정섭의 사정은 늘 생계의 변연에 있었고, 공무에 집중했기에 환갑이 다 되도록 이런 수련을 하기는 쉽지 않았을 것이다. 또한 그림 수업은 직접 가르치는 스승이 없어도 이 당시는 보통 옛날 대가의 그림을 보고 따라 그리는 것에서 출발했다. 서당을 하면서 입에 풀칠하는 정섭으로서는 그런 엄두를 내지 못했을 터이다. 정섭도 유람을 다니기는 했지만 그것은 모두 양주로 오고 난 다음의 일이다.

그의 소재가 단순했던 것은 아마도 배워서 그린 그림이 아니기 때문일 것이다. 그러나 오랫동안 같은 소재의 그림을 그렸기에 누구보다도 이들을 잘 그릴 수 있는 방법을 터득했을 것이고, 본디 혼자 터득할 만큼 재주도 있었기 때문에 한 방향에서 최고점을 향해 달려간 셈이 되었다. 더군다나 진사가 되어 그의 이미지와 더욱 잘 조화를 이뤘으니 화가로는 드물게 당대에 빛을 본 경우다. 여기까지 정섭의 생애를 생각하면 그가 마지막에 스물여덟 글자로 이야기한

'혼자서 그림을 배웠다' 하는 것이 그렇게 자신을 과시하기 위해서 한 말이 아님은 알 수 있을 것이다. 실제로 그렇기도 했거니와 정섭은 자긍심을 지녔으며, 그래서 이렇게 뚜렷이 제문으로 기록했을 터이다.

그렇다고 해도 제문 앞부분의 기다란 난을 그리는 법과, 그 안에 담고 있는 정신에 대한 글은 무엇 때문에 쓴 것일까. 도대체 이 그림을 파는 대상이 누구인데 장황하게 난 그림의 화법과 의미에 대해 말하고 있는가. 언뜻 생각하면 이 그림을 제자에게 그려준 것이 아닐까 하는 느낌까지 든다, 그러나 정섭은 다시 양주로 돌아온 61세부터 제자로 누구를 받아들인 적도 없거니와, 그의 그림은 전적으로 판매용이었다. 그러니 이 그림 또한 제자에게 증정하기 위해 그린 것은 절대 아니다. 정섭은 이 그림을 사는 사람이 누구인지 알았으며, 대개 그에 대한 기초적인 정보도 있었고, 이 글도 그 주인에게 맞게 쓴 것이라는 가정을 함이 옳을 것이다. 대략은 앞서 밝힌 대로 원매자는 대체로 돈 많은 양주의 상인이었고, 이 정섭의 난 그림을 사서 집에 걸어두고 자신의 고아함을 과시하려는 의도가 있었다고 가정할 수 있다. 그럼에도 정서를 담은 시문이 아니라 난 그림에 어떤 의미가 있는지를 대놓고 가르치려는 글을 쓴 것은 정섭이 분명 그림

을 사려는 원매자를 깔보고 있음을 짐작하게 한다.

사실 정섭은 괴팍한 행동으로 이름이 난 사람이다. 가령 진사 출신임에도 그림을 팔면서 자신의 그림값을 스스로 정해서 다른 선물이나 향응으로 대신하려 하지 말 것을 강조하기도 했으며, 사람들과 언쟁을 심하게 해서 사람들이 그를 괴팍하고 이상한 사람으로 여기기도 했다. 그는 본디 성격 자체가 상당히 직설적이고 솔직한 사람이었으며, 그래서 상당히 조심스럽게 타인을 대하던 당시 사회의 분위기와는 달랐기에 이상한 사람 취급을 받은 것이다. 어떤 면에서는 정섭의 성격과 당시 사회의 분위기는 상극이었다는 생각이 든다. 관료사회도 그랬다. 정섭이 지현을 사직하고 벼슬에서 물러난 것도 이재민의 구휼 문제를 가지고 상급자와 의견이 맞지 않아서이다. 그러니 당시 관료사회에서도 강직한 그의 성품은 그렇지 않은 다른 관료들과 상당히 큰 마찰을 일으켰다고 볼 수 있다. 그나마 다행인 것은 그가 비교적 독립적인 지방의 지현만을 맡았기에 마찰이 공공연하게 드러나지 않았을 뿐이다. 만일 중앙의 관직을 맡았더라면 아마도 그는 10년씩이나 관직을 할 수 없었을지도 모른다.

그렇다면 그의 생애의 대부분을 보냈던 양주에서는 어떠했을까. 그는 자신의 고객이자 밥줄인 돈 많은 상인들을 어

떻게 생각하고 있었을까. 결론부터 말하자면 정섭의 태도는 이중적이었다. 그에게 어두운 과거였던 젊은 시절의 양주 생활은 트라우마로 남았다. 그래서 그 어려운 시절을 기억하기 위해 '판교板橋'라는 호를 쓴다. 아마도 못살던 시절 언젠가 널다리 옆의 가난한 동네에 살았기 때문이다. 어쨌거나 양주의 부자들이 가난한 그의 그림을 사줬기에 먹고살 수 있었고, 더군다나 벼슬살이를 하던 시절과 노년에 이르기까지 그는 그림 판매에 의존해 살았다. 벼슬을 그만두고 강남에 자리를 잡았을 때에는 지방관들이나 염상 부호들에게 큰 향응을 받거나 그들이 그를 유람시켜주기도 했다. 결국 그의 일생에서 호구지책은 모두 양주에서 나온 것이라 해도 과언이 아니다. 당연히 정섭은 그들에게 감사해야 했다. 그렇기에 돈을 주고 그의 그림을 사가는 고객을 찬양하고 앞날을 기원하는 제문들도 꽤 많다. 자신의 고객의 요구를 들어줘야 할 의무가 그에게 있었다.

그러나 다른 한편으로는 직선적인 그의 성격상 양주 부호들의 통속적인 허위의식을 좋지 않게 생각했으며, 이들에 비해 자신이 우월하다는 인식을 지니고 있었다. 염상들이 문학이나 예술과 같은 문화에 탐닉한 것은 그들 출신이 그냥 상인은 아니었기 때문이다. 염상 가운데는 향시에 응시

해서 생원인 사람들도 있었으며, 어느 정도 공부도 하고 식견도 있는 사람들이 많았다. 왜냐하면 그들은 일반 상인이 아니라 황제와 관리의 대리인으로 국가의 재정을 지탱해야 했기 때문에 관리들과 소통을 해야 했고, 업무를 수행하기 위해서도 지식과 식견이 필요했으며, 나라에서도 이들이 중요해 큰 염상은 황제를 알현하기도 했다. 그런 기초적인 소양이 있었기에 학자들을 지원하고, 문인과 화가들과 사귀며 이들을 지원하기도 했던 것이다. 수많은 염상들이 시회詩會를 개최하고, 원림園林을 꾸미고, 그림과 골동을 수집하는 수준 높은 취미를 유지했다. 아마 그것은 그들 자신도 고아한 지식인이고 싶었으나 현실에서는 염상일 수밖에 없고, 그것을 통해 부를 얻었으니 자신이 이루지 못한 것들에 대한 미련이 있었기 때문이다. 정섭은 이런 염상들의 허위의식을 얕보고, 자신과 같은 문인들이 할 일과 염상의 일과는 차이가 있다고 생각했으며, 이에 대한 뿌리 깊은 우월감도 있었다. 그러나 현실에서는 그들에게 그림을 팔아야 하니 정섭도 이중성을 보일 수밖에 없었던 셈이다.

이 제문은 정섭의 이중성을 명확하게 드러낸다. 제문의 모두에서 그는 난과 바위를 그리는 방법을 논한다. 그러나 결국 거기에서 가장 중요한 것은 그리는 사람의 생애가 올

바르고 학문이 있어야만 난과 바위를 제대로 그릴 수 있다고 한 것이다. 자신이 대단하다는 일종의 자기과시인 셈이다. 그리고 난 그림은 자연의 기운을 얻어 이를 잘 엮어내야 한다는 원론적인 이야기로 돌아가고, 다시 난은 자연의 난을 그려야 하고 난을 화분에 옮겨 방에 두는 것은 아니며, 자신의 난은 자연의 것임을 밝힌다. 맨 마지막의 난을 화분에 심어 방에서 가꾸는 행위를 반대하는 것은 정섭이 다른 곳에서도 여러 번 주장하고 있다. 그러나 그것을 강조하는 이유는 자신이 그린 난은 품위가 있다는 이야기이다. 결국 전체 제문은 자신의 우월함을 드러내는 글이라 해도 과언이 아니다. 자신이 난을 어떻게 잘 그릴 수 있냐 하면 삶과 학문이 우월해서이다. 또 자연의 기운을 제대로 이해할 수 있어서이고, 여기에 그린 난은 화분에 심어 방에 들인 것과는 다른 것이며, 자신은 그런 그림을 그리는 것도 혼자 배웠다는 온통 자화자찬인 제문이다.

그렇다면 과연 누구한테 그려준 그림이기에 이렇게 자신을 뻗대며 자랑하고 있을까? 제문에 누구를 준다는 말이 없으니 알 수 없는 일이다. 정섭은 작품의 거의 전부가 청탁과 돈을 받고 그린 그림이기 때문에 대부분 받는 사람에게 찬양도 하고, 덕담도 하며, 앞날의 영화와 번영을 비는 글인

경우가 많다. 그렇다면 이 그림을 받은 사람은 필시 그림을 그린 정섭이 대단한 사람이어야 좋은 경우일 것이다. 가령 '나는 이렇게 대단한 사람의 서화를 가지고 있어' 하고 으스댈 사람에게는 자신을 과시해도 괜찮은 법이다. 물론 중국의 예절에 이런 과시가 좋을 리 없다. 그러나 이 그림을 받아 걸어놓을 사람의 입장에서는 자신이 아니라 화가가 과시하는 것이니 상관없다. 본인이 과시하는 것은 '나는 이런 사람의 작품을 가지고 있다'인 셈이다. 그러니 화가가 괴짜라도 상관없고 유명하고 대단한 사람이면 된다. 그림을 사려는 사람의 허위의식과 허영심, 또한 그림 그리는 사람의 우월감이 절묘하게 만난 셈이다. 그렇기는 해도 정섭 자신이 자신의 그림을 사 가는 사람들을 그리 대단하게 여기지는 않았다는 사실이 이 그림의 제문을 통해 드러나고 있으며, 그 자신이 자긍심도 아주 높은 사람이었음은 틀림없다.

▌양주팔괴와 정섭, 그리고 완전한 미술 상업

근대의 평가는 양주팔괴를 비롯한 양주의 화풍을 청나라 초창기의 왕시민에서 왕원기에 이르는 '사왕'의 화풍보다 보다 창의적이고 자유로운 예술이었다고 평가한다. '사왕' 시

대와 양주팔괴의 시대는 그리 멀지 않다. 다만 그들이 있던 장소와 분위기가 달랐기 때문에 큰 차이를 가져온 것이다. 사왕은 자신들의 교주인 동기창의 이론을 신주 모시듯 모시고 자신의 이론에 충실했다. 그들 나름대로 자신들이 지니고 있던 예술관에 따라 절실하게 예술을 한 것이었다. 근대의 화가들이 '사왕'의 회화가 갑갑하고 고리타분한 것이라 평가한 것도 자신의 관점에 따라 평가한 것이다. 그들은 정통파의 회화였고 자신이 속한 집단의 분위기에서는 그것이 최선이었다. 그렇게 최선을 다한 결과는 왕원기의 회화를 통해 표출되었다.

'사왕'보다 조금 뒤에 양주에서 활약한 화가들은 어느 정도 아웃사이더의 기질을 지닌 사람들이었다. 주로 강남보다 조금 위쪽에 있는 안휘성安徽省에서 유래한 화파의 영향을 받아 자유분방하고 개성 있는 일파를 이루었다고 이야기하기도 하지만, 이들 특징에는 개인적인 아웃사이더 기질도 분명히 영향을 주었을 터이다. 이들이 자유분방했다고 하지만 그 저변에는 양주 염상들이 학문이나 예술을 대하는 태도가 자유로웠기 때문에 화풍도 따라갔다고 할 수 있다. 사실 모든 예술의 풍토는 한 사람이 혼자서 이룬 것은 결코 아니다. 인간은 사회적 동물이기에 주변의 영향을 받으며 그 예술이

필요한 수요에 민감하다. 그리고 사실 정섭의 회화가 왕원기의 산수화보다 훨씬 창의적이고 자유로웠다고 말할 수는 없다. 그들은 서로 다른 영역에서 자신의 장점을 발휘한 것이기 때문이다.

그렇기 때문에 양주를 중심으로 활약한 화가들이 근대 미술의 태동기에 높은 평가를 받았다 해서, 지금도 그 평가를 그대로 지속할 수는 없다. 그들이 만들었던 예술 형태도 그들 고유의 것은 결코 아니기 때문이다. 가령 정섭은 자신의 예술이 누구로부터 배운 것이 아니라고 했다. 또 그가 따로 스승을 두지 않고 혼자서 연습하여 대나무와 난을 능숙하고 아름답게 표현할 수 있었던 것은 사실이지만, 그 이전에 그린 난과 대나무를 전혀 참고하지 않고 그린 것은 결코 아니다. 그가 독특하게 난과 대나무, 바위의 조형을 다듬고 조화시킨 것은 있지만 절대로 아무것도 없는 상태에서 홀로 이룬 예술이 아닌 것은 분명하다.

두 번째는 그 작품이 저가이든 고가이든 평가하고 사간 사람이 그 그림에 기여한 몫이 있다는 점이다. 만일 정섭이 양주에 와서 그림을 그렸을 때 아무도 사지 않았더라면, 정섭은 그림을 그려 먹고살 수 없었고 더 이상 그림을 그리지도 않았을 것이다. 그렇다면 지금 우리는 정섭의 그림을 볼

수 없을 것이다. 더군다나 수요자들의 기호는 그림을 파는 입장에서는 전혀 고려하지 않는 사항이 아니다. 작가가 좋든 나쁘든 어느 정도는 수요자의 취향을 수용해야만 적절한 거래가 이루어진다. 그렇기에 그림을 사는 수요자도 예술의 행위에 일정 정도 참여를 하는 셈이다. 가령 반 고흐의 그림이 화가의 일생 동안 한 점도 팔리지 않았다는 것은 고흐의 작품에 당시 사람들이 간여하지 못했음을 뜻하지만, 고흐 자신도 그림을 팔려는 생각을 조금이라도 했다면 수요자를 완전히 배제하지는 못했을 것이라는 뜻이다.

'사왕'과 양주팔괴를 비롯한 양주화단과의 가장 큰 차이는 어떤 그림이 '베낀' 것이고 어떤 그림이 '창조적'인 것이었나 하는 것보다, '어떤 목적을 위해서 그림을 그렸나' 하는 것이다. 그들은 서로의 처지도 달랐고, 예술을 하는 목적도 완전히 달랐다. '사왕'에게 그림이라는 것이 앞서간 사람들이 남긴 유묵을 재현하며 그들의 정신을 이어받고, 거기에 자신의 수양과 정신을 더하고자 함이 목적이었다면, 양주에서의 회화는 그런 외형적인 예술 행위도 분명 존재하지만, 궁극적으로는 그림을 판매하여 먹고살기 위한 행위였다. 곧 한쪽은 인격의 수양과 개인적인 취미활동이고 그림의 판매는 고려의 대상이 아니었지만, 다른 한쪽은 예술이

갖추어야 할 것은 갖추어야 하지만, 무엇보다 중요한 것은 구매자가 화가의 그림을 사서 걸어놓아야 완성되는 형태였다. 이 두 예술 사이에는 커다란 간극이 존재했으며 근본적으로 다른 목표를 추구했다고 볼 수 있다. 이렇게 다른 예술관 사이에서 무엇이 옳다는 가치 판단은 어려워진다.

양주팔괴의 시대가 회화사 가운데 가장 변혁적인 전환점이었던 것은 이런 상업 회화가 자리를 확고하게 한 점을 꼽을 수 있다. 물론 그 이전에 상업적인 회화가 없었다는 것은 아니다. 아예 개인적인 수요에 의해 화가를 불러 그림을 그리게 하고 그 보수를 주는 것도 일종의 상업적인 것이고, 그림 그리는 관청인 화원을 만든 것조차 큰 의미에서는 국가가 그림에 대해 비용을 지불하고 있는 것이라 볼 수 있다. 이것 이외에도 많은 경우 회화의 일정 부분은 상업적인 목적이 섞였다고 볼 수 있다. 가령 화가가 직접 파는 것은 아니지만 예전 화가들의 작품을 사고파는 골동의 형태는 충분히 상업적인 원리에 의해서 아주 오래전부터 이루어지고 있었다. 화가가 직접 소비자와 거래를 하지는 않지만 그림이 상품으로 존재한다는 사실은 각인이 되고 있음을 뜻한다. 그러나 명나라 전에는 그림이 전적으로 상업적인 존재는 아니었다.

그러므로 그림이 상품이 된 것은 어쨌든 자본이 형성되고 도시화가 이루어진 다음의 일이라고 보아야 한다. 곧 원나라 시절의 황공망이나 오진, 조맹부나 예찬의 경우에는 화가 자신이 그림을 팔고자 하는 염두조차 없던 순수한 의미의 창작이었다. 그들은 그림을 그리는 데 만족하고, 또 그 그림을 원하는 친구가 있다면 그림을 선사하는 정도의 의미였다. 오진의 집 앞에 성모라는 화가가 살았는데 그 화가의 그림이 잘 팔려 오진의 부인이 타박했다는 이야기는 명나라 때의 창작된 이야기이다. 명나라의 사정으로 짐작하며 원나라 때도 그랬을 거라고 생각한 것이다. 이 이야기는 역설적으로 명나라 시절에는 문인화가들의 그림조차도 상품으로의 거래가 활발하게 이루어졌다는 것을 뜻한다. 물론 이 거래라는 것이 작품 한 점에 얼마 하는 정확한 기준이 있는 것은 아니다. 다만 그림을 원하는 사람은 인연을 찾아야 한다. 그렇게 화가를 잘 아는 친지를 구해야 하고, 그 친지를 통해 청탁한다. 그리고 그림을 받으면 그에 상응하는 예물이나 돈을 보내는 것이다.

우선 앞에서 살펴본 것처럼 문징명도 밀려드는 그림 주문에 응해야 했으며, 당인이나 서위는 거의 전적으로 그림을 그려 파는 수입에 의존해서 살았다. 물론 그림값이 얼마라고

정해진 것은 아니지만 선물을 주고 그림을 받든, 아니면 화폐로 그림 값을 지불하든, 어느 정도는 활발한 그림의 거래가 이루어졌다는 뜻이다. 명나라 때부터 회화의 상업적인 거래가 있었다는 해석이 가능하다. 명나라에서 이런 풍조가 시작된 것은 강남 지역의 급격한 도시화가 원인이다. 또한 벼슬을 한 사람들이 지방의 장원을 중심으로 자본을 축적했다. 원나라 때에 집중적인 수탈의 대상이었던 장강 유역인 이곳은 명나라의 발상지이기도 하고, 중국 안에서 물산이 가장 풍부한 곳이기도 하다. 원나라의 핍박에서 벗어나 이곳은 생산과 소비에 있어서 중국의 중심지로 부상하게 된다.

우선은 남경은 명나라 초기의 수도였고 발상지였기에 중심이 되고, 남송의 수도였던 항주와 장강 하류의 전통적인 소주蘇州가 도시화되기 시작한다. 이들 지역 출신의 문인들이 중앙에서 관직을 맡고, 또한 지방관들과 결탁하여 토지와 상업을 통해 부를 축적하고 하는 과정을 거치면서 지역의 재부가 늘어난다. 이들은 돈을 들여 원림을 꾸미며 문인들이 사는 일상생활의 전형을 이룩한다. 돈이 몰려 있으니 그에 수반되는 인구도 유입되어 늘어난다. 이런 과정을 통해 남경과 소주, 항주는 명나라 중기에 이미 인구 50만 명을 넘어서는 대도시가 되어 있었다. 이 정도의 도시화는 지

금으로는 아무것도 아닌 것처럼 보이지만 이 당시로는 놀라운 것이었다. 이런 도시들은 당인과 서위가 그림을 팔 수 있는 기반이 된 것이다.

명나라 때에 흥성하던 이 도시들은 왕조가 바뀌면서도 그 규모는 점점 더 커졌다. 그리고 이 도시들의 주변에 있는 가흥嘉興, 오흥吳興, 소흥紹興, 진강鎭江과 같은 지역으로 도시화가 더 확대되었다. 무엇보다 생산과 소비가 함께 증가하니 도시의 명맥이 유지되고 더 커질 여력이 생기는 법이다. 거기에다가 이 지역에 다른 도시가 하나 더 들어서는 것이 바로 염상의 근거 도시인 양주였다. 양주는 남경, 소주, 항주에 비하면 가장 늦게 도시화가 진행되었지만 가장 순식간에 자본이 축적되고 단기간에 급속도로 발전한 도시이다. 거기에다가 이 도시를 지배하고 있던 염상들은 돈은 많았지만 문화에 대한 콤플렉스가 대단했다. 그래서 그들은 학문과 문학에 탐닉하고 그림에 빠졌다. 이제 진정한 의미에서 회화는 상품이 되었다. 사실 당인과 서위는 그림을 팔아 생활비를 마련할 처지였지만, 그것이 전부는 아니었다. 그래도 아는 사람이 중간에 있어야 했고, 팔기 싫은 사람에게는 그림을 주지도 않았다. 그림 값에 대한 흥정도 자유롭지 못했다. 대가의 지불도 꼭 화폐로 한 것은 아니었다. 그러나 양주의

시장은 점차 불완전한 미술품의 거래에서 벗어나 점차 완전한 상업화를 이루어갔다.

물론 양주의 경우도 큰 부호들이 그림의 대가로 돈을 지불하지 않은 경우도 있다. 큰 향응을 베풀면서 문인이나 화가를 초대하고 며칠을 함께 지내며 시를 짓고 그림을 그리고, 또한 넉넉한 금전과 예물을 주면서 그림을 얻는 방식이었다. 그렇지만 이런 방식은 큰 부자라야 할 수 있고. 실제는 그림 값으로 지불하는 것보다 돈이 훨씬 더 많이 드는 방식이다. 대부호가 아닌 이상은 이런 방식은 힘들다. 그래서 그림은 이제 작가별로 일정한 시세가 형성되어 있었다. 많이 찾지 않는 화가의 그림은 거의 고객이 주는 대로 받는 수준일 수도 있었다. 정섭의 경우 자신이 아예 가격을 붙여 걸었다는데 모든 화가가 그럴 수 있었던 것은 아니다. 또한 이 방식은 밀려드는 청탁을 제어하기 위한 방책이었다는 이야기도 있다. 그러나 이런 이야기가 나올 수 있었다는 것 자체가 이제 그림이 정식 상품으로 여겨질 정도가 되었다는 걸 뜻한다. 그리고 그 상업이라는 점에서 작가도 자신이 그리고 싶은 것만 그리는 것이 아니라 구매자가 원하는 것을 그려야 한다는 사실도 포함한다. 이제는 구매자가 이 그림을 걸 장소에 알맞은 주제와 크기의 그림을 그려줘야 할 의

무가 작가에게 생겼다. 또한 그림에 들어갈 제문의 성격도 구매자가 정할 수 있었다. 드디어 상업적인 순수미술의 맹아가 된 것이 이 양주화단의 의미이다.

그리고 그 그림의 상당 부분은 문화적 허영심을 자극하는 것이었다. 즉, 문인이 되고 싶었던 사람들이 사회적으로 고고하고 학식이 많은 사람처럼 보이고 싶은 욕구를 자극하는 그림이 시장에서도 좋은 평가를 받았다. 아마도 정섭의 그림은 거의 맞춤형이 아니었을까 싶다. 문인들의 상징이라 여길 수 있는 대나무와 그윽한 향의 난을 그렸으니까 말이다. 거기에다가 실제에 있어서도 과거에 급제하고 관료를 역임한 다음에는, 화가들 가운데 유일한 진사인 진짜 문인이었으니 그 값어치는 다른 화가들에 비길 바가 아니었다. 그것이 정섭의 그림이 성공한 이유이다. 양주 사람들의 문화적인 허영심과 이중성을 채워줄 수 있었기 때문에 어느 정도의 자기과시까지는 눈감아줄 수 있었던 것이다.

그러면 그보다 조금 앞선 '사왕'의 경우는 어떠했을 것인가. 가령 왕원기의 경우 그의 그림은 당대에 절대적인 유명세를 얻었기 때문에 양주의 정섭의 경우처럼 그림을 소장하고 싶은 사람이 많았다. 북경과 양주는 분위기도 다르고 인구의 구성도 달랐겠지만, 그림을 소유하고 싶은 욕구와 그

림도 이제는 어느 정도 상품이라는 의미는 같은 시대이니 공유했을 것이다. 그러나 왕원기에게 돈을 주고 그림을 사자고 할 수도 없거니와, 그러자고 해도 왕원기의 체면에 그것을 받아들일 수는 없었다. 문인화가가 돈을 받고 그림을 팔았다는 것은 치욕에 가까운 일이었다.

그러나 전혀 방법이 없는 것은 아니었다. 가령 가을에서 겨울을 넘어가는 계절에 날씨가 추운 북경에서는 겨울 채비에 돈이 많이 든다. 그때도 관료들은 돈이 아쉬울 수밖에 없었다. 왕원기는 이런 때에 휘하의 관리들에게 그림 한 점씩을 주었다. 그것은 왕원기가 비록 말은 하지 않았지만 그림을 팔아서 요긴하게 쓰라는 뜻이다. 자신이 팔지는 않았으니 손을 더럽힌 것은 아닌 셈이다. 더욱이 사람들은 왕원기의 이런 관례를 알고 있었기에 미리 왕원기 휘하에 있는 관원들에게 접근하기도 했다. 돈을 마련했다가 이런 그림을 사오는 것이다. 또한 이렇게 사들인 그림들은 사정이 좋지 않으면 내다 팔기도 했을 것이다. 그러니 문인화가의 그림이라 해서 상품이 되지 않은 것은 아니다.

왕원기의 조부인 왕시민도 자신의 휘하에 서민 출신의 왕휘王翬을 불러 집에 묵게 하며 일을 시키기도 했다. 그런 경우에 일을 한 값을 돈으로 치렀으며, 그 금액을 두고 말은

할 수 없었지만 왕휘가 불만을 가진 적도 있다. 그래서 다음에 불러 일을 시킬 때에 태업을 하여 일부러 천천히 그리기도 했다고 한다. 곧 '사왕'도 그림으로 거래는 하지 않았어도 금전과 무관하게 지낼 수만은 없었던 셈이다. 전체적으로 도시화가 되고 상업화가 되는 가운데 회화만이 그 풍토에서 벗어날 수는 없다. 회화도 종국에는 완전한 상업화가 될 수밖에 없었다. 그 지름길은 양주의 화단이 뚫고, 그 선봉에 정섭이 있었던 셈이다.

국가와 권세가, 부자의 휘하에 있던 화가들이 그 영향권에서 벗어나기까지는 실로 오랜 세월이 걸렸다. 물론 그 가운데는 문인이라 하는 그 사회에서 권력자 이외에 가장 독립적인 계층들의 그림이 큰 역할을 했다. 물론 그것이 미술의 개념화와 추상화를 촉진시키기도 했지만, 무엇보다도 그림에서 관람자를 독립시키고 자신의 눈으로 감상하게 한 역할도 한 것이다. 일부의 기호에만 맞춰져 있던 그림은 보다 많은 사람들에게 문호가 열리게 되었고, 그 가운데는 돈 많은 상인들도 포함되었다. 그림이 국가와 권력의 소속에서 다른 다중의 소유로 이전하게 되면서 예전에는 결코 누릴 수 없던 많은 자유가 화가들에게 주어졌고, 그 자유로움은 새로운 예술을 낳았다. 그림의 상업화는 그림과 사회의

소통을 촉진했고, 예전보다 그림에서 표현의 자유는 증가했
다. 더군다나 정섭은 문인화의 아취雅趣를 상업화로 바꾼 사
람이니 시대의 첨단을 걸어갔다 해도 좋을 사람이다. 아마
도 정섭은 중국 화단에서 그 마지막 문을 활짝 열어젖힌 화
가로 기억될 것이다.

마치면서

이 책을 쓰기로 염두에 둔 것은 시간이 꽤 되었다. 2014년
『중국미술사』의 번역을 다 마친 다음에도, 출판사 사정으로
출간이 한참 미루어졌다. 이윽고 편집자와 책을 만드는 작
업이 시작되었으며, 그 과정에서 편집자가 내용을 꼼꼼하게
검토하여 문의했기에, 다른 시각으로 이미 잊고 있었던 번
역한 그 원고를 찬찬히 되돌아보는 시간을 가질 수 있었다.
그것이 대략 4,5년 전이다. 그때 처음 미술사를 공부하겠다
고 결심할 당시의 기억이 떠올랐고, 그것이 계기가 되어 여
러 자료들을 뒤적거리게 되었다. 그리고 다행히 다른 책의
집필을 끝내고 나서 이 글을 쓸 시간이 있었다.

　고민은 많았지만, 집필에 그리 긴 시간이 걸리지는 않았
다. 처음에 독자들에게 어떻게 다가갈까 고민할 때 원고를
검토하며 도와주신 여러분께 감사한다.

또한 수익성이 불투명한 이 책을 발간하겠다고 한 발행인과 디자이너, 편집자에게도 고마움을 표한다. 여기 이 모든 사람의 이름을 열거하는 것이 도리일 것이다. "이가은, 박성식, 이호신, 김성보, 김병민, 박윤선, 한성봉, 김현중, 박민지 모두 고맙습니다."

앞으로도 청년 시절 그 의문에 대해 진일보한 원고를 쓸 기회가 있기를 희망한다. 또한 나 스스로 이 미진한 글을 넘어 새로운 눈을 뜨기를 고대한다.

▋ 참고문헌

제임스 캐힐 저 · 조선미 역, 『중국 회화사』, 열화당, 2002.

마이클 설리번 저 · 한정희 역, 『중국 미술사』, 예경, 1999.

이림찬 저 · 장인용 역, 『중국 미술사』, 다빈치, 2017.

양신 저 · 정형민 역, 『중국 회화사 삼천 년』, 학고재, 1999.

郭繼生 編, 『美感與造形』, 台北, 聯經出版, 1982.

莊伯和, 『中國藝術札記』, 台北, 聯經出版, 1976.

嚴雅美, 『潑墨仙人圖硏究: 兼論宋元禪宗繪畫』, 台北, 法鼓文化, 2000.

陳葆眞, 『古代畫人談略』, 台北, 國立故宮博物院, 1979.

허영환, 『중국 화원 제도사 연구』, 열화당, 1982.

李麗红, 「宋代繪畫發展的代表—梁楷」, 《焦作大學學報》, 2010, 24권, 4호.

畑 靖紀, 「室町時代の南宋院体画に対する認識をめぐって−−足利将軍家の夏珪と梁楷の画巻を中心
に」, 《美術史》, 53권 4호, 2004.

陳擎光, 『元代畫家吳鎭』, 台北, 國立故宮博物院, 1983.

조정래, 「元代 文人畵의 發展과 '尙意'傳統」, 《미술사학보》 24권, 2005.

王巧玲, 「論元代著名道士畵家 王蒙」, 弘道 2期(總47期), 2011.

郭超群, 「王蒙"青卞隱居圖"的人文性」, 《江蘇省文學藝術聯合會》 6號, 2014.

李迎, 「淺談"靑卞隱居圖"的繪畫特色」, 鴨綠江 11期, 2016.

賈峰·屈健, 「元代隱逸畫家王蒙"靑卞隱居圖"硏究」, 《美術觀察》12期, 2013.

김울림, 「趙孟頫의 復古的 繪畫의 形成 背景과 前期 繪畫樣式(1286-1299)」, 《미술사학연구》, 1997.

江兆申, 『文徵明與蘇州畫壇』, 台北, 國立故宮博物院, 1977.

오금성, 「明代 紳士層의 社會移動에 대하여」, 《성곡논총》13, 1982.

郭培貴, 「論明代科擧制的發展及其消極影向」, 《경주사학》29, 2009.

유순영, 「明代 嗚派의 蘇州 實景圖 硏究」, 《미술사학연구》, 2006. 3.

유순영, 「인격화된 산수-嗚派의 別號圖」, 《미술사학》27, 2013., 8.

裵原正, 「文學을 주제로 한 文徵明의 繪畫」, 《미술사학》25, 2011. 12.

陳秀芬, 「"診斷"徐渭 : 晩明社會對於狂與病的多元理解」, 《明代硏究》第二十七期, 2016. 12.

李娜, 「文徵明"樓居圖"考—兼論明代文人的生活志趣」, 《江蘇社會科學》6期, 2015.

金炫廷, 「徐渭의 自我思想-作品을 통한 實現과 體現」, 《中國史硏究》105집, 2016. 12.

王允端, 「徐渭繪畫理論與創作實踐之探討」, 高雄師大學報, 2003.

傅含章·楊雅惠, 「論徐渭人格特質及其畫作」, 高醫通識教育學刊 第三期, 2006. 6.

朱良志, 『八大山人硏究』, 安徽教育出版社, 2010.

嗚美儀, 「八大山人題畫詩硏究」, 國立中山大學 中國文學 碩士論文, 2013. 7.

윤여래, 「八大山人의 二元的 自我像: 1682年 作"古梅圖"硏究」, 서울대학교 고고미술사학과 석사논문, 2014. 8.

單國强, 「八大山人花鳥畫的分期與特色」, 澳門藝術博物館(http://www.mam.gov.mo/c/index)

朴孝銀, 「八大山人과 石濤의 花卉畫 비교연구」, 《미술사연구》26호, 2012.

저우스펀 저·서은숙 역, 『팔대산인』, 창해, 2005.

方聞·孫琦, 「略論王原祁"輞川圖"卷」, http://minghuaji.dpm.org.cn/documents/王原祁神完气足图轴/略论王原祁《辋川图》卷.pdf

郭繼生,『王原祁的山水畫藝術』, 台北, 國立故宮博物院, 1981.

張舜翔,「王原祁的『雨窗漫筆』與『題畫錄』的理論與實踐」,《造形藝術學刊》, 2010.

趙振宇,「繪畫在景觀意義延續中的作用: 以中國古代園林繪畫中"輞川圖"的流傳為例」,《書畫藝術學刊》18期, 2015.

金昌慶,「왕유(王維)의 회화와 시가-"망천도(輞川圖)"와 "망천집(輞川集)"을 중심으로」,《동북아문화연구》21집, 2009.

정섭 저 · 양귀숙 역,『정판교집』(상,하), 소명출판. 2017.

曹秉漢,「18세기 揚州 紳 · 商 문화와 鄭板橋의 문화비판-揚州八怪의 성격과 관련하여」,《계명사학》4, 1993. 11.

이주현,「군자와 고객-응수화(應酬畵)의 관점에서 본 정섭(鄭燮)의 그림과 화제(畵題)」,《미술사학보》48, 2017. 12.

林錦濤,「書畫相關論說之異同考察」,《書畫藝術學刊》18期, 2015.

姜榮珠,「板橋 鄭燮의'六分半書' 考察」,《고려대학교 중국학연구소 중국학논총》30집, 2013.

徐澄淇,「鄭板橋的潤格-書畫與文人生計」,《藝術學》2期, 1988. 3.

朴富慶,「鄭板橋의 破格書 研究-六分半書를 중심으로」,《중국어문학논집》107, 2017. 11.

동양화는 왜 문인화가 되었을까

8대 명화로 읽는 장인용의 중국 미술관

ⓒ 장인용, 2019. Printed in Seoul, Korea

초판 1쇄 찍은날 2019년 4월 8일
초판 1쇄 펴낸날 2019년 4월 17일
지은이 장인용
펴낸이 한성봉
편집 안상준 · 하명성 · 이동현 · 조유나 · 박민지 · 최창문 · 김학제
디자인 전혜진 · 김현중
마케팅 이한주 · 박신용 · 강은혜
기획홍보 박연준
경영지원 국지연 · 지성실
펴낸곳 도서출판 동아시아
등록 1998년 3월 5일 제1998-000243호
주소 서울시 중구 소파로 131 [남산동 3가 34-5]
페이스북 www.facebook.com/dongasiabooks
전자우편 dongasiabook@naver.com
블로그 blog.naver.com/dongasiabook
인스타그램 www.instagram.com/dongasiabook
전화 02) 757-9724, 5
팩스 02) 757-9726
ISBN 978-89-6262-275-1 03600

이 도서의 국립중앙도서관 출판예정도서목록(CIP)은
서지정보유통지원시스템 홈페이지(http://seoji.nl.go.kr)와
국가자료공동목록시스템(http://www.nl.go.kr/kolisnet)에서
이용하실 수 있습니다. (CIP제어번호 : CIP2019011959)

만든 사람들

편집 박민지
크로스교열 안상준
디자인 김현중
본문조판 나우희